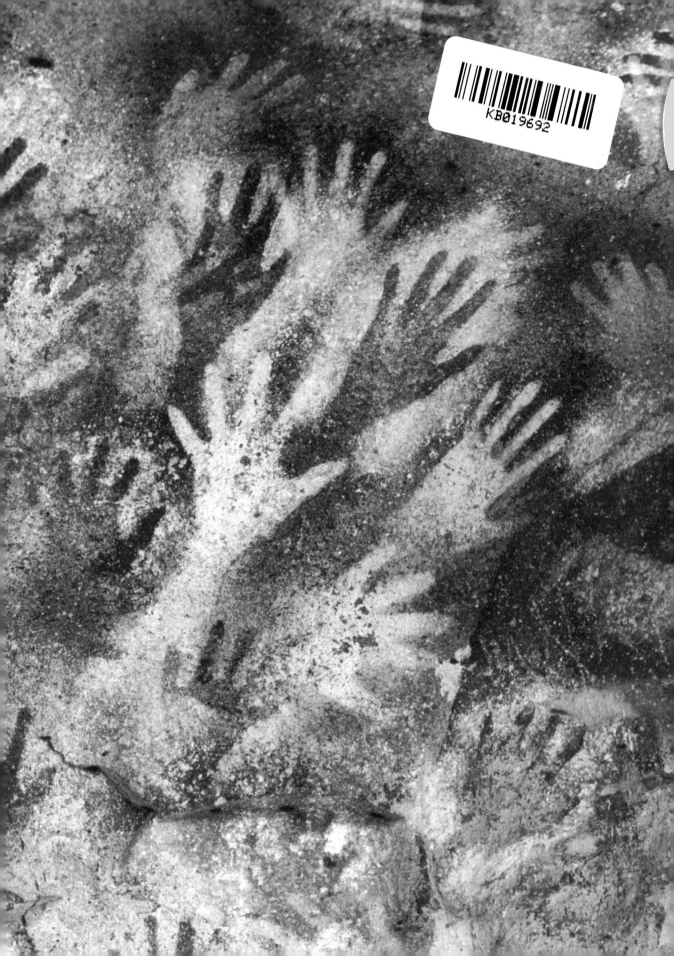

데즈먼드 모리스의

예술적 원숭이

3 백 만 년 에 걸 친 미 술 진 화 사

데즈먼드 모리스의

예술적 원숭이

3 백 만 년 에 걸 친 미 술 진 화 사

데즈먼드 모리스 지음 │ 정미나 옮김

시그마북스
Sigma Books

데즈먼드 모리스의

예술적 원숭이

3백만 년에 걸친 미술 진화사

발행일 2014년 10월 10일 초판 1쇄 발행
지은이 데즈먼드 모리스
옮긴이 정미나
발행인 강학경
발행처 시그마북스
마케팅 정제용
에디터 권경자, 양정희
디자인 홍선희, 김수진

등록번호 제10-965호
주소 서울특별시 영등포구 양평로 22길 21 선유도코오롱디지털타워 A404호
전자우편 sigma@spress.co.kr
홈페이지 http://www.sigmabooks.co.kr
전화 (02) 2062-5288~9
팩시밀리 (02) 323-4197
ISBN 978-89-8445-581-8(03600)

THE ARTISTIC APE
By Desmond Morris

* **시그마북스**는 ㈜**시그마프레스**의 자매회사로 일반 단행본 전문 출판사입니다.

차례

감사의 글

우선 이 책을 쓰는 동안 크나큰 도움을 주었던 아내 라모나에게 감사의 마음을 전하고 싶다. 이 책이 나오기까지 협력해준 뛰어난 팀원들, 특히 실케 브루에닉, 마르티나 샐리, 제인 워커, 레아 게르만, 조 코노, 케이티 크누턴, 케이트 매닝, 사라 벤턴, 알렉산더 골드버그, 제이슨 뉴먼에게도 이루 말할 수 없는 감사를 전한다. 또한 특정 부분에 대한 귀한 견해를 나누어준 다음의 분들에게도 진심 어린 감사인사를 보내고 싶다. 데이비드 애튼버러, 폴 반, 로버트 베드나릭, 제임스 봄포드, 리처드 도킨스, 엘렌 디사나여커, 줄리안 헉슬리, 배소스 카라게오르기, 데이먼 데 라즐로, 줄리 로슨, 실바노 레비, 로나 마스덴, 제임스 메이어, 리 밀러, 앤드류 머레이, 허버트 리드, 미셸 레미, 피터 로빈슨, 데이비드 실베스터.

마지막으로 지난 수년 동안 수많은 미술가들을 만나 미술의 본질에 대한 의견을 나누면서 많은 깨우침을 얻어왔는데, 그에 대해서도 각별한 마음을 전한다. 특히 잔켈 애들러, 스벤 벌린, 프랜시스 베이컨, 존 브래트비, 알렉산더 칼더, 리처드 해밀턴, 바버라 헵워스, 존 래섬, 머빈 레비, LS 로리, 콘로이 매독스, 오스카 멜러, 에두아르 므장스, 호안 미로, 헨리 무어, 시드니 놀런, 빅터 파스모어, 로랜드 펜로즈, 월터 풀, 윌리엄 스콧, 윌리엄 턴불, 스코터 윌슨에게 큰 감사를 느낀다.

머리말

데즈먼드 모리스는 85세라는 나이에 『데즈먼드 모리스의 예술적 원숭이(The Artistic Ape)』를 집필하기 시작하여 결국 과학계와 미술계에 60년 넘도록 몸담아온 그 자신의 최대 걸작이 될 만한 책을 펴냈다. 그는 세계 곳곳의 100여 개가 넘는 국가를 찾아다니며 인간의 여러 가지 미술 형식들을 직접 체험해봤고, 그만큼 여기에 소개된 사례들 대다수에는 그의 현장 체험이 녹아 있다. 가령 마카판스가트의 돌멩이(Makapansgat Pebble)만 해도 그 돌멩이가 3백만 년 전에 처음으로 고이 보관되었던 장소인 동굴까지 찾아가 직접 쥐어봤다. 또한 부족 미술과 민속 미술의 부문에서 언급되는 여러 문화들을 직접 경험했는가 하면, 현대 미술 부문에서 소개되는 여러 미술가들의 경우에도 널리 존경받는 초현실주의 화가로서 창작 활동을 하는 동안 직접 만나본 바 있다.

데즈먼드 모리스는 인간행동에 대한 심오한 지식과 더불어 미술가의 본능에 대한 공감력을 겸비함으로써, 미술 진화의 개략사와 인간의 미술적 시도를 흥미롭게 분석해 보여주고 있다. 또한 수많은 작품에 대해 알려주는 것은 물론이요, 전 세계 곳곳의 문화와 사회에 대한 이야기까지 오랜 역사를 아우르며 펼쳐 보여준다. 마지막으로, 저자는 미술의 보편적인 역할 아홉 가지를 체계적으로 분석해놓기도 했다. 한편 『데즈먼드 모리스의 예술적 원숭이』는 직접적 체험이 깊이 스며있는 책이다. 저자는 학자로서의 뿌리를 지닌 과학자로 활동하며 TV 방송인으로서 유명해지기도 했으나, 그동안 꾸준히 초현실주의 화가로 열심히 활동하면서 그의 작품이 전 세계적으로 전시·수집되고 있으니 말이다.

마르티나 섈리(Martina Challis)

런던, 2013년

1 들어가는 글

* 동영상을 감상하려면 페이지를 스캔하세요.

들어가는 글

예술의 정의

이전에 내가 펴낸 책들은 인류와 다른 동물들 사이의 비슷한 점에 초점이 맞춰져 있었다. 말하자면 지금까지는 성행위, 부모의 양육행위, 먹고 마시기, 몸치장과 잠자기, 놀기와 싸우기 등 인류의 원시시대 행동패턴과, 그 행동패턴들이 현대의 세계에까지 명맥을 이어온 방식에 주목하면서, 우리 인류의 삶에서 다른 종과 다른 측면들은 일부러 무시해왔다. 하지만 이번엔 인류가 독보적인 동물임을 분명히 보여주는, 아주 흥미로운 양상 한 가지를 부각시키려 하는데, 바로 예술이라는 복잡한 활동이다.

적어도 내 개인적 견해에 따르면, 예술의 진화야말로 모든 인간적 경향을 통틀어 가장 매력적인 부분이다. 사실 이보다 더 인간을 다른 종과 확연히 차별화시켜주는 활동이 또 있을까? 그런데 지금까지 증명되었다시피, 이런 예술의 진화에 대해 명확히 규명하기란 상당히 어렵다. 특히 그 분야 전문가가 이를 주제로 글을 쓰려 할 경우라면 더더욱 그러하다. 이런 전문가들은 대체로 그 주제에 너무 가까워 예술의 진화를 인간행동이라는 일반적인 패턴으로서 명확하게 간파하지 못하게 마련이며, 결국엔 편협한 정의에 그치면서 예술적 활동의 많은 부분을 간과하기 일쑤다. 또한 그로써 무엇이 예술이고, 무엇이 예술이 아닌지를 놓고 서로 논쟁을 벌이고 만다.

이런 혼란은 미학(美學) 전공자들이 대체로 인간 생물학이나 진화에 대한 지식이 부족해서 비롯되는 것이다. 다시 말해 그런 지식이 부족한 탓에, 우리 인류의 먼 조상들이 살았던 부족사회에서 어떻게 예술적 충동이 처음으로 일어났는지를, 또 그 후에 어떻게 그 예술적 충동이 오늘날 우리 주변 모든 곳에서 보이는 놀라운 현상으로 꽃피게 되었는지를 이해하지 못한다. 하지만 가장 먼저 이런 예술의 생물학적 뿌리부터 이해해야만 진보된 형태의 미학적 표현에 담긴 미묘함과 뉘앙스를 충분히 이해하는 단계로 나아갈 수 있으며, 내가 이 책을 통해 시도

> '… 우리 인류의 먼 조상들이 살았던 부족사회에서 … 예술적 충동이 처음으로 일어나…'

하려는 바가 바로 그러한 고찰이다.

그렇다면 먼저 다음의 문제부터 짚어볼 필요가 있다. 과거에 제시된 예술의 정의 가운데 비교적 총체적으로 규정된 정의는 무엇일까? 예술에 대한 정의는 말 그대로 수백 개에 이르지만 그 대다수는 사실상 무의미하다. 가령 '눈을 즐겁게 해주는 뭔가의 창조'라거나 '지성의 창작활동', 혹은 '인간에 의해 창조되어 미의식에 호소하는 모든 것'이라는 등의 정의에 그치고 있다. 예술에 대해 최초의 유용한 정의를 내린 인물은 1606년의 셰익스피어로, 리어 왕의 대사를 통해 예술을 "보잘것없는 것도 귀하게 만들어줄 수 있는" 것으로 표현했다. 다시 말해, 예술은 곧 변모의 과정이라는 얘기다. 셰익스피어에 따르면 예술이란 지독히 평범한 것을 비범하고 놀라운 것으로 만들 수 있게 해주는 활동이다.

'셰익스피어에 따르면 예술이란 지독히 평범한 것을 비범하고 놀라운 것으로 만들 수 있게 해주는 활동이다.'

그 다음 세기에는 괴테가, 예술에서는 "최고만이 만족을 준다"고 평했다. 1814년에는 시인 존 키츠(John Keats)가 "모든 예술의 탁월성은 그 강렬함에 있다"고 덧붙였는가 하면, 영국의 여류 시인 엘리자베스 바렛 브라우닝(Elizabeth Barrett Browning)은 "삶이 더 거창해지지 않는다면 예술이 무슨 소용인가?"라고 했다. 세 가지 정의 모두 예술이 뭔가를 더 돋보이게 만들어 더 강렬한 경험이 되게 해준다는 사실을 강조하고 있다. 또한 이와 같은 정의들을 모아 보면 한 가지 공통적 견해가 유추된다. 즉, 예술이란 일상의 경험을 취해 어떤 식으로든 그 가치를 끌어올려주는 무엇이라고. 프랑스의 화가 장 프랑수아 밀레(Jean-François Millet)는 이런 견해에 명확성을 더해주면서, 예술은 "평범한 것들을 숭고한 감정에 따라 다루는 것"이라고 말했다. 1864년에 프랑스의 작가 귀스타브 플로베르(Gustave Flaubert)는 다음과 같이 훨씬 더 극적인 표현을 했다. "인간의 삶은 슬픈 쇼와 같이… 험난하고 버겁고 복잡하다. 예술이 지닌 단 하나의 목적은… 그 짐과 괴로움을 쫓아내주는 것이다." 수십 년 후, 오스카 와일드(Oscar Wilde)는 "예술이란 완벽하지 못한 매개물을 완벽하게 다루는 것"이라고 피력했다.

20세기로 들어서던 무렵, 예술비평가 클라이브 벨(Clive Bell)도 예술이란 "인간이 현실의 처지에서 벗어나 무아경으로 도망치는 수단"이라고 정의했다. 엘렌 디사나야케(Ellen Dissanayake) 또한 자신의 책 『예술의 목적(What is Art For?)』에서 더 절제적인 말로 표현되었을 뿐 비슷한 견해를 피력하며 "예술이란 한마디로 특별하게 만드는 일이라고 할 수 있다"고 했다.

이런 견해를 모두 종합해보면, 예술은 그 보상으로서 우리가 우리의 단조로운 존재를 돋보이는 존재로 느끼도록 해주는 인간활동이라고 봐도 무방하다. 예술은 평범한 것을 더 인상적이게, 지루한 것을 더 흥미롭게 만들어줄 뿐만 아니라 밋밋한 것을 더 강렬하게, 초라한 것을 더 우아하게 만들어주기도 한다.

수천 년의 세월 동안 우리 조상들은 이런 장치를 다른 활동에 딸린 부속물 정도로 이용해왔다. 그로써 도구, 무기, 의복, 건물 등 모두가 순전히 실용적인 범위를 넘어서면서, 효율적 기능을 위해 필요한 수준보다 더 복잡하게 만들어졌다. 이런 정교함은 해당 사물을 다른 것들보다 더 돋보이게 함으로써 그만큼 더 중요해 보이도록 해주었다. 시각적 강렬함, 그렇게 만드는

데 수반된 기술, 여기에 소비된 시간 등이 그 사물이 중요해 보이도록 아우라를 더해 주었던 것이다.

뱅자맹 콩스탕(Benjamin Constant)이 '예술을 위한 예술(L'art pour l'art)'이라는 그 유명한 말을 만들어낸 것은 1803년에 이르러서의 일이다. 이는 예술이 진정한 예술로 불릴 수 있으려면 다른 것들을 완전히 배제해야 한다는 개념이었다. 극단적으로 말하자면, 가령 기독교의 성화상(聖畵像, 예수 그리스도나 마리아, 성인과 순교자 등과 성경, 교리의 내용을 소재로 그린 성화를 지칭―옮긴이)의 경우엔 종교적 메시지를 전달하기 때문에 가치 없는 예술품이었다. 그 성화상이 더없이 훌륭하게 만들어졌다고 해도 예술 작품으로서는 종교 및 정치적 메시지가 담겨 있지 않은 그저 그런 풍경화보다 못하다는 얘기였다. 이런 식의 접근은 예술에 대한 현대의 사고에 큰 영향을 미쳤다.

실제로 현재 눈부신 스타일의 페라리는 예술 작품이라기보다는 평범한 조각품으로 여겨진다. 인간의 예술을 뿌리 깊고 아주 유구한 심취활동으로 바라보는 진정한 관점을 얻으려면, 이는 피해야 할 태도다.

그렇다면 이쯤에서 우리 인간의 독보적 활동들, 즉 다른 동물에게는 없는 인간만의 활동들에 대한 내 나름의 정의를 제시해봐야 할 듯하다. 인간이 다른 종의 동물과 차별화되는 행동들 가운데 대표적인 세 가지를 꼽는다면, 예술의 추구, 과학의 추구, 종교의 추구다. 정치나 상업 등 그 외의 '고차원적 활동들'은 사실상 동물의 기본적 욕구 충족은 물론 이 세 가지 핵심 목표의 추구를 위해 인간 사회를 구성하는 방편들에 불구하다.

내가 예술, 과학, 종교에 대한 내 나름의 정의는 다음과 같다.

예술은 평범함 속에서 비범함을 끌어내는 것이다.
→ 두뇌의 즐거움을 위해서

과학은 복잡함 속에서 단순함을 끌어내는 것이다.
→ 우리의 존재를 이해하기 위해서

종교는 불신 속에서 믿음을 끌어내는 것이다.
→ 죽음에 대한 두려움을 덜어내기 위해서

그럼 이제부터는 우리 인류의 비범한 진화 이야기를 통해 예술이 사소하고 평범하게 시작하여 인간 존재의 3대 집념의 하나로 발전하기까지의 과정에 대해 설명하려 한다. 다만 이 거대한 주제를 더 용이하게 다루기 위해 그 범위를 시각 미술로 제한하겠지만, 종종 음악, 극문학, 춤, 이야기, 시 외에 향료 같은 비교적 모호한 예술 형태들도 거론하게 될 것이다.

전반적인 내용 구성을 설명하자면 우선 선사시대부터 초현대까지 3백만 년에 걸친 시각 미술의 시간 여행이 경쾌한 탐험이 되도록 안내한 후에, 내 개인적으로 모든 인간 미술의 작동 기

준이라 믿는 미술의 8대 기본법칙을 충분한 사례를 들어 살펴볼 생각이다. 부득이하게 생략된 부분에 대해서는 미리 사과의 마음을 전하고 싶다. 인간의 미술이라는 주제를 포괄적으로 다루려다 보면 수없이 많은 권수의 백과사전을 펴내야 할 만큼 방대한 분야라 어쩔 수 없음을 이해해주기 바란다. 따라서 균형 있게 선별된 사례들을 통해 요약된 형태로도 이해에 무리가 없도록 내용을 구성하려 애쓰는 한편, 가급적 미술 사학자나 이론가들의 전문 용어를 쓰지 않으려 최선을 다할 것을 약속하겠다.

2 예술의 뿌리

* 동영상을 감상하려면 페이지를 스캔하세요.

예술의 뿌리

예술의 인류학

인간은 원숭이나 유인원과는 비교할 수 없는 독보적인 존재다. 영장류 가운데 인간만이 완전하게 진화된 육식동물이기 때문이다. 근래에 알려졌다시피 야생 침팬지가 작은 포유동물을 잡아먹는 경우가 간혹 있지만, 침팬지의 보편적 먹이습성은 육식성이 아니다. 인간을 제외한 다른 영장류 동물과 마찬가지로 침팬지 역시 대체로 초식성에 가까워 과일, 열매, 뿌리, 견과를 즐겨 먹으면서 귀한 영양 보충원으로는 벌레와 새의 알을 섭취한다.

원숭이 같은 초식동물로 살아가기란 나름 고단한 일이다. 깨어 있는 시간 동안, 거의 온종일을 먹을 것을 찾느라 보내야 하는 데다, 일단 찾는다 해도 그것을 따서 먹기 알맞게 준비하는 과정을 거쳐야 한다. 게다가 배를 채우려면 이런 행동을 몇 번씩이나 반복해야 하고 기후상 큰일이라도 닥친다면 먹고 사는 데 지장이 생긴다.

덩치 큰 육식동물의 삶은 이와는 크게 대조적이다. 사냥에 만만찮은 노력을 들여야 하지만 일단 사냥에 성공하면, 한바탕 진수성찬을 즐길 수 있다. 그 후에는 다음번 사냥 전까지 편안히 쉬는 시간도 갖는다. 이것은 사자와 표범 같은 커다란 고양잇과든, 원시시대의 인간 사냥꾼이든 다르지 않다. 하지만 두 부류 사이에는 중요한 차이점이 있다. 사자는 잡은 먹이를 배불리 먹고 나면 잠을 잔다. 사실, 매일 24시간 중 16시간가량 잠을 자는 사자의 생활방식은 아주 효율적이다. 그러나 인간 사냥꾼은 사자의 경우와는 다르다. 그들이 사냥에 성공한 것은 우람한 송곳니, 강인한 턱, 날카로운 발톱이 발달해서가 아니라 머리를 쓴 덕분이었다.

종국엔 인류를 지구의 지배자로 끌어올려준 이러한 진화의 특징은 근력의 증강이 아닌 지능의 발달이었다. 인간 사냥꾼들은 동물계의 전문 킬러들과 비교하면 연약한 존재였으나 협동과 잔꾀

> '그들[인간 사냥꾼]이 사냥에 성공한 것은 우람한 송곳니, 강인한 턱, 날카로운 발톱이 발달해서가 아니라, 머리를 쓴 덕분이었다.'

를 이용해 영장류의 신체적 약점을 극복했다. 또한 여기에 더해 '단속호흡(interrupted breathing)'을 구두언어(말하기와 듣기)로 발전시킨, 독보적 진화전략을 발전시켰다. 다른 종의 동물들은 호흡으로 꽥꽥, 으르렁, 쨱쨱, 깨갱 등 짧은 발성만을 내며 '화났어', '아파', '짝짓기하자', '배고파' 같은 단순하고 단편적인 메시지를 전달한다. 이와 같은 음성 소리들을 결합시키는 단계까지 나아가 지구상의 모든 인간 종족에게서 발견되는 그런 류의 복잡한 언어체계로 발전시킨 종은 전무하다.

반면 초기의 인간 사냥꾼들은 복잡한 형태의 언어소통 체계를 발전시키도록 유전적으로 프로그램화되어 있었다. 이로써 아동기 동안 특별한 교육 여부와 상관없이 자라면서 말하기를 빠르게 습득하여, 성인이 되면 다른 구성원들과 자유롭게 언어적 의사소통을 나눌 수 있었다. 다만, 진화상의 조율이 모든 경우에 똑같은 언어를 발전시킬 정도까지 미세하게 맞춰지지는 않았다. 이 새로운 진화적 전략이 한 부족원 간의 의사소통에 극히 중대했던 만큼, 세세한 부분은 부족 내의 구성원으로부터 터득하면서 부족별로 독자적인 경향을 띠게 되었다. 국경 없이 글로벌화된 오늘날에도 여전히 남아 있는 수백 종의 언어 때문에 서로 다른 문화권의 사람들끼리 교류하는 곳에서는 어디든 이런저런 혼란이 생기고 있다.

이처럼 인간이라는 동물은 본질적으로 지능이 높고 언어구사력을 갖춘 육식동물로 진화했

'이처럼 인간이라는 동물은 본질적으로 지능이 높고 언어구사력을 갖춘 육식동물로 진화했다. 인간이 위대한 존재로 발돋움하게 된 것도 이런 진화의 힘 덕분이었다.'

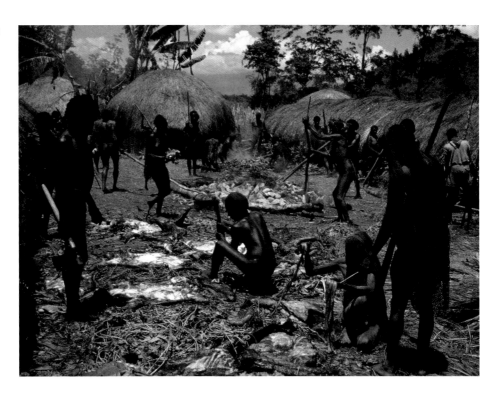

부족 축제를 위해 고기를 손질하는 모습.

다. 인간이 위대한 존재로 발돋움하게 된 것도 이런 진화의 힘 덕분이었다. 인간은 이러한 진화에 힘입어 이전의 초식성 식생활을 포기하지 않고 양면 작전을 펼침으로써 고기가 부족하면 조상 대대로 해왔듯 열매와 뿌리에 기대는 채식생활로 회귀할 수 있었다. 또한 고기가 풍부하더라도 잡식성, 즉 '육식과 채식 병행'형의 먹이습성을 채택하여 영양분을 보강했다. 한편 이런 식의 진화에 따라 우리 인류는 일명 원시적 수렵채집 사회를 발전시키면서 성별로 노동을 분담하여 남자와 여자가 각각 수렵(사냥)과 채집에 주력하기도 했다.

바로 이런 생활양식에서 태동된 사회 환경은 인간의 예술 성장에 발판이 되었다. 즉, 모든 것의 시초는 인간의 축제가 등장하면서부터였다. 이미 언급했다시피, 덩치 큰 고양잇과 같은 전문 사냥꾼들은 먹잇감을 잡아서 배불리 먹고 나면 잠을 청한다. 하지만 인간 사냥꾼들은 진화적으로 기회주의자들이 아니었다. 다시 말해, 신경계가 활발한 활동을 촉진시키도록 진화되었다. 단편적인 예로, 고양이들의 게으른

> '…포식의 순간에도 인간은 배불리 잘 먹은 사자들처럼 그저 잠을 청하는 것만으로는 성에 차지 않았다.'

습성이나 원숭이들의 가만히 있지 못하고 분주한 습성을 보면 이해하기 쉬울 것이다. 그렇다면 부족 전체를 먹일 만큼 큰 먹잇감을 잡아 뿌듯함이 느껴지는 사냥을 해왔을 경우엔 어떤 식으로 분주함을 펼치게 마련일까?

진수성찬식을 성대한 파티로 만드는 것이 그 답이다. 보통의 원숭이를 비롯한 초식동물들에게는 흥겨운 식사파티 같은 것이 없다. 하루하루가 별 볼일 없는 행동들의 지루한 연속일 뿐이다. 하지만 우리 인류의 먼 조상들의 삶은 달랐다. 사냥을 나간 남자들이 사냥감을 잡아서 돌아오는 특별한 날이면 승리를 축하하며 신나는 순간들을 간간이 만끽했다. 언제나 활동성을 추구하는 영장류의 욕구에 따라 포식의 순간에도 인간은 배불리 잘 먹은 사자들처럼 그저 잠을 청하는 것만으로는 성에 차지 않았다. 잔치를 벌이면서 어떤 식으로든 감정을 표현해야 했고, 잠은 어떤 형태로든 축하를 거행하고 난 이후로 미뤄야 했으리라.

말하자면 이런 의기양양한 진수성찬식의 순간을 더 의미 있게 돋보여줄 만한 뭔가가 필요했고, 이 뭔가가 바로 오늘날 우리가 예술이라고 부르는 그것의 최초 형태로 나타났다. 가령, 좀 더 독특한 의복과 장신구가 필요해지면서 일종의 최초의 시각 미술이 탄생되었다. 사냥감 추격의 모험담이 필요했을 테고, '도망치는 사냥감을 쫓던' 사냥담이 인류의 가장 오래된 이야깃거리였으리라. 그리고 이것이 시와 문학의 시초였다. 그 부족의 대단한 성공을 세상 사람들에게 알리기 위해 노래를 만들어 부르고 여기에 박자를 맞춰야 했는데 이것이 바로, 음악과 춤의 기원이었다.

이런 식으로 중요한 순간의 표현기교가 정교해지기 시작하면서, 이내 생일, 성년, 결혼 등의 다른 각별한 경우들로까지 그 범위가 확대되었다. 축하 의식 외에, 전장으로의 출전, 사망, 조상, 미신적 두려움과 관련된 의식들도 거행되었다. 이런 의식들은 저마다 독특한 의식용 장식물과 행사를 축적시키면서, 구두언어와 마찬가지로 부족별로 차이를 나타냈다. 모든 부족은 전 부족원이 치장을 하고 가무와 이야기판을 벌이며 활기차고 극적인 의식을 거행했으나, 세부적인 부분에서는 저마다 달랐다. 게다가 부족들이 증가하고 팽창하여 전 지구로 퍼져나가면서

의식의 기법도 놀라울 만큼 다양해졌다.

오늘날에는 이런 의식들을 실증해줄 만한 구체적 증거가 대부분 남아있지 않다. (현대 축제에서의 퍼레이드용 무대 차처럼) 그 볼거리들이 애초에 의식이 거행되는 동안에만 잠깐 지속되고 말도록 의도되었던 탓이다. 그나마 초창기 탐험가들이 종종 표본이 되어줄 만한 관련 유물들을 가지고 돌아와 박물관에 고이 모셔놓은 덕분에, 지금까지도 그 유물들을 연구할 수 있다는 것이 다행일 따름이다. 게다가 부족의 이야기들 또한 다수가 아주 정형화된 신화의 형태로 살아남아 구전을 통해 대대로 전해져 내려오고 있다.

이쯤에서 잠시 예술의 정의를 되짚고 넘어가야 할 듯하다. 평범함 속에서 비범함을 끌어내는 것이 예술이라는 정의에 의거할 때, 논란의 여지가 있을 수 있기 때문이다. 사실 지금껏 이야기해온 원시시대 예술의 형태가 모두 뿌듯한 사냥, 성년, 장례 등 하나같이 부족의 생활에서 비범한 순간이었으므로, 애초에 평범함이 없었지 않느냐는 논란이 나올 법도 하다. 하지만 이는 중요한 점을 간과한 논란이다. 춤판도 없이, 시각적 장식물도 없이 축제를 덤덤히 즐길 수도 있었지 않은가? 다시 말해 거대한 덩치의 동물 시체를 들고 부족 거주지로 돌아왔다 하더라도 그 순간을 부족의 생활에서 평상시와 다를 바 없는 덤덤한 순간으로 여기고 넘어가도 무방했다. 부족원의 죽음도 의식이나 의례를 따로 치르지 않은 채 간단히 애도하고 말더라도 상관없었다. 이렇듯 초창기 부족민들은 반드시 화려한 볼거리를 마련해야 할 의무 같은 것이 없었음에도, 거의 예외 없이 그렇게 하는 편을 택했다. 부족생활의 일상적 측면을 이런 식으로, 즉 평범함 속에서 비범함을 끌어내는 식으로 변화시킴으로써 이처럼 이례적인 이벤트로 부각시켰던 것,

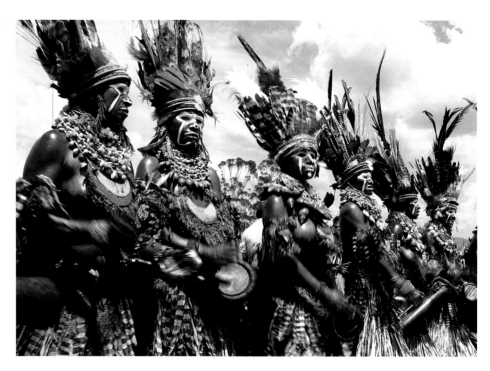

부족 의식을 하나의 비범한 이벤트로 변모시켜주는 화려한 몸 치장.

그것이 바로 인간 미술의 진화에서 핵심적인 요소였다.

그렇다면 여기에서 필연적으로 꼬리를 무는 의문 하나가 있다. 인류는 이런 변화를 어떻게 이끌어냈을까? 평범한 의복을 비범한 복장으로, 또는 평범한 이야기를 사냥담이나 마음 끌리는 노래로 만드는 등의 여러 가지 형태의 정교함들은 대체 어떤 규칙에 따라 일어나는 것일까? 이런 의문에 답하기란 쉽지 않다. 가장 간단한 형태라 해도 인간의 표현 형태 자체가 워낙에 복잡하기 때문이다. 따라서 보다 쉬운 답을 찾기 위해, 다른 곳으로 관심을 돌려봐야 한다.

다른 동물들의 감정표현을 유심히 살펴보면 어떻게 평범한 것을 비범한 것으로 변화시키는가에 대해 많은 것을 유추할 수 있다. 어류, 파충류, 조류, 포유류 동물들은 대체로 공격적 행위나 성적 행위를 벌이려 할 때 이런저런 식으로 위협이나 구애의 표현을 드러낸다. 이를테면 몸의 색을 바꾼다거나, 정형화된 동작을 보이거나, 과장된 자세를 취하거나, 몸을 변형시키거나, 크게 포효하거나 특이한 소리를 내는 식이다. 동물들은 이런 식의 행동을 통해 더 이상 평상시의 평범한 기분이 아니라, 싸움이나 짝짓기를 위해 아주 격양된 상태에 이르렀음을 알린다.

이런 행동들에서의 핵심은, 그 행위주체의 동물을 더 두드러져 보이게 해주는 효과다. 이는 어찌 보면 위험한 작전이기도 하다. 그 행위주체의 동물은 적이나 짝에게 더 부각되는 동시에 잠재적 포식자에게 노출될 가능성 또한 높아지기 때문이다. 따라서 두 가지 모습 중 하나를 선택해야 한다. 즉, 조용히 눈에 띄지 않는 평범한 모습을 취하거나, 대담하게 눈길을 끄는 비범한 모습을 취해야 한다. 후자의 상태는 적에게 겁을 주어야 할 경우나, 잠재적 짝에게 사랑을 구해야 할 경우가 아니라면 삼가야 한다. 그 잠깐의 순간 동안 행위주체의 동물은 안전과 경계보다 강렬한 감정표현을 우선시함에 따라 위험을 감수해야 할 테니 말이다.

이는 인간의 예술과 직접적인 관계는 없지만, 그 행위주체 동물이 평범하고 단조로운 상태에서 비범한 상태로 돌변한다는 측면이 인간 예술에서 나타나는 측면과 유사하다. 물론, 우리가 자연 속에서 그토록 많은 아름다움을 발견하는 이유 또한 바로 여기에 있다. 우리가 공작새의 아름다운 꼬리색, 물고기의 구애 춤, 혹등고래의 정교한 노래에 감탄하는 것도, 엄밀히 따지자면 이 동물들이 스스로를 비범해 보이려 시도할 때 따르는 기본법칙들과 우리 인간이 예술을 창조할 때 따르는 기본법칙들이 상당 부분 똑같기 때문이다.

그렇다면 그 기본법칙은 과연 무엇일까? 다음의 여덟 가지를 꼽을 수 있는데 이 법칙에 대해서는 책의 말미에서 더 자세히 살펴보기로 하고 이 자리에서는 간략하게 소개만 하고 넘어가도록 하겠다.

첫 번째, 과장의 법칙
정상적 기준을 초과하거나 미달하는 표현 단위로 구현한다.

두 번째, 정화(淨化)의 법칙
색채와 형체가 정화의 과정을 통해 더욱 강렬해진다.

세 번째, 구성의 법칙

표현의 구성단위가 특별한 방법으로 배치되어 균형을 이룬다.

네 번째, 이종성(異種性)의 법칙

표현이 너무 단순하지도 너무 복잡하지도 않음으로써 적정 수준의 이종성을 띤다.

다섯 번째, 정교화의 법칙

표현이 점점 정밀해진다.

여섯 번째, 주제의 변형 법칙

특정 표현 패턴의 전개가 여러 가지 방식으로 다변화된다.

일곱 번째, 네오필리아(neophilia) 법칙

새로운 것에 대한 유희욕구, 즉 '새 장난감(new toy)' 원칙으로서, 때때로 새로운 트렌드를 선호하여 기존의 전통을 버리지 않을 수 없게 된다.

여덟 번째, 맥락의 법칙

시각 표현이 구현되는 시간과 장소가 세심하게 선별되며, 심지어 정교하게 준비되기도 한다.

3 비인간군의 미술

* 동영상을 감상하려면 페이지를 스캔하세요.

비인간군의 미술

동물들의 스케치와 그림

인간 미술의 뿌리를 검토하려면 반드시 짚고 넘어갈 문제가 있다. 다른 종 역시 이와 같은 활동을 펼칠 수 있는가, 없는가의 문제다. 자연계에서는 그러한 활동 가능성의 증거가 없으나, 혹시 동물들에게 어떤 형태로든 그림 그리기를 시도해볼 수 있는 기본 도구를 제공해준다면 어떨까? 동물들이 과연 시각적 제어력에 대한 증거가 될 만한 표식을 그려낼 수 있을까?

비인간 동물도 자극을 주면 일종의 시각적 패턴을 창조해낼 수 있을지 모른다. 실제로 20세기 초에 러시아에서 실시된 한 연구를 통해 그 최초의 증거가 제기되었다. 나제즈다 라디기나 코흐츠(Nadezhda Ladygina-Kohts)는 1913년부터 요니(Joni)라는 어린 수컷 침팬지를 대상으로 3년에 걸친 실험을 실시한 바 있다. 한번은 그녀가 요니에게 연필을 주며 어떻게 하나 지켜봤더니 요니가 종이에 선을 그리기 시작했다. 적어도 알려진 바에 따르면, 비인간으로서 그림을 그린 경우는 이것이 최초의 사례였다.

'… 이 유인원은 그림다운 이미지를 만들어내는 단계까진 이르지 못했으나 그 추상적인 선들의 패턴에서는 어느 정도 진전을 나타냈다.'

코흐츠는 그 후에 자신의 어린 아들 루디에게도 비슷한 테스트를 해봤다. 그랬더니 유인원의 스케치와 아동의 스케치 사이에서 다음과 같은 차이점이 나타났다고 한다. "집중적인 스케치 연습 이후에도 [그 유인원은] 이따금씩 교차선을 그릴 뿐 대개 직선을 아무렇게나 쭉쭉 긋는 수준을 넘어서지 못했다." 그녀의 아들은 같은 식으로 시작했는데도 얼마 지나지 않아 더 복잡한 모양을 그려나갔다. "요니의 스케치는 전반적으로 단조로운 편인 반면, 루디의 스케치는 빠른 속도로 진전되면서 다양해지고 있다."

이 실험에서 그려진 스케치들을 보면, 이 유인원은 그림다운 이미지를 만들어내는 단계까진 이르지 못했으나 그 추상적인 선들의 패턴에서는 어느 정도 진전을 나타냈다. 초반에 그린 스

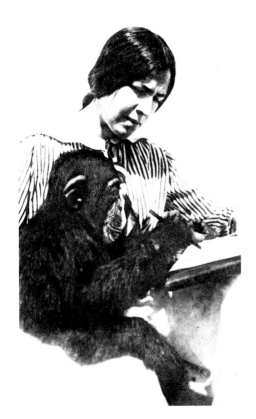

1913년의 나제즈다 라디기나 코흐츠와 요니.

케치들은 되는 대로 그린 듯 보이는 길쭉한 선들의 반복에 지나지 않으나, 후반의 스케치들은 어느 정도의 시각적 제어력을 드러내주고 있다. 짧은 선들이 긴 선들과 교차되는 패턴이 반복되고 있기 때문이다.

코흐츠는, 실험 내내 이 유인원에게서는 "아동 같이 모방 활동"에 탐닉하는 모습이나, 뭘 그린 건지 식별가능한 모양을 그리려 시도하는 모습이 전혀 발견되지 않았다면서 다음과 같이 흥미로운 점을 지적했다. "그럼에도 요니는 스케치에 대한 열의 면에서 루디에게 결코 뒤지지 않았다. 요니는 종종 연필을 달라고 소리를 지르기도 했고, 힘으로 억지로 빼앗기 전에는 연필을 놓지 않으려 했다. 또한 아주 열렬한 관심을 보이며 그렸고 그 스케치를 아주 열심히 쳐다봤다." 게다가 연필이 없을 땐 "손가락에 잉크를 찍어 그리기까지 했다."

코흐츠는 그 이전의 연구들과는 달리 유인원 스케치에 대해 세심한 연구를 펼치며, 세 가지 중요한 문제를 입증해 보였다. 첫째, 이 어린 수컷 침팬지는 종이에 단순히 낙서를 하는 것만이 아니라 시간이 지남에 따라 이런 끄적임을 수정하기도 했다. 둘째, 따라서 어느 정도의 시각적 제어력을 지니고 있었다. 셋째, 이 침팬지는 이런 활동에 아주 흥미를 갖게 되어 스케치를 못하게 하면 흥분하고, 심지어 연필을 주지 않으면 연필의 대체물을 궁리해내기도 했다.

그런데 여기에는 코흐츠가 간과한 의문점이 한 가지 있다. 확실한 자연보상(뇌에서는 우리가 음식을 섭취하는 것과 같은 생존에 이로운 행동을 했을 때, 기분을 좋게 만드는 물질을 분비하여 그에 대해 보상함으로써 그 행동을 장려하는데 이를 '자연보상'이라 한다 ─ 옮긴이)을 주는 것 같지도 않은 활동인데, 그런 활동을 못하게 한 것에 대해 왜 그렇게까지 흥분했을까? 그 스케치가 자신에게는 아무 쓸모가 없다 하더라도, 그 스케치들, 아니면 최소한 스케치의 창작이 그 동물에게 어떤 가치가 있었던 건지는 모른다. 예술의 뿌리를 찾아가는 우리의 현재 여정에서는, 침팬지의 스케치 활동에서 이런 측면이 스케치 자체의 내용보다 더 중요하다. 선들의 패턴이 단조로웠다는 사실을 떠나, 그 선들을 만들어나가는 열의가 대단했다는 부분에 주목해야 한다. 고등 영장류는 그림 그리기라는 행위에 몰입하도록 두뇌가 어떤 식으로든 프로그램되어 있는 듯하다. 아무리 그림 자체가 단순하고 무작위에 가까운 낙서에 지나지 않는다 해도 말이다.

알파 실험

인간 외 동물의 그림활동에 대한 연구 부문에서 또 한 번의 중대한 진전은, 유인원 스케치를 주제로 삼은 한 과학논문이 발표된 1951년이 되어서야 이루어졌다. 논문의 저자는 미국의 심리학자 폴 쉴러(Paul Schiller)로, 당시 여키스 영장류연구센터(Yerkes Primate Research Center)에 몸담고 있었던 그의 연구 대상은 알파(Alpha)라는 성인 암컷 침팬지였다.

이 연구에 따르면, 침팬지의 스케치에서 또 다른 가능성이 발견되었다. 즉, 알파의 실험에서

코흐츠가 발견해냈던 양식의 변화만이 아니라 의심의 여지없이 명백한 디자인 감각과 양식화의 경향 역시 나타났던 것이다. 쉴러는 미리 여러 가지 도형이 그려진 실험용 카드를 알파에게 건네주며 그 카드에 그림을 그리게 했다. 그랬더니 미리 그려진 도형들이 어떤 배치와 속성을 띠는가에 따라 그 유인원이 카드에 끄적거리는 낙서 방식에 영향을 미치고 있음이 확인되었다. 이는 그 유인원의 스케치가 무작위로 그려지는 것이 아니며, 시각적으로 구성되고 통제된 것이라는 증거였다. 또한 실험을 통해 스케치 행위를 조종하는 것이 가능한 일임이 입증된 셈이기도 했다.

알파의 실험을 통해 얻은 정보를 종합해보면, 이 성인 암컷 침팬지는 다음과 같은 구성 경향을 보여주었다고 말할 수 있다.

- 종이가 아닌 공간에는 낙서를 하지 않는다.
- 빈 종이를 채우기 전에 모퉁이에 표시를 한다.
- 중앙에 그려진 도형에 표식을 그려 넣는다.
- 한쪽으로 치우친 도형에 대해 균형을 맞춰준다.
- 불완전한 도형을 완성시킨다.
- 굵은 선들을 직각으로 교차시킨다.
- 삼각형 주위에 대칭적인 표식들을 넣는다.

콩고 실험

알파의 실험은 시각적 제어력에 따라 종이 위에 표식을 그려 넣을 줄 아는 침팬지가 적어도 한 마리 이상 존재하고 있다는 결정적 증거였다. 이 증거를 토대로 나에게 연구를 더 진행해볼 수 있는 기회가 생겼다. 1956년 5월 런던동물원에서 콩고(Congo)라는 어린 수컷 침팬지를 돌보게 되면서였다. 콩고는 그 해 11월에 처음 스케치를 시작했고, 이때부터 벌써 알파와 같은 능력을 소유하여 선들의 배치에 대해 시각적 제어력을 발휘할 줄 알았다. 사실 이 능력은 우연히 드러난 것이었다. 이 첫 번째 스케치를 했던 카드에 작은 표식이 있었는데, 콩고가 바로 이 표식을 중심으로 선들을 그렸기 때문이다.

'카드에 선을 그리기 시작할 때 연필의 끝을 따라 나타나는 형상에 아주 신기해했고...'

가만히 지켜보니 콩고는 선을 그릴 때 강한 집중력을 발휘하기도 했다. 당시 세 살이었던 콩고는 기운이 넘치고 호기심을 주체 못하는 데다 까불대는 성격이었다. 그런데 연필을 받아 들고 표식을 그리기 시작하면, 정말 흥미롭게도 그 넘치던 장난기가 순간적으로 억제되었다. 카드에 선을 그리기 시작할 때 연필의 끝을 따라 나타나는 형상에 아주 신기해하면서 그 새로운 종류의 놀이에 마음을 빼앗긴 채 얌전히 앉아 있었다. 그러다 스케치를 다 마치면 재빨리 일어나서 평상시처럼 기운차게 뛰어댔다.

나는 콩고의 행동에서 여러 가지 측면들을 두루두루 연구하다가 2주 후인 1956년 12월부터는 더 면밀한 방식의 스케치 테스트를 실시했다. 그 테스트 결과 콩고에게 특히 좋아하는 패턴이

침팬지 콩고가 그렸던 전형적인 부채꼴 패턴.

있음을 알게 되었다. 콩고는 종이 맨 위에서 자기 몸쪽 방향으로 간격이 벌어진 방사형 선들을 즐겨 그렸다. 실제로 1956년 11월부터 1958년 11월까지 실시된 전체 연구 기간 동안 콩고가 그렸던 384개의 그림 중 90개 이상의 그림에서 이런 방사형 선들이 반복적으로 등장했다.

나는 알파에게 했던 것과는 다른 방식으로 콩고에게 스케치를 유도했다. 알파는 테스트 당시 다 자란 성인 유인원이어서, 모든 스케치를 우리 안에서 그리게 하고 실험자는 우리 밖에서 지켜봐야만 했다. 이것은 테스트의 표준화를 어렵게 했다. 즉, 원거리 조작으로 스케치를 유도하는 방식 탓에, 스케치 자세와 관련해서 알파에게 일관성을 보장해주기가 불가능했던 것이다. 그에 비해 콩고는 2년에 걸친 테스트 기간 동안 네 살이 채 안 되는 나이대였던 만큼 어린 아이처럼 다룰 수 있었다. 그래서 넓고 평평한 판(43×51센티미터)을 달아놓은 유아용 식탁의자에 콩고를 앉혀놓고 테스트를 진행하며 유리한 테스트 환경을 누렸다. 가령 콩고가 산만한 행동을 덜하게 되어 무엇이든 자기 앞에 놓인 것에 관심을 집중하게 되었는가 하면, 늘 똑같은 몸의 각도에 맞춰 종이와 카드를 받기도 했다.

한편 콩고의 스케치 방식에 영향을 미치지 않으려는 측면에서도 각별한 주의를 기울였다. 우선 콩고 앞쪽의 판자에 종이를 놓아준 다음 연필이나 크레용을 주는 순서에 따라 그림을 그리게 했다. 콩고는 그림을 그리고 싶은 마음이 어찌나 대단하던지 한 번도 주저한 적이 없었다. 언제나 연필이나 크레용을 받자마자 종이에 표식을 그려 넣기 시작하고는 스스로 다 됐다고 느낄 때까지 멈추지 않았다. 콩고는 스케치가 끝나면 세 가지 방식 중 하나의 행동패턴을 보였는데, 연필을 실험자에게 되돌려주거나 그냥 판자에 내려놓거나, 아니면 이리저리 굴려도 보고 입으로 물어도 보며 가지고 놀았다. 콩고가 연필을 돌려주지 않을 경우엔 실험자가 손바닥을 펴서 내밀며 연필을 그 손바닥에 놓아주길 기다렸다. 그렇게 연필을 돌려받으면 다 그린 스케치를 치우고 그 자리에 다른 종이나 카드를 놓아주었다. 그러고는 콩고에게 새로 받은 종이를 (종이에 그려진 패턴도 함께) 검토하도록 몇 초간 시간을 준 후 또다시 연필을 건네주며 같은 과정을 반복했다.

스케치 테스트 1회의 시간은 대체로 15~30분 사이였고 매 테스트 때마다 5~10장씩 스케치를 그리는 것이 보통이었다. 때때로 콩고는 그림을 그리고 싶은 마음이 별로 안 드는지 두세 개만 그린 후에 흥미를 잃기도 했다. 그런 경우가 아니면 싫증을 잘 낼 줄 몰랐는데, 언젠가 한번은 거의 1시간 동안 쉬지 않고 그림을 그리더니 무려 33점의 작품을 그려낸 적도 있었다. 하지만 이렇게 아주 잠깐만 그리고 말거나, 아주 긴 시간을 그렸던 것은 드문 경우였다.

콩고의 그림 그리기 테스트 중에 발견된 놀라운 특징 한 가지는 그 열의였다. 콩고는 그림을

그린 보상으로 먹을 것을 받거나 하지 않았다. 콩고에겐 그림을 그리는 것 자체가 보상이었다. 콩고는 다 그린 그림을 살펴보는 것에 특별한 흥미를 보이진 않았으나, 창작 활동에 푹 빠져들었다. 게다가 그림을 마무리 지을 시점에 대한 인식이 있었다. 그래서 더 그려보라고 부추겨도 거부하다가도, 다른 종이를 주면 기다렸다는 듯이 흔쾌히 새 작품을 그리기 시작했다. 한두 번은 어떤 다급한 이유 때문에 실험자가 테스트를 중단시키며 그림을 마저 다 그리지 못하게 하자 콩고는 소리를 지르며 흥분하더니, 심하게 짜증을 내기도 했다. 그림 그리기 같은 특수화된 활동을 중단시키려는 시도가 행해졌을 때 침팬지에게서 그런 흥분된 반응이 나타나다니, 놀라웠다. 침팬지는 야생에서는 그와 같은 활동에 대한 경향을 보이지 않는 동물이 아닌가? 그런데 어째서 그림 그리기가 그런 동물을 그토록 강하게 매료시키는 걸까?

콩고의 테스트는 주의산만 요인이 없는 조용한 방에서 진행되었으나, 한번은 영구적 기록으로 남기기 위한 촬영이 실시된 적도 있었다. 콩고는 TV 생방송을 통해 자신의 그림 그리기 능력을 보여주기도 했다. 놀랍게도 콩고는 촬영팀이나 TV 방송팀 앞에서도 이런 비범한 활동에 집중할 줄 알았다. 그런데 나이를 먹고 '가족적' 유대의식이 강해지면서 낯선 이들의 침입에 대해 점점 적대적인 반응을 나타냈다. 방문자가 그림 작업 중인 콩고를 지켜보려고 하면 이 화가께서는 그림 실력보다는 공격성을 드러내기 십상이었다. 그래도 다행이라면 이 무렵엔 아주 많은 수의 그림들이 그려진 터여서, 콩고의 실험을 통해 새롭고도 중요한 정보들을 어느 정도 얻은 상태였다.

콩고의 그림들은 크게 세 종류였다. 즉, 백지 상태의 종이에 그린 스케치, 미리 기하학적 모양을 그려 넣은 종이에 그린 스케치, 채색 카드에 그린 그림이었다. 백지 위의 스케치는 콩고가 그 테스트 절차에 익숙해지도록 하려는 의도에 따라 주로 실험 초반에 그려졌다. 미리 표식을 그려 넣은 종이 위의 스케치는 쉴러가 알파에 대해 내세웠던 주장을 테스트 해보기 위해 실시된 것이었다. 실험이 개시된 지 5개월이 지났을 무렵부터는 색채에 대한 반응을 실험하기 위해 콩고에게 채색 카드를 통한 테스트가 진행되었다. 확실히 콩고는 그림붓을 사용하게 된 첫 순간부터 연필 스케치보다 그림에 훨씬 더 흥미를 보였다. 똑같은 육체적 노력을 기울였는데도 가느다란 선이 아닌

> '확실히 콩고는 그림붓을 사용하게 된 첫 순간부터 연필 스케치보다 그림에 훨씬 더 흥미를 보였다.'

굵고 뚜렷한 획을 그을 수 있어서 그랬으리라. 말하자면 어떤 행동이 기대보다 더 큰 반응을 일으켜주는 경우였는데, 이를 일명 '확대 보상(magnified reward)'이라고 한다.

영장류의 그림 그리기 활동에 관련된 이전의 연구들은 하나같이 스케치를 통해 진행되었다. 따라서 콩고는 비인간으로선 최초로 그림을 그린 동물이었다. 콩고는 1957년 5월 17일에 최초의 그림을 그린 이후, 1958년 11월 9일까지 연이어 많은 그림을 그려냈다. 초기에 그린 그림들은 선이 좀 뚜렷하지 않은 편이었는데, 붓이라는 이 새로운 매개물에 익숙해지면서 후기의 그림들은 선이 뚜렷하긴 했으나 차츰 그 모든 과정에 따분해 하는 기미를 드러내기 시작했다. 하지만 이렇게 극과 극인 두 시기 사이에는 시각적 제어력이 최절정기에 이르러, 우발적 요소가 끼어드는 경우가 거의 없거나 전무한 채로 한 획 한 획을 자신이 원하는 대로 능숙하게 구사했

다. 콩고의 중반기 그림들은 지금껏 나온 비인간 미술을 통틀어 가장 비범한 사례에 해당될 만한 수준이다.

콩고의 그림 테스트에 활용된 방식은 스케치에서의 방식과 흡사했다. 스케치 테스트 때와 똑같은 의자에 앉혀 놓고 진행했으며, 초반엔 쟁반에 작은 용기들을 올려놓은 다음 모든 그림물감을 그 용기 안에 담아 한꺼번에 주었다. 콩고는 색채에 푹 빠져서 카드에 물감을 칠하기보다는 이 색 저 색 섞어보는 데 더 열심이었다. 이런 이유로 방식이 새롭게 조정되었다. 이제는 콩고의 손이 닿지 않는 탁자에, 뚜껑을 열어 붓 하나씩을 꽂아둔 물감 용기 여섯 개를 놓아두었다. 물감의 색은 빨간색, 녹색, 파란색, 노란색, 검정색, 흰색이었다.

콩고가 붓을 원시적으로 쥐고 그림을 그리는 모습(위)과 진보적으로 쥔 모습(아래).

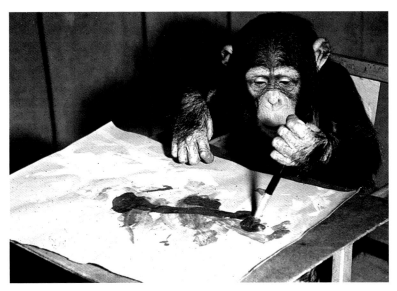

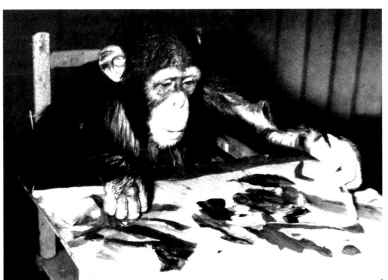

그렇게 그림 테스트가 시작되면 콩고에게 첫 번째 붓을 건네주며 그 붓이 마를 때까지 그림을 그리게 해주었다. 그러고는 처음 주었던 붓을 되돌려 받고 나서 물감이 듬뿍 묻은 다음 번 붓을 건네주었다. 이때 첫 번째 붓은 다시 사용할 수 있도록 원래의 물감 용기 안에 넣었다. 이런 식으로 각각의 색을 무작위로 차례차례 콩고에게 건네주었는데, 그러다 자주 색을 바꿔주는 '부양 효과(boosting effect)'에도 아랑곳없이 흥미를 잃어버린 듯한 기미가 보이면 바로 그 시점을 한 그림이 완성된 시점으로 간주했다. 그리고 이때는 카드를 치우고 새 카드를 주며 앞에서와 똑같은 과정을 되풀이했다. 그림 창작에 들어가는 집중도가 워낙 높았기 때문에 대체적으로 그림 테스트 한 차례당 많아야 두세 장의 그림이 그려지는 것이 보통이었다.

물론 콩고는 붓을 되돌려주기 전에 각각의 색을 자신이 원하는 만큼 많이, 혹은 적게 사용할 줄 알았다. 다시 말해 그림을 그리면서 색채 조화를 조절하는 능력이 있었다는 얘기다. 드문 경우이긴 했으나 특정 색을 아예 사용하지 않으려 들며 다른 색을 받고 나서야 그림을 계속 그리기도 했다. 특히 좋아하는 색은 빨간색이었고 제일 좋아하지 않는 색은 파란색이었다. 하지만 최우선적 선호도를 나타냈던 색은 무엇이든 '새로운' 색, 즉 써본 적이 없는 색이었다. 새로운 색을 건네줄 때마다 그 색에 흥미를 보이면서 그림을 계속 그리려는 끈기도 생겨났다.

'드문 경우이긴 했으나 특정 색을 아예 사용하지 않으려 들며 다른 색을 받고 나서야 그림을 계속 그리기도 했다.'

이렇게 콩고가 스케치와 그림을 그리는 방식을 지켜보고 난 이후, 이전의 연구들을 통해 이미 알고 있었던 수준 이상의 사실이 발견되면서 다음과 같은 여러 논점을 남겨 주었다.

백지 스케치

이미 언급했다시피 콩고는 일찌감치부터 부채꼴 패턴에 대한 선호도를 드러내면서 이 패턴을 수차례 그리고 또 그렸다. 그것도 단 한 경우만 빼고 매번 종이의 위쪽에서부터 아래쪽 방향으로, 다시 말해 선 하나하나를 자신의 몸쪽 방향으로 그으며 부채꼴 패턴을 그렸다. 그런데 바로 그 한 차례의 예외적 경우에서는 전혀 예상 밖의 행동을 보였다. 1958년 8월 14일에 진행된 테스트였는데, 콩고가 평상시처럼 부채꼴 패턴을 그려놓더니 그 다음 번엔 다른 식의 기법으로 새로운 패턴을 그리기 시작하는 것이 아닌가. 어떤 묘한 열정에 사로잡힌 듯한 모습으로 모든 획을 종이 위쪽이 아니라 아래쪽에서부터 그어나갔다. 다시 말해 자신이 선호하는 방사형 선들 하나하나를 완전히 다른 팔놀림으로 그어나가야 하는 작업이었다. 콩고는 그런 작업이 아주 힘들었던지 중간 중간 들릴락 말락 낮게, 집중하려 안간힘쓰는 듯한 투정 어린 소리를 내기도 했다.

관찰한 바에 따르면 콩고에게는 이 '역(逆) 부채꼴'의 스케치가 다른 383점의 그림들보다 더 높은 정신력을 요하는 일 같았다. 이 역 부채꼴 패턴은 다 완성된 그림으로만 보면 콩고가 그린 다른 패턴들과 별 구별이 안 되었으나, 그 창작 과정의 관점에서 보면 특별했다. 말하자면 콩고가 이 시기에 이르러 '부채꼴 이미지'를 발전시켰음을, 즉 한 가지 이상의 방법으로 부채꼴 패턴을 그려낼 수 있게 되었음을 보여주는 증거였다.

콩고가 종이 아래쪽에서 위쪽으로 선을 긋는 식으로 그린 부채꼴 패턴.

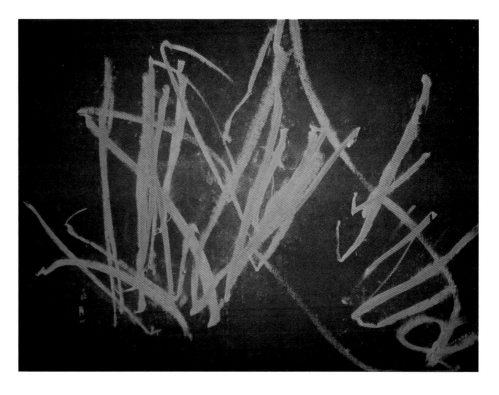

콩고가 원을 그린 다음 그 안에 표식 몇 개를 넣어 만들어 낸 '원시적 얼굴' 이미지.

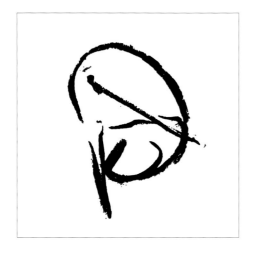

백지 스케치에서 콩고가 놀라움을 안겨준 경우로 말하자면 한 가지가 더 있었다. 초반 스케치에서는 대체로 직선형이었으나 후반에는 종종 원형 모양의 스케치도 그려냈다는 점이다. 한번은 큰 종이의 중앙에 원 하나를 정성 들여 그리더니 그 안쪽에 작은 표식 몇 개를 그려 넣었다. 이 스케치의 창작에도 강한 집중력이 발휘되었는데, 확신하건대 콩고가 말을 할 줄 알았다면 그 스케치를 얼굴 그림이라고 말했을지 모른다. 실제로 이 스케치는 아동이 그린 이미지와 아주 비슷해서, 아동이 얼굴 모양 같은 그림을 그리기 직전 단계에서 그리는 이미지였다. 아쉽게도 콩고는 여기에서 더 진전되지는 못한 채 그 다음 단계의 문턱 바로 앞에서 멈추고 말았다. 아동이었다면 뒤이어 진짜 그림다운 그림 이미지를 처음으로 그려내는 단계까지 나아갔을 테지만 콩고는 거기까지 이르지는 못했다.

콩고가 '얼굴' 이미지를 그렸을 당시는 2년간의 그림 실험 시기상 마지막 단계였고, 아주 '몸을 가만 못 놔두는' 상태가 되어 있었다. 그런데도 원을 그리고 그 안에 기호를 그려 넣는 일에 너무 푹 빠져서 자제력이 거의 인간 수준이 되어 있었다. 물론 그림이 완성되자마자 긴장이 풀려서 평소의 외향적인 모습으로 다시 돌아왔지만.

실험적 스케치

콩고는 백지뿐만 아니라, 알파에게 활용했던 것과 비슷한 여러 가지 실험용 특수지에도 스케치를 했다. 그런데 그 결과가 알파의 경우와 흡사하게 나타나 쉴러의 연구를 확증시켜주었다.

직사각형에 대한 반응

백지 스케치에서 관찰한 바에 따르면, 콩고는 확실히 선들을 스케치 공간에 제한시켜 그리며 그 공간 밖으로 넘어가지 않게 하려고 했다. 그렇다면 빈 직사각형이 그려진 종이를 주면 어떻게 될까? 콩고가 조금 더 좁아진 그 직사각형 안에 그림을 그릴까? 이 궁금증을 풀기 위해 처음엔 사방의 여백이 2.5센티미터가 남는 28×15센티미터 크기의 직사각형 테두리가 그려진 종이를 건네줬다. 콩고는 스케치 방식을 변경하여 모든 선이 그 직사각형 밖으로 나가지 않도록 그렸다.

그 다음엔 크기가 23×10센티미터밖에 안 되는 더 작은 직사각형에는 어떻게 반응할지 살펴봤다. 이번에도 콩고는 모든 선을 그 직사각형 안에만 그리려 애썼으나 몇 개는 밖으로 삐져나갔다. 겨우 15×5센티미터 크기인 세 번째 직사각형의 경우엔 그 직사각형 안에 그리려는 시도를 포기한 채 대부분의 선이 테두리 밖으로 나가게 그렸다.

그 크기의 차이는 별개의 문제로 칠 때, 이 작은 직사각형은 큰 직사각형들과는 다르게 인식되었던 것이 분명하다. 그리고 작은 직사각형만 사방의 여백보다 넓이가 좁은 경우로 미루어 종이 크기 대 사각형 크기의 비율이 그 한 가지 구별 요인이었던 것 같다. 적어도 콩고에게는 이런 구별에 따라 사각형에 대한 관점이, 채워야 할 공간에서 테두리를 넘어서 표식을 그려 넣어야 할 대상으로 바뀌었던 듯하다.

중앙에 위치한 도형에 표식 그려 넣기

콩고에게 종이의 중앙에 작은 크기의 도형을 그려 넣어 건네주었을 때는 총 37번 중 34번의 경우 그 중앙의 도형에 표식을 넣으며 종이의 다른 부분은 무시하는 경향을 반복적으로 나타냈다. 그 중앙의 도형이

맨 위 콩고가 테두리 안에만 표식을 넣었던 큼지막한 직사각형.

가운데 대부분의 표식이 테두리 밖으로 삐져나갔던 작아진 직사각형.

맨 아래 표식들이 테두리를 넘어갔던 훨씬 더 작아진 직사각형.

'… 평상시처럼 뚜렷한 선으로 끄적이지 않고 조심스레 작은 표식을 넣었다. 그 사각형 안에 서명이라도 하는 듯한 모습이었다.'

맨 위　콩고가 종이 중앙에 위치한 작은 정사각형에 그려 넣은 표식.

가운데　콩고가 중앙의 작은 도형에 그려 넣은 표식.

맨 아래　콩고가 세 개의 작은 정사각형마다 그려 넣은 표식.

오른쪽　콩고가 수직으로 배치된 세 개의 막대기 모양을 서로 이어놓은 모습.

맨 오른쪽　콩고가 두 개의 작은 사각형을 서로 이어놓은 모습.

사각형이든, 원이나 막대기 모양, 혹은 십자형이든 간에 마찬가지였다. 중앙의 도형이 아주 작은 크기가 되었을 땐 거기에 표식을 넣긴 했으나 종이의 다른 부분에도 선을 그렸다. 이렇게 작은 크기의 중앙 도형은, 콩고가 모든 선을 그쪽으로 그려 넣도록 유도할 만큼의 시각적 영향력이 없었던 듯하다.

다중 도형에 대한 반응

종이에 여러 개의 도형이 그려진 경우엔 콩고가 어떤 반응을 보일지 알아보기 위해 여덟 차례의 테스트를 진행해 봤더니, 그중 여섯 차례의 테스트에서 종이에 그려진 작은 정사각형 하나하나마다 차례차례, 그리고 아주 신중하게 표식을 넣었다. 한 개 이상의 정사각형을 접하자 마음이 홀린 듯 보이면서, 평상시처럼 뚜렷한 선으로 끄적이지 않고 조심스레 작은 표식을 넣었다. 그 사각형 안에 서명이라도 하는 듯한 모습이었다.

　콩고는 중앙에 세 개의 가는 막대기 모양이 층층이 그려진 종이를 받았을 땐 아주 신중하게 몇 개의 수직선을 긋더니 막대기 모양들을 서로 이어주었다. 이런 식의 놀라운 반응은 종이 중앙에 두 개의 정사각형이 위 아래로 간격을 벌리며 그려진 경우에서도 똑같이 반복되어, 즉각적으로 종이 중앙에 굵은 수직선을 그려 넣는 정말 예상치 못한 반응을 보였다.

　그 다음엔 종이 중앙 부근에 두 개의 정사각형이 옆으로 나란히 놓인 경우 어떻게 반응하는지 알아보기 위한 세 차례의 테스트를 진행하며, 두 번째와 세 번째 종이에서는 두 정사각형의 사이를 점점 더 벌려놓았다. 콩고는 세 경우 모두 두 정사각형에 개별적인 표식을 했으나

두 개의 사각형 사이가 점점 벌어지는 경우에 콩고가 보인 반응.

정사각형 사이에 큰 간격이 벌어져 있던 세 번째 종이에서는 이 벌어진 간격을 뭔가를 그려 넣어야 할 빈 공간으로 여기는 듯 종이 가운데에 굵직한 낙서도 그려 넣었다. 말하자면 콩고는 같은 종이에 대해 서로 다른 두 개의 충동, 즉 표식을 넣고픈 충동과 공간을 채우고픈 충동을 동시에 느꼈던 셈이다.

한쪽으로 치우친 도형에 대한 반응

총 33차례의 테스트를 통해 콩고의 균형감각을 살펴보기도 하여, 각각의 테스트에서 콩고에게 한 변의 길이가 5센티미터인 정사각형이 한쪽 면에 치우쳐 있는 종이를 주었다. 콩고는 어떤 반응을 보였을까? 그 정사각형에 표식을 해 넣었을까, 아니면 균형을 맞춰주었을까? 혹은 그두 가지 모두를 했을까?

16차례에서는 두 가지 모두를 했고, 11차례에서는 균형만 맞춰주고 표식은 넣지 않았으며, 세 차례에서는 표식만 넣고 균형은 맞춰주지 않았다. 나머지 세 차례는 구분 짓기가 애매한 경우였다.

좌우 균형을 맞추려는 콩고의 노력을 더 면밀히 연구하는 과정에서 알게 된 바에 따르면, 정사각형이 심하게 치우쳐 있을 경우 콩고는 자신이 이용할 수 있는 '넓은 공백'의 중앙에 표식을 넣는 방식으로 전반적인 균형을 맞추려고 했다. 이는 비록 조잡하게나마 균형 효과를 내주긴 했으나 엄밀히 말해 단순히 '여백을 채워 넣은 것'에 불과했다.

제대로 된 좌우 균형을 맞출 줄 아는 능력이 있는지를 확인하기 위해 우리는 정사각형이 약간만 치우쳐진 경우는 어떤지 살펴보았는데, 이번엔 정말 균형감각이라고 할 만한 결과를 보여주었다.

콩고가 자신이 쓸 수 있는 넓은 공백의 중앙이 아니라 공백의 한쪽에 표식을 넣었던 것이다. 즉, 정사각형이 오른쪽으로 살짝 치우쳐 있을 경우 똑같이 왼쪽으로 살짝 치우친 표식을 그려 넣곤 했다.

침팬지에게 이처럼 놀라운 공간인식 능력이 있음을 보여준 사례

콩고가 한쪽으로 치우친 사각형의 균형을 맞춰준 사례.

콩고가 한쪽으로 치우친 정
사각형과 상응하는 위치설정
을 통해 균형을 맞춰준 사례.

콩고가 수직적 균형을 맞춰
놓은 사례.

는 이뿐만이 아니어서, 정사각형이 종이의 맨 위쪽에 놓여 있을 경우
의 테스트에서도 콩고는 맨 아래쪽에 표식을 넣는 식으로 균형을 맞추
었다.

이러한 테스트를 통해 미루어 보건대, 콩고가 아무 것도 없는 빈 배
경에 스케치나 그림을 그릴 때도 이미 그려 넣은 표식의 위치가 앞으로
그릴 표식의 위치에 영향을 미치고 있음이 확실했다. 콩고의 백지 스
케치에서 보기 좋게 균형 잡힌 구성이 반복적으로 나타났던 이유도 바
로 여기에 있었다.

교차선 반응

한편 수직선 하나가 그어진 종이를 주었을 때의 콩고의 반응은 그 수직
선의 위치에 따라 달랐다. 콩고는 선이 정 가운데에 놓인 경우엔 다소
수평선에 가까운 선들을 그으며 십자형으로 교차시켰다. 하지만 수직
선이 중심에서 조금 벗어난 경우엔 그 수직선을 종이의 가장자리인 것
처럼 인식하며 더 넓은 쪽의 공백 안에만 표식을 넣었다.

이 외에도 여러 가지 테스트가 실시되었지만 종이에 선을 그을 때
놀라울 만큼 고도의 구성감각을 발휘할 줄 알았던 콩고의 능력을 입증
하기에는 이 정도 사례의 소개만으로도 충분할 것이다.

이번엔 스케치에서 그림의 단계로 넘어간 테스트에 대해 살펴보도
록 하자. 이 단계의 테스트부터는 색채가 새롭게 추가되고 획이 더 굵
어졌을 뿐만 아니라 사용 가능한 지면에 선들을 배치하는 측면에서도
혼자 알아서 하도록 해주는 규칙이 적용되었는데, 그러자 콩고가 다소
추상적인 구성을 창조해내곤 했다. 그것은 콩고 자신에게도 만족스러
웠을 뿐만 아니라 인간의 눈으로 보기에도 흥미로운 수준의 추상적인
구성이었다.

한 줄의 수직선에 대한 콩고
의 반응.

그림

앞에서도 언급했다시피, 콩고의 그림은 세 가지 단계를 거쳤다. 우선 처음엔 새로운 매개물에 익숙해지는 단계여서 그리는 표식들이 다소 우연적이었다. 그러나 두 번째 그림 테스트부터 콩고는 벌써 붓을 제어하기 시작하더니 대담한 획으로 단순한 부채꼴 패턴을 그릴 수 있었다. TV 생방송으로 진행되었던 세 번째 테스트에서는, TV방송 스튜디오라 주의산만의 소지가 있었음에도 불구하고 그림이라는 행위에 아주 신이 나있어서 그림을 두 장이나 그려냈다.

1957년 7월 22일, 그림 테스트 열네 번째 회차에 이르러서야 콩고는 이 새로운 매개물을 완전히 자유자재로 다루며 확신에 찬 상태에서 그림을 그렸다. 작업하는 모습을 지켜보니 이제는 모든 표식, 모든 선과 점을 자신이 원하는 바로 그 위치에 대담하게 긋는 것이 확실해 보였다. 처음의 단순했던 부채꼴 패턴도 이제는 복잡해져갔다. 선 하나하나의 위치가 다른 모든 선들과 연계되어 세심하게 배치되었을 뿐만 아니라, 전체 구성이 자신이 이용 가능한 공간을 적절히 채워주도록 짜여졌다.

그 다음 날, 콩고는 또 한 번 TV 생방송에서 그림을 그렸는데 아주 확신에 차서 크고 복잡한 부채꼴 패턴을 만들어냈다. 그런데 이번 그림에서는 아래쪽에 점묘법처럼 점 여러 개를 찍어 넣는 식의 새로운 특성이 나타나 있었다. 게다가 우연이었는지 모르지만 가운데 부분에 딱 하나의 검정색 점이 찍혀 있기도 했다. 콩고는 8월부터 자신이 즐겨 그리던 부채꼴 패턴에 변형을 주기 시작했다. 가령 한번은 자기 털손질 빗을 붙잡더니 아직 마르지 않은 물감 위로 쓱 긁으며

복잡한 부채꼴 패턴을 보여주는 콩고의 그림, 1957년.

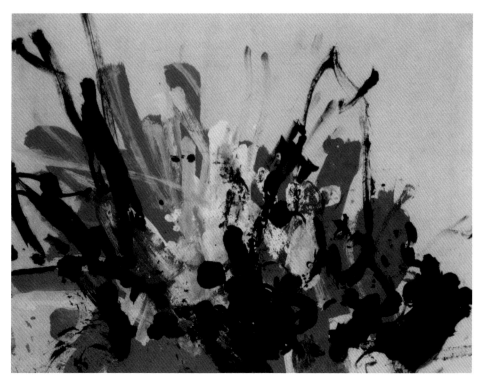

중앙부에 가느다란 선 모양을 만들어냈다. 그런가 하면 부채꼴 패턴의 맨 아래 부분에 굵은 가로줄 몇 개를 더 긋고 가운데 부분에는 흰색의 작은 점 다섯 개를 찍어 넣기도 했다.

1957년 9월 2일 22번째 테스트에 이르렀을 무렵, 콩고는 제어력에서 최고조의 대담성을 보여주었다. 이제는 단 하나라도 종이 위에 우연히 그려 넣는 표식이 없었다. 선 하나하나를 자신이 원하는 바로 그 자리에 그으며, 화가 뺨치는 자신감에 차서 이용 가능한 공간을 채워 나갔다. 부채꼴 패턴을 이리저리 바꿔보며, 한쪽으로 기울게 그리거나 점묘법으로 부채꼴 모양을 만들거나 두 갈래로 갈라진 부채꼴을 연출하기도 했다(콩고가 이날 그렸던 그림 10점 모두가 현재 유럽과 북미에서 개인 소장되어 있는데, 이 개인 소장가들 중에는 파블로 피카소와 호안 미로도 있다).

그 다음 주에는 비인간 동물군에서 이전이나 이후로 유례가 없는, 추상화를 연달아 창작해 냈다. 그것도 매번 뭔가 새로운 변형을 주는 탐구성을 발휘하며, 한쪽으로 기울어진 부채꼴, 부차적으로 딸린 부채꼴, 밑 부분이 곡선형인 부채꼴, 노란색 점을 중심으로 갈라져 나간 부채꼴, 검정색 점을 중심으로 갈라져 나간 부채꼴, 푸른색 표식을 중심으로 갈라져 나간 부채꼴 등을 그렸다. 말하자면 콩고는 주제의 변형이라는 인간의 미적 유희를 즐기고 있었던 셈이다. 이 단계에 이르렀을 때의 콩고는 그림 그리는 모습을 지켜보는 사람들이 놀란 채 가만히 앉아서 자신들의 눈을 의심할 만한 정도였다.

그 이후로 1957년 내내 콩고는 그림 그리기에서 절정기에 올라서며 그동안 30여 점이 넘는 수준급 작품을 창작했다. 그러다 1958년에는 세 번째 단계에 들어서더니, 대담함과 자신감은

한쪽으로 치우친 부채꼴 패턴을 보여주는 콩고의 그림, 1957년.

종속적으로 그려진 부채꼴
패턴, 1957년.

노란색 점을 중심으로 갈라
져 나간 부채꼴, 1957년.

검정색 점을 중심으로 갈라
져 나간 부채꼴, 1957년.

예전과 똑같았으나 차츰 흥미도가 시들해져갔다. 작품의 대다수가 급히 휘갈겨 그리는 식이었으며 집중도는 높았지만 세부묘사에 대한 관심은 전보다 약해졌다. 이제는 정교한 부채꼴 패턴도 점차 사라지면서 그 대신 힘찬 수평선 모양과 거친 원모양이 그려졌다.

콩고의 그림 그리기 능력

콩고의 실험에서 나타난 모든 측면을 종합해보면, 침팬지는 다음과 같은 행동이 가능한 것으로 여겨진다.

자기보상 활동

콩고의 스케치나 그림 테스트에서는 대체로 어떤 식으로든 보상이나 격려가 수반되지 않았다. 콩고에게 먹을 것을 주는 일도 없었을 뿐더러, 뛰어난 스케치나 그림을 그려낸 경우에도 실험자가 인정의 표시를 내보이거나 칭찬해주지 않도록 주의를 기울였다.

한번은 시험 삼아 콩고가 스케치를 그렸을 때 일부러 먹을 것을 보상으로 주었다. 그랬더니 놀라운 결과가 이어졌다. 선 몇 개를 더 그리고 나서 또다시 보상을 얻으려 대뜸 손을 뻗는 게 아닌가. 이런 과정이 반복될 때마다 손을 내밀기 전의 스케치가 점점 빈약해졌다. 급기야 나중엔 전에 끄적였던 것들만 그리며 자신이 그린 것을 군이 보려고도 하지 않았다. 먹을 것을 보상으로 받는 데만 관심이 쏠려 있었다. 그 전까지 디자인, 율동감, 균형, 구성에 기울였던 세심한 주의는 온데간데없고, 최악의 상업미술이라 할 만한 작품이 그려졌다. 결국 이런 식의 실험은 그때를 끝으로 다시는 진행되지 않았다.

구성적 제어력

콩고는 작업영역을 주어진 공간 안에 제한시키고 그 공간을 채우며 구성에 균형감각을 발휘할 줄 아는 능력을 확실하게 보여주었다. 이런 측면에서 따지자면 콩고는 아주 어린 아동을 능가했다. 그런데 여기에는 그럴 만한 특별한 이유가 있었다. 유인원과 아동 모두 아주 어린 나이일 때는 근육 제어에 서툴러 단순한 낙서를 끄적이게 된다. 그러다 더 자라 근육 제어 능력이 발달하면 아이들은 이미 그림다운 이미지를 그리기 시작한다. 남아든 여아든 이제는 '엄마', '아빠', '고양이', '집' 등을 그리는데 푹 빠져들어서 이런 표현 단위가 전반적인 구성보다 더 중요시된다. 시간이 더 지난 이후에는 이런 표현 단위들이 하나의 '장면'을 구성하기에 이른다. 한편 침팬지는 그림다운 그림의 단계까지는 이르지 못하기 때문에 여전히 선들의 전반적 배치와 그런 배치의 변형에 초점이 머물게 되며, 그에 따라 그 구성력은 율동감과 균형 면에서 인간 유아보다 월등하다.

> '…[유인원의] 구성력은 율동감과 균형 면에서 인간 유아보다 월등하다.'

캘리그래픽적 분화(分化)

여기에서 말하는 '캘리그래픽'이라는 용어는 아주 넓은 의미로 사용된 것으로, 그림 구성요소

푸른색 표식을 중심으로 따로따로 갈라진 부채꼴 패턴을 보여주는 콩고의 그림, 1957년.

간의 상호관계가 아닌 구성요소 자체를 일컫는다. 이런 측면에서는 아동이 침팬지보다 훨씬 월등하다. 아동은 아주 어린 나이부터 단순한 선과 모양들로 보다 복잡한 단위를 조합해내기 시작하여 그림다운 그림 이미지를 향해 한발 한발 나아간다. 콩고의 경우엔 그림다운 그림을 그리는 단계까진 이르지 못했지만 그렇다고 해서 콩고에게 일종의 캘리그래픽적 진전이 없었던 것은 아니다. 실제 영상으로도 녹화되어 있다시피, 콩고는 손목을 한번만 움직여서 완벽한 원을 그리기도 했다. 이는 초기 단계에서는 한 번도 해낸 적이 없던 일이었다. 콩고는 곡선, 교차선을 비롯해 작은 크기의 부차적 부채꼴 패턴 같은 세부묘사들도 터득해 나갔다. 따라서 제한적이나마 원시적인 캘리그래픽적 분화를 증명해 보일만 한 능력이 있었다.

주제의 변형

콩고의 작품에서는 인간 미술에서 나타나는 주제 변형의 핵심원칙이 두드러지게 나타났다. 그 중 가장 극적인 사례라면 역(逆) 부채꼴, 분화된 부채꼴, 점을 찍어 그려낸 부채꼴 등등 즐겨 그리던 부채꼴 패턴에 변형을 주는 방식이었다. 콩고는 일단 부채꼴 모티프를 머릿속에 구상하고 나자 자신의 재능이 미치는 한 다양한 방식으로 이렇게 저렇게 바꿔보며 시각적 유희를 즐겼다. 이는 육체적 유희에도 그대로 적용되어 나뭇가지에 뛰어올랐다가 뛰어내리는 등의 새로운 놀이를 고안하기도 했다. 또한 그렇게 고안한 놀이를 되풀이하면서 점점 더 크고 대담한 도약을 해나가다 어느 정도에 이르면 그만두고는, 또 다른 종류의 놀이로 옮겨가곤 했다.

최적의 이종성

그림이 그려지기 직전의 종이나 카드는 공백의 상태다. 즉, 단일성을 띠고 있다. 그런데 그 위에 선이나 기호가 하나씩 늘어나면 점점 이종성을 띠게 된다. 유인원이나 인간이 여기에 계속해서 표식을 넣고 또 넣으면 종국에 종이나 카드의 면은 이종성에서 최고치에 이르러, 선과 모양들로 빽빽하게 뒤덮이고 만다. 이 정도에 이르면 보기에 산만해서 시각적 호소력이 떨어진다. 따라서 양 극단의 어디쯤에 최적의 이종성을 이끄는 절충점이라는 것이 있기 마련이다. 세부묘사는 그림에 흥미도를 살려주되 어수선할 지경으로 과하지 않아야 한다. 다시 말해, 화가는 멈춰야 할 때를 잘 알고 있다. 콩고 역시 인간 화가들 못지않게 이런 능력을 보여주었다.

다른 영장류 동물의 그림 그리기

콩고의 그림 그리기 능력을 살펴본 이 실험에서는, 알파를 통한 셜러의 연구 결과를 확증해주는 한편 새로운 결과가 더 밝혀지기도 했다. 콩고를 대상으로 한 이 2년간의 실험 이후, 다른 여섯 마리의 어린 침팬지들에 대해서도 정사각형이 표시된 종이로 몇 번의 스케치 테스트가 진행되었다. 그런데 불과 몇 차례만의 테스트였음에도 이 유인원들은 중앙의 정사각형에 표식을 그려 넣고 한쪽으로 치우친 정사각형의 균형을 맞춰주는 등의 능력을 확실히 보여주었다. 즉, 이 침팬지들 역시 시각적 제어력에 따라 선들을 그은 것이었지, 되는 대로 근육을 움직여서 종이 위에 어쩌다 우연히 표식을 남긴 것이 아니었다.

　　1950년대에도 로테르담 동물원에서 소피(Sophie)라는 암컷 고릴라가 스케치와 그림을 그리기

1950년대 말 소피라는 암컷 고릴라가 로테르담 동물원에서 그림을 그리고 있는 모습.

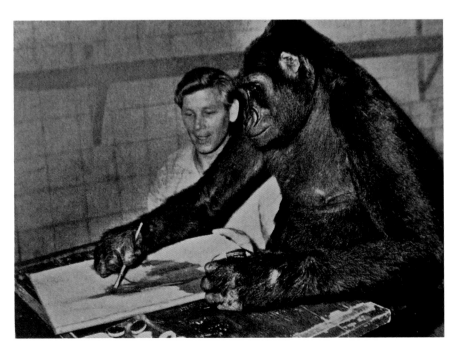

시작했다. 콩고처럼 일련의 실험용 종이를 받자 소피 역시 선을 그으며 시각적 제어력을 증명해 보였다. 여백을 채우고 중앙의 정사각형에 표식을 넣고 한쪽으로 치우친 정사각형에 대한 균형을 맞추었다. 그림의 단계에서는 특유의 스타일을 띠기도 했다. 또한 소피는 그렇게 덩치 큰 동물치고는 놀라울 만큼의 섬세함을 보였다. 그것도 콩고와 똑같은 집중력을 발휘하며, 스스로 그림을 창작한다는 자체 말고는 아무런 보상도 없이 말이다.

한편 콩고와 일치했던 실험 결과들 중에서도 가장 놀라운 경우는, 독일에서 베르나르트 렌쉬(Bernard Rensch)가 파블로(Pablo)라는 꼬리감는원숭이(capuchin monkey)를 통해 발견해낸 사례였다. 이 원숭이 역시 콩고처럼 뚜렷한 부채꼴 패턴을 창작했던 것이다. 렌쉬가 당시에 사진으로도 담아 놓았듯, 이 원숭이는 흰색 분필로 벽에 부채꼴 패턴을 그렸다. 렌쉬는 콩고와 파블로의 부채꼴 패턴 사이의 유사점을 견주며, 이를 비인간군의 미적 본성에서 리듬, 즉 '균형 선호'가 확실히 드러난 사례라고 인용했다.

꼬리감는원숭이 또한 부채꼴 패턴을 그렸다는 사실은 각별한 의미를 띠었다. 안 그래도 나는 그 전부터 곧잘 이런 의문이 들던 참이었다. 침팬지는 자기 전에 잠자리를 만들 때 잠자리용 나뭇가지를 자기 쪽으로 끌어당기는 경향을 보이는데, 혹시 부채꼴을 그릴 때 콩고의 팔운동이 그런 침팬지의 경향에 영향 받은 것은 아닐까? 다른 방향에서 자기 쪽으로 잠자리용 나뭇가지를 끌어당기는 이런 일련의 행동은 실제로 야생 침팬지들에게서 관찰되는 경향이다. 그래서 콩고가 애초에 부채꼴 패턴을 즐겨 그렸던 이유가, 이런 팔 운동의 순서와 비슷해서일지도 모른다는 생각이 들던 터였다. 그런데 꼬리감는원숭이는 야생에서 잠자리를 만들지 않는 만큼, 그

부채꼴 패턴을 그리고 있는
꼬리감는원숭이 파블로.

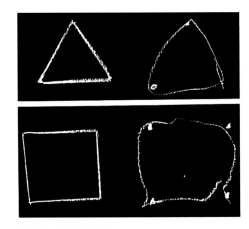

침팬지 줄리아가 오른쪽에 도형을 그대로 따라 그린 사례.

추측은 맞지 않는 듯하다. 오히려 동물들이 리듬적 반복을 선호한다는 렌쉬의 주장이 더 타당하게 들린다.

베르나르트 렌쉬는 침팬지의 스케치 실험 가운데 가장 비범한 실험으로 꼽히는 또 다른 사례도 발표했다. 줄리아(Julia)라는 침팬지가 유도에 의해, 단순한 도형을 따라 그린 실험이었는데 렌쉬의 말을 통해 직접 들어보자. "지금껏 유인원이 미리 그려진 도형을 보고 그 옆에 그대로 따라 그리는 데 성공한 사례는 없었다… 우리는 작은 칠판에 흰색 분필로 삼각형이나 사각형을 그리고 그 옆에 그 도형의 꼭짓점 3개나 4개를 찍었다. 그런 후에 손가락으로 선을 그려 보이며 그 동물에게 도형의 모양을 알려주었다. 줄리아는 차츰 이해를 하는가 싶더니 분필로 3개나 4개의 점을 한 번에 이으며 선을 그렸다."

렌쉬의 따라 그리기 테스트는 이후에도 비슷한 성공 사례가 한 차례 더 나타났다. 1976년에 콜롬비아 대학에서 허버트 테라스(Herbert Terrace)에게 수화를 배우고 있던 님(Nim)이라는 이름의 두 살 반짜리 수컷 침팬지가 원형, 사각형, 삼각형을 그럴듯하게 따라 그렸던 것이다.

한참 뒤인 1997년에는, 그레고리 베스테르가르트(Gregory Westergaard)가 미국 메릴랜드 주의 한 동물 연구소에서 포획한 10마리의 꼬리감는원숭이들을 대상으로 연구한 결과를 발표했다. 이 원숭이들에게 진흙, 돌멩이, 템페라, 나뭇잎을 잔뜩 줘봤더니 최대 30분 동안 "손으로 진흙의 모양을 새로운 모양으로 만들어 거기에 물감과 나뭇잎으로 장식을 하곤 했다"고 한다. 메릴랜드 연구소 실험자들은 다음과 같이 주장하기도 했다. "포획되어 있는 상태가 원숭이들에게 예술의 재능을 자유롭게 풀어주었는지도 모른다. 이제 녀석들은 먹을 것을 찾아다니

님이라는 침팬지가 아래쪽에 도형을 그대로 따라 그린 사례.

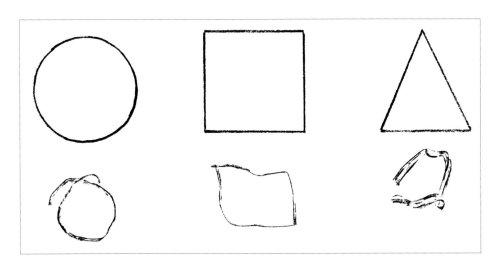

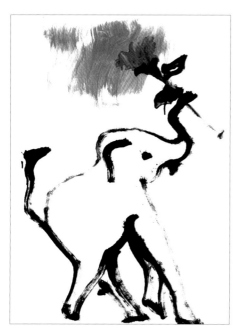

태국의 홍이라는 코끼리가
그린 그림.

'… 태국의 코끼리들이
꽃이나 나무 같은 식별
가능한 형체를 주제로
그림을 그리고 있었다…'

고 포식자들로부터 스스로를 지켜야 할 필요가 없어져서 다른 할 일을
찾게 된 것이다… 이런 표현력은 지능이 높으나 가만히 있지 못하는 정
신활동의 필연적 결과다."

비영장류 동물이 그림을 그린 최근의 사례

최근 몇 년 사이에 비인간 동물의 그림 그리기에 대한 관심이 대폭적으
로 확산되었다. 유도에 따라 붓을 들 수 있기만 하다면 어떤 동물이건
가리지 않고, 쉽게 속아 넘어가는 대중이 혹해서 살만한 그림을 그리
게 해왔다. 이런 사태는 비인간 동물의 그림 그리기에 대한 진지한 연
구에 찬물을 끼얹은 격이었다. 이런 조잡한 작품들은 시각적 제어력도
없이 대체로 우연히 그려지는 것들이다. 어쩌다 표식을 남기게 되는
그런 단순한 근육활동에 불과하다.

이와 같은 우연한 표식들에서 한 가지 주목할 만한 예외가 있기도
했는데, 코끼리가 그림으로 감쪽같은 장난질을 친 사례였다. 태국의
코끼리들이 꽃이나 나무 같은 식별 가능한 형체를 주제로 그림을 그
리고 있다는 사실에 내가 관심을 갖게 된 계기는 리처드 도킨스(Richard
Dawkins) 때문이었다. 도킨스는 이 그림들이 가짜가 아닐까, 하는 의혹
을 드러내면서 조사를 해보기로 동의했던 것이다. 실제로 확인해 보니
태국 여기저기에서 코끼리들이 이젤을 받쳐놓고 그림을 그리고 있었
다. 일이 이렇게 된 사연은 이러했다. 1990년에 벌목 노동에 동물 이용
이 금지되자 3천 마리의 사육 코끼리들이 갑자기 실직 상태에 놓이고
말았다. 결국 이 코끼리들 중 상당수는 사망에 이르렀고 나머지는 관
광객을 끌기 위해 재주를 부리며 변변찮은 수입을 벌어들였다.

코끼리들의 미래는 암울해 보였다. 그러던 차에 코끼리들로선 다행
스럽게도, 뉴욕에 거주하는 두 명의 러시아계 화가, 비탈리 코마(Vitaly
Komar)와 알렉산더 멜라미드(Alexander Melamid)가 태국 코끼리들이 처한
딱한 사정을 알게 되었다. 두 사람은 코끼리들에게 새로운 일거리를
마련해주기 위해 코끼리들을 위한 미술학교를 여는 일에 힘닿는 한 애
쓰기로 마음먹었다. 시간이 걸리긴 했으나 드디어 1997년 무렵에 아시
아 코끼리 보호 프로젝트(Asian Elephant and Conservation Project)가 설립되
었고, 곧이어 태국에 특별 캠프 여러 곳이 마련되면서 이곳에서 코끼
리들이 그림을 그리고 그 그림을 관광객들에게 팔 수 있게 되었다.

프로젝트는 대성공을 거두었다. 물론 그림 자체는 마구잡이로 그은
획들의 집합에 불과하여 다소 실망스러운 수준이었지만, 코끼리들이
진짜로 코로 붓을 휘두르며 그려낸 작품이었던 만큼 수많은 사람들이

감탄하며 그림들을 샀다. 이런 판매로 모인 기금은 코끼리들이 갑작스러운 실업에 따른 위기 속에서 연명해 나갈 수 있도록 힘이 되어 주었다.

여기까지는 21세기 초반의 상황이었고 그 이후에 어떤 신기한 일이 일어나기 시작했다. 한 해 두 해가 지나는 사이에 그림의 특징이 바뀌었던 것이다. 갑자기 되는 대로 그리던 조잡한 그림이 사라지고, 그 대신에 놀라울 정도로 그림다운 그림이 그려졌다. 이제 코끼리들은 꽃과 나무, 심지어 동물까지 화폭에 그려내고 있었다. 특히 홍(Hong)이라는 코끼리는 코끼리가 꽃을 말아쥔 코를 치켜 올린 채 걸어가는 그림을 그려냈다. 사실 그때껏 비인간 동물 가운데 그런 식의 그림다운 이미지를 그려낸 사례는 전무했고, 그 이전까지 코끼리들이 보여주었던 시도들도 하나같이 유인원들의 수준보다 낮았다. 그런데 어떻게 홍을 비롯한 태국의 여러 코끼리들이 겨우 몇 년 만에 그림 그리기에서 이렇게 높은 수준까지 올라섰던 것일까?

이 의문의 답을 찾기 위해 나는 2009년에 파타야의 농 눅(Nong Nooch)에 있는 여러 태국 코끼리 캠프 중 한 곳을 직접 찾아갔다가, 식물을 소재로 그림을 그리는 세 마리의 암컷 코끼리를 볼 수 있었다. 코끼리들마다 개인 조련사, 즉 마후트(mahout)가 붙어 있었다.

그림 그리기는 제일 먼저 큼지막한 이젤 세 개를 수레로 실려와 자리 잡는 것으로 시작된다. 그 뒤엔 이젤마다 커다란 흰색 판지(50×76센티미터)가 튼튼한 목재 화판에 고정된다. 코끼리들이 각자 자신의 이젤 앞으로 가서 서면 조련사들이 물감 묻은 붓을 건네준다. 붓을 코끼리 코의 끝에 살짝 끼워주는 식이다. 이제 조련사들이 각자가 맡은 코끼리의 목 옆쪽에 서서 유심히 지

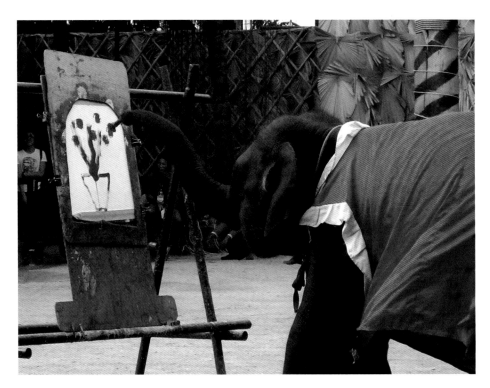

태국 농 눅에서 무크라는 코끼리가 꽃이 꽂힌 꽃병을 그리고 있는 모습.

커보고 있으면 판지에 선이 그어지기 시작한다. 그림이 완성될 때까지 조련사들은 중간 중간 붓에 물감이 다 마르면 물감이 듬뿍 묻은 다른 붓으로 교체해주기도 한다.

대다수 관중들은 그 광경을 거의 기적처럼 여기며 감탄스러워 한다. 코끼리가 그렇게 꽃과 나무의 그림을 그릴 수 있다니, 지능이 인간과 맞먹는 것에 틀림없다면서. 그런데 관중들이 못 보고 지나치는 것이 있는데, 바로 작업 중인 코끼리 옆에서 조련사들이 하는 행동이다. 하긴, 관중들로선 그럴 만도 하다. 코끼리가 선을 긋고 점을 찍는 붓에서 눈을 떼기가 어디 쉽겠는가. 하지만 다른 곳으로 시선을 돌려보면 알게 된다. 표식 하나하나마다 조련사가 코끼리의 귀를 당겨주고 있음을. 조련사는 코끼리의 귀를 위아래로 당기며 코끼리에게 세로선을 긋게 하거나, 옆으로 당겨서 가로선을 긋게 한다. 점이나 둥근 모양을 찍도록 유도할 때는 귀를 화폭 쪽으로 당긴다. 따라서 아주 유감스럽게도, 디자인의 주체는 코끼리 자신이 아니라 조련사인 셈이다. 즉, 코끼리 자신의 발상도, 창의력도 없는 맹목적인 모방에 지나지 않는다.

쇼가 끝나고 더 자세히 살펴보면 소위 화가 뺨친다는 이 동물들은 모두가 매시간, 매일, 매주, 언제나 똑같은 이미지만 그린다. 무크(Mook)는 항상 꽃을 그리고 크리스마스(Christmas)는 매번 나무를, 핌통(Pimtong)은 덩굴식물을 그린다. 세 코끼리 모두 조련사의 지도에 따라 판에 박힌 그림을 그린다. 따라서 어쩔 수 없이 코끼리들은 화가가 아니라는 결론을 내릴 수밖에 없다. 침팬지들과는 달리 이 코끼리들은 스스로 새로운 패턴을 탐구하거나 디자인에 변형을 주거나 하지 않는다. 겉보기에만 더 진보된 것처럼 보일 뿐 모든 게 속임수다. 한마디로 상당한 지능과 아주 뛰어난 근육 감도가 필요한 일이다.

> '…확신컨대, 침팬지의 두뇌는 여러 가지 기본적인 미적 법칙을 따를 수 있는 수준인 듯하다.'

동물의 미술

비인간 동물의 그림 그리기 활동을 전반적으로 살펴보면, 특히 침팬지 알파나 콩고에 대한 세부적 연구 및 그 외의 유인원들에 대한 단편적 연구의 경우엔 그려진 표식들이 시각적 제어력의 증거로 보기에 무방한 수준이다. 그 외에 다른 동물의 사례들에서는 이런 증거가 부족해서, 그 추상적 패턴들이 시각적으로 구성된 듯도 하고 그냥 되는 대로 끄적인 낙서나 서툰 그림에 불과한 듯도 하다. 따라서 알파나 콩고에게 행해졌던 방식과 같은 실험적 테스트가 없다면 어떻게 판단해야 할지 모호하다.

시각적 제어력이 작동한다는 점으로 미루어 확신컨대, 침팬지의 두뇌는 여러 가지 미적 기본법칙을 따를 수 있는 수준인 듯하다. 따라서 인간 미술의 전조(前兆) 단계에 대해서라면, 아동 미술이나 원시문화의 미술보다도 더 많은 이야기를 들려준다. 다시 말해 유인원은 미술의 문턱 코앞, 즉 미술의 탄생 직전 단계에 있는 듯하며, 이런 영장류 스케치와 그림들은 인간 미술의 진화에 대한 연구에서 특별한 가치를 지닌다. 티에리 르냉(Thierry Lenain)은 『원숭이 그림(Monkey Painting)』이라는 책에서 "원숭이가 그린 그림은 미술 작품이 아니다"라고 노골적으로 밝힌 바 있다. 그가 그 근거로 내세운 이유는, 원숭이가 그림을 그리는 데만 관심이 있을 뿐 그 이후에 검

토해보는 쪽에는 무관심하다는 것이다.

내 생각으로는, 그의 이런 견해는 좀 별난 데다 '미술'의 정의를 용납하기 힘들 만큼 편협하게 한정시킨 것이다. 사실 완성된 작품이 훗날의 즐거움을 위해 보관되는 경우는 특정 형식의 미술에만 해당된다. 가령, 르냉의 정의대로라면 작품이 만들어지는 그 순간에만 존재하는 모든 형식의 행위 미술은 미술에서 제외해야 한다. 제례나 축제가 끝나면 폐기되거나 소멸되는 온갖 형식의 제례 미술이나 민속 미술 또한 제외된다. 그것은 모든 형식의 아동 미술도 마찬가지다. 아동 역시 유인원처럼 다 그리고 난 뒤의 스케치나 그림에는 별 관심을 보이지 않기에 하는 말이다. 벤 에이미 샤프스타인(Ben-Ami Scharfstein)이 이종(異種) 간의 미학을 주제로 다룬 논문에서 밝혔다시피 "원숙한 화가들조차 그 결과보다는 창작의 과정을 훨씬 더 즐긴다⋯."

물론, 유인원의 그림에 대해 진지하게 연구해본 이들 가운데 그 누구도 그 그림을 위대한 추상 미술이라고 주장한 적은 없었다. 하지만 단순한 시각적 규칙을 갖춤으로써 미학의 발아 단계가 엿보이는 만큼, 인간 미술의 본질을 더 깊이 이해하기 위한 탐색에서 아동 미술 못지않게 귀중한 도구가 되어 준다.

아울러 그것이 의의 있는 행동이었는지 아니었는지의 여부를 떠나서, 콩고가 자신의 완성된 작품에 잠깐이나마 관심을 보인 적이 한 번 있긴 했다. 그림들이 전시를 위해 액자에 끼워졌던 날이었는데, 그때 콩고는 그 그림들 가까이로 다가가더니 유심히 들여다봤고 심지어는 손을 뻗어 한 작품을 만지기까지 했다.

막 액자에 끼워진 자신의 그림들 중 하나를 유심히 들여다보고 있는 콩고.

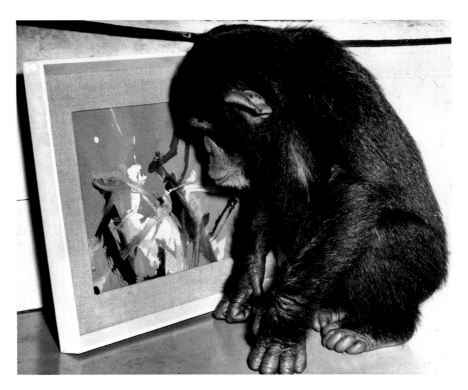

4 아동 미술

＊동영상을 감상하려면 페이지를 스캔하세요.

아동 미술

미술적 충동의 독자적 전개

두 살배기 아이에게 연필과 종이를 주면 어떤 아이든 낙서를 즐기게 마련이다. 낙서는 처음 엔 아무렇게나 되는 대로 끄적이는 것이지만 시간이 지나면서 차츰 구성을 갖추게 된다. 아무렇게나 뒤엉켜져 그려지던 선들이 어느 순간부터 즐겨 그리는 형태를 띠기 시작한다. 또 한 이런 형태들이 점점 뚜렷해지다가 아이가 세 번째 생일을 맞을 무렵이 되면 그림다운 이미지 가 그려진다. 바로 이 시기를 기점으로, 아동은 침팬지가 결코 다다르지 못하는 세계로 들어서 게 된다. 지금껏 유인원이 이루어냈던 최상의 수준은 원형 모양을 그리고 그 안에 표식 몇 개를 넣는 정도였는데, 여기가 유인원 미술의 정점이라면 아동 미술에서는 첫걸음마에 해당하는 셈 이다.

발전의 초기단계

어린 아동은 자신이 그린 것을 빤히 보며 '엄마', 혹은 '아빠'라고 말하면서 그런 식으로 자신이 뭘 그렸는지 구별한다. 일단 이런 식의 연관 이미지를 그리게 되면 이제 아동은 일련의 긴 발전 단계에 들어서게 된다. 처음에는 서툰 동그라미 하나에 눈에 해당하는 두 점과 입에 해당하는 선 하나로 시작했던 그림이 마침내 제대로 그려진 사람 얼굴이 된다. 이어지는 페이지에서 소 개할 일곱 개의 스케치는 모두 한 아이가 두 살 때부터 열세 살 때까지 그린 것으로, 바로 이러 한 과정이 잘 나타나 있는 사례다.

　스케치 1은 이 여자아이가 낙서를 끄적거리기 시작한 첫째 날에 그린 것이었다. 생후 2년 11 개월이었던 때였는데 아이가 그린 표식이 벌써부터 대담하고 탐구적인 경향을 띠고 있다. 이 시기는 어린 침팬지와 마찬가지로 크레용 끝에서 그려지는 선들을 지켜보는 재미에 푹 빠지는 단계. 그 다음날의 두 번째 회차에 그려진 스케치 2는 가운데 부분을 보면 어설프나마 동그라 미가 그려져 있다.

1 낙서 단계, 생후 2년 11개월.

2 중앙에 원 모양을 그림, 생후 2년 11개월.

3 처음으로 그림다운 이미지를 그림, 생후 2년 11개월.

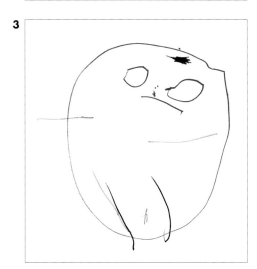

'… 아이는 세 번째 생일을 맞기 전인데도 인체에서 가장 중요한 부분을 짚어내 사람의 형태를 묘사할 만큼 이미 두뇌의 발달이 진전되어 있다…'

이 스케치는 아직 서툴지만 하루 전의 마구잡이식 낙서보다 정교해져서, 스스로 발휘한 제어력으로 기하학적 단위, 즉 '도형'을 그렸다. 속도가 훨씬 더디긴 했지만 어린 침팬지 콩고도 이 단계까지 도달해서 마침내 원다운 원을 그려냈다.

스케치 3은 셋째 날에 그려진 스케치인데 이 아이가 처음으로 그린 그림다운 이미지다. 이제는 원이 몸이 되고 그 안에 검은 머리카락을 나타내는 작은 표식, 두 개의 동그란 눈, 코에 해당하는 점 몇 개, 입에 해당되는 선 하나, 각각 팔과 다리를 나타내는 두 개씩의 선들이 들어가 있다. 엄밀히 말해 단순하기 짝이 없지만 아이는 세 번째 생일을 맞기 전인데도 인체에서 가장 중요한 부분을 짚어내 사람의 형태를 묘사할 정도로 이미 두뇌의 발달이 진전되어 있다. 이것은 침팬지는 결코 도달하지 못하는 단계지만, 인간 미술에서는 그 긴 여정을 시작하는 시점일 뿐이다.

4 더 대담해진 그림다운 이미지, 생후 4년 1개월.

스케치 4는 14개월 뒤인 생후 4년 1개월 때에 그려진 것으로, 이 어린 화가의 자신감과 힘이 훌쩍 커져 있음이 엿보인다. 하지만 이 스케치는 여전히 이전의 이미지 형태에서 벗어나지 못한 채여서 가운데 원에서 (초록색) 팔과 다리가 뻗어 나오는 식이다. 즉, 아직까지 머리와 몸이 구분되어 있지 않다. 아동 미술에서 '두족류(연체동물의 한 강이며, 머리에 발이 달린 동물을 말함 — 옮긴이)' 단계라고 부르는 이런 시기는 모든 아이들에게서 흔히 나타난다. 이 어린 화가의 머릿속에는 묘사하고 있는 사람의 전체 부분이 가운데 원 안에 들어가 있다. 그러니까 아이의 머릿속에서는, 아이가 그리는 식의 원시적 형태의 얼굴에서 팔과 다리가 뻗어 나오다가 그 뒤에 이 팔다리가 나올 수 있는 몸통이 자라나는 듯하다. 아이의 머릿속에서는 인간의 특징 중 얼굴이 가장 중요하고, 팔다리가 두 번째, 몸통이 세 번째다. 목, 손, 발도 대체로 조금 늦게 묘사된다.

스케치 5는 9개월 뒤인 생후 4년 10개월에 그려진 것이다. 보다시피 시각적 발전에서 다음 단계에 이른 상태로, 이제는 팔과 다리가 머리 부분에서 아래쪽으로 내려가면서 머리와 분리된 몸통 부분에 붙어 있다. 머리와 몸통은 이제 두 개의 다른 단위가 되었지만, 여전히 머리와 몸통 사이에 목은 안 보인다. 또한 손가락이 묘사되어 있으나 희한하게도 손 부분은 찾아볼 수 없다. 손가락 모두가 따로따로 떨어진 채 팔 부분에서 뻗어 나와 있다.

스케치 6은 한참 뒤인 열 살 때의 그림이다. 아이는 전체 광경을 묘사하려 시도하면서 그 장면 안에 어떤 행위 중인 사람의 모습을 담아냈는데, 이것이 이 단계의 전형적인 특징이다. 잘 보면 몸의 비율이 균형 잡혀 있고 수영할 때 쓰는 물안경 같은 사소한 것들까지 세세하게 그려 넣었다.

마지막 그림(스케치 7)은 열세 살 생일이 두 달 지난 시기의 그림이다. 아직은 평면적이고 깊이감(원근감)이 없지만 선들의 위치가 훨씬 더 정밀하고 정교하다. 또한 세부묘사에 대한 관심이 훨씬 높아져서, 눈의 눈동자와 홍채뿐만 아니라 속눈썹, 눈썹, 눈꺼풀, 서로 다른 헤어 스타일, 목걸이까지 확실하게 표현하고 있다. 심지어 코와 윗입술 사이의 오목하게 골이 진 부분까지 세세하게 묘사했다.

이 일곱 개의 스케치 중 다섯 번째 스케치까지는 아동 미술의 초기 단계에서 전형적으로 나타나는 발달상이다. 그것이 모든 아이들이 거쳐야 하는 필수 단계인 것처럼 아동의 스케치들은 서로서로 놀라울 만

5 머리와 몸통 부분이 따로따로 구분된다. 생후 4년 10개월.

6 행위의 한 장면으로서 인물을 그려 넣었다. 생후 10년.

7 정교해진 세부묘사, 생후 13년 2개월.

큼 비슷한데, 이는 아이들이 받는 교육 때문이 아니라 이 시기의 아동기에 사물을 보는 보편적인 방식 때문이다. 한편 각각 열 살과 열세 살에 그려진 마지막 2개의 그림은 더 사적이고 개성적이다. 이 시기에는 수많은 외적 요인들이 작용하며 아동의 그림 스타일과 내용에 영향을 미친다. 이 나이대에 그려지는 미술에서 나타나는 공통점을 짚는다면 약간의 딱딱함과 미숙한 깊이감 처리 정도다. 하지만 특별 지도를 받으면 이 아동기의 후반기에는 이런 단점마저도 나타나지 않는다.

낙서에서 그림다운 그림까지

지도로도 안 되는 것은 아동 미술의 초기 단계에 영향을 주는 일이다. 이때의 어린 아이들은 종이 위에 식별 가능한 이미지를 그릴 줄 아는 스스로의 능력을 발견하며 자신들만의 흥미롭고 새로운 세상으로 들어간다. 1950년대에 로다 켈로그(Rhoda Kellogg)는 30개국의 어린이들이 그린 100만 장 이상의 스케치를 꼼꼼히 살펴보다가 스케치들이 서로 너무 비슷해서 놀라움을 금치 못했다. 외적 환경의 차이가 별로 중요하지 않은 듯 똑같은 이미지들이 거듭거듭 발견되었다고 한다.

켈로그는 검토한 바를 종합하여 최초 단계인 낙서에서부터 시작해 다섯 가지의 기본 단계를 차트로 정리하며, 각각 낙서기, 도형기, 결합기, 집합기, 그림다운 그림기로 명명했다. 그녀는 우선 낙서 단계에서 20가지의 낙서 단위를 분류해냈는데, 찬찬히 검토해보니 그 20가지 낙서 단위가 원형, 사각형, 삼각형 같은 6개의 기본적인 도형으로 정교화 되어 가는 과정을 보였다. 그녀는 이 단순한 도형들이 일단 자리를 잡고 나면 여러 방식으로 다양하게 결합되어 조금 더 복잡한 시각적 단위로 만들어지는 방식에도 주목했다. 이런 결합은 두 가지 요소로 구성되었는데, 이를테면 사각형 위쪽에 삼각형을 결합시켜 집으로 묘사하는 식이었다. 이런 결합에서 한

아래 로다 켈로그가 아이들의 스케치를 낙서기에서부터 그림다운 그림까지의 다섯 단계로 정리해 놓은 차트. 차트의 읽는 순서는 아래에서부터 위쪽이다.

아래 오른쪽 13개국의 어린이들이 그린 집 그림을 정리해놓은 켈로그의 두 번째 차트.

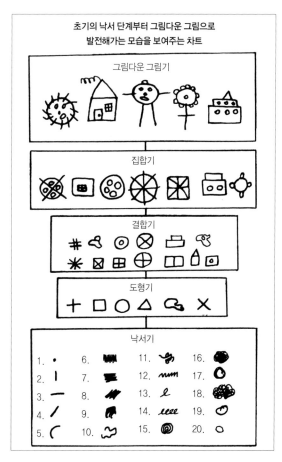

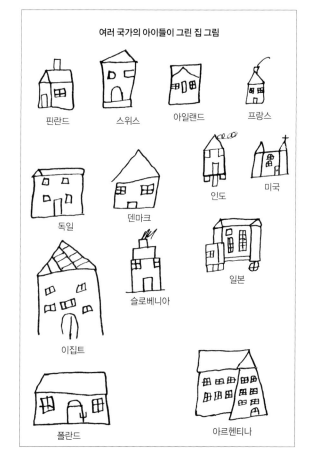

단계 더 발전하면 여러 개의 기본 요소들을 집합시키는 단계다. 그리고 또 그 다음엔 이런 집합 단위가 사람, 집, 배(보트), 꽃 같은 최초의 그림 주제로 발전하게 되었다.

켈로그에 따르면 유아의 이런 시각적 발달은 아주 내면적인데다 세세한 외적 환경과 큰 관계가 없어서 이 시기에는 모종의 '보편적 심상'이 작용하는 듯했다고 한다. 실제로 출신 국가와 상관없이 아이들은 모두가 똑같이 팔다리가 머리 부분에서 나오는 방식으로 사람의 모습을 묘사했다. 게다가 사는 집의 종류와 상관없이 거의 모든 아이들이 경사진 지붕을 가진 상자 모양의 작은 집을 그렸다.

기본적으로 나타나는 그림다운 그림들 가운데 모든 유아들이 스스로 깨달은 것 같으면서도 외부 세계에서 보는 모습과는 다르게 그리는 것으로 치자면, 사람 모습과 집 외에도 몇 가지가 더 있다. 그중에서도 가장 희한한 발상을 꼽는다면 바로 '햇살'이다. 네 살에서 여섯 살 사이의 아이들은 단순한 풍경화 속에 해를 그릴 때면 거의 예외 없이 동그라미와 함께 해에서 뿜어져 나오는 광선도 그려 넣는다. 하지만 실제로 하늘에 떠 있는 진짜 해를 볼 때 아이들의 눈에 광선 같은 것은 보이지 않는다. 드문 경우지만 구름에 반쯤 가려져 빛줄기, 즉 햇살이 퍼지는 해의 모습을 볼 수는 있지만 이때도 해 주위 전체에서 빛줄기가 퍼져 나오는 모습은 아니다. 그런데 종위 위에 아이들이 그린 해의 모습은 그런 모습일 때가 빈번하며, 이는 아이들이 처음으로 그림다운 이미지를 그려내려 할 때 일어나는 시각적 발견에서 어떤 식으로 내적 과정이 일어나는지 보여주는 또 하나의 사례다.

해를 보는 아이의 시각이 담긴 몇몇 사례들로, 여러 아이들이 그린 그림. 햇살은 모든 유아에게 보편적인 모티프인 것 같다.

어째서 전 세계의 아이들이 해를 광선을 내뿜는 모습으로 그리는지는 풀리지 않는 미스터리다. 혹시 아이들이 해를 볼 때 빛줄기가 보이는 걸까? 로다 켈로그는 그렇지 않다며 이렇게 단언한다. "나는 해가 현실적 객체가 아니라고 본다." 말하자면 어린 유아들은 해를 그릴 때 시각적 기억에 새겨진 진짜 해의 모습을 똑같이 그리려 의식하는 것이 아니라, 아주 단순한 모양에서부터 더 복잡한 모양을 향해 나아가는 내적 여행 중이며 햇살의 이미지는 단순히 이런 여정의 한 단계일 뿐이라는 얘기다.

처음의 사람형상 스케치가 원에 교차선을 그리는 형태에서 차츰 벗어나면서 그 발달 과정의 중간 단계로서 햇살이 나타나는 것이다. 다시 말해, 햇살 모티프는 처음 그려질 때 해가 아니라 단지 아이가 종이 위에 구현할 수 있는 선들의 가능성을 탐구하는 동안 그리게 되는 또 하나의 단순한 패턴일 뿐이다. 켈로그의 주장처럼, 햇살이 그려지는 시기가 아이가 교차선 원을 그린 이후라는 점은 햇살이 교차선 원 모티프의 변형이라는 암시다. 그러다 한참 뒤인 일곱 살쯤에 전체적인 장면을 묘사하게 될 무렵이 되어야 햇살 모티프는 하늘로 올라가 햇빛을 내뿜는 해로

일곱 살짜리 소녀의 스케치로, 하늘에 햇살 모습이 묘사되어 있다.

서 새로운 역할을 맡게 된다.

따라서 아동 미술은 시각적 언어를 풀어놓는 것과 같다. 아이들은 단순한 모양들을 외부 세계와 관계없이 이리저리 가지고 논다. 그리고 얼마 후부터는 이 모양들을 여러 방식으로 결합해보다가 어느 순간 갑자기 이런 결합모양 중 하나에서 실제 세상의 뭔가를 연상하게 된다. 가령 사각형이 자동차가 되거나 삼각형이 돛이 되거나 소용돌이 모양이 동물의 똘똘 말린 꼬리가 되면, 이제 아이는 완전히 다른 단계, 즉 그림다운 그림 그리기로 넘어간다. 이 단계에서는 얼굴이나 몸, 차나 집의 세부묘사가 조금씩 외부의 현실과 더 가깝게 조화되는 진보과정이 시작된다.

이렇게 이미지를 정교화시켜 나가는 과정에서 때때로 어려움을 겪기도 한다. 이 시기에는 이미지를 모방하는 것이 아니라 창조하는 것이기 때문이다. 아이는 인간의 팔이 머리 옆쪽에서 뻗어져 나와 있는 모습을 깨닫고는 그것이 잘못 됐다고 느낀다. 하지만 그 뒤에 정교화의 과정에 따라 팔이 머리 밑에 따로 떨어진 몸 부분으로 내려가게 되기까지는 시간이 좀 걸린다. 그러나 일단 이런 정교화가 성취되면 아이는 두 번 다시 머리-팔의 이미지로 되돌아가지 않는다. 아이는 즐겨 그리던 예전의 친숙한 모티프들을 선뜻 변화시키지 못해 진보를 어렵게 여길 수도 있으나, 일단 변화가 일어나면 미련이 없어진다.

어린이 화가들의 법칙

어른들이 종종 아이들의 그림 그리기에 영향을 주려다가 금세 알게 되는 바이지만, 이 어린이

화가들에게도 자기들 나름의 법칙이 있다. 한 예로 어느 두 살배기 여자아이가 태어나 처음으로 스케치를 해보고 있을 때 어른이 이것저것 물어봤더니 중간 중간 예상 밖의 대답이 나왔다고 한다. 스케치의 각 부분이 뭔지 말해달라고 했을 때 아이는 아래 삽화에 표시된 것과 같이 대답했다. 우선 아이는 (갈색) 모자와 (녹색) 머리카락을 확실하게 구별시켰다. 또한 눈을 상당히 중요시하여 까만색 눈동자를 큼지막하게 그려 넣었다. 코는 눈 사이의 작은 점으로 표시됐고, 손가락은 양쪽 팔에 넓게 펼쳐서 그렸다. 입 바로 아래에서부터 맨 아래까지 줄줄이 찍힌 작은 점들은 단추라고 대답했다.

몸의 중간 부분에 그려진 크고 둥그스름한 모양 두 개는 각각 젖꼭지까지 표시한 가슴이려니 여겨졌지만, 놀랍게도 허리띠 버클이라고 했다. 아마도 허리띠를 고정시키기 위해 양쪽에서 채우는 버클을 의미하는 듯했는데, 그런 것이라면 두 살짜리 아이치고는 다소 수준 높은 착상이었다. 이 스케치가 그려지던 당시에 아이의 어머니는 갓난아기에게 모유수유 중이어서, 그것이 이 스케치의 원형 모양들에 영향을 미쳤을 가능성도 있다. 그래서 흥미로운 의문이 들었다. 아이가 그 원형 모양을 원래는 가슴을 의도하고 그렸으나 막상 가슴이라고 말하기가 꺼려져서 버클이라고 대답했던 것일까? 아니면 정말로 버클을 의도하고 그렸으나 그 모양이 엄마의 모유수유에 의해 무의식적인 영향을 받은 것이었을까? 한편 어른이 다리 밑에 왜 발이 없냐고 물었을 때 처음으로 그림을 그려본 이 두 살배기 화가는 전에도 수없이 그런 질문을 받았던 베테랑 같은 어투로 이렇게 대답했다. "전 발은 안 그려요."

동굴 미술의 경우엔 그 이미지의 정교함을 살펴보면 아동 미술과 현격한 대비를 이룬다. 프랑스 남부 라스코(Lascaux)의 동굴 그림을 두고 '미술의 탄생'이라고 일컬어 왔으나, 그 높은 수

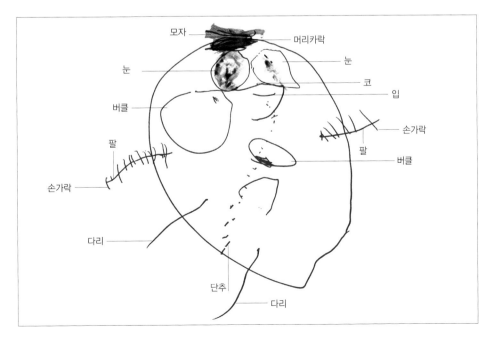

두 살짜리 소녀가 사람을 그린 스케치.

준을 생각하면 이는 말도 안 되는 주장인지도 모른다. 오히려 어린 아이가 낙서를 끄적이기 시작할 때마다 그것이 바로 미술의 탄생이다.

그렇다면 아이들은 모두 똑같은 속도로 발달하면서 모티프의 발달에서 같은 단계를 거칠까? 그렇지 않다. 상당히 비슷한 것은 사실이지만, 저마다 어느 정도씩 두드러지는 차이가 나타난다. 그래서 뒤처지는 아이들이 있는가 하면 또 어떤 아이들은 신동의 소질을 보이기도 한다. 한 예로 나이대가 다른 여섯 명의 아이들에게 기린 그림을 그리게 한 다음의 스케치를 살펴보자.

이 그룹에서 가장 어린 다섯 살짜리 아이가 그린 스케치는 여섯 살짜리 아이들의 스케치보다 수준이 더 앞서 있다. 즉, 높은 나무에서 잎을 따먹는 기린 특유의 생존 방식을 표현한 유일한 스케치다. 다른 아이들도 언젠가는 이 아이의 수준을 따라잡을 테지만 이 단계에서만큼은 이 다섯 살 아이가 약간 앞서 있다. 열다섯 살짜리가 그린 스케치의 경우도 주목할 만한데, 미술에 관한 한 유년기가 끝났음을 증명해주고 있기 때문이다. 이 소년은 법의 기준에 따라 성인의 나이가 되려면 아직 몇 년이 더 지나야 하지만 그림 그리기 수준에서는 이미 성인이다. 소년은 선사시대의 동굴 벽화가들처럼 동물의 모습을 정밀하게 그릴 줄 아는 단계에 와있다. 한편 그들과 달리, 르네 마그리트(René Magritte, 벨기에의 초현실주의 화가 ─ 옮긴이) 같은 장난기를 발동시켜 동물의 모습을 독창적으로 뒤섞어 놓음으로써 희한한 키메라(한 개체 내에 서로 다른 유전적 성질을 가지는 동종의 조직이 함께 존재하는 현상 ─ 옮긴이), 즉 코끼리 머리가 몸인 기린을 만들어내려고도 했다. 이는 스케치라는 행위에 전혀 새로운 차원의 상상법을 일으킴으로써 아이 같은 직감이 아닌 신중한 지성을 발휘한 결과다. 또한 외부 세계의 모습, 혹은 외부 세계를 담은 사진 속 모습을 세심히 본뜨는 과정은 물론이요, 그대로 본뜬 그 요소들을 미리 구상한 대로 조종하는 과정도 수반되어 있다.

> **'[열다섯 살의] 소년은 선사시대의 동굴 벽화가들처럼 동물의 모습을 정밀하게 그릴 줄 아는 단계에 와있다.'**

한편 이 십대의 스케치는 더 어린 아이들의 스케치와 큰 차이를 보임으로써 열 살 전후 아동 미술의 특징을 부각시켜 주고 그 약점과 강점을 더욱 확연히 드러내주기도 한다. 열 살 전후 아동 미술의 약점은 바로 서투름이다. 말하자면 아직 손이 머리가 원하는 만큼 따라주지 못한다는 얘기다. 반면에 강점이라면 창조된 이미지의 신선함과 생생함인데, 시각적 발견이라는 긴 여정 중에 있는 이 나이대의 어린 아이들에게 외부 세계는 이 여정의 주인이 아닌 종이다. 크기와 모양의 왜곡은 세계에 대해서나 자신들에게 중요한 부분에 대한 아이들의 감정을 드러내준다. 중요하지 않은 부분의 제거 또한 아이들의 마음속 선별에 대해, 또 아이들에게 관련성 있는 것과 무관한 것에 대해 말해준다. 이런 어린 화가들이 단순화된 모양을 가지고 이리저리 바꿔보는 것에 흥미로워하는 모습을 보면, 그 속에서 우리의 고대 선조들의 모습도 엿볼 수 있다. 고대 선조들이 어떻게 그림을 상형문자로, 또 상형문자를 추상적인 기하학 단위, 그러니까 우리 인류의 최초의 문자를 낳아준 단위로 전환시킬 수 있었는지에 대해 말이다.

기린을 그려보라고 했을 때
6명의 아이들이 그린 그림들.

마틴, 5세

크리스토퍼, 6.5세

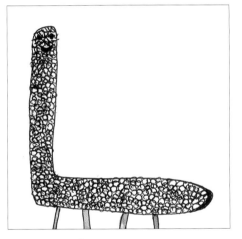

페트리샤, 6세 11개월

제니퍼, 7세

클리포드, 10세

리처드, 15세

5 선사시대 미술

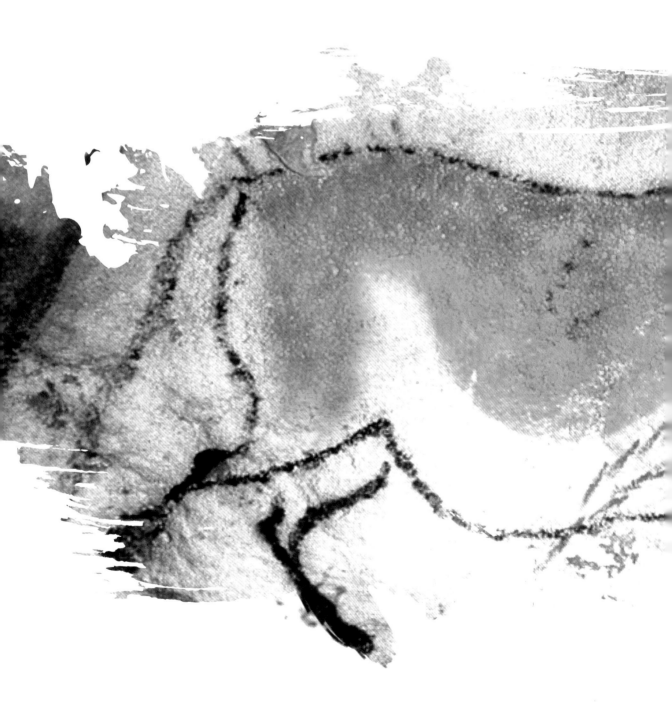

* 동영상을 감상하려면 페이지를 스캔하세요.

선사시대 미술

수렵채집 생활로부터 최초의 농부가 되기까지

알다시피 시각 미술은 문자가 생겨나기 훨씬 이전부터 융성했다. 사실, 초기의 문자는 양식화된 이미지의 집합체나 다름없었다. 예를 들어 알파벳 A는 뿔 달린 동물의 머리를 거꾸로 뒤집어놓은 것이다. 알파벳 N도 원래 뱀에서 유래된 문자다. 물론 문자보다 훨씬 앞서 음성언어가 등장하긴 했으나 등장의 시기상으로 보면 일종의 시각 미술이 인간의 언어보다도 먼저다.

지금껏 알려진 최초의 미술 형식

지금껏 알려진 세계 최고(最古)의 미술품에 관한 이야기 속으로 들어가보자. 까마득한 옛날 옛적, 남아프리카의 물살이 빠른 어느 강기슭에서 호기심 많은 한 원인(猿人)이 수면 아래를 들여다보다 자신을 빤히 올려다보는 신기한 얼굴에 눈길이 쏠렸다. 강바닥에 수없이 깔린 돌멩이들 모두 맨들맨들 닳아 있는데 그 돌멩이만은 달랐다. 모양이 머리처럼 생긴 데다 반들거리는 표면엔 틀림없는 얼굴 모양이 담겨 있는 게 아닌가. 빤히 쳐다보는 한 쌍의 눈, 넓은 코, 입, 이마, 짙은 머리카락까지, 영락없는 사람의 얼굴이었다. 원인은 그 돌멩이를 집어 들고 뚫어지게 쳐다보다 그 얼굴에 마음이 사로잡혔다. 너무 인상적이었던 나머지 먼 길을 되돌아 자신이 사는 동굴까지 그 돌을 가지고 가서 그곳에 고이 가져다 두었다. 그 후 이 돌멩이는 3백만 년간 그 자리를 지키다 화석 유물을 채취하던 인류학자들에게 발견된다.

현재 마카판스가트의 돌멩이(Makapansgat Pebble)로 알려진 이 희한한 돌은 세계 최고의 미술품이다. 마카판스가트의 돌멩이가 이 원인에 의해 만들어진 작품이라고 볼 만한 증거는 없으나, 동굴 안에 남아 있었던 점으로 미루어 이 원인이 돌멩이를 중요한 물건으로 여겼으리라는 점만큼은 확실하다. 마카판스가트의 돌멩이는 인류 최초의 장식품이자 최초의 수집품이며 최초의 오브제 트루베(objet trouvé, 원래 예술 작품으로 만들어지지는 않았으나 미적 가치를 가지고 있다고 여겨지는 자연물이나 인공물 — 옮긴이)였고 그 주인은 아직 완전한 인간은 아니었다. 남자였는지 여자였

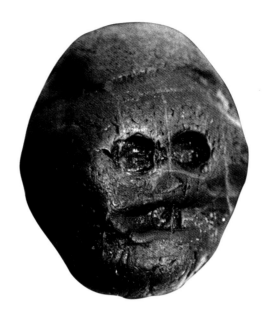

3백만 년 전으로 거슬러 올라가는, 세계 최고(最古)의 미술품인 마카판스가트 돌멩이.

는지는 알 수 없으나 아무튼 오스트랄로피테쿠스속으로서 원인과 인간 사이의 중간쯤에 해당하는 원시 인류였다.

자그마치 3백만 년 전의 일인데 어떻게 이 모든 것을 확신할 수 있느냐고? 지질학적 증거가 그렇게 말해주고 있기 때문이다. 붉은색 재스퍼(벽옥)로 만들어진 이 돌멩이는 잘 보면 모난 곳 없이 동글동글한 모양인데, 이는 그 출처가 물살에 밀려 거친 모서리가 닳았을 만한 그런 곳임을 암시한다. 다시 말해 해안이나 강바닥에서 나온 것임이 분명하다. 그런데 그 근처에는 바닷가는 없었으나 동굴에서 아주 멀지 않은 곳에 고대 강이 흐르고 있었다. 1974년에 이 돌멩이에 대해 최초로 서술했던 레이먼드 다트(Raymond Dart)는 이 원인의 동굴로부터 가장 가까운 강가의 거리를 32킬로미터 정도로 추정했다. 이후의 여러 조사에서 이 추정치를 더 그럴듯한 거리인 4킬로미터쯤으로 제시했으나, 이 정도 거리라 해도 어떤 물건을 들고 가기에는 상당히 먼 거리였다.

이번엔 이 돌멩이와 화석화된 뼈가 나란히 발견되었던 장소인 동굴 안으로 들어가보자. 원인이 살았던 동굴의 암석에는 돌멩이와 비슷한 성분이 전혀 없다. 즉, 이 동굴에 돌멩이가 있었던 이유에 대한 그럴듯한 설명은 하나뿐이다. 이 원인이 먹지도 못하고 실용적 쓸모도 없는 어떤 물건을 동굴 집에 가져다 두기 위해 상당히 먼 거리에도 불구하고 애써 가지고 왔으리라는 가정 외에는 달리 설명이 안 된다. 또한 이 원인이 돌멩이에 이렇게까지 흥미를 느꼈을 만한 이유에 대해서는, 반들반들한 표면에서 뜻밖에도 사람의 얼굴 모양을 보게 되어 그랬으리라 추정된다. 3백만 년 전에 일어난 이 굉장한 사건은, 적어도 현재까지는 우리 고대 선조들의 상징적 행위에 대해 어렴풋이나마 엿볼 수 있는 최초의 사례에 해당된다.

이렇게 말하게 되어 미안하지만, 마카판스가트 돌멩이는 초기 원인이 이미 만들어진 미술품을 보고 그 가치를 알아볼 줄 알았다는 증거일 뿐 실질적인 미술 창작력과는 무관하다. 이런 창작 능력을 보여줄 만한 증거는 그 뒤로 수천 년 이후에야 나타난다.

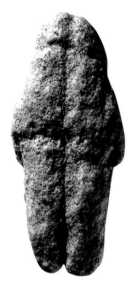

인류가 직접 만든 최고(最古)의 미술품으로 알려진 〈탄탄의 비너스〉. 연대가 30~50만 년 전으로 추정된다.

잠비아 루사카(Lusaka) 인근 트윈 강(Twin Rivers) 가의 동굴에서 발견된 채색 안료와 안료분쇄 도구는, 우리 선조들이 시각 미술에 착수했음을 증명해주는 최초의 흔적에 해당된다. 이 안료들이 몸치장에 쓰였는지 아니면 지금은 사라져 버린 어떤 표면이나 물건에 칠을 하는 용도였는지는 알 수 없으나, 어떤 식으로든 원시적 시각 미술이 이미 오래전인 35~40만 년 전부터 행해져 왔으리라는 점에는 의심의 여지가 없다.

1999년에 고고학자 로렌스 바험(Lawrence Barham)이 이 동굴에서 갈색, 붉은색, 노란색, 자주색, 파란색, 분홍색 등 여러 가지 색의 안료 조각 300개 이상을 발굴했다. 발굴된 안료 가운데 일부는 가루로 만들기 위해 문지르거나 갈았던 흔적도 있었다. 다시 말해 우리의 먼 선조들이 아득한 옛날부터 온갖 종류의 다양한 안료를 채집하고 가공시켰다는 얘기다. 그 색채도 놀라울 만큼 다양했는데, 이 사실로 미루어 볼 때 이들 초창기 미술가들은 그 치장 능력이 상당한 수준이었고 어쩌면 이미 특별한 의식이나 부족 행사까지 거행했었을지도 모른다.

미술품 자체에 대해서 말하자면, 우리의 먼 선조들이 만든 것으로 추정되는 고대 유물에 대해 정교해진 연대측정법이 적용되면서 거의 매년 새로운 발견들이 이루어지고 있다. 현재까지 알려진 바에 의거할 때 인간이 직접 만들어낸 최고의 미술품은 〈탄탄의 비너스(Venus of Tan Tan)〉라는 작은 입상(立像)이다. 1999년에 모로코에서 독일의 고고학자 루츠 피들러(Lutz Fiedler)가 발굴했는데 발굴 당시 땅 속 깊은 곳, 연대가 30~50만 년 전으로 거슬러가는 지층에서 돌 손도끼 몇 자루와 나란히 묻혀 있었다. 높이 6센티미터의 돌 조각인 이 입상은 머리, 목, 몸통, 팔다리를 갖춘 투박한 인간형상의 모습을 하고 있다. 손, 발, 얼굴 부분이 없고 성별에 대한 암시는 없지만 작고 땅딸막한 체형에 굵은 목과 짧고 몽툭한 팔의 형상이 있다. 또한 남아 있는 안료의 흔적으로 미루어 한때는 붉은색이었으리라 짐작된다.

일부 비평가들은 이 미술품에 나타난 '인간'의 특징 대다수가 자연적 과정에 의해 우연히 빚어진 것이라고 여기지만 이런 비평가들조차도 파인 홈들이 개선 작업의 일환으로 인간의 손길이 가해진 것임은 인정한다. 이 다섯 개의 홈에서 '꽉 눌러댄 자국'이 확인되었는데, 이는 이 홈들이 인간이 어떤 도구를 사용하여 파놓은 것임을 뒷받침해주는 증거다. 1986년에는 중동의 골란고원(Golan Heights)에서 〈베레크하트 람의 비너스(Venus of Berekhat Ram)〉라는 비슷한 입상이 발견되었다. 시기상으로 조금 더 나중인 25~28만 년 전의 작품이며, 〈탄탄의 비너스〉와 마찬가지로 모양이 아주 투박한 편이다. 높이가 3센티미터 정도밖에 안 되는 이 작은 입상은, 끝이 날카로운 돌로 3개의 홈을 파서 목과 팔을 구분해 놓았다.

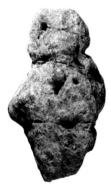

1986년 골란고원에서 발견된 작은 조각상 〈베레크하트 람의 비너스〉. 연대가 25~28만 년 전으로 추정된다.

이 두 개의 초창기 입상들은 마카판스가트 돌멩이보다 한 차원 더 진보한 수준이다. 마카판스가트 돌멩이는 전적으로 자연물이었다면, 이 두 입상은 인간과 유사한 그 생김새에 관심이 끌려 홈들을 더 파 넣음으로써 살짝 손길이 가해진 것이었다. 그러나 여전히 아주 원시적이어서 인간의 조각품이라고 부르기엔 한참 부족한 수준이다.

인간의 시각적 창의력에 관해서라면 대략 20만 년 전, 혹은 그보다 더 오래전으로 거슬러 올라가는 증거가 인도 중부의 다라키 차탄 동굴(Daraki-Chattan Cave)에서도 발견되었다. 이 유물은 규암 암면조각(岩面彫刻)의 형식을 띠며 큐플(cupule, 암면에 원형으로 작고 오목하게 파인 것)과 선 모

인도의 다라키 차탄 동굴에서
발견된 20만 년 전의 큐플.

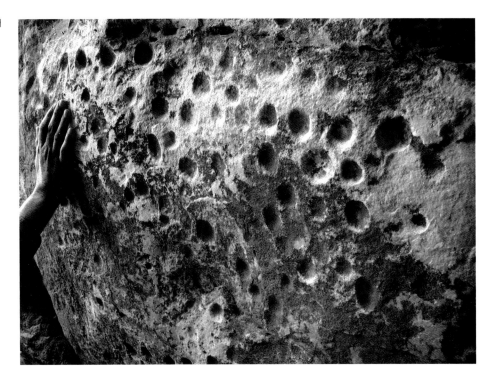

양의 조각으로 구성되어 있다. 동굴에서는 큐플을 만드는 데 이용된 돌망치들도 함께 발견되었다. 이런 종류의 큐플은 신비에 싸여 있어서 오늘날까지도 그 의미를 전혀 이해하지 못하고 있다. 또한 아주 오랜 기간에 걸쳐 전 세계 곳곳에서 발견됨에 따라, 장소를 막론하고 가장 공통적인 초기 미술형태의 하나로 꼽히고 있다. 발견된 큐플의 수는 지역에 따라 다양해서 불과 몇 개인 경우도 있는가 하면, 수백 개, 더러는 수천 개까지 되는 경우도 있다. 큐플은 수평 석판, 수직 벽, 심지어 돌출부에도 있으며, 어떤 식으로든 상징적이거나 제례적인 의미를 지닌 것이 확실시되지만 큐플 전문 탐구자들조차 그 정확한 의미는 파헤치지 못했다.

이번엔 큐플에서 장신구 쪽으로 화제를 바꿔보자. 알려진 한 인간이 사용한 최초의 장식품은 그 기원이 9만 8천~13만 2천 년 전으로 거슬러 올라가는 것으로서, 바로 이스라엘의 에스 스쿨(Es Skhūl)에서 발견된, 구멍 뚫린 거적고둥(Nassarius) 껍질 구슬들이다. 거적고둥은 이렇게 구멍 뚫린 껍질의 형태로, 발견된 지역에서 서식이 확인되지 않은 종인 까닭에 그 당시 다소 어려운 과정을 통해 특별히 얻었던 물건이었음에 틀림없다. 이런 껍질들을 꿰어서 세계 최초의 목걸이나 팔찌를 만들었으리라는 사실은 어렵지 않게 추정할 수 있다. 다만 희한한 점은, 이와 비슷한 구멍 뚫린 껍질들이 모로코 동부, 알제리, 남아프리카공화국 같은 다른 지역에서도 발견되었다는 것이다. 그처럼 아득한 옛날에 목걸이 패션이라는 개념이 그렇게 멀리 떨어진 곳까지 확산되어 퍼질 수 있었을까? 어림없는 일이다. 따라서 조개껍질 목걸이를 차는 풍습이 네 곳의 다른 지역에서 독자적으로 발생했으리라고 밖에는 추정되지 않는다.

그림 활동에 대한 가장 오래된 증거는 남아프리카공화국 최남단에 가까운 블롬보스 동굴

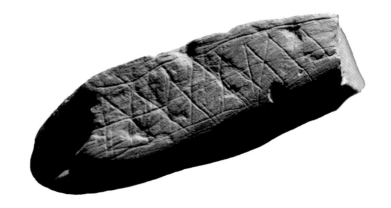

이 조각 무늬는 7만 년 전에 남아프리카공화국의 한 암석 표면에 새겨진 것이다. 먼저 암석 조각의 표면을 평평하게 깎아낸 후, 그 표면에 세심하게 선들을 파서 십자형 무늬를 새겨 넣었다.

(Blombos Cave)에서 발굴된 고대의 그림 도구들이다. 지금까지 이 도구를 이용해 그려진 그림들은 발견되지 않고 있으나, 아무튼 이 동굴에서 붉은색 오커(ochre, 페인트 · 그림물감의 원료로 쓰이는 황토 — 옮긴이)로 만들어진 물감이 담겨 있는 상태로 한 쌍의 전복 껍질이 발견되었다.

이 물감 팔레트 근처에서는 오커 혼합물을 준비하기 위한 용도의 돌 도구뿐만 아니라 안료를 칠하는 용도로 쓰인 듯한 생김새의 뼈 조각들도 함께 발견되었다. 대략 10만 년 전의 이 유물은 그야말로 주목할 만한 발굴이다. 그렇게 오래전부터 꼼꼼한 준비에 따른 그림 활동이 이루어졌음을 보여주는 증거이기 때문이다.

블롬보스 동굴에는 그림의 흔적은 현존하지 않지만 초창기 인간 미술에 대한 또 다른 형태의 증거는 현재까지도 남아 있다. 7~7만 7천 년 전으로 거슬러 올라가는 것으로서, 평평한 표면에 기하학적 모양으로 긁어 파인 두 조각의 황토 암석이다. 이는 아프리카 전 지역을 아울러 현재까지 알려진 무늬를 새겨 넣은 조각품으로는 최초의 사례에 해당한다.

한편 최근 또 하나의 논란 분분한 발견이 이루어짐에 따라, 세계에서 가장 오래된 그림이

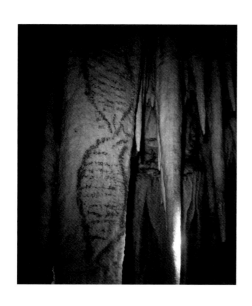

세계 최고(最古)의 그림. 연대가 약 4만 2천 년 전으로 거슬러 올라가며 스페인 남부의 네르하 동굴에서 발견되었다.

4만 2천3백~4만 3천5백 년 전의 네안데르탈인의 그림이라는 주장이 제기되었다. 이 네안데르탈인의 그림들은 스페인 남부인 말라가(Malaga)에서 동쪽으로 56킬로미터 떨어진 네르하(Nerja) 동굴 종유석에서 발견되었다. 네안데르탈인은 약 3만 7천 년 전까지 유럽의 이 지역에 생존했고 이 그림의 이미지들은 장식된 돌과 조개껍질 몇 점을 제외하면 알려진 네안데르탈인 미술의 유일한 사례다. 오커로 칠이 된 이 그림 속 이미지들은 돌고래와 놀라울 만큼 비슷하지만 물개를 상징하는 것으로 추정된다. 네안데르탈인이 물개 고기를 먹었던 사실 때문이다. 여기에서 인용한 연대는, 그림의 10센티미터 부분에만 분포되어 있었으며 그림을 그린 이들이 작업 중에 이용한 등불에서 나왔으리라 추정되는 숯 찌꺼기를 검사하여 추정한 연대다.

이번엔 시기를 앞으로 옮겨, 유럽 전역에서 발견된 수많은 선사시대의 작은 여성 입상들 가운데 가장 오래된 〈홀레 펠스의 비너스(Venus

of Hohle Fels)〉를 살펴보자. 〈홀레 펠스의 비너스〉는 연대가 3만 5천~4만 년 전으로 추론되며, 근처에서 같은 연대의 뼈 피리도 발견되어 알려져 있는 세계 최고의 악기로 인정받고 있다. 이 비너스상은 현재 인간이 창조한 진정한 조각품으로는 최초의 사례다. 즉, 자연물에 변경을 가한 것이 아니라 인간이 온전히 조각하여 만든 인물상이며, 그 자체로 인간의 미술적 시도에서 완전히 새로운 차원의 사례다.

〈홀레 펠스의 비너스〉는 고고학자 니콜라스 콘라드(Nicholas Conard)가 2008년에 독일 남서부 지역의 한 동굴에 쌓인 1미터의 퇴적물 아래에서 발굴해낸 것으로, 높이가 불과 6.5센티미터 정도밖에 되지 않는다. 매머드의 상아로 조각한 이 비너스상은 비대한 가슴, 펑퍼짐한 엉덩이, 크게 확대된 생식기, 과대한 몸집 등 네 곳의 인체 부위가 해부학적으로 과장되어 있다. 그런가 하면 해부학적으로 세 부위가 축소되기도 해서 팔, 손, 머리 부분이 아예 없다. 머리 부분은 우연히 유실된 것이 아니라 애초부터 머리 대신에 매달기 위한 용도의 고리를 달아 놓은 것이다. '풍요와 기근의 기복이 심한' 문화에서 만들어진 것이 틀림없는 이 비너스상은 분명 풍요와 성(性) 능력에 대한 찬양이었으리라 여겨진다. 일부러 머리 부분을 없앴다는 것은 이 비너스상이 특정한 개인을 상징하는 것이 아니라는 얘기다. 그보다는 일반화된 다산의 상징이어서, 임신을 축원하는 행운의 부적으로 차고 다녔을 것이다.

지금까지 소개한 사례들은 선사시대의 인간 미술사에서 초창기의 발견물들에 불과하다. 3백만 년 전의 마카판스가트 돌멩이에서부터 3만 5천 년 전의 가장 오래된 조각품에 이르기까지 우리의 먼 조상들이 새롭게 심취하게 되었던 듯한 이런 미술 활동에 대해 감질나게나마 그 자취를 발견할 수 있었던 것은 그나마 운이 좋은 것이었으나, 사실 지금까지 발견된 자취들은 거대한 빙산의 작은 일부분에 지나지 않는다. 선사시대 최초의 비너스상이 나타난 대략 3만 5천 년 전부터 최초의 인간문명이 시작된 약 5천 년 전까지, 선사시대의 미술이 3만 년이라는 오랜 세월 동안 이어졌음을 감안하면 더욱더 그렇게 여겨진다. 실제로 최근에 들어와 이 시대의 미술과 관련하여 발견된 유물의 수가 극적으로 증가했고, 그로써 수백 개에 이르는 동굴 벽화, 장식된 바위그늘 집, 고대 묘지, 원시 부락 등이 조사되면서 이 시대의 미술 작품이 상세히 알려지고 있다.

학자들은 이런 미술 작품의 의미를 놓고 논쟁이 분분하며 그중엔 공상적인 해석들도 많았다. 사실, 우리는 이 먼 시대의 문화에 대해 너무 모르고 그 시대 세계에 대해 파악한 연구 자료도 곁가지 수준에 불과해서 거의 어떤 식으로든 괴이한 해석을 내릴 만한 소지가 다분하다. 학문적 논쟁에 대해 "어떤 주제를 비추는 빛이 적을수록 그 열의는 더 뜨거워진다"고 했던 모리스(Morris)의 법칙은 정말 맞는 말이다. 나는 극소수의 알려진 사실들에 최대한 가깝게 해석하려는 시도에 따라, 이 시대의 미술을 크게 세 가지 범주로 나누어 휴대용 작은 입상, 동굴 미술, 암석 미술로 구분하려 한다.

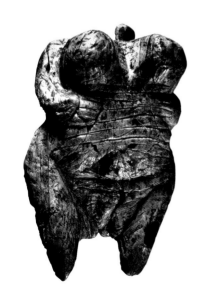

독일 남서부 지역에서 발견된 〈홀레 펠스의 비너스〉, 연대가 3만 5천~4만 년 전으로 거슬러 올라간다.

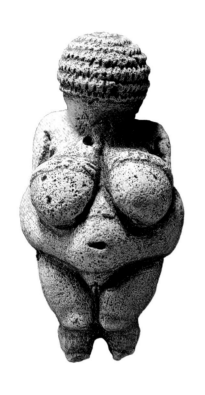

2만 2천~2만 4천 년 전에 조각된 휴대용 입상 〈빌렌도르프의 비너스〉.

휴대용 작은 입상

앞에서 이미 언급했다시피 〈홀레 펠스의 비너스〉는 인간의 조각품 가운데 최고의 사례에 든다. 서유럽에서부터 시베리아에 이르기까지 여러 곳에서 철저한 발굴을 통해 발견된 바에 따르면 〈홀레 펠스의 비너스〉 이후로 수천 년 사이에 만들어진 선사시대의 작은 비너스상들은 수백 점에 이른다.

이런 비너스 입상 중 가장 유명한 작품은 〈빌렌도르프의 비너스(Venus of Willendorf)〉로 1908년에 오스트리아에서 고고학자 요제프 좀바티(Josef Szombathy)에 의해 발견되었다. 홀레 펠스에서 발견된 비너스상보다 더 크고 조각술이 정교하며, 연대가 2만 2천~2만 4천 년 전으로 거슬러 올라간다. 높이는 11센티미터가 조금 넘고 상아가 아닌 석회암으로 만들어졌으며 표면의 묘사가 훨씬 더 세밀하다. 특히 흥미로운 점은, 재료로 쓰인 석회암의 종류가 현지의 것이 아니라는 것이다. 이는 다시 말해 이 입상이 다른 곳에서 발견된 그곳으로 옮겨진 것이었음을 의미한다. 게다가 〈빌렌도르프의 비너스〉는 아직까지도 그 표면에 적색 오커의 흔적이 남아 있는 점으로 미루어, 원래는 붉은색으로 칠해졌을 것이 확실시된다.

이 비너스상은 더 앞선 시기에 만들어진 〈홀레 펠스의 비너스〉와 똑같이 가슴과 엉덩이가 매우 풍만하고 생식기가 두드러지며 살집이 비대할 뿐만 아니라 발이 없다. 하지만 손과 머리 부분이 갖추어져 있다는 점에서는 차이를 보인다. 손과 기묘할 정도로 가녀린 팔목은 가슴 위에 얹혀 있다. 머리 부분을 보면 얼굴이 없고 정교한 헤어스타일, 혹은 일종의 머리 장식이 눈에 띈다. 홀레 펠스의 비너스상과 마찬가지로 얼굴이 아예 없다는 점은, 빌렌도르프의 비너스상이 특정 개인의 상징이라기보다 일반화된 상징이었음을 암시한다. 따라서 이 비너스상을 비롯해 약간 이후인 석기시대의 여성 입상들은 다산의 부적으로 몸에 착용하거나 가지고 다녔던 용도였으리라 짐작된다.

'이 입상들은 성 능력이 아닌 모성의 상징으로서 여성들이 여성들을 위해 디자인한 것이었으리라 짐작된다. 한마디로 구애가 아닌 출산에 대한 시각적 찬미로 보인다.'

이런 입상들의 알려진 사례들은 서로 수백 킬로미터 떨어진 곳에서 발견된 데다 시기상으로도 수천 년이나 벌어져 있음에도 놀라울 만큼 스타일이 비슷하다. 여성 생식기 때문에 종종 이런 입상들이 성에 관련된 물건이었으리라고 짐작되긴 하지만, 이 입상들이 주는 시각적 효과는 그런 쪽으로는 걸맞지 않는다. 잘 보면 성욕을 자극하는 가슴이 아니라 젖을 주는 가슴이며, 성적 매력이 있는 젊은 처녀의 가녀린 허벅지가 아니라 출산에 알맞은 넓적한 허벅지이기 때문이다. 이 입상들은 성 능력이 아닌 모성의 상징으로서 여성들이 여성들을 위해 디자인한 것이었으리라 짐작된다. 한마디로 구애가 아닌 출산에 대한 시각적 찬미로 보인다.

이런 초기 입상들에서 가장 주목할 만한 작품 하나를 꼽는다면 바로 〈레스퓌그의 비너스(Venus of Lespugue)〉다. 프랑스의 피레네 산맥 기슭에서 발견된 이 입상은 엄니 상아로 만들어졌으며 연대가 2만 4천~2만 6천 년 전으로 추정되는데 발굴 과정에서 심하게 훼손되었다. 왼쪽의 사진에서 보이듯, 실제 모습이라고 여기기 어려울 만큼 이미지가 개조되어 있다. 선사시대의 이 미술가는 몸매를 극적으로 과장시킴으로써 배고픈 아기에게 언제든 젖을 물릴 수 있을 듯한 비대하고 축 늘어진 모습으로 가슴을 묘사했다.

이런 입상들은 그 발굴지가 프랑스 남서부 지역에서부터 시베리아 동부 지역에 이르기까지 넓은 지역 곳곳에 분산되어 있으나 그럼에도 불구하고 그 형상을 보면 하나의 장르로 엮기에 무방하다. 우선 입상 모두가 가지고 다니거나 펜던트처럼 착용하기에 적당할 만큼 크기가 작아서 가장 큰 경우에도 높이가 15센티미터에 못 미친다. 일부는 매달 수 있도록 구멍까지 뚫려 있다. 또한 거의 전부가 얼굴이 없으며 상당수는 헤어스타일인지 머리 장식인지 불분명하지만 어쨌든 머리 윗부분이 비슷비슷하게 생겼다. 이 묘한 패턴의 머리 윗부분이 정확히 무엇을 가리키는지는 분간하기 어렵지만 더더욱 풀기 어려운 의문이 또 있다. 대다수 입상들에서 보이는 얼굴의 특징은 묘사되지도 않은 머리 윗부분에 굳이 왜 이런 묘사를 넣었는가 하는 의문이다.

몇몇의 경우에는 여성 체형의 양식화가 완전히 새로운 차원에 이르기도 했다. 가령 이탈리아 북부에서 발굴된 〈사비냐노의 비너스(Venus of Savignano)〉는 머리가 통상적인 둥글둥글한 모양새가 아니라 위로 갈수록 가늘어지는 산 모양이다. 하지만 풍만한 가슴, 배, 엉덩이, 허벅지는 원시 비너스상의 전통을 충실히 따르고 있다. 그 외에 더 진보된 양식화의 사례로서, 여성의 몸을 은유 형태로 축소시켜놓은 경우들도 있다. 즉, 인체의 일부분만으로 여성의 몸을 암시하는 식이다. 이런 인체의 일부분은 가슴 한 쌍이나 벌린 다리일 수도 있고, 부푼 배나 튀어나온 엉덩이일 수도 있다. 여전히 전달하는 메시지에는 변함이 없으나 이제는 여성의 임신 부적을 가장 기본적인 부분만의 묘사로 축소시켜 놓은 것이다. 이는 정교해진 상징적 추상에 따른 결과물이다. 그것도 이런 입상들이 연대상으로 아직 초창기의 작품임에도, 현대의 조각가마저 자부심을 가질 만한 그런 수준의 정교함이다.

일부 학자들은 이런 놀라운 유물을 '행운의 부적'으로 설명하고 마는 것에 거북해 할지도 모른다. 이런 작은 조각상들은 대단히 오래전의 작품이라는 점과 비범한 희귀성으로 인해 경외의 분위기를 자아내

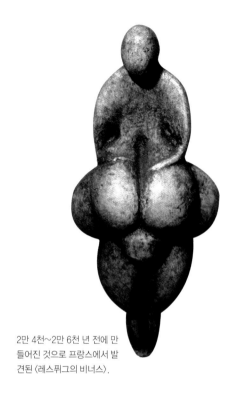

2만 4천~2만 6천 년 전에 만들어진 것으로 프랑스에서 발견된 〈레스퓌그의 비너스〉.

대략 2만 5천 년 전의 것으로 추정되며 이탈리아 북부에서 발견된 〈사비냐노의 비너스〉.

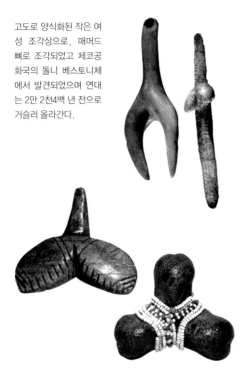

고도로 양식화된 작은 여성 조각상으로, 매머드 뼈로 조각되었고 체코공화국의 돌니 베스토니체에서 발견되었으며 연대는 2만 2천4백 년 전으로 거슬러 올라간다.

체코공화국의 돌니 베스토니체에서 발견된 고도로 양식화된 고대의 비너스상과 케냐 투르카나 족 여인의 현대판 비너스상. 왼쪽의 것은 2만 2천4백 년 전의 것이며 오른쪽은 30년도 채 안 되었는데, 이렇듯 아이를 갖고픈 열망은 그 역사가 아주 길다.

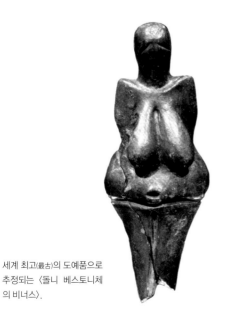

세계 최고(最古)의 도예품으로 추정되는 〈돌니 베스토니체의 비너스〉.

며, 그에 따라 많은 이들이 더 고상한 의미를 부여해야 마땅하다고 여기게 된다. 실제로 어머니의 상징인 모신(母神), 창조신화의 상징, 안전의 상징, 보편적 어머니의 상징 등으로 언급되기도 했다. 그러나 이런 중대한 상징성을 뒷받침해줄 만한 증거는 어디에도 없다. 이 입상들이 아기를 갖고 싶어 하는 여인들이 착용하거나 가지고 다녔던 물건이라는 해석이 그나마 가장 무난한 설명이다. 오늘날에도 이런 입상들의 현대판 버전이 여전히 이용되고 있다는 사실이 이런 해석에 신빙성을 더해준다. 가령, 케냐 북서부 지역의 투르카나 족은 젊은 여인들이 아직도 임신을 원할 때 이와 비슷한 '비너스 조각상' 펜던트를 착용한다. 소원대로 임신이 되면 이 비너스 조각상을 동생에게 물려주기도 한다. 게다가 이 행운의 부적들은 고대의 조각상들과 마찬가지로 가슴과 엉덩이 부분만 있는 축소형의 형태를 띠고 있다.

선사시대의 조각에 대한 얘기를 마치기 전에 반드시 짚고 넘어갈 부분이 있는데, 이 시대 조각의 재료가 돌과 뼈만 있었던 것은 아니라는 점이다. 비너스상들 가운데는 구운 찰흙으로 만들어진 작품도 한 점 있다. 그것도 최초의 도기보다 1만 년 이상 연대가 앞서 있어 일반적으로 도예 미술의 가장 오래된 사례로 인정받고 있다. 일명 〈돌니 베스토니체의 비너스(Venus of Dolní Věstonice)〉라고 불리는 이 비너스상은 현재 체코공화국에 속하는 지역에서 발견되었다. 또한 높이가 11.5센티미터 밖에 안 되고 연대는 2만 5천~2만 9천 년 전이며, 1925년에 발굴되었다. 한편 경사진 선으로 묘사한 두 개의 눈을 통한 세부적인 얼굴 묘사, 각진 어깨, 뚜렷하고 보기 좋은 배꼽 등 몇 가지 특이한 특징도 눈에 띈다. 특히 배꼽 부분에서는 세심한 관찰력도 엿보인다. 보통 마른 여성들은 배꼽이 수직 모양이고 통통한 여성들은 수평 모양인데, 이 비너스상의 배꼽이 체형의 균형에 잘 맞는 수평 모양이기 때문이다. 또한 머리 윗부분에 있는 구멍 네 개는 일종의 매달기용으로 고안된 용도였음을 말해주는 자취로 여겨진다. 이 비너스상은 이런 특이점 외에는 다른 조각상들과 스타일이 매우 흡사하다.

이와 같은 구석기시대의 주목할 만한 여성 입상들을 잘 살펴보면, 인간 미술사에서 아주 초창기에 해당되는 이 시기에도 이미 상당한 정교함이 나타났음을 알 수 있다. 즉, 관련된 세부묘사는 과장되고 무관한 세부묘사는 축소되거나 생략된 방식이 바로 그러한 정교함의 근거다. 입상들은 임신 및 다산과 연관되었기 때문에 여성의 몸에서 그와 관련된 특징은 극적으로 과장되었다. 그 외의 다른 특징들은 무시되었으나 그렇다고 이것이 게으르거나 서투른 솜씨 탓은 아니었다. 비슷한

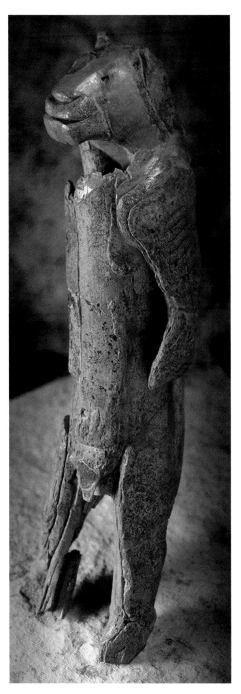

매머드 상아로 조각된 홀렌슈타인–슈타델의
사자 머리 남성상. 연대는 대략 3만 2천 년 전
이다.

시기에 동굴 벽에 그려진 그림들을 보면 알겠지만, 구석기시대의 미술
가들은 자신들이 잡아먹는 동물들을 묘사하면서 정밀하고 꼼꼼한 능
력을 발휘해 놓았으니 말이다. 따라서 이 시대의 미술가들은 그러길
원했다면 훨씬 더 정밀한 조각의 입상을 만들어낼 수 있었을 것이다.
몇몇 고대 동굴에서 발견된 사실적 모습의 동물 조각물로 미루어 보더
라도 이들이 마음만 먹었다면 얼마나 정교한 솜씨를 발휘해냈을지 짐
작된다. 이처럼 초창기 단계에서조차 시각적 효과를 높이기 위한 이미
지의 조작과 개조가 행해졌음이 확인되고 있다. 앞으로 부족 미술과
현대 미술을 살펴볼 때도 접하게 될 그런 이미지의 조작과 개조의 과정
이 벌써 이 시기부터 나타났다는 얘기다.

일명 비너스로 불리는 이 조각상들은 선사시대 조각과 모형제작 가
운데 흥미로운 사례들의 대다수를 차지하지만, 그렇다고 이 초창기 시
대에 이런 조각상만 등장했던 것은 아니다. 작은 동물 조각상들도 만
들어졌으며 동물의 모습을 딴 비범한 조각상 몇 점도 등장했다. 특히
그중에서 최고의 걸작품이라면 홀렌슈타인–슈타델(Hohlenstein–Stadel)
의 사자 머리를 한 남성상을 꼽을 수 있다. 의미심장하게도 이 남성상
은 높이가 29센티미터 정도로 그 어떤 비너스상보다 월등히 크며, 따
라서 몸에 치장하는 용도의 비너스상 특유의 범주에는 해당되지 않는
다. 연대가 3만 2천 년 전인 이 인상적인 조각상은 세계에서 가장 오래
된 동물 형상의 키메라로 확실시되고 있다. 또한 다른 두 종을 결합하
여 가공의 괴물을 만들어낸 점에서 볼 때 그 존재 자체가 초창기 미술
가들의 상상력을 입증해주는 주목할 만한 증거이기도 하다.

이 사자 머리의 남성상에서 연출되는 효과는 여성 입상들의 경우와
는 달리 과장이나 축소가 아닌, 맥락의 붕괴에 의존하고 있다. 인간의
머리가 있어야 할 자리에 사자의 머리가 턱하니 자리 잡고 있으니 말이
다. 이 조각상이 비범해 보이는 이유도 일부러 맥락에서 탈피시킨 머
리의 배치 때문이다. 형상이나 장면의 요소가 지닌 자연의 배치를 휘
저어 놓는 이런 기법으로 말하자면 이후의 시대에 이르러서야 미술가
들이 미노타우로스(머리는 소이고 몸은 사람인 괴물 — 옮긴이), 켄타우루스
[반인반마(半人半馬)의 괴물 — 옮긴이]에서부터 악마와 용에 이르기까지 수
많은 괴물들을 탄생시키기 위해 맥락을 이리저리 바꾸게 되면서 크게
유행하게 되는 시각적 장치다.

동굴 미술

〈레스퓌그의 비너스〉 같은 여성 입상이 조각되던 무렵은 인간 미술의

선사시대사에 새로운 장이 쓰이기 직전이었다. 즉, 그 직후에 프랑스 남부의 동굴 벽들이 놀랍도록 뛰어난 방법으로 장식되기에 이르렀다. 알다시피 훨씬 이전부터 안료가 이용되긴 했으나 안료를 세심하고 상상력 풍부하게 이용한 사례로는 이 시기가 최초였다. 1994년 쇼베 동굴(Chauvet Cave)의 발견과 함께 2만 5천 년 전으로 거슬러 올라가는 동굴 그림들이 세상에 알려졌을 당시, 그 발견은 상당한 충격을 안겨주었다. 동굴 벽에 그려진 그림들은, 그로부터 1만 년 이후에나 흔하게 나타나는 미술 양식이 그 당시부터 이미 시작되고 있었다는 증거였기 때문이다. 미술의 특정 양식이 그렇게 오랜 세월 동안 이어질 수 있었다니, 거의 매년 새로운 미술 풍조가 일어나는 오늘날의 기준으로선 놀라울 따름이다.

현재까지 프랑스와 스페인의 300곳이 넘는 동굴에서 이런 선사시대의 채색화가 발견되었다. 불완전한 단편적 그림이 그려진 동굴도 있지만 어떤 곳은 아주 화려하게 장식되어 있어서 우리의 먼 조상들이 그런 기교와 열정으로 이와 같은 초기 미술품을 창작한 이유에 대해 수많은 논쟁을 불러 일으켜왔다. 그중 가장 인상적인 채색화는 프랑스 남서부의 라스코 동굴 벽화다. 피카소는 처음 그 동굴 벽화를 보고는 코웃음을 치며 이렇게 말했다. "우리가 창조한 건 아무 것도 없군." 여기에서 말하는 '우리'란 그 자신과 동료 화가들을 가리키는 것으로, 인류의 색채예술이 이미 라스코 동굴 벽화에서 완성되었다는 극찬의 표현이었다. 라스코 동굴이 대중에게 막 공개되었을 당시 운 좋게 그곳에 들어갔던 이들에게, 그것은 그야말로 겸허해지는 경험이었다(일반인에게 공개되었다가 벽화가 훼손되자 1963년에 폐쇄하였다 ― 옮긴이). 석기시대 인간들이 그렇게 훌륭한 미술 작품을 창조해낼 수 있었다니, 정말로 믿기 힘들 따름이었다.

라스코 동굴 채색화를 다루었던 초반의 책들 가운데 프랑스인인 조르주 바타유(Georges Bataille)가 쓴 『라스코, 미술의 탄생(Lascaux, or the Birth of Art)』이 있는데, 사실 이 책의 제목은 극적이긴 하지만 부정확한 표현이다. 라스코 동굴의 채색화들은 인간의 새로운 시도가 최초로 서툴게 행해진 수준이 아니었다. 즉, 미술의 탄생기가 아니라, 적어도 청년기의 수준이었다. 라스코 동굴 자체의 역할도 중요했다. 이 초창기 시대 미술의 편린을 현재의 우리가 볼 수 있도록 온전히 보존시켜 주었으니 말이다. 실제로 그 당시에 틀림없이 미술이 융성했을 텐데도 동굴 밖에는 현재까지 남아 있는 작품이 없다.

그렇다면 이 석기시대에 수렵생활을 하던 이들이 어떻게, 그리고

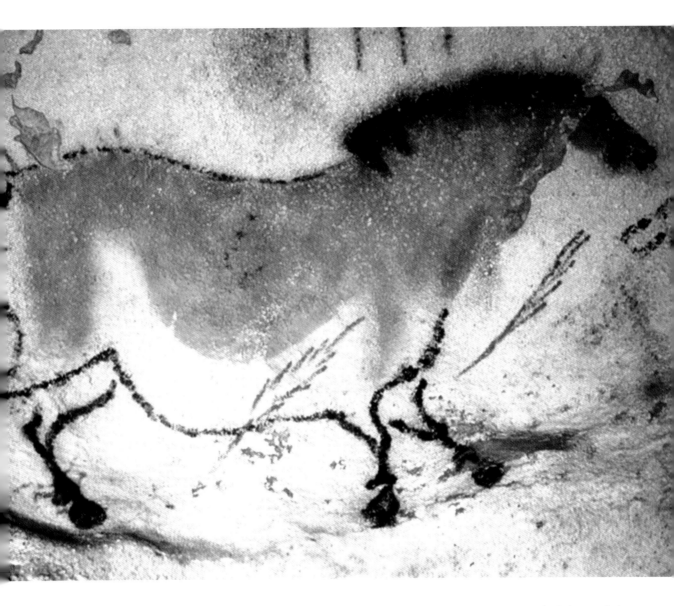

프랑스 남서부 지역 라스코 동굴의 벽에 채색된 말 그림.

왜 그런 능숙하고 창의력 풍부한 화가들이 되었을까? 여기에 대해서는 그동안 상상으로 빚어낸 해석들이 몇 가지 제시되긴 했으나 하나같이 타당성이 희박하다. 예를 들어 한 이론에서는 이 채색화들을 고대 주술사들의 작품으로 보고 있다. 말하자면 신들려 정신이 몽롱한 상태에서 동굴에 들어가 주술 의식을 행하다가 자신들의 환영을 그렸을 것이라는 주장이다. 하지만 이 채색화들은 몽롱한 상태에서 그려진 작품이 아니다. 해당 동물들을 정확히 묘사하기 위해 아주 애써 그린 그림들이다. 이러한 노력의 발휘는 자신의 행동을 의식적으로 통제하는 상태라야만, 또한 몽롱한 정신을 완전히 털어낸 상태라야만 가능하다. 이 선사시대의 화가들은 공들여 노력을 기울이던 기교가들이었지, 영적 주문을 읊는 예언자가 아니었다.

동굴 벽의 이미지들을 유심히 살펴보면 이미지가 두 가지, 즉 작은 크기의 추상적 기호와 큼지막한 크기의 동물 초상으로 구분된다. 대체로 동물 초상 이미지들은 동물들이 서로 가까이 붙어있지만 의도적으로 한 무리로 그린 장면의 경우는 하나도 없다. 가까이 붙어 있는 것은 구성상의 장면이 아니라 단지 나란히 그려진 것에 불과하다. 각각의 동물은 별개의 그림으로 봐야 하며, 다른 동물이 가까이에 붙어 있다면 그것은 동굴의 벽에 그림을 그릴 만한 공간이 없어서 그렇게 배치된 것뿐이다. 실제로 한 동물이 앞서 그려진 다른 동물을 반쯤 덮어버린 경우도 종종 있다.

이 동물 이미지들은 상당히 독특하기도 한데, 고대 미술과 부족 미술을 통틀어 이 이미지들만이 사실적 묘사를 추구하려 애썼기 때문이다. 과장도 없는 데다, 모양을 가지고 이렇게 저렇게 바꿔보거나 균형을 뒤틀어보려는 시도도 없다. 다른 초창기 미술의 형식에서 통상적으로 나타나는 변형의 시도가 보이지 않는다. 이 시대의 화가들은 어떤 이유에서인지 자연을 최대한 비슷하게 옮기려 시도하고 있었다. 그런데 깜빡거리는 등불 속에서의 작업, 캔버스로 삼았던 동굴의 거친 벽, 단순하기 그지없는 채색 도구 등 그 원시시대의 작업 상황을 감안하면 이들이 이루어낸 성과는 그야말로 놀라운 수준이다.

> '과장도 없는 데다, 모양을 가지고 이렇게 저렇게 바꿔보거나 균형을 뒤틀어보려는 시도도 없다. 다른 초창기 미술의 형식에서 통상적으로 나타나는 변형의 시도가 보이지 않는다.'

과거의 1930년대에는, 이 초창기 화가들의 정밀함에 감동 받은 한 남자가 있었는데 바로 호주의 화가 퍼시 리슨(Percy Leason)이었다. 작품 창작에 있어서 작은 단점까지 신경 쓰는 꼼꼼한 화가였던 퍼시 리슨은 스페인 알타미라(Altamira) 동굴에 그려진 동물들을 본 순간 충격에 휩싸였다. 다른 이들은 그 사실적인 초상에 감탄하고 있었으나 리슨은 다른 시각으로 그 그림들을 바라봤다. 화가로서의 예리한 눈으로 각 동물의 배가 보는 사람 쪽으로 쏠려 있는 모습을 포착해냈던 것이다. 뿐만 아니라 다리가 경직되고 발끝이 발돋움 자세인 점으로 미루어 그 동물들이 체중을 온전히 싣고 서있지 않다는 것도 알아봤다. 그러다 리슨의 머릿속에 어떤 생각이 퍼뜩 스쳤다. 그 동물들이 살아있는 것이 아니라 사실은 모두 죽어 있는 상태가 아닐까 하는 생각이었다. 아무래도 동물들이 죽은 후에, 그러니까 아마도 화가의 동료 부족원이 사냥한 후에 바닥에 눕혀 놓은 상태에서 묘사한 듯했다. 리슨 자신도 그 당시에는 알지 못했지만 그와 같은 기이한 발끝 디딤 자세의 발 모양은 프랑스의 라스코 동굴 같은 다른 동굴의 동물 그림에서도 뚜렷이 나타나는 특징이었다.

동물들의 초상이 너무 정밀해서 이러한 세세한 자세까지 그림에 꼼꼼히 옮겨져 있었으나, 그림을 연구하던 고고학자들은 그런 자세의 의미를 간과하고 있었다. 리슨은 자신의 생각을 증명하기 위해 다소 소름 끼치는 일이지만 도살장을 찾아가 그곳에서 동물들의 도살 전과 후의 모습을 사진으로 촬영해봤다. 그런데 막 도살당한 동물들이 바닥에 누워 있을 때 그 위쪽에서 사진을 찍어봤더니 그 자세가 동굴 그림 속의 모습과 완전히 똑같았다.

리슨은 1939년에 자신이 찍은 사진들과 동굴 미술에 대한 견해를 런던의 고고학 전문지에 게재했으나 제2차 세계대전의 발발로 그의 논문은 별 주목을 받지 못했다. 그러나 반응이 아예 없

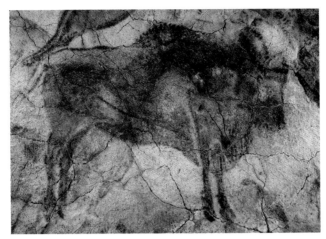

스페인의 알타미라 동굴에 그려진 들소 그림.

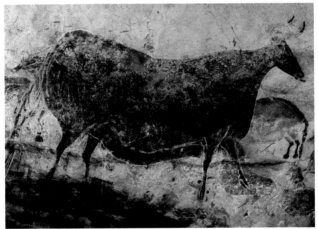

프랑스 남서부의 라스코 동굴에 그려진 소 그림. 알타미라 동굴의 그림과 더불어 동물의 발이 발돋움 자세다.

었던 것은 아니었다. 같은 화가 출신으로서 매머드 사냥을 비롯해 주로 선사시대의 활동 모습을 화폭에 담던 윌리엄 리델(William Riddell)이 이의를 제기하고 나섰다. 리슨의 주장대로라면 동굴 그림을 그린 화가는 죽은 동물을 자기 앞쪽의 바닥에 모델로 눕혀놓고 그림을 그렸다는 의미였는데, 리델로선 그 점을 인정할 수 없었다. 리델은 어둑어둑한 동굴 안에서 그것이 가당키나 하겠느냐며, 그보다는 사냥 후에 자기 앞에 죽어 누워있던 동물들에 대한 시각적 기억에 의존해 그림을 그렸을 것이라고 주장했다.

리델의 주장도 어느 정도 일리가 있긴 하다. 죽은 들소를 보면서 그대로 그리려면 동굴 안으로 끌고 들어가야 했을 텐데 그것은 당시로선 불가능한 일이었다. 하지만 그림을 그린 이들이 굉장한 시각적 기억을 가졌으리라는 추론 역시 납득하기 어렵다. 리슨과 리델은 동굴 그림들이 죽은 동물을 그린 것이라는 점에서는 의견이 같았지만 두 사람 모두 간과한 부분이 있다. 즉, '어떻게 해서 그런 정밀한 그림이 그려졌을까'에 대한 의문을 품지 못한 것 같다. 이와 같은 간과는 흔히 그렇듯 선사시대 그림을 동굴 활동으로만 여기는 경향에서 비롯된다. 현재 우리에게 남겨진 것이 동굴 안 깊숙이 보존된 이미지뿐이니 그럴 만도 하다. 이런 이미지들에 너무 정신

이 쏠려서 바깥세상에서는 사냥 말고는 아무 일도 일어나지 않았던 것처럼 생각하기 쉽다. 하지만 뛰어난 동굴 미술을 탄생시킬 만한 수준의 인간사회였다면 동굴 바깥에서도 스케치, 보디 페인팅 같은 것을 비롯해 우리가 미처 알지 못하는 여러 가지 일들이 일어났을 것이 틀림없다.

알다시피 이 초기 부족들은 돌 도구를 사용했고 추위를 견디려면 동물 가죽으로 따뜻한 옷을 만들어 입어야 했다. 또한 원하는 대로 여러 가지 안료를 사용하기도 했다. 사실 그들은 동굴 채색화를 통해 현재까지 전해지는 것보다 더 다양한 색채를 사용했을지 모른다. 가장 생명력 강한 오커들만이 세월의 시련을 견뎌낸 것이니 말이다. 대단한 사냥감을 잡아왔을 때 화가는 어떻게 했을까? 자연스레 숯 토막을 쥐고 펼쳐진 가죽을 캔버스 삼아 그 사냥감의 윤곽을 그려넣지 않았을까? 그런 후엔 이 그림을 가지고 바위 표면에 더 세부적인 그림을 그리거나, 아니면 동굴 안으로 들어갈 수 있었을 것이다. 그리고 동굴 바깥의 바위에 그린 그림들은 오랜 세월을 견디지 못했겠지만 동굴 안의 그림 일부는 견뎌냈을 것이다.

리델은 이미지를 본떠놓는 것이 너무나 현대적인 개념이라고 여겼지만, 그 방법이 아니라면 동굴 화가들이 어떻게 그런 정확한 그림을 그릴 수 있었겠는가? 따라서 이런 가정이야말로 이 화가들이 어떻게 그런 정밀한 그림을 그렸는지에 대한 상식적인 해답이다.

'당시의 초창기 부족원들은 뿌듯하기 그지없는 그런 동물의 포획 위업을 동굴 벽에 묘사함으로써 승리를 자축했을 것이다…'

이것이 그들의 작업 수행 방식이라고 가정하더라도 여전히 의문점은 남는다. 그들은 왜 굳이 그렇게 번거롭게까지 하면서 그림을 그리고 싶어 했을까? 동굴 벽에 그려진 동물들의 종을 살펴보면 바로 그곳에 단서가 있다. 근처에서 여러 종의 동물 뼈가 발견되었는데 그 종들이 모두 그림 속에 옮겨지지 않았기 때문이다. 다시 말해 이 사람들이 잡아먹었던 동물들 가운데 수많은 종들, 특히 작은 동물 종들은 그림으로 그려놓을 만큼 대수로운 존재가 아니었다. 그 포획이 정말 대단한 사건이어서 크게 축하하고도 남을 그런 동물들만이 동굴 벽에 기념으로 남겨놓을 만한 대상이 되었다. 실제로 화가들이 즐겨 그렸던 대상은 힘이 센 들소, 거친 황소(오록스), 발이 빠른 말, 뿔이 달린 사슴, 강철처럼 단단한 가죽을 두른 코뿔소 등 모두가 경의감을 일으키는 동물들로서 확실히 그릴 만한 가치가 있었다. 당시의 초창기 부족원들은 뿌듯하기 그지없는 그런 동물의 포획 위업을 동굴 벽에 묘사함으로써 승리를 자축했을 것이다. 아니, 어쩌면 승리를 자축하는 동시에 자신들이 죽인 동물의 신이 노여움을 가라앉히도록 달래려고 했을지도 모른다.

이 고대 동굴 미술과 관련하여 가장 기묘한 특징이라면, 아주 오랜 시간이 지나도록 별 변화가 없었다는 점이다. 각각 2만 5천 년 전과 1만 5천 년 전의 그림인 쇼베 동굴과 알타미라 동굴의 두 들소 이미지만 비교해보더라도 그렇다. 두 이미지가 현대의 두 화가들이 그린 작품이었다면 같은 미술학교를 다닌 사람들이라고 확신하게 될 정도로 별 차이가 없다. 이 사실과 연관지어 생각해보면, 라스코 동굴과 알타미라 동굴에 그림을 남긴 이들 중에서도 보다 최근에 가까운 화가들의 기교가 왜 그렇게 능숙한지도 납득이 간다. 1만 년이라는 수련기를 거친 셈이니 후대 화가들의 기교가 더 뛰어날 만도 하지 않을까.

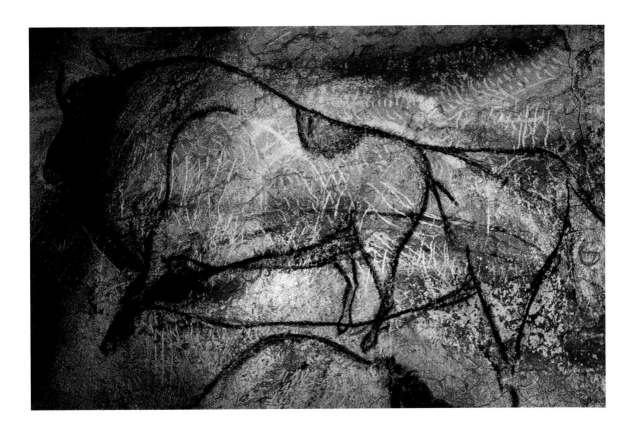

힘 센 들소를 그린 두 점의 동굴 채색화.

위 프랑스 쇼베 동굴의 그림으로 연대가 무려 2만 5천 년 전으로 추정된다.

오른쪽 스페인 알타미라 동굴의 그림으로 연대가 불과 1만 5천 년 전이다.

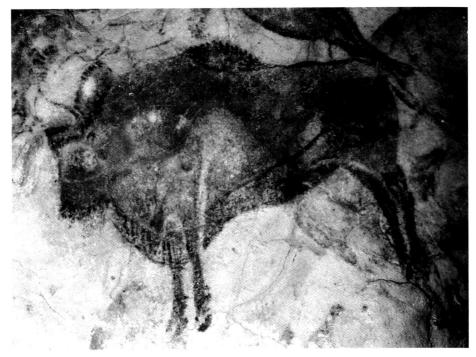

라스코 동굴의 그림으로, 내
장이 밖으로 쏟아진 채 죽어
있는 들소의 모습.

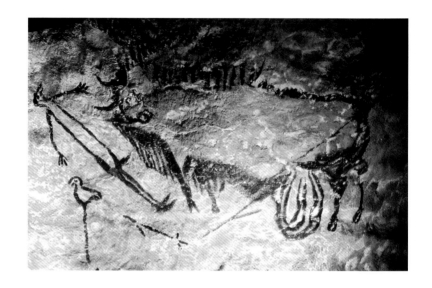

　　동굴 화가들이 여전히 기교를 습득하는 단계였던 이 초창기조차 대다수의 화가들은 주제의
식을 갖고 훌륭한 작품을 만들어냈다. 그들의 동굴 밖 일상생활이 어땠는지 알 수만 있다면, 정
말로 많은 의문들이 풀릴 텐데 아쉬울 따름이다. 사실 고대의 과거를 연구하려는 시도만큼 애
가 타는 일도 없다.

　　마지막으로, 동굴 그림 속의 모든 동물이 죽은 상태라는 사실에 대해 여전히 의혹이 떨쳐지
지 않을지 모르니 죽어 있는 모습이 확실한 그림의 사례 몇 가지를 소개하고 넘어가는 것이 좋
을 듯하다. 라스코 동굴의 한 들소는 내장이 밖으로 쏟아져 나와 있는 모습이며, 알타미라 동굴
의 한 들소는 살아 있는 상태에서는 수면 중에라도 절대 불가능한 어색한 자세로 몸을 움츠리고
있다. 그런가 하면 쇼베 동굴에서는 보기 드물게 입에서 피를 뿜고 있는 모습의 코뿔소 그림이
있는데, 몸에도 붉은색 자국이 몇 개 있어서 크게 상처 입은 상태임을 암시하고 있다.

　　앞에서 언급했다시피 동굴 벽화의 이미지는 작은 크기의 추상적 기호와 큼지막한 동물 초상
의 두 가지로 구분된다. 지금까지 동물 초상의 이미지에 대해 살펴보았으니 이제부턴 추상적
기호 이야기로 넘어갈 텐데, 이해하기에는 초상 이미지보다 추상적 기호가 더 쉬운 편이다. 동
물의 이미지들이 모두가 막 잡아 죽인 사냥감을 묘사한 것이라면 작은 기호들은 그 동물들을 쓰
러지게 만든 사건에 대한 길잡이라고 할 수 있다. 어떤 기호의 경우에는 이런 묘사가 명시적이
다. 몸 여기저기에 화살과 창이 꽂혀 있는 라스코 동굴의 말 그림이 그러한 사례다. 그런가 하
면 창이나 그 외의 무기들이 몸에 붙어 있거나 몸 옆에 놓여 있기도 하다. 사냥감을 잡기 위해
설치된 덫을 상징하는 기호들처럼 비교적 알쏭달쏭한 경우도 있다. 물론 이 기호들이 덫을 상
징한다는 것은 어디까지나 하나의 추측이지만, 과거에 제시되어온 애매한 의견들에 비하면 그
래도 더 설득력이 있는 편이다.

　　한편 라스코 동굴에는 특이한 모습의 동물이 그려져 있는데, 어떤 동물로 봐야 할지 난감한
나머지 상상속의 동물인 '유니콘의 일종'으로 가정되어 왔다. 그런데 철저한 자연주의자들인

동굴 화가들이 과연 상상속의 동물을 그렸을까? 언뜻 보면 이 '생물체'는 머리에 부자연스럽도록 긴 뿔 두 개를 달고 있는 것처럼 보인다. 하지만 동물들의 몸 가까이에 그려진 선들을 모두 창으로 해석한다면 틀림없이 이 생물체는 머리에 창 두 개를 맞고 죽은 말에 불과할 것이다.

선사시대 동굴 미술에서 가장 두드러지는 특징 한 가지는 동물들의 몸 비율이 아주 정확하게 표현되어 있다는 점이다. 선사시대와 고대의 다른 미술품들에서는 거의 예외 없이 과장, 단순화, 양식화가 수반되었던 것과 대비된다. 초창기의 이 시기 미술가들은 자신들에게 중요한 측면을 강조하며 그 외의 요소들은 무시했다. 즉, 대상이나 이미지가 바탕이 되는 본래의 모습과 똑같아 보이지 않아도 신경 쓰지 않았던 것 같다. 하지만 동굴 화가들은 본래의 모습과 똑같이 묘사하는 부분에 관심을 가졌으며, 그 이유는 동굴 벽에 묘사하는 동물들이 포괄적 상징이 아니라 사냥에서 잡힌 한 마리 한 마리 동물의 개별적 묘사였기 때문이리라 추정된다. 어떤 종류든 초상화란 언제나 그 이미지를 '포즈를 취하고 있는 모델'처럼 보이도록 그리는 것이 중요하며 이는 동굴 미술의 경우도 마찬가지였다. 동굴 화가들이 자신들의 이미지를 비범한 작품으로 끌어올린 비결은, 단 몇 번의 능숙한 손놀림을 활용해 동물의 몸을 본래 모습 그대로 그려낸 기교일 것이다. 세부묘사를 최소화시키면서도 뛰어난 능숙함으로 균형 잡힌 비율의 들소나 황소, 또는 말을 그려냈으니 말이다.

암석 미술

선사시대 미술의 3대 범주의 마지막 범주는 동굴 미술에 비해 보호의 혜택을 덜 누리게 마련인 암석 미술이다. 암석 미술은 바깥 공기에 그대로 노출되면서 그로 인한 온갖 수난과 마모에 시달릴 수밖에 없다. 그래도 바깥 공기에 완전히 노출된 암석 회화나 상형문자의 경우는 드문 편이며, 차양 모양으로 돌출된 바위 덕분에 부분적으로나마 보호를 받아 암석 미술의 채색 이미지 일부가 수천 년 동안 잔존하는 경우가 많다. 완전히 노출되어 있기로 말하자면 암석 표면에 새겨진 이미지인 이른바 암면조각(岩面彫刻)들이 불리한 위치에 놓인 경우가 더 빈번하다. 그러나 이런 암면조각들도 단단한 암석 표면에서 떨어져 나온 덕분에 용케 수천 년 동안 잔존하기도 한다. 다만 이런 암석 조각들의 경우엔 연대를 정확히 측정하기가 어렵다.

> '호주 북부 지역에 인간이 처음 발을 디딘 것은 약 6만 년 전이며 그 당시에도 이미 모종의 미술 창작 활동이 행해졌던 것이 확실시된다.'

현존하는 암석 회화 가운데 가장 비범한 사례는 호주 북서부 지역에서 발견된 작품이다. 호주 북부 지역에 인간이 처음 발을 디딘 것은 약 6만 년 전이며 그 당시에도 이미 모종의 미술 창작 활동이 행해졌던 것이 확실시된다. 이들의 초창기 활동에서 주된 중심을 이루었던 보디 페인팅은 그 자취가 사라져 버렸으며 암석 미술의 경우엔 그 최초의 추정 연대를 둘러싸고 아직도 논쟁이 분분하다.

이들 최초의 호주인들은 편안한 바위그늘에 움막을 짓고 살았는데, 이 바위그늘의 바닥에서 연대측정이 가능한 자취는 물론이요, 많은 경우 색채를 내는 용도로밖에는 추정이 안 되는 오커 조각까지 발견되고 있다. 이런 오커 조각을 통해 지금까지 알아낸 연대는 1~4만 년 전으로

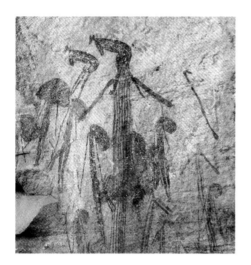

호주 북서부의 돌출된 바위 아래쪽에 그려진, 고도로 양식화된 브래드쇼 인물상.

다양하게 나타난다. 또한 오커 조각이 아닌 암석 회화들을 직접 조사하여 밝혀진 가장 오래된 연대는 2만 5천~3만 년 전이다. 한편 킴벌리(Kimberley) 지역에서는 흥미롭게도 천장의 암석에서 떨어진 듯한 채색 암석 조각이 발굴되었는데 이 바위 조각의 정확한 연대는 3만 8천7백~4만 7백 년 전이다.

호주 서부 지역의 암석 조각은 암석 미술 전문가 로버트 베드나릭(Robert Bednarik)이 개발한 새로운 미세침식(micro-erosion) 기법을 통해 연대가 2만 6천 년 전으로 측정되었다. 호주 남부에서 발견된 암석 조각들은 조각의 틈새에 수천 년에 걸쳐 끼여 있던 '사막옻(사막의 바위·자갈 따위에 생기는 산화철 등의 검고 광택이 나는 얇은 막 — 옮긴이)'의 분석을 기초로 삼는 다른 기법을 통해 연대가 측정되었고, 그 결과 대략 4만 년 전이라는 아주 이른 시기의 연대가 나왔으나 이 측정치에 대해서는 논쟁이 제기되고 있다.

호주의 암석 미술에서 나타나는 이례적인 특징이라면, 오늘날에도 여전히 일부 지역에서 원주민 부족들에 의해 암석 미술의 전통이 이어지고 있다는 점이다. 처음 이곳의 암석 미술을 접하게 되었던 서양인들은 그 암석 미술가들이 그 속에 부족의 신화를 정교히 기록해놓고 주기적으로 선명하고 생생하게 개정하는 작업을 이어가고 있었다는 점에 흥미로워했다. 실제로 이 지역에서는 최초 정착자들의 작품까지 수천 년을 거슬러 올라가는 오랜 세월에 걸쳐 이러한 암석 미술의 전통이 이어져 온 것으로 보인다.

작품의 양식을 검토해보면 단번에 드러나듯, 이 지역의 암석 미술은 서유럽의 동굴 미술과 확연히 다르다. 호주 암석 회화와 조각의 초창기부터 현재에 이르기까지의 사례를 살펴보면 고도로 양식화되어 있으며 자연주의적 이미지를 창조하려는 시도가 그다지 엿보이지 않는다. 이 대륙의 원주민 미술은 처음부터 줄곧 아주 상상력이 풍부하고 독창적인 데다, 과장적이고 자연

호주 북서부의 브래드쇼 암석 인물상들을 한데 모아 스케치해놓은 것인데, 팔과 엉덩이를 장식한 화려한 장신구가 인상적이다.

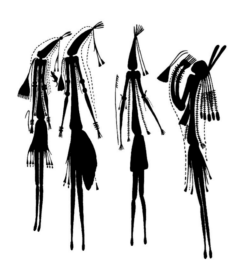
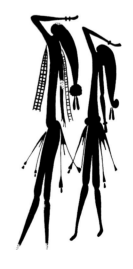

본래의 모습을 왜곡하면서 사실적 묘사를 중시하지 않는 경향을 띤다.

놀랍게도 암석 미술에서 가장 정교하고 세밀한 사례들은 초기의 작품들이다. 그에 비해 후기의 작품들은 이미지가 대담하고 생생하며 극적이긴 하지만 더 고대의 작품들이 지녔던 세밀함은 부족하다. 특히 호주 북서부인 킴벌리 지역의 바위그늘에서 발견된 작품은 이런 초기 이미지들 중에서도 가장 주목할 만한 사례다. 빅토리아 여왕 시대의 발견자 이름을 따서 일명 '브래드쇼(Bradshaw)'라고 불리며 원주민 사이에서는 귀온 귀온(Gwion Gwion)으로 통하기도 하는 이 채색 인물상은 그 디자인의 독창성이 대단하다.

이 브래드쇼 암석 회화는 그 막대한 나이를 감안하면, 후기 원주민 회화처럼 다시 칠해주는 과정 없이 공기에 노출된 상태에서 현재까지 온전히 남아 있다는 사실 자체만으로도 대단한 기적이다. 잭 페티그루(Jack Pettigrew)가 특별히 조사를 벌인 결과 그 생존의 비밀이 밝혀졌는데, 사실상 화석화된 덕분이었다. 즉, 도료 자체가 착색된 미생물들의 생물막(여러 층의 미생물세포들이 표면과 결합되어 있는 조직적인 미생물 체계 — 옮긴이)으로 바뀜으로써, 진한 자주색은 검은색 균류에 의해, 선홍색은 붉은색 박테리아에 의해 보존되었다. 다른 나라들의 경우엔 초창기 작품들이 간혹 생물막에 뒤덮인 탓에 파손되었으나 이 나라에서는 기적적이게도 생물막이 보존의 역할을 해준 셈이었다.

이와 같은 생물막의 보호에도 불구하고 4만 년이라는 시간을 거치는 동안 이미지들이 다소 닳으면서, 드문드문 흐릿해지기도 했다. 그래서 인물상의 세부 디자인을 보여주기 위해 원본과는 별도로 아래쪽에 스케치를 실어 놓았는데, 보다시피 브래드쇼 인물상은 거의 예외 없이 키가 크고 호리호리한 데다 화려한 헤어스타일과 머리 장식, 아주 독특한 술 장식이 달린 장신구와 의복을 특징으로 삼고 있다. 한편 브래드쇼 인물상의 풍채와 의상은 우리가 아는 후기 시대의 원주민과 비교하여 상당히 다른 편이다. 30년에 걸쳐 현장에서 직접 이 암석 회화를 연구했던 그레이엄 월시(Grahame Walsh)는 그 차이가 너무 커서 그 인물상을 그렸던 사람들이 후기 원주민과는 완전히 다른 종족이라고 결론짓지 않을 수 없었다. 후기 원주민 이전에 살았던, 오래

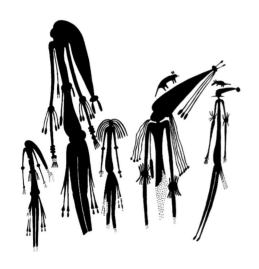

'… 이 초기 암석 회화에서 가장 눈에 띄는 특징은 인물상의 묘사가 놀랍도록 정교하고 양식화의 솜씨가 뛰어나다는 점이다.'

꿈의 시대(호주 원주민의 창조 신화로 세계가 처음 창조되었을 때의 지극히 행복한 시대를 의미한다. —옮긴이) 조상 인물상과 번개맨, 호주 카카두 국립공원(Kakadu National Park).

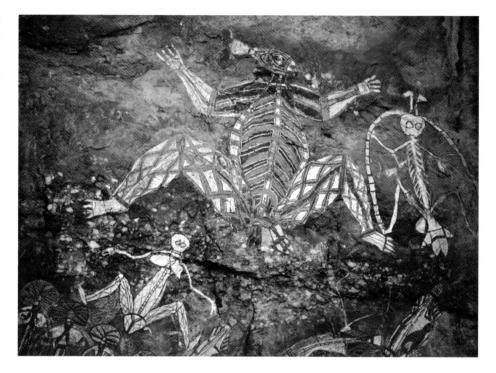

전에 사라진 종족이라고 봤던 것이다. 하지만 월시의 이런 결론은 현대 원주민들의 영토 소유권 주장과 상충되는 것이라 격분 섞인 논쟁을 일으켜왔다.

논쟁의 결과가 어떠하든 간에 이 초기 암석 회화에서 가장 눈에 띄는 특징은 인물상의 묘사가 놀랍도록 정교하고 양식화의 솜씨가 뛰어나다는 점이다. 또한 미적 감성의 수준이 높아서 인간이 수만 년 전부터 고도의 미술을 창조할 수 있었음을 다시 한 번 부각시켜준다. 후기 원주민 암석 미술에서는 이런 정교함이 부족하지만 그 대신 복잡한 상징성이 돋보인다. 이미지 하나하나가 부족 신화를 담고 있으며 일단 암석 표면에 인물상이 그려지면 그때부터 부족원들은 그 암석 안에 생명이 깃들어 있는 것처럼 여겼다.

이미지가 상징성을 지니게 되면 단순화되기 십상이다. 이제는 이미지를 정교하거나 세밀하게 묘사하려는 욕구가 불타오르지 않게 되고 그보다는 투박한 나무 십자가로서 예수의 죽음을 상징하는 것처럼, 단순한 기호로서 커다란 메시지를 전달하려는 축약의 경향을 나타낸다. 너무 축약적이어서 종국엔 추상적 기호나 패턴, 즉 일종의 시각적 속기(速記)나 마찬가지인 상징에 이르기도 한다. 이런 단순화는 전 세계적으로 일어났고, 그로 인해 간혹 초창기 암석 미술의 해석이 난해해지거나 불가능해지기도 한다.

오늘날 현지 부족들은 상징적인 암석 미술을 제작할 때 그 암석에 담긴 형태와 패턴에 당연히 그들의 신화와 믿음을 연관지을 것이다. 그러나 그런 경우조차 해석에 어느 정도의 불확실성은 있다. 부족원들이 자신들의 기호에 담긴 의미에 대해 항상 진실을 말하는 것은 아니기 때문이다.

특정 기호나 이미지에 담긴 특별한 의미가 무엇이든 간에 그 보편적인 의미는 명확하다. 즉, 특정 장소를 특정 부족이나 문화에 속하는 것으로 구별해주는 표식이다. '내가 여기에 있었다' 는 성명서인 셈이다. '내'가 누구인지 알리는 것은 중요한 문제이며, 그래서 부족의 신화나 전설을 시각적으로 말하는 방식을 통해서, 아니면 다른 어떤 식으로든 표식을 그 창작자들과 연관지음으로써 내가 누구인지 알리는 것이다.

똑같은 과정이 오늘날의 도시 뒷골목에서도 일어나고 있다. 바로 자신들의 영역임을 나타내는 작은 상징으로서 특정 갱단의 기호를 넣은 장식적 그래피티다. 라이벌 갱단이 '낙서꾼'들을 보내 이런 기호에 스프레이를 뿌리게 하면 모욕감을 느낀 그 갱단은 스프레이를 뿌리는 낙서꾼을 보면 죽이라고 '패거리'를 보내기도 한다. 표식을 남기는 것은 예로부터 집착해왔던 일로서 고대나 현대에 아주 많은 미술품의 창작을 이끌어왔다. 실제로 그 정확한 연대를 측정하기가 어려운 경우도 종종 있으나 고대 암석 회화가 전 세계 곳곳에서 발견되고 있다.

선사시대 미술가들이 '표식을 만드는' 데 이용했던 구체적 방식 가운데는 장문(손바닥 무늬)을 남기는 방식도 있었다. 미술가가 자신의 손을 암석 표면에 얹은 후 입안에 문 채색 안료를 뱉거

아르헨티나 파타고니아의 동굴 벽에서 발견된 선사시대의 손자국 그림.

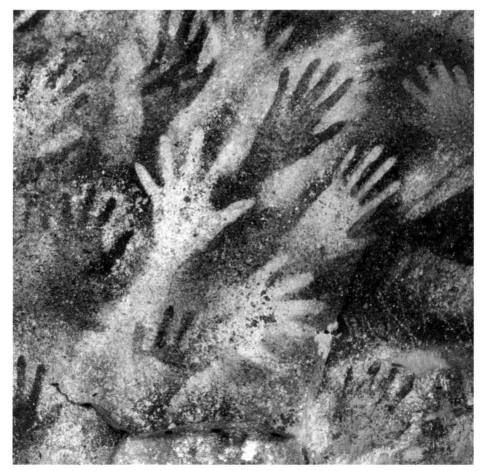

나 내뿜는 식이었고, 그런 뒤에 손을 치우면 손의 윤곽이 암석 표면에 남게 되었다. 서로 멀리 떨어진 프랑스, 호주, 아르헨티나 같은 고대 유적지에서 이런 활동이 행해졌다. 가장 오래된 손 자국 그림의 연대는 대략 3만 년 전으로 거슬러 올라간다. 아르헨티나의 파타고니아(Patagonia) 지역에서 발견된 손자국 그림의 경우엔 9천~1만 3천 년 전에 만들어졌는데, 이 그림은 속이 텅 빈 뼈를 일종의 관으로 활용해서 손 위에 안료를 뿌리는 식으로 제작된 것이었다.

흰색, 노란색, 오렌지색, 혹은 붉은색 안료를 입안에 물었다가 침과 섞인 그 안료를 뼈 관으 로 뿜었던 것이 확실시된다. 그런데 흥미롭게도 대다수의 경우, 그림에 찍힌 손은 왼손이어서 관을 잡을 때 오른손을 사용했음을 짐작케 한다. 따라서 이 초창기조차 인간은 대체로 오른손 잡이가 많았던 듯하다.

게다가 몇몇 경우에는 손자국을 세심히 측정한 결과 그 미술가들이 여성이었던 것으로 추정 되었다. 따라서 예전에도 제기되었다시피, 선사시대의 회화 상당수가 남성보다는 여성에 의해 그려졌을 가능성이 있다. 미국의 유타 주에서는 토착민인 팔레오 인디언(Paleo-Indian)들이 자신 들의 전통적 영토에 인상적인 표식을 남겨 놓았다. 인물상이 그려진 이곳의 암면은 그 규모가 어 찌나 거대한지 연구를 위해 찾아간 방문자들을 난쟁이로 느껴지게 할 정도다. 폭이 61미터, 높 이는 4.5미터에 이르는 호스슈 캐니언(Horseshoe Canyon)의 이 암면은 일명 그레이트 갤러리(Great Gallery)로 불리며, 암면에 그려진 도식적(圖式的) 인물상들은 1천5백~4천 년 전에 제작되었다.

미국 유타 주 호스슈 캐니언 의 그레이트 갤러리에 그려 진 선사시대의 대규모 인물 상. 이와 같은 팔레오 인디언 의 미술 작품은 인체의 양식 화와 정화에서 높은 수준에 이르렀음을 보여주고 있다.

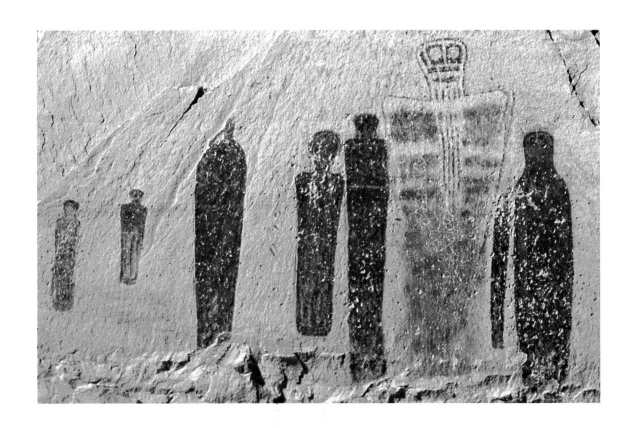

말리 도곤 족의 할례의식 장소인 바위그늘에 그려진 상징적 모티프들. 할례를 받은 청년들은 저마다 자신만의 상징을 그려 넣는다.

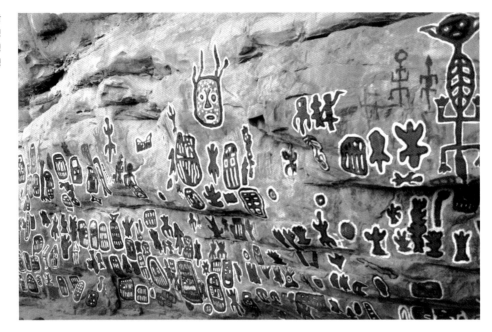

아프리카 사하라 사막의 귀퉁이에서는 그 유명한 타실리(Tassili, 알제리 호가르 산지 북동쪽에 있는 사암질의 고원 — 옮긴이) 프레스코 벽화들이 건조한 기후와 외진 위치 덕분에 지금까지 현존하고 있다. 현재까지 발견된 작품 수가 무려 1만 5천 점에 달하며 제작된 시기도 2천 년 전부터 1만 5천 년 전까지 다양하다. 작품 속에는 하마나 기린 등 오래전에 그 지역에서 멸종된 동물들이 상당수 등장하기도 한다.

더 북쪽인 말리(Mali)의 도곤(Dogon) 족은 3년마다 특별한 의식을 열어 젊은 남자들에게 할례를 베푼다. 이 의식이 행해지는 바위그늘의 벽에는 탈, 도마뱀, 신화적 존재들의 그림들이 뒤덮여 있어 시련을 겪어야 할 청년들을 위해 극적인 분위기를 연출해준다. 아프리카의 여성들은 수백 년에 걸쳐 윤색되고 추가된 이 암석 미술을 쳐다보지 못하도록 금지하고 있다. 또한 이 암석 미술은 호주 원주민 작품의 일부 사례들과 마찬가지로 선사시대 미술의 전통이 현대까지 이어져온 사례에 든다.

암석 조각은 암석 회화에 비해 제작에 시간이 훨씬 많이 소요되지만 존속되는 기간도 훨씬 길다. 조각이 새겨진 암석들은 세계 전역에서 발견되고 있으나 표식을 새기는 데 들이는 노고 때문에 암석 회화보다 양식의 단순화 정도가 훨씬 높다. 그래서 조각된 이미지들이 대부분 이해하기 어려운 선 모양의 기호나 상징일 뿐인 경우가 많다. 암면조각의 제작에서 단순화 과정이 크게 발달하면서 더러 부족의 설명 없이는 묘사된 주제가 무엇인지 그저 미루어 짐작할 수밖에 없는 경우까지 발생한다.

한마디로 말해 선사시대 미술은 정성스레 조각하여 행운의 부적으로 가지고 다녔든, 깜박거리는 등불을 비추며 동굴 벽에 그림을 그렸든, 노출된 암석 벽 높이 올라 그림을 그렸든, 힘들

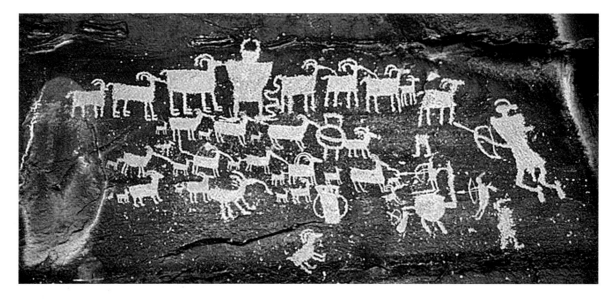

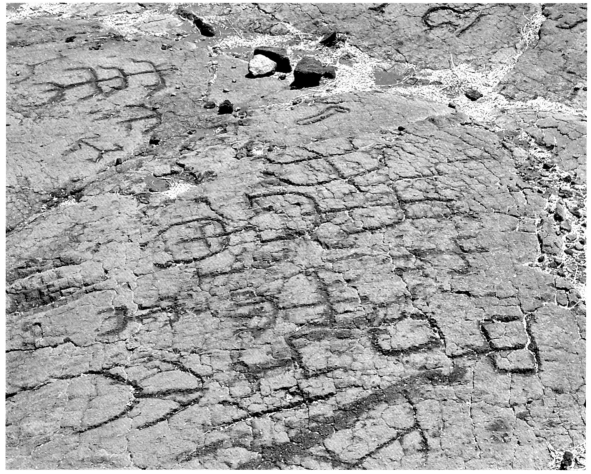

게 단단한 암석 표면을 깨나가며 영속적인 조각을 파냈든 간에, 그 수준이 뛰어나고 전 세계적으로 분포되어 있다. 이 점을 근거로 보면 이런 도시국가 이전의 미술가들에게 창의적 욕구가 얼마나 대단했는지 짐작된다. 그들은 의식주가 미개하고 기술이 원시적이었으나 이런 약점에도 불구하고 뛰어난 미술 작품을 남겼다. 확실히 이 초창기 사람들에게 미술은 일상생활의 중요한 측면 가운데서도 가장 중요한 위치를 차지했다.

미술이 그토록 중요한 역할을 했던 이유는 뭘까? 고고학자 폴 밴(Paul Bahn)은 그 답을 짤막하게 요약하며, 암석 미술의 경우 "개인의 예술적 영감이 보다 광범위한 사상체계와 연관되면서 신호, 소유권, 경고, 훈계, 경계 설정, 기념, 이야기, 신화, 상징 등의 전달 메시지를 띠었다"고 피력한 바 있다. 실제로 이러한 소통 기능이 추진력으로 작용했을지 모르지만 그 소통 기능의 실행 방식은 아주 놀라운 수준이다. 즉, 거듭거듭 확인되고 있다시피 이런 고대 메시지들은 현재를 사는 우리가 보기에도 시각적으로나 심미적으로 매력적인 방식으로 담겨져 있다. 우리는 굳이 신화나 부족의 역사를 몰라도 이들 고대인들의 미술을 즐길 수 있다. 몇몇 기호나 상징들이 아무리 불가사의해도, 여전히 고대 미술은 우리의 눈길을 끌어당긴다. 인간이라는 종은 어떠한 물질적 환경에서든 비예술적일 수가 없는 존재인 듯하다.

> '인간이라는 종은 어떠한
> 물질적 환경에서든
> 비예술적일 수가 없는
> 존재인 듯하다.'

신석기시대의 미술

약 1만 2천 년 전, 우리 인간을 단련시키며 그 과정에서 인간 미술을 일으켰던 유구한 역사의 수렵생활이 막을 내리면서 사냥이 농경에 길을 내어주게 된다. 이런 변천의 계기는 식물의 채집에서 일어난 진보였다. 그동안 채집해오던 식물들이 이제는 재배 가능해지면서 처음으로 농작물이 길러지게 되었다. 동물들이 이런 농작물에 끌려 다가오면 그 동물들을 우리 안에 가두어 기르다 필요에 따라 잡아먹기도 했다. 그러다 결국엔 동물들도 가축으로 사육되면서 길들여지고 통제되며 번식까지 특별히 조절되었다.

이전까지 사냥생활로 떠돌던 사람들은 새로워진 식생활 체제에 맞추기 위해 정착생활을 해야 했다. 즉, 한 장소에 머물러야 할 농경생활의 필요에 따라 특정 토지를 점유하면서 거주지를 세웠다. 거주지는 처음엔 단순한 원형 움막의 형태였으나 약 1만 년 전부터 최초로 사각형의 집이 등장하고 방이라는 개념이 생겨났으며 매장 의식이 생겨났다. 그러던 8천 년 전의 무렵엔, 도기가 발명되면서부터 음식의 조리도 더 효율적으로 바뀌었다.

이러한 신석기시대도 대략 6천 년 전에 철의 발견과 함께 저물면서 이제는 동기시대가 도래하고 뒤이어 청동기시대를 거쳐 종국엔 철기시대에 이른다. 이와 같은 새로운 발달과 더불어 작은 정착촌이 규모나 복잡성에서 점점 확장되어 갔다. 다시 말해 촌락이 도시로 변하면서 도시생활이 시작되었고, 그로 인해 전문가들이 활약하며 온갖 새로운 형식의 미술이 꽃필 수 있었던 위대한 고대 문명이 잉태되었다. 그러나 이 중대한 단계가 도래하기 전인 6천~1만 2천 년 전의 시기에 원시적 농경시대가 있었는데, 바로 이 시기에 인간 미술에 다소 중요한 변화가 발생했다. 이제 동굴과 암석 표면은 등한시되고 새로운 건물의 벽이 더 관심을 끌었다. 도기도 회

86쪽 위 사냥 장면을 묘사한 암석 조각의 사례. 미국 유타 주의 나인 마일 캐니언(Nine Mile Canyon) 소재.

86쪽 아래 하와이 빅 아일랜드(Big Island)의 화산암에 새겨진 3천 개에 이르는 푸아코(Puako) 암면조각의 일부.

화나 조각 작품에 새로운 창작 공간이 되어 주었다. 또한 직물과 직조 기술에 힘입어 의복에 미술 디자인이 이용되는 계기가 마련되었는가 하면, 건물 건축에서의 점진적 진보와 더불어 차츰 건축 미술이 융성할 수 있었다.

원시시대의 미신이 이른바 종교라는 복잡한 신념체계로 정교해지고 안정된 생활방식이 자리 잡으면서, 새롭게 창안된 이 초자연적 힘을 위한 전용 공간도 마련되었다. 알려져 있는 가장 오래된 신전은 대략 1만 1천5백 년 전에 터키 남동부의 괴베클리 테페(Göbekli Tepe)에 건축된 것으로, 이 신전은 여러 차례의 건축 단계를 거치면서 8천~9천5백 년 전에는 거대한 돌기둥이 세워졌다. 그렇게 오래전에 만들어진 것임을 감안하면 그야말로 놀랍게도, 이 돌기둥들에는 사자, 소, 멧돼지, 여우, 가젤, 당나귀, 뱀, 개미, 전갈을 비롯해 왜가리, 오리, 독수리 같은 조류 등 다양한 동물들이 돋을새김으로 장식되어 있다.

이런 돌기둥의 존재는 수렵에서 농경으로의 변천이 인간의 미술에 얼마나 빠른 영향을 미쳤는지 잘 보여준다. 일각에서는 '신전'이 실제로는 성소가 아닌 공동 주거지였을 가능성을 제기하지만 미술에 관한 한 그곳이 성소였든 공동 주거지였든 별 상관이 없다. 이 신전이 미술적 표현에서 새로운 매개인 건축이 탄생했다는 증거라는 점만이 중요하다. 1만 년 전부터 현재까지의 시기에는 순전히 기능적이기만 한 건축물은 찾아보기 어렵다. 지극히 단순한 개인 주거지조차 실용성에서 벗어나 심미적 디자인이나 장식으로 꾸며졌음을 보여주는 특징들이 몇 가지씩은 있게 마련이다. 게다가 신, 혹은 왕이나 군주 같은 중요한 거주자와 관련된 장소라면 심미적 요소가 높은 지위를 과시하는 측면에서 한층 더 중시된다.

터키의 또 하나의 비범한 유적지인 차탈휘위크(Çatalhöyük)의 신석기시대 정착지를 관찰해보면 주거지가 얼마나 빠르게 새로운 미술 형식을 위한 배경으로 자리 잡아갔는지 잘 드러난다. 이 사각형 주택의 군락지는 5~8천 명의 사람들이 살아가던 터전이었으나 신전이나 그 외의 중

아래 세계에서 가장 역사 깊은 신전인 터키 괴베클리 테페의 신전.

아래 오른쪽 터키 괴베클리 테페의 신전 기둥에 돋을새김으로 조각되어 있는 인물상.

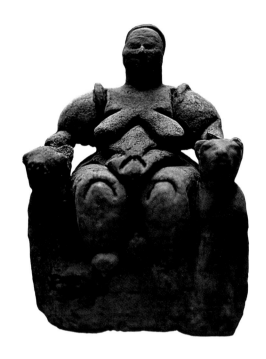

두 마리의 고양잇과 동물을 거느리고 있는 이 작은 여인상은 터키 남부 지역인 차탈휘위크의 한 보관 단지 안에서 발견되었다.

요한 건물은 없었다. 하지만 이런 평범한 주거지들에서도 일부 벽이 회화와 돋을새김으로 장식되어 있었다.

차탈휘위크의 한 벽에는 각각 높이가 1미터인 두 마리의 표범이 얼굴을 맞댄 자세로 돋을새김되어 있다. 밝혀진 바에 따르면 이 돋을새김 이미지는 회반죽칠과 채색 작업을 40차례나 다시 했는데, 그만큼 오랜 시간에 걸쳐 아주 귀하게 여겨진 이미지였던 듯하다. 현재는 근동 지역에서 야생 표범이 멸종 직전에 이르렀으나, 그 당시까지만 해도 이 덩치 큰 고양잇과 동물들이 그 지역에서 흔하게 돌아다녔을 테니 가축을 키우던 초기 농경민들에게는 아주 위협적인 존재였을 것이다. 돋을새김 이미지 속의 다리나 꼬리의 위치로 미루어, 이 표범들은 죽은 채 바닥에 누워 있는 모습인 듯한데 아마도 고대 도시의 거주자들로선 그런 상태의 모습을 더 보고 싶어 했을 터이다.

또 다른 벽에서도 채색 벽화 속에 거대한 크기의 붉은 황소가 죽어 있는 자세로 묘사되어 있는데, 고대 동굴 미술가들의 그림과 마찬가지로 발에 체중이 실려 있지 않고 혀가 밖으로 쭉 나와 있다. 이 황소의 주위로는 훨씬 작은 덩치의 아주 활기찬 사람들이 20명 넘게 일부는 붉은색으로 또 일부는 검은색으로 그려져 있고, 작은 말 세 마리도 보인다. 한편 차탈휘위크에서 발견된 작은 조각상들은 대부분이 동물이지만, 훨씬 오래전 작품인 초기 석기시대의 비너스상을 연상시키는 '퉁퉁한 여인'의 모습도 많다. 차탈휘위크의 이런 조각상들은 발굴자들로부터 '모신'으로 명명되었으나 가장 유명한 조각상이 발견된 장소가 사뭇 의미심장하다. 곡물을 지키도록 놓아둔 듯 저장용기 안에서 발견되었기 때문이다. 이런 중요한 임무를 돕기 위해서인지 모신상의 양 옆으로는 두 마리의 커다란 고양잇과 동물이 자리 잡고 있다. 두 동물은 모신을 호위하는 표범들로 인정되었으나, 실제로는 덩치가 유별나게 큰 집고양이였을지도 모른다. 고양이는 초

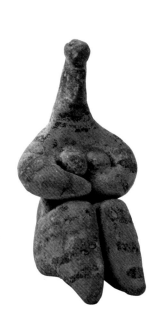

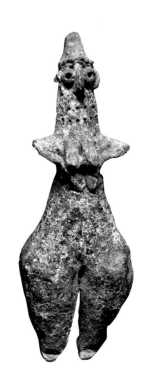

기 정착자들의 큰 골칫거리였던 설치류의 전통적 천적이니 말이다. 최근에 이루어진 발굴에서도 키프로스(Cyprus)에서 9천5백 년 전으로 거슬러 올라가는 고양이 묘가 발견된 만큼, 고양이가 당시에는 이미 유해동물 방제자로서 역할하며 차탈휘위크의 귀한 저장 식품을 보호해주고 있었을 가능성이 높다. 이 여성상들은 여신과는 거리가 멀고, 오히려 구석기시대에 임신을 염원하며 차고 다녔던 '행운의 부적' 펜던트에서 유래된 물건이었을 가능성이 더 높다. 다시 말해, 곡물과 결부되는 새로운 양식으로 발전하면서 틀림없이 또 다른 형태의 풍요, 즉 풍작을 염원하는 행운의 부적이 되었을 듯하다. 겹칠 만큼 풍성한 살집도 이 여인들이 과거에 이런 임무에서 성공했었음을 암시하는 것인지도 모른다.

이런 유형의 휴대 가능한 작은 조각상들은 동유럽과 중동의 국가에서 많이 발견되어 왔다. 가령 시리아에서는 터키와의 국경 인접지인 텔 할라프(Tell Halaf) 유적지에서 앉아 있는 여성의 도기 조각상이 여럿 발견되었다. 이 여성상들은 연대가 7천5백~8천5백 년 전이며 풍만한 가슴을 꼭 감싸 안은 모습을 하고 있다. 또한 머리 부분은 크기가 축소된 데다 세부묘사도 빠져 있다. 이런 식의 왜곡을 통해 객관화된 풍요의 상징을 빚어낸 셈이다. 이처럼 이 여성상들은 출산이나 풍작을 촉진시켜 주는 행운의 부적으로 이용되었으리라 짐작된다.

보호의 상으로 이런 작은 크기의 '뚱뚱한 여인상'을 만들던 전통은 수천 년에 걸쳐 이어졌던 듯하다. 이란 북서부 암라시(Amlash)에서 발견된 대략 3천 년 전의 작은 조각상들도 앞선 시기의 상들과 마찬가지로 여성의 인체에서 허벅지와 엉덩이를 다른 특징보다 더 부각시켜 놓았다. 그런데 뚱뚱한 모습이긴 하지만 그 이전의 구석기시대 조각상들보다는 임신한 듯한 모습의 묘사가 훨씬 약하다. 이는 부족의 생활방식이 수렵에서 농경으로 바뀌면서 이런 조각상들이 이제는

임신한 배보다 풍요로운 수확을 약속해주는 새로운 역할을 맡게 된 것이라는 견해를 뒷받침 해준다.

이런 전통은 콘 돌리(corn dolly, 참고로 'dolly'는 'idol'에서 유래된 단어다.)라는 형식을 통해 현대에까지 전해졌다. 콘 돌리란 콘 메이든(corn maiden)이라고도 불리며, 수확이 끝나도록 마지막까지 베지 않고 남은 옥수수 다발의 지푸라기로 만든 인형이다. 농부는 이렇게 만든 인형을 집으로 가져가 고이 모셔뒀다가, 다음 봄이 되면 수확이 잘 되도록 새로 뿌리는 씨에 정기를 불어 넣어주려고 다시 밭으로 가져간다.

콘 돌리에 담긴 의미는 신석기시대의 '뚱뚱한 여인상'의 기능을 설명해주는 것일지도 모른다.

듣기에는 '여신의 숭배'라는 말이 더 인상적으로 와 닿겠지만, 사실 지금껏 발견된 이 초기 시대의 '뚱뚱한 여인상' 가운데 그 크기가 장엄하도록 거대한 경우는 단 한 점뿐이다. 바로 몰타 섬의 타르시엔 신전(Temple of Tarxien)에서 출토된 상인데, 온전한 모습으로 전해졌더라면 높이가 무려 2.5미터에 이르렀을 것으로 추정된다. 약 5천 년 전에 제작된 몰타 섬의 이 '뚱뚱한 여인상'은 치마를 두르고 있긴 하나 한눈에도 허벅지가 두툼해 보인다. 아무튼 적어도 이 여인상의 경우에는, 4만 년 전으로 거슬러 올라가는 작은 비너스상 모양의 행운의 부적들이 마침내 지모신(대지의 풍요와 여성의 생식력에 대한 신앙에서 생긴 신격 — 옮긴이)의 전통으로 완전히 꽃피게 된 사례인 듯하다. 새로 경작하는 땅에 풍요를 가져다주는 측면을 중시

선사시대의 유물 중 실물보다 더 큰 크기의 '뚱뚱한 여인상'의 사례로는 유일한 작품이며 지금은 하반신만 남아 있다. 몰타 섬의 타르시엔 신전에서 발견되었다.

했던 이와 같은 자비로운 신념체계는 신석기시대 내내 이어졌다. 하지만 훌륭한 무기의 재료가 되어주는 철이 발견되면서 신은 불운하게도 성별의 변화를 겪으며 지극히 보호적이던 어머니 신이 이제는 우레처럼 두려운 아버지 신으로 변모하게 되었다.

초기 농경 방식의 성공에 힘입어 인구가 점점 늘어남에 따라 이내 전쟁을 일으킬 수 있을 정도로 남성의 수가 넘치게 되었다. 남성의 자존심이 더 넓고 더 좋은 정착지를 갈망하기 시작하면서 어느새 촌락은 소도시가 되고 소도시는 도시가 되었다. 그로 인해 남성 살육자들이 활개치고 다니게 된 것은 골칫거리였으나, 남성들의 경쟁으로 최초의 문명이 성장하게 되는 긍정적인 측면도 나타났다. 이런 극적인 발전과 더불어 인간 미술은 표현력에서 새로운 단계로 도약했다.

그렇다면 이런 도약을 일으킨 배경은 무엇일까? 도시의 성장과 더불어 전문적인 기술자들이 출현했고 이런 전문가들이 뛰어난 보석, 의상, 장식품, 가구, 조각, 회화, 건축물을 만들어낸 덕분이었다. 또한 예술 후원자가 탄생하면서 후원자의 자존심이 시각 미술을 비유적인 면으로나 보이는 그대로의 면으로나 새로운 단계로 올라서도록 촉구했을 것이다.

프랑스 북서부 브르타뉴의 카르나크에서 발견된, 일렬로 늘어선 형태의 불가사의한 거석 기념물.

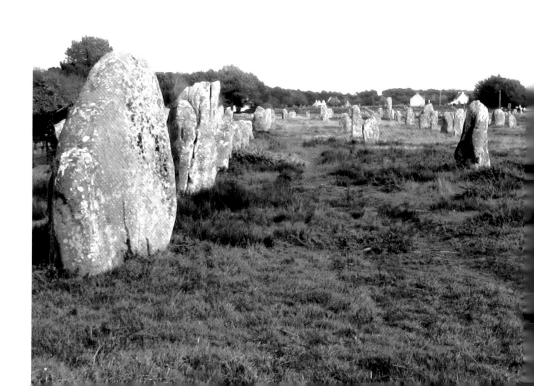

거석(巨石) 기념물

이처럼 인간 미술이 새롭게 꽃피기 전에 한 가지 주목할 만한 특이한 발전이 일어나기도 했다. 그것은 아직까지 아무도 납득할 만한 설명을 내놓고 있진 못하지만 너무도 특이해서 그냥 지나칠 수 없는 발전으로서, 인간의 거대한 돌에 대한 집착이다. 약 7천 년 전부터 포르투갈을 시작으로 나타난 이런 거석 유물들은 6천8백 년 전에 프랑스에서도 출현했는가 하면, 6천4백 년 전엔 몰타에서, 6천 년 전엔 코르시카(프랑스 남동부, 지중해의 섬 — 옮긴이), 잉글랜드, 웨일스에서, 5천7백 년 전엔 아일랜드에서, 5천5백 년 전엔 스페인, 사르디니아(이탈리아 서쪽에 있는 섬 — 옮긴이), 시칠리, 벨기에, 독일에서, 5천4백 년 전엔 네덜란드, 덴마크, 스웨덴에서, 4천5백 년 전엔 이탈리아에서도 등장했다.

가장 유명한 거석 유적지로는 단연코 잉글랜드 윌트셔(Wiltshire)의 스톤헨지(Stonehenge)가 꼽히지만, 선돌의 최대 군락지는 프랑스 브르타뉴 지역의 카르나크(Carnac)라는 마을 주변에서 발견된 유적지다. 이곳엔 3천 개도 넘는 거석이 모여 있으며 이 가운데 상당수가 긴 병렬 기둥의 모양으로 배치되어 있다. 한편 메네크(Menec)의 유적지에는 이런 거석 1,100개가 11열로 늘어서 있는데, 이 거석들은 현재는 사라지고 없지만 한쪽 끝에 있던 거대한 원형의 거석 사원까지

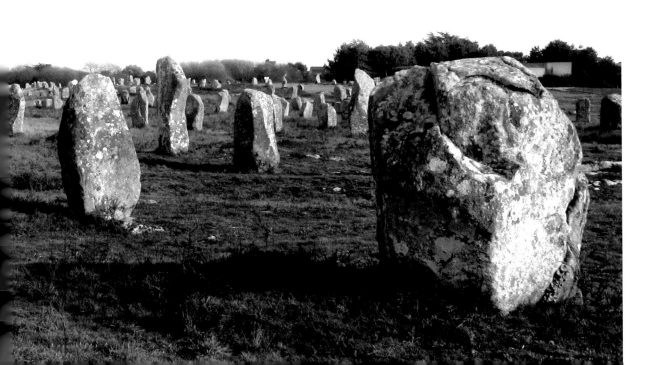

이어지던 일종의 제례적 통로였으리라 짐작된다.

잘 부서지지 않는 거석의 속성 덕분에 이런 유형의 미술은 지금까지도 현존하면서 뭔가 비범한 일을 벌이려 했던 초창기 인간들의 결의를 보여주는 증거가 되고 있다. 이런 거대한 기념물의 실제 기능이 무엇이든 간에, 한 가지 확실한 사실은 초기 농경사회에서 이런 거석들을 실용적 필요성에 따라 세웠을 리는 없다는 점이다. 말하자면 실용성이 없음에도 거의 상상 불가능할 정도의 엄청난 노력을 들인 셈이다. 가장 높은 기념물로 꼽히는 스톤헨지의 거석 일부는 무게가 최대 7톤에 이르며 225킬로미터가 넘는 거리에서 옮겨졌다. 또한 그보다 더 큰 최대 40톤의 거석들은 40킬로미터 거리에서 옮겨지기도 했다.

거석 기념물 중에서 가장 복잡한 사례로는 지중해 연안의 작은 섬들인 몰타와 고조(Gozo)의 거석들이 꼽히는데, 두 지역의 거석 신전은 그 평면도가 고대의 한 '뚱뚱한 여인상'과 유사한 모양을 갖추고 있다. 그래서 신전에 들어가면 거의 지모신의 자궁으로 들어가는 듯한 기분이 들기도 한다. 이 중에서 특히 가장 비범한 거석 신전은, 일명 히포게움(Hypogeum)이라는 5천 년 전에 만들어진 몰타 섬의 지하 거석이다. 특이하게도 이 지하 거석은 건축자들이 지하로 들어가 천연 그대로의 암석에 거석의 앞면 모양을 파 넣은 구조다. 다시 말해 신전의 디자인이 아주 중요해지면서 지하에 거석의 모양을 흉내 낸 셈이었다.

지중해 연안의 몰타 섬에서 발견된 지하 거석 신전 히포게움.

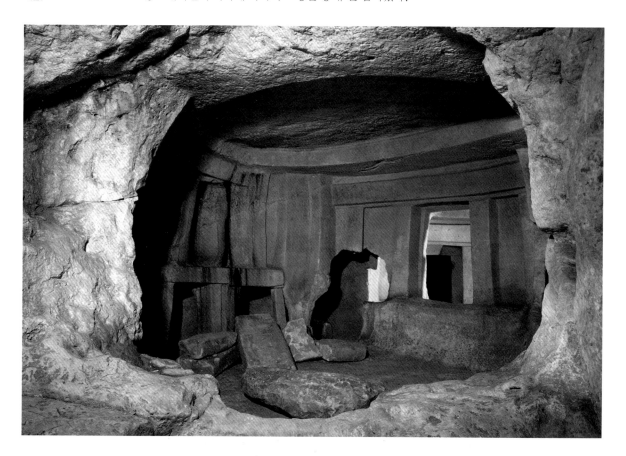

몰타 섬의 선사시대 신전인 히
포게움에서 발견된 것으로, 세
상에 단 하나뿐인 누워 있는 모
습의 여성상.

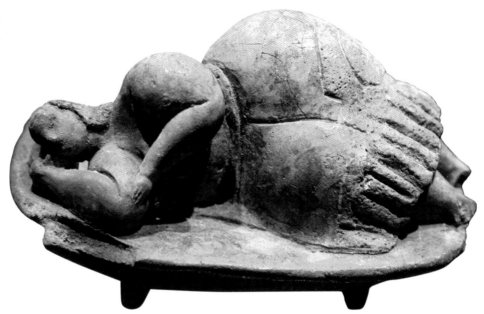

고대의 작은 여인상 중에서 잠자는 자세를 취한 유일한 여인상이 발견된 곳도 이곳 히포게
움 신전이었다. 그런데 이 여인상을 초창기의 마약 숭배에 대한 상징으로 추정한다 해도 지나
친 억측은 아닐 듯하다. 이 지하 신전의 벽에 흙으로만 채워진 구멍들이 있는데 이는 환각성 버
섯의 재배를 암시하기 때문이다. 한편 히포게움 신전에서는 7천 명에 이르는 사람들의 뼈가 발
견되었는가 하면 가까운 고조 섬의 지하 신전인 샤라 스톤서클(Xaghra Stone Circle)에서도 2만 명에
이르는 인간의 신체 부위가 발견되었다. 반면 지상의 거대 신전들에서는 제물로 바친 동물들의
뼈 외에는 인간의 유골이 전혀 나오지 않았다. 따라서 몰타 섬과 고조 섬의 거석 구조물들은 중
요한 의식이나 제식이 행해졌던 지하 신전이었거나, 아니면 그 신전 근처에 위치한 지하 공동
묘지였던 듯하다. 다른 나라들의 거석 유적지들 역시 이와 같은 의식과 매장이라는 이중 기능
을 지녔던 것으로 보인다. 몇몇 유적지들은 몰타 섬의 신전처럼 주로 매장이나 의식에 관련된
특정 구조가 있었는가 하면, 또 다른 유적지들은 두 기능이 한데 결합되어 의식이 행해지는 공
간 안에서 매장이 같이 이루어졌던 듯하다.

몰타 섬의 거석 유적지에서 발견된 작은 조각상들은 모두 펑퍼짐한 여인상이다. 남성상은 이
상하리만큼 전무하다. 적어도 몰타 섬의 거석 세계에서는 확실히 여성, 그것도 눈에 띄도록 푸
짐한 허벅지를 가진 여성의 숭배가 지배적이었다.

스톤헨지의 경우에도 그러하듯 몰타 섬의 신전 표면 역시 아무런 장식 없이 밋밋하기만 했던
것은 아니어서, 더러 나선형의 돋을새김 패턴과 동물 이미지로 솜씨 좋게 장식했다. 이로써 우
리는 아주 초창기의 문화에서도 자신들의 세상을 가능한 한 멋진 곳으로 만들기 위한 인간의 열
정이 발휘되었음을 또 한 번 목격하게 된다.

거대한 돌을 옮기고 지하에 굴을 파고 표면을 장식하고 인물의 모형을 만드는 등의 그 모든 활동은 이 사람들의 평범한 일상생활과는 대립되는 일이었다. 이처럼 우리는 모든 진화사를 통틀어 다른 어느 종에서도 유례없던 방식으로 행동하는 인간이라는 종을 다시 한 번 마주하게 된다. 상상을 초월할 만큼 인상적이지만 실용적 용도라곤 하나도 없는, 뭔가를 창조하기 위해 거대한 돌덩이를 아주 멀리까지 끌고 가는 그런 비범한 동물이자, 풍부한 상상력으로 장엄한 광경을 만들어냄으로써, 또 평범한 돌을 멋진 기념물로 변모시킴으로써 큰 만족감을 얻는 그런 동물과 말이다.

다른 지역에서의 거석에서도 돌을새김 조각이 발견되고 있는데 이에 대해서는 단순한 장식인지, 아니면 상징인지를 놓고 그동안 논쟁이 분분했다. 사실 디자인 모티프를 보면 나선형, 마름모꼴, 물결무늬, 다중 반원형 같은 모양이 크게 선호되고 있어서, 어떤 식으로든 인간이나 동물에 대한 생생한 재현을 배제시킨 채 강력한 추상적 레퍼토리가 형성되었던 듯한 지역이 많다. 말하자면 디자인 속에 상징적 메시지가 담겨 있으리라는 암시지만, 그 의미는 알 길이 없다. 어떤 이들은 이런 고대 패턴이 그 제한적인 레퍼토리에도 아랑곳없이 매력적인 장식이지만, 그 이상의 가치를 부여할 필요는 없다고 여길지 모른다. 하지만 아일랜드 뉴그레인지(New Grange) 기념물의 거석 조각을 찬찬히 살펴보면 신기한 불규칙적 구성이 눈에 띄는데, 이는 단순히 반복적인 시각 패턴을 넘어서는 무언가로 보인다. 즉, 그것이 뭔지 몰라 애가 탈 노릇이지만 5천 년 전에 이 특이한 조각을 새긴 이들은 우리에게 어떤 이야기를 전해주려 했던 것 같다.

거석 건축가들의 세계는 기술상으로는 원시적이지만 건축상으로는 야심적인, 그야말로 기

지중해 연안 몰타 섬의 거석 신전 벽에 새겨진 나선형 돌을새김 패턴.

묘한 세계다. 이들 신석기시대 농경생활자들은 단순한 도구 탓에 불리한 여건이었으나 그 속에서도 멋진 구조물을 만들어내려 했고, 그로써 제한된 수단을 극복하면서 자신을 표현하려는 인간의 결의를 또 한 번 증명해주었다. 이 건축가들은 동굴 그림을 그렸던 그들의 선조들이 그러했듯, 자신들이 영위하던 생활양식의 다른 모든 측면을 능가할 만한 미술적 유산을 창조하여 어떻게든 현재까지 전해지도록 했다.

마지막으로 현대의 호주 원주민들이 그린 수피(樹皮) 그림을 살펴보자. 아마 수많은 선사시대 미술 속에서 추상적으로 보이는 패턴의 의미에 대해 중요한 단서를 발견할 수 있는 시간이 될 것이다. 수피 그림은 예로부터 현재까지 이어져온 오랜 전통에 따라 작업되고 있다. 그래서 수피 그림의 사례에서만큼은 그림을 그린 이들과 직접 이야기하며 그들이 그려내는 패턴의 의미가 뭔지 물어볼 수 있다. 그런데 그렇게 이야기를 해보면 정말 뜻밖의 대답을 듣게 마련이다. 가령 우리의 눈에는 지극히 추상적인 듯한 디자인인데 알고 보면 그들에게는 상징적으로 아주 의미 있는 부분인가 하면, 동물과 인간의 이미지가 오히려 장식적으로 더 그려 넣은 부분인 경우도 있다. 우리가 보기엔 디자인이 더없이 추상적인 것 같은데 정작 그림을 그린 이로선 진흙, 풀, 나무 말뚝, 나무 묘목, 강둑, 흐르는 물, 통나무, 물고기 통발 같은 그 지역의 특징들을 묘사한 것이다. 그러니 그 화가가 5천 년 전에 세상을 떠난 경우라면 이런 의미의 추측이 얼마나 어려운 일이겠는가. 따라서 고대 거석을 비롯한 기타 암석 표면에서 추상적으로 보이는 패턴을 대할 때는 열린 마음을 갖고 바라봐야 한다.

아일랜드 뉴그레인지 거석의 패턴으로 약 5천 년 전에 새겨졌다.

6 부족미술

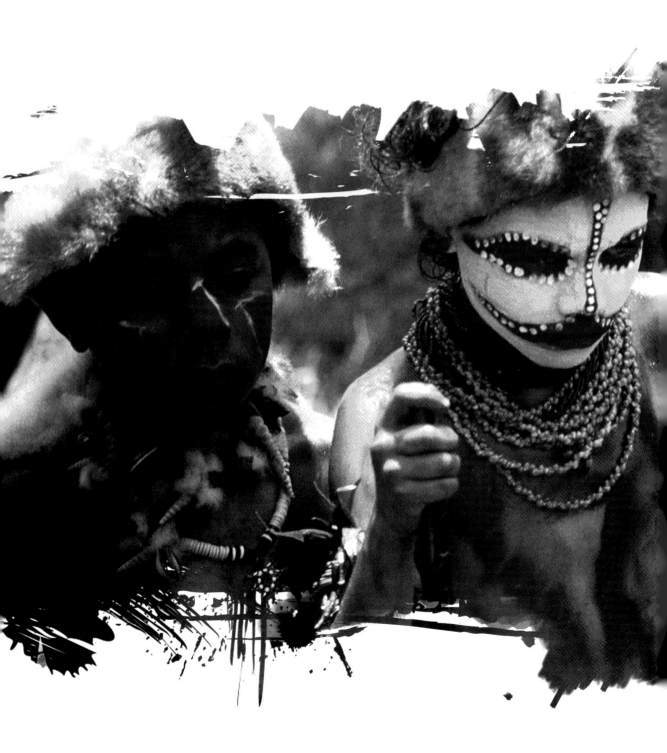

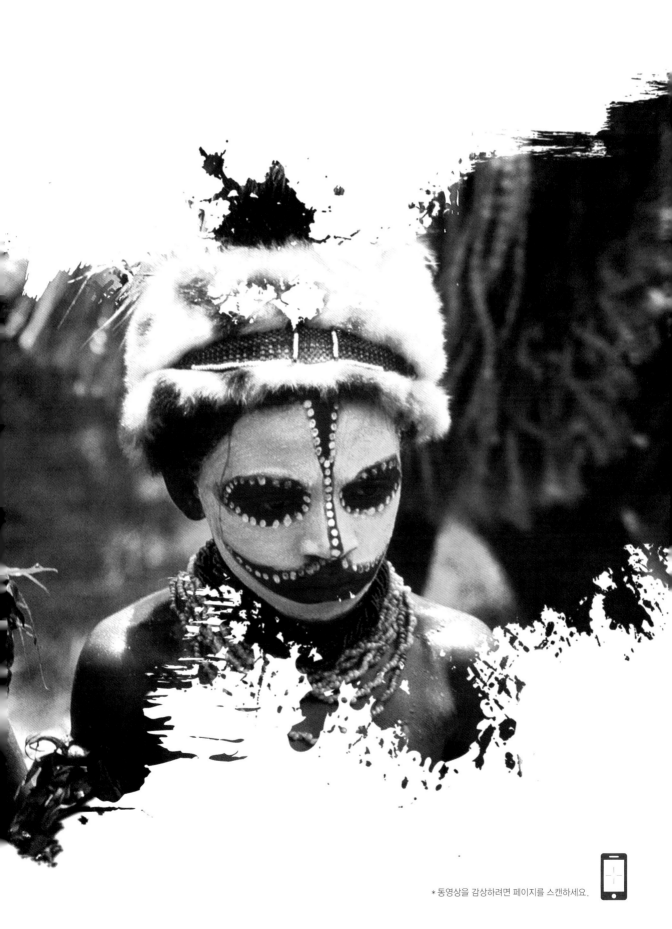

*동영상을 감상하려면 페이지를 스캔하세요.

부족 미술

부족사회의 이미지

가슴만 부각시키고 몸 부분은 축약한 밤바라 족의 나무 조각.

이제 부족사회는 급속도로 사라지고 있는 추세지만 근세에까지 꿋꿋하게 버텨온 부족사회를 통해 그들의 미술을 어느 정도 자세히 연구해볼 수는 있다. 한편 초창기 사진작가들이 당시의 거추장스러운 카메라를 들고 세계의 여러 외진 구석구석을 찾아 들어가 그곳에서 발견한 모습과 의식을 기록으로 남겨 놓기도 했다. 초창기 탐험가들도 이런 의식과 연관된 작은 조각상과 장식 공예물의 표본들을 가지고 돌아왔다. 그들이 찾아다녔던 문화의 대다수가 현재는 더 진보된 사회와 접촉하게 되면서 변질되어 버렸으나 아직도 몇몇 문화가 소수나마 지탱되고 있다. 하지만 이런 부족들조차 현대화의 문턱에 들어서 있는 실정이다.

부족 미술의 형식이 그 기능의 변화에 따라 점점 쇠퇴하면서 부족 전통의 퇴보가 광범위하게 나타나고 있다. 또한 부족원들은 외지에서 온 미술품 수집가들에게 그다지 깍듯하지 않아서 물건을 빨리 팔기 위해 필요한 만큼의 공손함만을 내보이기 일쑤다. 의식의 목적을 위해 미술품을 만드는 일에 막대한 노력을 기울이는 경우도 더 이상 눈에 띄지 않는다. 다시 말해 부족 미술의 본질을 이해하려면 상업화가 들어서기 이전에 획득된 더 오래전의 작품을 살펴봐야 한다는 것이다. 실제로 19세기 초와 20세기에 주로 인류학자들이 수집했던 이런 초기의 작품을 살펴보면 어느 정도 보편적인 특징들이 부각된다.

머리 부분과 몸의 왜곡

어느 부족이든 간에 거의 모든 부족의 미술에서는 자연의 모습을 의도적으로 변경한 점이 뚜렷하게 두드러진다. 예를 들면 부족에게 특별히 관심이 있는 인체부위가 자연적 비례를 무시한 채 다른 인체부위보다 강조되는 식이다. 그 부족의 미술가에게 머리 부분이 중요하다면 머리만 세 개가 달려 있기도 하고, 가슴이 중요한 부위라면 몸의 나머지 부위가 아예 무시되기도 한다. 아프리카 서부 말리(Mali)공화국에서 발견된 밤바라(Bambara) 족의 나무 조각이 바로 이런 인체

왜곡의 극단적 사례다. 그 외에는 대체로 과장이 덜 극단적인 편이어서, 인체 부위를 모두 묘사하되 인체의 비율에만 변경을 준다. 가령 바울레(Baule) 족의 나무 조각을 보면 여인의 팔, 다리, 손, 발, 가슴, 배꼽이 다 있으나 머리가 몸에 비해 지나치게 크다. 실제로 인간의 머리는 신장의 8분의 1 비율이지만 바울레 족의 조각에서는 3분의 1을 차지한다. 다시 말해 머리 크기가 정상보다 두 배인 셈이다.

'확대된 머리는 세계 어느 지역이든 대다수 부족 미술에서 나타나는 전형적인 양식이다.'

미술가들이 인체의 어느 부위에 관심을 두느냐에 따라 달라지는 이런 식의 왜곡은 여러 부족에 걸쳐 두루 발견된다. 우리는 얼굴을 보고 사람을 구별하기 때문에 머리 부분은 언제나 인체에서 가장 중요하게 다뤄지는 부분이다. 정밀한 초상화가라면 스스로를 억제하면서 인물의 머리 크기가 몸과 정확한 비례가 되도록 맞추게 마련이지만, 부족 미술가는 격식적 규율에 얽매이지 않으며 표현에서 한껏 자유를 누린다. 실제로 확대된 머리는 세계 어느 지역이든 대다수 부족 미술에서 나타나는 전형적인 양식이다. 서로 별 연관이 없는 지역 여섯 곳의 인물 조각상들을 무작위로 골라 측정해본 결과에서도 이내 확실해졌다시피, 머리의 확대는 전 세계 부족에서 두루두루 나타나는 현상이다. 아래의 표에는 각 경우에 머리의 길이가 그 인물상의 전체 신장에서 몇 퍼센트를 차지하는가를 표시한 것이다. 인물상이 실물 그대로라면 12.5퍼센트 정도가 되어야 하지만, 이들 인물상 가운데 이 수치에 근접한 경우는 단 하나도 없다.

이번에 도표에 표시된 인물상 18점의 측정 비율을 종합해보면, 평균적인 머리의 길이가 신장의 30퍼센트인 것으로 나온다. 즉, 하나의 전 세계적 장르로 간주해볼 때 부족 조각상들은 머리 부분이 정상적 비율에 비해 2배 반 정도 더 크다는 특징을 지닌다. 주목할 점은, 이것이 서로 미술적 영향을 주고받을 가능성도 없는 완전히 별개의 지역 여섯 곳에서 관찰된 결과라는 사실이다.

머리가 몸에서 가장 중요한 부분으로 여겨지는 것처럼 종종 눈도 머리에서 가장 중요한 부분으로 여겨지고, 그래서 머리와 마찬가지로 지나치게 확대된다. 가령 중앙아프리카의 벰바

코트디부아르에서 발견된 바울레 족의 여인상으로 확대된 머리 크기가 눈에 띈다.

지역 및 부족별로 인물상이 전체 신장에서 차지하는 비율(퍼센트)					
아프리카		**인도네시아**		**뉴질랜드**	
세누포 족	34퍼센트	티모르 족	28퍼센트	마오리 족	37퍼센트
무무예 족	35퍼센트	숨바 족	25퍼센트	마오리 족	38퍼센트
바카 족	37퍼센트	숨바 족	28퍼센트	마오리 족	40퍼센트
마다가스카르		**뉴기니**		**북아메리카**	
사카라바 족	23퍼센트	워세라 족	29퍼센트	호피 족	25퍼센트
사카라바 족	26퍼센트	세픽 족	30퍼센트	호피 족	31퍼센트
사카라바 족	26퍼센트	세픽 족	29퍼센트	호피 족	25퍼센트

위 뉴질랜드에서 발견된 마오리 족의 작은 여성 조각상. 머리의 길이가 신장의 43퍼센트를 차지한다.

위 오른쪽 북아메리카 호피 족의 카치나 인형(호피 족이 북아메리카산 잎양버들 뿌리로 깎아 만드는 인형 —옮긴이). 머리 길이가 신장의 40퍼센트를 차지한다.

(Bemba) 족은 야누스처럼 얼굴이 양면으로 달린 투구 가면을 만들면서 얼굴의 다른 부분이 거의 덮일 정도로 눈을 키워놓기도 한다.

이러한 극단적 왜곡의 양식은 단 한 부족에만 국한된 이야기가 아니라 세상의 반대쪽인, 뉴기니 연안의 뉴브리튼(New Britain) 섬에서도 발견되었다. 바이닝(Baining) 족의 사람들은 탄생, 성년, 사망 추도 같은 특별한 행사에서 의식을 위한 춤을 출 때 아주 큰 눈으로 응시하고 있는 모양의 커다란 가면을 쓴다. 이 가면은 수피포(樹皮布), 대나무, 나뭇잎으로 애정을 기울여 만들지만 불춤 의식에서 한번만 사용된 후 버려진다. 가면의 디자인은 상세한 부분에서는 아프리카의 벰바 족 가면들과 아주 다르지만 부족 특유의 심미적 원칙은 서로 같다. 즉, 두 부족의 가면 모두 비율을 무시하고 중요하다고 여기는 요소들을 강조하고 있다. 실제 사람의 머리에서는 한쪽 눈의 가로폭이 머리 폭의 20퍼센트를 차지한다. 그런데 벰바 족과 바이닝 족의 가면에서는 눈의 폭이 머리 폭의 50퍼센트에 가까워, 가면의 눈을 두 배 반이나 크게 과장

중앙아프리카 벰바 족의 투구 가면으로 지나치게 큰 눈이 인상적이다.

뉴기니 연안 뉴브리튼 섬의
바이닝 부족이 만든 눈가면.

동아프리카 탄자니아의 마콘
데 족이 만든 머리와 팔다리
가 없는 다산의 상.

했다. 깜빡이지도 않는 채 빤히 응시하는 눈을 이렇게 크게 과장함으
로써 가면에 극적인 효과를 연출하는 것이다.

탄자니아의 마콘데(Makonde) 족의 경우엔 특정 의식을 치를 때 다산
기원의 인물상을 꼭 갖추어야 하는데, 이때의 인물상은 젖이 꽉 찬 가
슴과 임신으로 볼록해진 배 같이 어머니의 본질적 특징을 극적으로 축
약시켜 놓은 모습이다. 인체의 다른 부분은, 심지어 머리까지도 모조
리 생략되어 버린다.

이런 몇몇 사례들만 보더라도 부족 미술의 기본 원칙이 확실히 드러
난다. 즉, 인체 일부분의 정상초월화(supernormalization)와 그 외 다른 부
분의 정상미달화(subnormalization)가 이미지를 강화시키는 방법으로 용
인되었다는 것이다. 부정적 부분의 처리, 즉 중요하지 않은 요소의 정
상미달화에는 크기를 축소하거나 아예 빼버리는 두 단계가 있다. 긍
정적 부분의 처리, 즉 중요한 요소의 정상초월화는 대개 본래 크기의 3
배 이하로 제한된다. 물론 훨씬 더 크게 확대할 수도 있겠지만 그러면
제대로 알아보기 어려울 정도까지 인물상이 왜곡될 소지가 있다. 본
래 크기의 20배나 되는 머리를 가진 인간의 모습이라면 어떻겠는가. 완
벽한 인물상이라기보다는 작은 부속물이 달린 가면처럼 보일 것이다.

부족 공예품들은 특정 부분을 왜곡시키는 것 외에도, 전반적인 모
양이 특유의 모난 윤곽을 지니면서 상세 묘사가 생략되기도 한다. 그
래서 다리, 몸통, 목, 손가락 고유의 굴곡이나 곡선이 민자로 밋밋하
게 묘사된다. 또한 인물상의 경우엔 전반적인 모양이 평균보다 가는
편이어서 선사시대 비너스 조각상과는 정반대의 특징을 나타낸다.

이처럼 밋밋한 민자에 가녀린 윤곽으로 인해 부족 공예품은 특유의
모습을 띠게 된다. 즉, 그만큼 다른 미술 형식과 차별화되어 보자마자
알아볼 수 있다. 이는 심지어 사람들에게 잘 알려지지 않은 부족의 공
예품이라도 마찬가지다. 한편 이런 부족 공예품은 울룩불룩한 근육과
지방이 반듯하게 펴지면서 인체가 보다 기하학적인 모양을 띠고 있기
도 한데, 바로 이런 형체의 단순화가 20세기 초의 아방가르드 미술가
들에게 큰 영향을 끼치면서 이들이 입체주의(대상을 원뿔, 원통, 구 따위의
기하학적 형태로 분해하고 주관에 따라 재구성하여 입체적으로 여러 방향에서 본
상태를 한 화면에 평면적으로 구성하여 표현하였다. 추상 미술의 모태가 되어 후
대의 미술에 커다란 영향을 끼쳤으며, 피카소·브라크 등이 대표적인 화가다. —
옮긴이)와 추상 예술의 방향으로 나아가도록 이끌었다.

몸치장

현재의 부족들 대다수는 휴대 가능한 공예품을 만드는 것만이 아니라, 부족의 의식과 의례를 치를 때 몸을 치장하는 오랜 전통도 계속 이어가고 있다. 그런데 이 경우엔 어려운 것이 있으니, 바로 몸의 모양을 왜곡시키는 것이다. 그래서 다른 식의 변형이 선호되면서 새로운 규칙이 가동된다. 즉, 왜곡 대신에 강화가, 과장 대신에 정화가 나타난다. 실제 머리에 밝고 순수한 색이나 강렬한 패턴을 더함으로써 더 생생하고 더 돋보이도록 연출하는 식이다. 특히 뉴기니의 부족들은 이런 과정의 가장 극적인 사례로 꼽힐 만하다.

> '실제 머리에 밝고 순수한 색이나 강렬한 패턴을 더함으로써 더 생생하고 더 돋보이도록 연출하는 식이다.'

호주 일부 지역에서는 현재에 들어와 그 빈도가 줄긴 했으나, 원주민들이 여전히 보디 페인팅을 행하고 있다. 이곳 원주민들의 보디 페인팅은 북쪽의 이웃인 파푸아(Papua) 족에 비해 색채의 화려함이 크게 떨어지지만 그런 화려함 대신에 주로 흑백의 강렬한 대비에 중점을 두면서 여기에 노란색 오커를 곁들인다. 아프리카의 페이스 페인팅 역시 대체로 이와 비슷하다. 수단의 누바(Nuba) 족은 연령대별로 사용할 수 있는 색이나 패턴에 엄격한 규칙을 두고 있다. 가령 청년들은 적색과 흰색을 사용할 수 있으나 검정색은 더 나이가 들어야만 쓸 수 있다. 따라서 검정색 마킹은 지위의 암시다. 남자들은 각자 검정색 선의 특정한 배치를 선호하면서 다소 별나고 비대칭적이기조차 한 디자인을 연출하기도 한다.

수단의 동쪽, 에티오피아 남서부의 더 외진 지역에 사는 무르시(Mursi) 족도 흑백을 기본으로

극적인 연출을 보여주는 뉴기니 부족원들의 얼굴 장식.

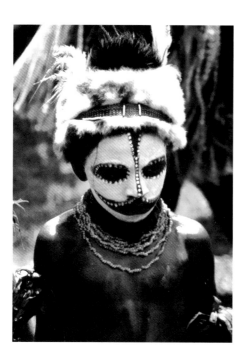
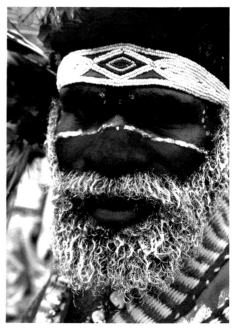

삼는 얼굴 치장을 선호한다. 무르시 족 여인들은 여기에 어떤 장식을 더 보태는데, 바로 아랫입술을 극적으로 늘리는 것이다. 부족의 목각사(木刻師)들이 시각적 과장의 법칙에 따라 조각상의 일부분을 정상보다 확대시키듯, 무르시 족 여인들도 이와 다르지 않다. 단지 나무가 아닌 자신들의 살을 이용한다는 차이가 있을 뿐이다. 말하자면 무르시 족 여인들은 과시의 기법으로 시각적 패턴과 색의 강화를 채택하는 것에만 그치지 않고, 고통을 감수해가며 시각적 과장의 법칙까지 따르고 있다.

이렇게 입술을 늘리는 일은 쉽지 않은 도전이다. 무르시 족 여자들은 열다섯 살이나 열여섯 살쯤 되면 더 나이든 여자들이 아랫입술을 찢어 구멍을 내주고 상처가 아물지 못하도록 여기에 나무 조각을 끼워 넣어준다. 시간이 지남에 따라 이 나무 조각의 크기는 점점 커지고 나중엔 큼지막한 접시 모양의 둥근 판을 끼워 넣는 식이 되면서, 아랫입술이 비정상적일만큼 늘어난다. 이 부족 성인 여성들은 아랫입술이 충분히 커지면 시각적 효과를 증대시켜주는 또 하나의 몸치장으로서 이 나무판에 채색을 넣기도 한다. 무르시 족 사회에서는 여성의 입술 나무판이 클수록 사회적 지위도 높다.

부족사회는 목각, 가면, 보디 페인팅뿐만 아니라 목걸이, 펜던트, 팔찌, 귀걸이, 반지 같은 장신구들을 만드는 식으로도 자신을 표현한다. 일부 부족에서는 이런 장신구가 미술적 표현의 지배적 양식이 되기도 한다.

미얀마 고지 카얀(Kayan) 족의 지족(支族)인 파다웅(Padaung) 족 사이에서는 여자들이 어린 나이 때부터 놋쇠 목고리(neck ring)를 찬다. 처음엔 목에 다섯 개의 링을 차지만 고리의 수는 해가 지날수록 점점 늘어난다. 그렇게 성인이 되면 고리의 총 개수가 보통 20~30개까지 늘어나지만 최

오른쪽 호주 원주민들의 전통적인 몸치장.

맨 오른쪽 장식을 해넣은 큼지막한 입술판으로 더욱 부각되는 에티오피아 무르시 족 여인의 얼굴 모습.

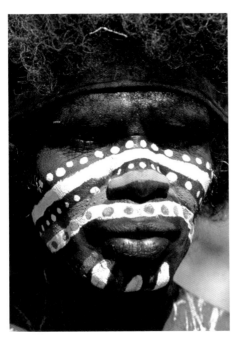
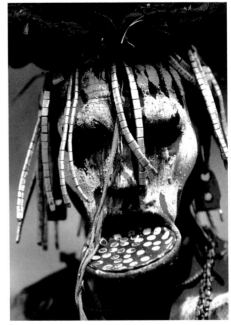

종 목표는 32개까지 늘리는 것인데, 실현되는 경우는 드물다. 파다웅 족은 팔과 다리에도 놋쇠 링을 차서 성인 여성의 경우엔 몸에 차고 다니는 놋쇠의 무게가 총 23~27킬로그램에 이르기도 한다. 이 부족 여자들은 이런 거추장스러운 장신구를 차고도 먼 거리를 걸어 다니거나 밭에 나가 일하는 것을 예삿일로 여긴다. 이들은 이렇게 기묘한 방식으로, 스스로를 걸어 다니는 미술 작품으로 변모시킨다. 이런 장신구들로 인한 어려움에도 아랑곳없이 몸이 감당할 수 있는 한 최상의 시각적 과시를 연출하도록 강요받게 되는 것이다.

파다웅 족 여자들의 목고리는 극적인 시각적 과시의 보충 요소일 뿐만 아니라, 목 장신구의 사례 중에서는 특이하게도 심미적 과장의 규칙을 따르고 있기도 하다. 평범한 여성의 목을 정상적 길이보다 훨씬 길게 늘려 비범해 보이도록 꾸며주고 있으니 말이다. 성인 여자의 목이 성인 남자의 목보다 더 길고 가는 것은 우리 인간이라는 종의 기본적인 성별적 특징이다. 파다웅 족의 목고리는 이런 성별 차이를 과장시킴으로써 여자들을 초여성적(superfeminine)으로 변모시킨다.

동아프리카에서도 케냐의 마사이(Maasai) 족, 삼부루(Samburu) 족, 투르카나(Turkana) 족의 여자

목과 다리에 장신구를 착용한 미얀마의 파다웅 족 여인들.

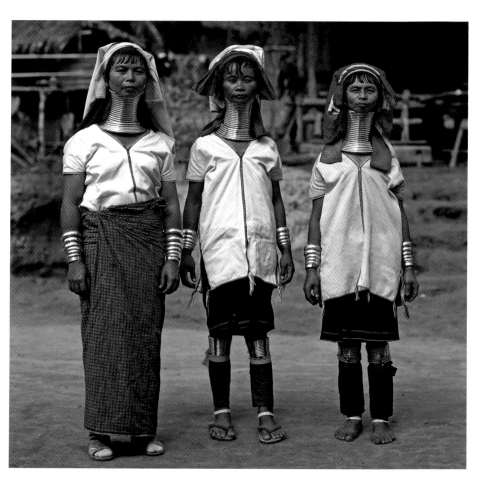

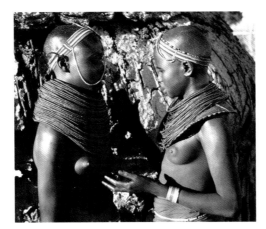

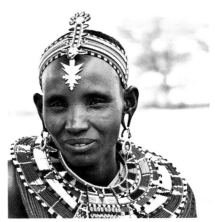

짐스러울 만큼 무거운 목걸이를 자랑스레 두르고 있는 케냐의 삼부루 족 여인들.

귀걸이로 치장한 서아프리카 감비아의 풀라니 족 여인.

들이 묵직한 장신구들을 짐스럽게 차고 다닌다. 이들은 두를 수 있는 한, 혹은 몸이 감당할 수 있는 한 최대한 많은 목걸이를 치렁치렁 두른다. 삼부루 족 여자들은 목걸이가 턱을 받쳐줄 정도는 되어야 제대로 목걸이를 착용한 것이라는 말이 있을 정도다. 파다웅 족 여자들의 경우와 마찬가지로 이런 식의 목걸이 과시 욕구는 이 부족 여자들에게 상당한 불편을 떠안길 것이 뻔하다. 하지만 이런 말도 있지 않은가. '예술은 고통을 정당화하는 단 한 가지'라고.

이처럼 보디 아트(body art)의 여러 가지 형식이 고통을 유발할 것이 확실한데도 그 고통을 기꺼이 떠안는다는 사실은, 이와 같은 시각적 과시의 중요성을 입증해주는 증거다. 서아프리카 감비아(Gambia)의 풀라니(Fulani) 족 여자들은 서로 경쟁이라도 하듯 너도나도 큼지막한 금 귀걸이를 늘어뜨리고 다닌다. 귀걸이들의 크기와 무게가 엄청나서 착용하는 것이 기분 좋을 리가 없는데도 부족의 여자들은 예술을 위해 고통을 즐기는 듯해 보인다. 그들이 보여주듯, 예술이란 진지한 자세로 대한다면 그 창조가 쉬울 수가 없다. 농담이 아니라, 예술은 도전하면서 때로는 고통을 감내해야 할 만큼 어려워야 한다. 별로 어렵지 않다면 그것이 무엇이든 시시한 일이 되어 유치한 게임에 불과해질 따름이다.

미술을 통한 고통의 과시에 관해서라면 몸의 피부를 미술 작품의 '캔버스'로 삼는 부족들의 사례가 가장 인상적이다. 이들의 미술은 두 가지 형태를 취하는데, 바로 난절(亂切, 얼굴, 배, 등, 팔 따위에 씨족 · 단체의 상징인 일정한 상처를 내는 것 —옮긴이)과 문신이다. 두 방식 모두 자신의 몸을 영구적 미술 작품으로 변모시키는 것인데, 이들에게 이는 예술을 위해 오랜 고통을 견뎌낼 각오를 다지는 기회가 되어준다. 디

오른쪽 에티오피아 수르마
(Surma) 족의 한 부족원이 부
족 특유의 난절을 한 모습.
맨 오른쪽 뉴질랜드 마오리
족의 전통적인 얼굴 문신 디
자인.

케냐 투르카나 족의 지퍼로
장식을 꾸민 허리감개.

자인은 정말로 인상적이 되도록 최대한 복잡하고 정교해야 하며, 이와
같은 경우의 예술은 용기의 상징이 된다.

　부족 미술에서 주목할 만한 특징은, 단순한 기능적 물건을 만들 때
조차 그 물건이 순전히 실용적 목적을 위한 필수품이라기보다는 시각
적으로 더 흥미로워 보이도록 꾸미고픈 뿌리 깊은 충동이다. 이는 생
활환경이 지극히 원시적인 경우라 해도 예외는 아니다. 예를 들어 케
냐의 외딴 지역에 사는 투르카나 족은 중앙아프리카의 혹독한 열기 속
에서 옷을 거의 벗다시피 하거나 아예 입지 않고 지낸다. 하지만 여자
들은 작은 조각의 가죽 허리감개를 둘러 음부를 가린다. 가리는 용도
라 굳이 장식이 필요 없을 텐데도 이 작은 조각의 '정숙 스커트'에도 세
심하게 장식을 추가하는 식으로 예술적 충동이 발동된다. 특히 좀처럼
구하기 힘들어서 귀한 서양식 옷의 작은 자투리는 응용이 가능한 곳이
면 어디든 붙인다. 그러한 하나의 사랑스러운 사례가 바로 지퍼 달린
허리감개다.

세 가지 기본원칙

전체적으로 종합해보면 부족 미술은 인간의 예술활동에서 나타나는
세 가지의 기본 특징을 증명해준다. 첫 번째, 부족 미술은 어떤 미술품
이 인간의 몸이나 얼굴 같은 뭔가를 상징하는 것이라면 그 모습 그대로
아주 정확하게 표현하지 않아도 된다. 오히려 일부 요소는 과장하고
다른 요소는 축약시킴으로써 선별에 따라 의도적으로 모양을 단순화
시키곤 한다.

　두 번째, 부족 미술은 몸치장의 형태가 어떤 식으로든 사회적 메시

지와 연관되면 이내 과도해지면서 고통이 따르는 극단으로 흘러가곤 한다. 미술이 경쟁적인 지위 과시의 도구가 되면 사실상 치장하는 몸에 해를 가하기 시작할 수도 있다. 이는 폴 밴이 암석 미술에 대해 내렸던 다음의 결론을 다시 떠올리게 한다. "개인의 예술적 영감이 보다 광범위한 사상체계와 연관되면서 … 전달 메시지를 띠었다."

세 번째, 장식이 들어간 허리감개 같은 일부 부족 미술에서는 인간이 지극히 일상적인 물건에도 어떤 유형으로든 장식을 보태지 않을 수 없는 존재임을 증명해준다. 그것도 근근이 먹고 살기도 버거운 극빈의 사회 상황 속에 있는 처지라도 예외가 아님을 보여주고 있다. 이 경우엔 특별한 사고체계도, 문화적 전달 메시지도, 다른 부족원들에게 강렬한 인상을 주기 위한 지위의 과시도 없다. 그저 순수하고 단순한, 미술을 위한 미술일 뿐이다. 즉, 뭔가에 대해 기능적 필요성의 부각보다는 더 끌리고 인상적인 모습을 부여하고픈 인간의 기본적 욕망이 반영되어 있다.

특히 가장 놀라운 점은, 더없이 처절한 환경 속에서도 미미하게나마 심미적 제스처를 표출시키는 방식이다. 아래의 사진 속 장면을 찬찬히 살펴보라. 이 투르카나 족 가족은 케냐의 외딴 지역, 메마른 땅에서 비참한 환경 속에 살아가고 있다. 집은 말이 집이지 거친 나무토막으로 지은 작은 움막에 동물 가죽 몇 개를 덮어 놓은 것에 불과하다. 그런데도 달랑 하나뿐인 옷을 입고 서있는 두 남자는 세심하게도 머리에 흰 깃털을 꽂은 채 애써 치장을 하고 있다. 이 정도의 극빈함 속에서도 저마다 어떤 식으로든 심미적 제스처를 취하고 있다니, 이는 예술적 충동에 대한 인간의 뿌리 깊은 본성을 다시 한 번 부각시켜주는 사례다.

빈궁한 생활 속에서도 여전히 몸치장에 공을 들이는 투르카나 족의 부족원들.

7 고대 미술

고대 미술

문명화된 미술의 탄생

인간의 생활방식이 수렵에서 농경으로 바뀌면서 극적인 변화들이 이어졌다. 잉여식량이 생겨나고 정착 인구가 늘어남에 따라 부족의 정착지는 넓은 마을로 규모가 커지더니, 뒤이어 마을에서 소도시로, 소도시에서 대도시로 점점 커져나갔다. 그러다 최초의 문명이 탄생하면서 미술은 극적인 전환점을 맞게 된다. 이전엔 부족의 족장들이 축제나 의식 중에 한순간으로 그치고 마는 미술 활동의 분출을 즐기는 것으로 만족해했다면, 이제 새로운 시대의 지배자는 더 영구적인 방식으로 더 큰 힘을 과시하고 싶어 했다.

새로운 미술 형식

그렇다면 고대 문명은 더 영구적인 방식의 힘의 과시를 어떤 식으로 이루었을까? 거의 예외 없이 건물에 미술적 표현을 결합시키는 식으로 이루어냈다. 인간의 부족들은 수십 만 년의 세월 동안 새의 둥지처럼 좁고 둥근 움막을 짓고 살아왔다. 그러다 주거지가 상자 모양의 사각형 움막으로 발전하자 이런 상자 모양들을 서로 붙일 수 있게 되었고, 그러면서 방이라는 개념도 생겨났다. 신분이 낮은 사람들은 이런 주거 구조에서 별 변화 없이, 단순하고 기능적이며 상자 모양인 집들에서 다닥다닥 붙어살았다. 한편 신분이 높은 이들의 경우엔 자신들의 새로운 힘을 과시할 수 있을 만큼 집이 훨씬 더 으리으리해야 했다. 신격화된 임금과 파라오들, 그리고 대군주와 황제들

> '신격화된 임금과 파라오들, 그리고 대군주와 황제들에게는 건물이 하나의 미술 작품이 되어야 했다.'

에게는 건물이 하나의 미술 작품이 되어야 했다. 점점 더 커지는 도시의 초부족(supertribe)을 통제하려는 새로운 지도자들에게 이런 대건물은 살아갈 거처만이 아닌, 자신의 높은 지위를 과시하는 수단이 되어야 했다.

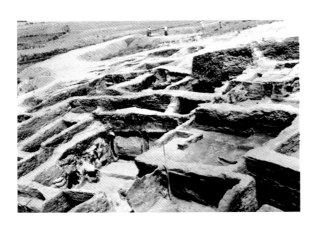

사각형 모양의 벽으로 지어진 터키 남부 차탈휘위크의 고대시대 집들.

그로써 새로운 미술 형태가 발달했으니, 바로 건축 양식이다. 단순한 주거지를 왕에게 걸맞은 거처로 끌어올려주는 것이 당시 건축가의 임무였다. 이런 임무의 수행 방식은 세 가지였다. 건물을 필요 이상으로 크게 짓기, 디자인에 더 공을 들이기, 더 화려한 장식으로 꾸미기. 지배자의 궁전, 장군의 요새, 신의 신전, 위대한 인물의 무덤은 모든 고대 문명에 생겨나 차츰 그 시대를 지배했던 새로운 형식의 미술이었다. 건축가들은 건물에 기둥, 아치, 돌을 새김, 벽화, 조각상을 더 꾸며 넣어 평범한 건물을 비범하게 탈바꿈시켰다.

예를 들어 고대 이집트에서는 거대한 건물을 지을 때 건물의 여러 구성요소를 별개로 구별하려 하지 않았다. 건물은 현대의 미술 박물관처럼 미술 작품을 담은 껍데기가 아니라, 그 자체로 하나의 미술 작품이었다. 건물의 디자인, 돌을새김, 채색, 조각상, 이 모두가 한데 결합되어 하나의 비범한 공간을 탄생시켰다. 궁전이든, 혹은 신전이나 무덤이든 간에 그 건물은 미술 작품을 담은 껍데기가 아니라 어엿한 미술 작품이었다.

이 새로운 미술 형식은 규모가 거대한 만큼 작업이 만만찮아서 한 사람의 미술가가 아니라 계층으로 조직된 여러 사람들을 거치며 탄생되었다. 말하자면 이런 식이었다. 가장 먼저, 이 계층의 맨 꼭대기 자리를 차지하고 있으면서 그 미술이 취할 형식에 어느 정도 전반적인 영향력을 발휘하게 되는 후원자, 즉 황제, 왕, 또는 파라오가 아이디어를 건축가에게 하달하면 건축가는 건물의 구조에 대해 구체적인 디자인을 고안해낸다. 그 다음엔 건축가가 설계한 디자인을 바탕으로 기술자, 화가, 조각가들이 감독관의 지휘에 따라 작업을 해나가게 된다. 이 작업 순서를 구체적으로 말하자면, 먼저 아무 무늬 없는 벽이 세워진 후에 화가들이 여기에 그림과 상형문자 이미지를 그려 넣고, 그 뒤를 이어 석공들이 이 이미지를 바탕으로 오랜 시간에 걸친 돌을새김 작업에 들어간다. 석공의 조각 작업이 완료되면 이제는 화가들이 다시 등장해 돌을새김에 안료로 색을 입혀준다.

거대한 신전은 의식 거행을 위한 울타리로 이용되는 순간, 비로소 진정한 미술 작품으로 완성된다. 또한 이 의식 거행은 음악, 노래, 춤, 향료 같은 또 다른 예술 형식을 끌어들였다. 현재 우리는 예술을 개별적으로 접근하는 경향이 있으나, 즉 시각 미술을 위한 미술관과 음악 공연을 위한 콘서트홀을 별도로 두고 있으나 고대 이집트인들은 이런 구분 없이 모두 하나로 아울렀다. 그런 까닭에 이집트의 개별 미술가들에 대해서는 알려진 바가 거의 없다. 이집트의 렘브란트나 다빈치 같은 인물은 존재하지 않는다. 아니, 더 정확히 말하자면 그런 화가들이 존재하긴 했으나 신전이나 무덤의 제작에 참여한 거대한 무리의 사람들 속에 그 이름이 매몰되고 말았다.

이런 법칙에서 한 사람의 예외가 있다면 이집트 여왕 하트세프수트(Hatshepsut)의 웅장한 장제전(葬祭殿, 고대 이집트에서 국왕의 영혼을 제사하던 숭배전 — 옮긴이)을 설계했던 센무트(Senenmut)라는

표면이 정교하게 장식된 이집트 덴데라의 하토르 신전.

풍요의 여신 이시스(왼쪽)와 네페르타리 왕비(오른쪽)가 그려진 벽돌 파편으로, 비틀린 시각의 한 사례다. 발, 다리, 배, 얼굴은 옆모습인데, 가슴, 팔, 머리 장식은 정면에서 본 모습이다.

귀재였다. 이 장제전은 이집트 역사를 통틀어 가장 훌륭한 건축 예술 작품으로 꼽힐 만하며 그 설계에 이바지한 센무트의 역할이 알려지게 된 것은 그가 여왕의 정부(情夫)가 되어 권력을 얻은 덕분이었다. 센무트는 여왕의 장제전 부근에 자신의 무덤을 지을 수 있도록 허락받기도 했다. 그의 무덤에 들어가서 위쪽을 올려다보면 그곳 천장에는 별자리표가 있는데, 이 별자리표로 말하자면 이집트에서 가장 오래된 천문도다. 센무트는 뛰어난 건축가요 멋진 연인이었던 것만이 아니라 천문학에도 능통했던 모양이다.

놀라울 만한 수준의, 양식의 일관성

이러한 거대 미술 작품에 수반된 미술적 팀워크는, 고대 이집트 미술에서 양식의 일관성에 어느 정도 이바지한 요소다. 후원자, 즉 막강한 힘의 새로운 지배자들이 신에게 기쁨을 드리기 위한 신성한 의식용이나 왕족의 무덤으로 이용될 작품 같은 기념비적 규모의 미술 작품을 요구하는 문화에서는 대담하고 개성적인 미술가들이 성공할 수 없었다. 사실, 고대 이집트의 미술에서 나타난 유일한 양식의 변형은 최고위층에서 비롯된 듯하며, 그 정도가 다양하지만 단조로움을 선호하는 경향을 띤다. 일례로 덴데라(Dendera)의 하토르(Hathor) 신전과 같은 경우에는 건물의 표면이 돋을새김 디자인으로 촘촘하게 덮여 있는 반면에, 기자(Giza)의 대(大)피라미드들은 (건축 당시) 반드르르 광을 낸 흰색 석회암으로 지어져 장식 없이 단조로운 양식을 취하고 있다. 이 대피라미드들은 눈부시도록 하얗던 표면이 광택을 잃기 전까지 이집트의 평원에서 그때껏 최고의 미니멀리즘(minimalism) 미술품으로서 자리를 지키면서, 표면이 화려하게 장식된 덴데라의 건물들과 강렬한 대비를 이루었을 것이다.

이런 변형을 제외한다면, 이집트의 장식은 놀라울 정도로 양식의 일관성이 수백 년에 걸쳐 이어졌다. 이집트의 미술품은 어느 것이든 한눈에 바로 구별될 정도다. 이런 일관성은 어떤 주제가 표현되는 방식에 대해서나, 상징적 색채의 이용 방식에 대해 여러 가지의 일정한 규칙이 도입되었던 것에서 기인된다.

인물상의 경우엔 인체의 모습을 최대한 많이 보여주는 것을 중요시했다. 평평한 표면에 3차원적 대상을 표현하기란 어려운 일이었으나 이 문제는 비틀린 시각을 통해 해결되었다. 말하자면 발과 얼굴은 옆모습으로 묘사하되, 몸통과 팔은 정면의 모습을 담는 식이었다. 이 방법은 인물상의 자세가 기묘하게 경직된 모습이 되었으나 양 다리와 양

존 레곤(John Legon)이 그린 도표로, 이집트에서 인간의 형상을 그리기 위해 발달했던 그리드 체계를 보여주고 있다.

팔을 모두 담아내는 데는 성공적이었다. 이런 비틀림의 기법 중에서도 최고의 경우는 미술가가 일종의 머리 장식을 정면 모습으로 보여주고 싶어 할 때로, 이때의 인물상은 얼굴은 옆모습인데 그 위의 머리 장식은 정면의 모습으로 묘사되었다.

이집트 미술가들은 그리드(grid, 바둑판 눈금)라는 보조 수단도 채택했다. 이 그리드의 기본 단위는 로열 큐빗(royal cubit, 인간의 팔뚝 길이)이었고, 건축가들은 이 로열 큐빗을 막대자에 표시해놓고 사용했다. 미술가들은 이런 막대자를 사용함으로써 인체의 여러 부분을 측정하고 계속해서 그 측정 비율을 토대로 작업할 수 있었다. 또한 이런 방식을 통해 인간의 형상을 정밀하게 표준화할 수 있었다.

고대 이집트 미술에서의 인체 비율은 상당히 정상적인 편이었으나, 인물상의 전체적인 크기는 그 인물의 실제 체격이 아닌 사회적 위상에 따라 정해졌다. 그런 이유로, 람세스 2세가 앉아 있고 그 옆에 그가 총애하는 아내 네페르타리(Nefertari) 왕비가 서있는 조각상을 보면 왕비의 신장이 왕의 무릎 높이에도 못 미친다. 이것은 미술적 과장에서 독특한 사례에 해당된다. 아동 미술과 부족 미술의 경우처럼 머리 같은 신체의 특정 부분을 확대하는 방식이 아니라, 다른 인물과 비교하여 신체 전체를 키우는 방식이기 때문이다.

모두 람세스 2세와 그의 아내인 네페르타리 왕비의 모습이 새겨진 거대한 조각상으로, 왕비의 모습이 훨씬 작게 조각되어 있다.

오른쪽 아부 심벨(Abu Simbel)에 있는 람세스 2세의 조각상으로, 옆쪽에는 서있는 자세의 네페르타리 왕비의 모습이 보인다.

맨 오른쪽 카르나크(Karnak)의 아몬 라(Amon-Ra) 신전에 있는 조각상으로, 람세스 2세가 네페르타리 왕비 뒤에 서있는 모습.

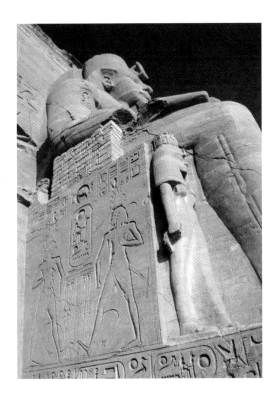

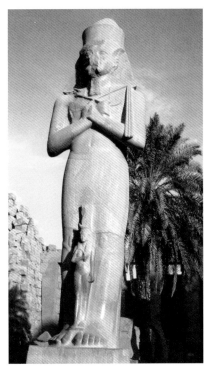

'미술은 종교와 밀접히 연관되는 경우엔 언제든 고정성과 불변성을 띠기 마련이었고…'

이집트 룩소르(Luxor)의 하트 세프수트 신전 벽에 새겨진 상형문자.

여러 가지 사소한 관례들도 미술가의 작품 속 인물 묘사를 제한시키는 데 이바지했다. 가령 아이를 의미하는 상형문자 상징은 손가락으로 입을 가리키며 무릎을 꿇은 모습이었다. 그래서 미술가는 아이인 중요 인물의 상을 만들 때면 으레 이런 자세로 묘사했다. 이런 정형화된 자세만으로도 필요한 모든 것이 전달되었기 때문에 그 인물상에 아이들 특유의 특징을 더 추가할 필요가 없었다.

이집트의 미술에서는 사실상 회화와 글이 밀접하게 결부되어 있어서, 이집트의 단어는 회화 속에서나 글 속에서나 동일하다. 이집트에서는 그림 이미지들이 아주 상징적이 되어감에 따라 그 단순화된 형태가 특정 음성, 문자나 단어를 의미하기 시작했다. 그리고 이와 같은 그림 문자들이 한데 합쳐지면서 아주 정형화된 단위, 다시 말해 일명 상형문자라는 단위로 구성된 문자 언어가 형성되었다. 이런 그림 언어의 존재는 고대 이집트 미술가들이 작품에 적용할 수 있는 변형의 여지를 크게 제한했다. 각각의 상형문자를 더 정교하거나 더 세심한 방식으로 본뜸으로써 작품에 다양한 수준의 특색을 부여할 수는 있었으나, 여전히 전반적인 시각적 양식은 고정적인 경향에서 벗어나지 않았다.

고대 이집트인들의 미술은 그 양식의 일관성이 말 그대로 수천 년에 걸쳐 유지되었다. 이런 일관성은 허용되는 것과 금지된 것에 대한 엄격한 제약을 통해 이루어졌다. 이미 언급했다시피 이런 식의 미술이 번성했던 토대는, 미술 작품을 대담한 개개인이 만든 것이 아니라 여러 사람들이 공동으로 군 규율에 가까운 엄격성에 따라 만들어낸 덕분이었다. 군대가 일률적인 제복을 소중히 여기는 것처럼 고대 이집트의 미술도 일률성을 소중히 했다. 이집트의 지배자들은 언제나 안정을 갈망했고 이집트인들의 미술은 이를 반영하기도 했다. 게다가 작품의 헌정 대상이 대체로 인간보다는 신이어서, 그에 따라 혁신도 최소화되었다. 미술이 종교와 밀접하게 연관되는 경우엔 언제든 고정성과 불변성을 띠기 마련이었고, 나일 강을 따라 번성했던 이 고대인들의 아주 야심찬 미술 프로젝트에서도 바로 그런 경향이 나타났던 것이다.

신전과 무덤 같은 대대적인 미술 작품의 지향 대상은 이집트 국민이 아니라 신과 사자(死者)였으나 그렇다고 해서 살아있는 자들이 완전히 배제되었던 것은 아니다. 이집트인들은 상류층과 평민 모두 몸치장이라는 소소한 미술에 아주 공을 들였다. 이집트 사회의 상류층에서는 화려한 의상, 보석, 화장품이 크게 발달했고 새로운 기법들도 많이 도입되었다. 이런 몸치장에 대한 관심에서는 남녀의 구별이 없었고, 보석의 착용에 대해서는 악령으로부터 지켜준다는 구실도 부여되었다.

이집트 고왕국(기원전 2686년~2181년경)의 화려한 터키옥 목걸이.

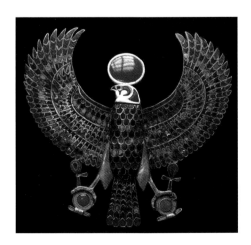

투탕가멘의 무덤에서 발견된 가슴 장식으로, 매의 머리를 하고 그 위에 태양원반을 달고 있는 신의 형상.

이런 구실은 특히 귀걸이의 경우에 더 그럴듯해서, 귀걸이가 악령이 귀의 외이도를 통해 몸 안으로 들어오지 못하도록 막아준다고 믿었다.

편리하게도, 보석이 아름다울수록 악령도 더 잘 막아준다고 여겼다. 다른 많은 경우에서도 그러하듯, 미술 또한 이런 식으로 초자연적인 용도를 획득함으로써 번성할 수 있었다. 예를 들어 당시에 황금이 인기를 끌었던 이유는 단순히 그 순도가 시각적 매력을 발산했기 때문만은 아니었다. 황금이 신의 육신을 상징하고, 태양의 불꽃과 영원한 삶(불멸)을 상징했기 때문이기도 했다. 머리끝부터 발끝까지 몸 구석구석 치장하면서, 장신구의 종류도 귀걸이, 반지, 목걸이, 브로치, 팔찌뿐만 아니라 발찌, 왕관, 필릿(머리띠) 등등으로 다양했다. 이런 장신구들은 생전의 치장으로만 그치지 않고 사후 치장으로까지 이어지면서, 수천 년간 무덤 도굴을 유발시키기도 했다.

새로운 종류의 시각 미술

약 2천 년 전, 이집트가 로마에게 함락당한 이후 이집트 미술의 인물 초상에서 이전의 구속력이 누그러지게 되었다. 이때부터 로마의 영향에 따라 차츰 놀랄 만한 초상이 등장하기 시작했다. 개인의 초상이 그

2천 년 전에 고대 이집트에서 그려진 그림으로, 실제 모습 그대로 묘사한 여러 점의 파이윰 초상화 가운데 세 사례.

아래 이집트 여신 세크메트(Sekhmet)의 딱딱할 정도로 형식적인 조각상, 기원전 1360년.
아래 오른쪽 살아 있는 듯한 모습의 그리스 여신 아르테미스.

려진 미라들에서 나타나는 이런 묘사는, 미술사 최초의 '모더니즘' 양식으로 평가되었다. 화가 특유의 기교를 바탕으로 탄생된 사실적 묘사라는 점에서 모던 양식이라 할 만한 이런 초상들은 해당 인물의 이미지가 놀랄 정도로 실물과 똑같은 모습이며, 지금까지 이와 같은 사례들이 1천 점도 넘게 발굴되었다.

카이로에서 남쪽으로 80킬로미터 가량 떨어진 파이윰(Fayum)에서 발견된 실물 크기의 초상들이 그 한 사례인데, 이 초상들은 모두 얇은 나무판자에 그려져서 미라의 얼굴부분에 꼭 맞게 덮여 있었다. 그래서 미라를 보고 있으면 관 안의 그 사람이 똑바로 쳐다보고 있는 듯한 느낌을 주었다. 한편 이런 초상들은 그 이후로 1천 년이 넘도록 다시 등장하지 않게 되었다는 점에서 아주 특별한 사례이기도 하다.

이집트의 위대함이 저물어 가던 무렵, 지중해를 중심으로 그리스와 로마의 문명이 융성하고 있었다. 그리스와 로마 문명의 시각 미술은 이집트 문명과는 크게 달랐다. 고전주의의 절정에 달해 있던 그리스 문명의 경우엔 자연주의적 양식이 유행했다. 이제 이집트 미술의 형식적 딱딱함이 인체를 엄격히 통제하는 스타일이 아닌, 인체를 찬미하는 흐르듯 유려한 윤곽의 자연스러운 스타일로 바뀌었다. 한 여신상은 너무 진짜 같아

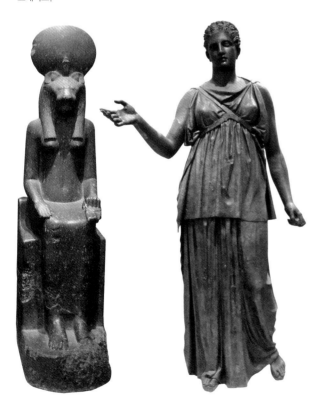

서 "여신상을 보는 남자들은 누구나 입을 맞추고 싶어" 했을 정도였다고 한다. 그리스 조각가들은 인간의 살결을 표현해내는 실력이 아주 뛰어났다.

고대 그리스의 미술이 이런 식의 접근법을 취하게 된 데는 세 가지 동기가 작용했다. 바로 종교적·정치적·기술적 동기였다. 우선 당시엔 종교적으로 신을 바라보는 방식과 관련하여 큰 변화가 일어났다. 이집트인과는 달리 그리스인은 자신들의 신을 인간의 모습으로 시각화했고, 그로써 인체를 더 경외하게 되었다. 정치적 측면에서는, 고대 그리스에서 개인의 우수성이 존중받으면서 미술가들의 위상이 더 높아졌다. 프락시텔레스(Praxiteles), 리십푸스(Lysippus), 레오카레스(Leochares) 같은 조각가들이 그런 대표적인 인물이었다. 한편 기술적으로 이 시대 미술가들은 암석에 작업을 하는 대신 대리석으로 조각을 하거나 청동으로 작품을 만들어낼 수 있었다는 점에서 유리함을 누렸다. 이와 같은 신소재들은 인간 살결의 미묘한 곡선을 더 섬세하게 표현하기에 적합했다.

이와 같은 영향에 따라 고전주의 그리스 미술가들이 이룬 가장 큰 업적이라면, 정교화의 법칙을 완전히 새로운 차원으로 끌어올렸다는 점이다. 이들이 구사한 정교함과 감성은 이전의 그 어느 시기보다 월등했으며, 그런 측면에서는 그 이후의 시대와 비교하더라도 마찬가지였다.

안타깝게도 그리스의 원작 상당수는 현재 사라지고 없으며, 단지 로마의 모사작을 통해서만 접할 수 있다. 로마의 미술 자체는 본질적으로 그리스 미술의 이미지를 흉내 낸 것에 불과했다. 로마인들은 미술품의 제작 재주는 뛰어났으나, 그 눈부신 조직화 능력과 군사기술이 무색하게도 미술적 혁신에서는 의외로 뒤떨어졌다. 건축물의 설계조차 그리스 전통에 크게 의지했다. 고대 이집트에서와 마찬가지로, 그리스와 로마에서도 건축가들은 여전히 뛰어난 활약을 펼쳤다. 고대 그리스에서 수요가 가장 높았던 건축물은 거대한 신전의 용도였다. 이런 신전 건축물들은 정확한 비율을 세세히 계산하는데 지대한 신경을 쏟는 등 설계에 많은 기술력이 투입되어 뛰어난 미술 작품으로 거듭나게 되었다. 또한 2천 년도 더 지난 이후에도 유럽과 미국의 중요한 공식 건물들이 여전히 고대 그리스 디자인을 토대로 지어질 정도로 그 영향력이 막대했다.

재미있게도 현대의 모방 건물들은 고대 건물의 한 가지 중요한 측면을 무시하고 있다. 바로

그리스 아테네의 파르테논 신전(왼쪽)의 현재 모습과 이 신전을 본떠서 지은 미국 내슈빌의 건물(오른쪽).

위 프랑스 남부, 아를(Arles)에 있는
고대 로마의 원형 극장.

위 오른쪽 로마에 있는 티투스 개선
문(Arch of Titus).

오디세우스와 사이렌의 모습이 그려
진 그리스의 적색상 기법 꽃병.

화려한 색채다. 이런 신전들은 고대 신전 잔해 속에서 나온 옅어진
빛깔의 돌이 너무 강하게 연상되어, 칠이 안 된 있는 그대로의 돌
이 일반적으로 마무리 처리에 활용되었다. 이런 모방 건물에 판테
온 신전의 원래 색인 붉은색, 흰색, 푸른색을 칠하면 안 될 것 같은
통념이 형성된 것이다.

고대 로마의 건축가들은 이전보다 훨씬 넓어진 활동 영역을 누
려서, 신전 건축뿐만 아니라 궁전, 야외 극장, 원형 극장, 전차 경
주용 원형 경기장, 개선문, 공중 목욕탕, 대저택에 대한 수요들도
높았다.

그리스와 로마의 건물 내부에서는 또 다른 방식의 미술적 충동
의 표출 사례들이 발견되기도 했다. 그리스의 경우엔 능숙한 솜씨
의 전문적인 꽃병 그림이 발달하면서 최상급 수준의 꽃병 화가들
이 명성을 떨치게 되었다. 지금까지도 그 이름이 전해지는 꽃병 화
가들은 250명 이상이며, 이들의 작품 6만여 점이 여전히 현존하고
있다.

그리스의 꽃병 그림은 크게 두 가지 양식으로 나뉘었다. 초기의
흑색상(붉은색 바탕 위에 검은색 그림 — 옮긴이) 꽃병과 후기의 적색상
(검은색 바탕 위에 붉은색 그림 — 옮긴이) 꽃병이다. 특히 흑색상 기법
의 화가 가운데는 엑세키아스(Exekias)가 최고였다. 흑색상 기법의
꽃병과 적색상 기법의 꽃병 모두 신화적 장면이 주된 주제여서, 어

떤 적색상 기법의 꽃병에는 오디세우스가 사이렌의 유혹에서 스스로를 지키려 배의 돛대에 몸을 묶는 그 유명한 장면이 묘사되기도 했다.

고대 그리스의 미술을 이야기할 때는 정교한 벽화도 빼놓을 수 없다. 종교적 속박에서 자유로워진 고대 그리스의 프레스코 벽화들은 일상적 삶의 장면을 담아 놓아, 우리에게 당시 사람들에 대해 많은 것을 알려주고 있다. 안타깝게도 흐르는 세월을 견뎌낸 작품이 많지 않지만, 다행히 파에스툼(Paestum)의 무덤에 기원전 5세기로 추정되는 그리스의 프레스코 벽화가 온전한 상태로 남아 있다. 1968년에 무덤의 넓고 평평한 덮개 안쪽에서 발견된 우아하고 절제된 이 그림에는 높은 다이빙대에서 뛰어내리는 남자 다이버의 모습이 묘사되어 있다. 지극히 단순하게 해석해본다면 이 무덤이 다이빙 선수의 시신이 묻힌 곳임을 가리키는 의미일 테고, 상징주의를 좋아하는 이들이 보기엔 고인이 삶에서 죽음을 향해 장대한 다이빙을 하고 있다는 의미로 해석될 수도 있다.

무덤 둘레의 벽에는 심포지엄, 즉 남자들끼리 술을 마시는 회합의 장면이 그려져 있다. 탁자 위쪽의 긴 의자에 기대 앉아 있는 남자들의 모습에서는, 술, 음악, 노래를 곁들여 느긋하게 즐기는 분위기가 느껴진다. 무덤 장식치고는 엉뚱한 재미가 있는 데다 종교적 숭고함과는 거리가 먼 내용이다. 그리스의 프레스코 벽화가 온전히 남아 있는 사례로는 기원전 470년으로 추정되는 이 무덤이 유일무이하다.

테라(Thera) 섬의 아크로티리(Akrotiri)에서 발견되어 대대적으로 복원

그리스의 화가 엑세키아스의 작품인 흑색상 기법 꽃병으로, 보드 게임 중인 아킬레스와 아이아스의 모습을 담고 있다.

아래 기원전 5세기로 거슬러 올라가는 파에스툼의 한 그리스 무덤에서 발견된 다이버의 그림.

아래 오른쪽 크레타 섬의 크노소스에서 발견된, 기원전 제2천 년기로 추정되는 바다속 장면의 벽화.

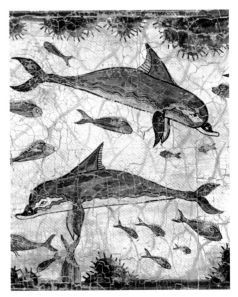

된 프레스코 벽화의 경우 젊은 권투선수들과 영양(羚羊)이 그려져 있으며, 크레타 섬의 크노소스에서 발견된 벽화에는 돌고래, 물고기, 성게의 모습이 담겨 있다. 기원전 제2천년기(기원전 2000~1001년)의 초기 크레타 문명까지 거슬러 올라가는 이 프레스코 벽화들 역시 주제가 엄숙하거나 신비적이기보다는 친근하고 장식적이다.

비종교적인 프레스코 벽화의 전통은 로마시대까지도 이어진다. 서기 79년에 일어난 화산 대폭발은 폼페이와 헤르쿨라네움(Herculaneum)의 장식 벽들을 고스란히 보존해주었다. 당시 부유층 사람들이 멋들어진 별장에서 휴가를 보냈던 휴양지 폼페이와 헤르쿨라네움은 술집과 식당, 극장과 경기장, 원형 극장과 공개 토론장들을 갖추고 있는 번잡한 도시였다.

폼페이에 있는 신비의 별장의 프레스코 벽화로 이교 의식이 진행 중인 장면, 서기 79년.

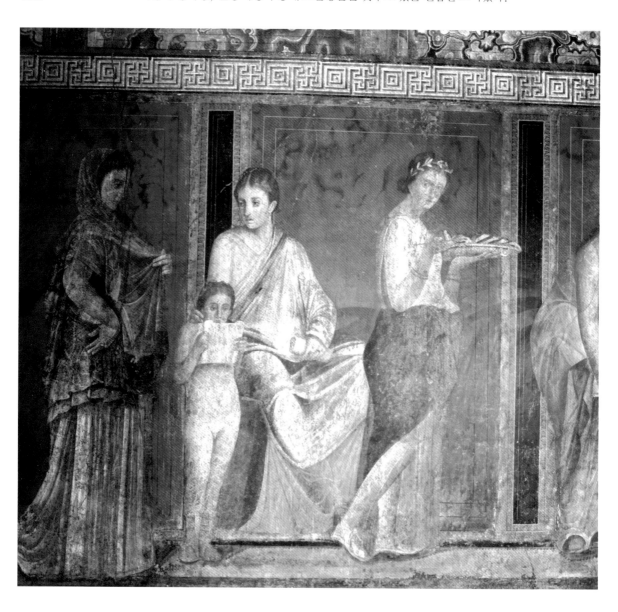

그러다 베수비오 산이 폭발해 이곳 사람들의 들떠 있던 휴가 분위기에 재를 뿌리면서 그들을 6미터 두께의 뜨거운 화산재와 부석(浮石, 화산의 용암이 식어서 생긴 다공질의 가벼운 돌 — 옮긴이)으로 질식시켰다. 그러나 프레스코 벽화는 그 속에서 살아남아 2천 년 전 부유층 시민의 삶이 어땠는지에 대해 많은 이야기를 전해주고 있다. 벽화 속에는 환상으로 빚어낸 웅장한 경치가 담겨져 있는가 하면, 새들로 가득한 정원이 묘사된 벽화들도 눈에 띈다. 일명 '신비의 별장(Villa of Mysteries)'으로 불리는 폼페이의 빌라 내부의 한 방에는 벽에 어떤 신비로운 의식 10장면이 그려져 있는데, 그중 한 벽화에는 알몸의 젊은 여자가 채찍질 의식을 받으며 알 수 없는 어떤 이교로 인도되고 있는 장면이 담겨 있다. 또 이 장면의 맞은편 벽화에는 덩치가 작은 인물이 어떤 주문을 읽고 있고 한 이교도 일원이 의식 용품이 담긴 큼지막한 접시를 들고 있기도 하다.

도시 경관과 풍경을 담은 그림들 또한 폼페이에서 발견된 독특하고 혁신적인 경우다. 보스코레알레(Boscoreale) 인근의 시니스토 별장(Synistor Villa)이 그러한 사례인데, 이 부유한 로마인 집주인의 침실 벽에는 화려한 색채로 표현된 호화로운 도시 건축물의 정취가 담겨져 있다. 이런 장면들은 인물들의 배경으로서는 그렇게 드문 장면이 아니지만, 건축물의 장면이나 풍경 자체를 미술 작품의 테마로 사용하는 것은 매우 현대적인 개념이다. 폼페이의 프레스코 벽화 중에는 도시 경관, 바다 경치, 풍경을 중심 주제로 다룬 그림들이 많으며 이런 경향 또한 이후로 수세기 동안 다시는 볼 수 없게 된다. 로마의 몰락은 결과적으로 유럽의 시각 미술 발달에 치명적인 영향을 주었다.

로마인들은 미술로 벽을 도배하는 정도에서 만족하지 않고, 미술을 밟고 다니기도 했다. 다시 말해 건물의 바닥에도 놀라울 만큼 세밀한 모자이크 장면으로 화려하게 꾸며 놓았는데, 모자이크 속에는 으레 전설이나 신화 속 인물이 담겨지기도 했으나 미술가들은 주변의 자연 세계에 더 큰 흥미를 느꼈던 듯하다. 초자연적 세계보다 실제 장면을 보여주는 모자이크 작품들이 더 생동감 있게 느껴지니 말이다. 일례로 이스라엘의 로드(Lod)에서 발견된 거대한 모자이크 작품 속에는 가운데 부분에 숫사자와 암사자, 기린, 코끼리, 호랑이, 아프리카 물소 등 로마의 콜로세움 행이 확실해 보이는 야생 동물들이 묘사되어 있다. 또 폼페이의 한 모자이크 작품에는 어부의 포획물, 즉 문어, 오징어, 바닷가재, 참새우, 뱀장어, 넙치, 돔발상어, 노랑촉수 등의 어류들이

보스코레알레 소재 시니스토 별장에 있는 로마 부유층 남자의 침실 벽화로, 화려한 도시 경관을 담고 있다.

독일 네니히(Nennig)의 별장에서 발견된 고대 로마 모자이크 작품 속의 검투사 시합 장면, 3세기.

담겨 있다. 전차 경주, 검투사 시합, 체조 같이 일상적인 삶의 장면을 담은 모자이크들도 있다. 당시의 스포츠 대스타였던 검투사와 전차 경주자들도 인기 주제였다. 한편 여성의 올림픽 참가를 금지했던 그리스와는 달리, 로마인은 비키니차림의 여성 선수들이 원반을 던지고, 역기를 들어올리고, 달리기를 하고, 구기종목의 경기를 즐겼던 듯하다.

대대적인 스케일의 미술품

고대 문명은 극동 지역에서도 융성하고 있었다. 이곳 극동 지역에서는 막강한 권력의 통치자들이 점점 늘어나는 인구를 지배하면서 대대적인 프로젝트에 착수하고 있었다. 그중에서 진시황릉보다 더 압도적인 프로젝트는 없었다. 기원전 3세기에 세워져 지하에 실물 크기의 대대적인 흙인형 호위군사를 거느린 이 무덤은 제작에 70만 명이 동원된, 역사상 가장 거대한 미술 작품

진시황제의 무덤에 묻힌 8천 명의 흙인형 전사들. 기원전 210년, 중국 시안.

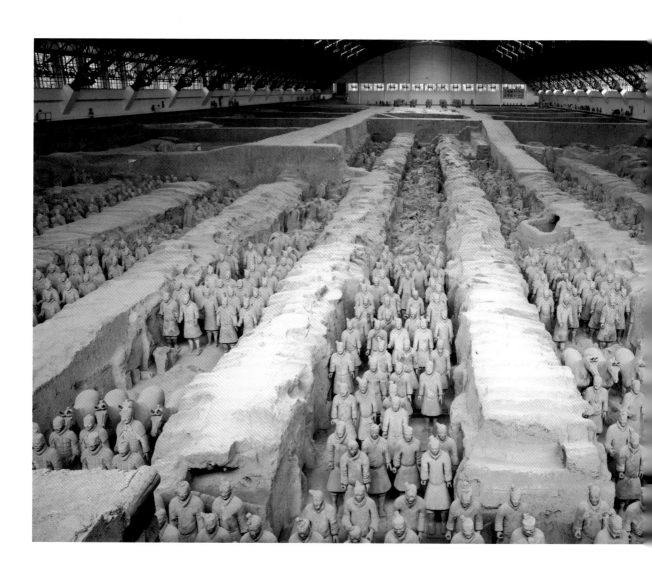

'…진시황제는 미술가들에게 명해 8천 명의 전사, 120마리의 기병마, 520마리의 전차마, 130대의 전차로 구성된 흙인형 군대가 매장된 주군을 지키도록 했다.'

으로 꼽힌다. 보통의 무덤과 비교하면 진시황릉은 '비범한' 무덤이라는 말도 어림없는 표현인 것 같다.

이 무덤의 창시자는 중국 통일 제국을 이룩한 인물로서, 중앙집권 정부, 법령, 문자 언어, 공식 화폐, 표준화된 도량형 체계를 도입했다. 또한 사후 세계로의 긴 여행에 함께 따라와 돌봐줄 하인들 수백 명을 생매장시켰던 전임자들의 관습을 따르지 않기도 했다. 이전의 왕들은 통례적으로 자신이 죽으면 신하들을 같이 묻도록 강요했는데, 이는 자신들이 살아 있는 동안 신하들이 자신을 성의껏 모시도록, 다시 말해 최대한 오래 살 수 있게 보살피도록 하는 방편이었을지는 몰라도 끔찍한 인력의 낭비이기도 했다. 그래서 진시황제는 살아있는 인간 대신 실물 크기의 흙인형 군대로 대체하자는 새로운 아이디어에 찬성했다. 그러나 수백 명의 종을 거느리는 것으로는 성에 차지 않았던 진시황제는 미술가들에게 명해 8천 명의 전사, 120마리의 기병마, 520마리의 전차마, 130대의 전차로 구성된 흙인형 군대가 매장된 주군을 지키도록 했다. 똑같은 모습은 허용되지 않아서 각 전사의 얼굴은 저마다 다르게 조각되었다. 어쨌든 이 전사들은 진짜 군대의 상징이었으며, 황제의 수행원들이 완벽하게 구색을 갖추도록 흙인형 관리, 곡예사, 서커스 차력사, 악사들까지 제작되었다.

이런 계몽적 매장 방식에도 씁쓸한 뒷이야기는 있었다. 이 귀한 미술 작품의 위치를 비밀에 부치기 위해 흙인형 군대 전체가 지하에 묻혔고 무덤의 설계에 참여한 상급 미술가들은 비밀을 누설하지 못하도록 황제가 거하는 궁 안에 붙잡혀 있어야 했다. 이 거대한 미술 작품의 규모를 대략적으로 짐작케 하듯, 매장된 군대가 발견된 위치는 황제의 피라미드형 봉분에서 1.5킬로미터나 떨어져 있었다. 묘실 주위의 공동묘지는 아직도 전체가 다 발굴되지 않은 상태다. 침입자를 죽이기 위한 함정이 설치된 묘실은 축구 경기장만큼이나 넓고 그 공간이 외부에 드러나지 않도록 설계해 놓은 듯하다. 뿐만 아니라 안에는 수은으로 강을 만들었는가 하면 천장에 천체 장식을 새겨넣고 주위로 궁전과 탑들이 에워쌌으며 그 안에는 보물을 가득 채웠다.

미술 작품으로서의 진시황릉은 특이한 방식으로 과장의 법칙을 보여준다. 사실 개개의 인물상은 별로 과장이 되지 않은 편이라 의도적 왜곡 없이 몸의 균형이 잘 잡혀 있다. 각각의 인물상에서 과장요소를 굳이 짚어낸다면, 군대의 계급이 높을수록 조금씩 더 커지는 크기 정도여서 장군들이 가장 크다. 하지만 평범함을 비범함으로 변모시키는 수단으로서 과장을 제대로 구사한 측면은, 각각의 인물상이 아니라 작

기원전 21세기에 세워진 이라크 우르(Ur)의 거대한 지구라트로, 현재 일부분만이 복원된 상태다.

업의 막대한 스케일에서 나타난다. 말하자면 진시황제는 순전히 숫자로 과장을 보여준 셈이었다.

여기에는 고대 이집트와 비교하여 재미있는 점도 있다. 진시황릉의 장군들처럼 람세스 2세의 조각상들도 주위의 조각상들보다 더 크다. 게다가 기자의 대피라미드는 모양은 단순하지만 그 대대적인 스케일로 인해 비범한 작품으로 평가된다. 사실 현재도 이와 똑같은 전략이 더러 구사되어서, 현대의 미술가들도 너무 거대해서 단지 그 크기 덕분에 비범해지는 미술 작품을 만드는 식으로 특징의 부족함을 보완하곤 한다.

압도적 스케일을 이용하는 과장 기법을 통해 미술 작품을 비범한 경험으로 변모시키는 경향은 다른 고대 문명에서도 발견되었다. 가령 고대 중동의 지구라트(남아시아의 거대 신전 시설)는 물론이요 중앙아메리카 아즈텍과 마야의 핏자국 묻어 있는 그 어마어마한 피라미드들 역시 순전히 크기를 통해 강한 인상을 자아냈다.

고대 문명의 시대에는 위압적 크기의 미술 작품들뿐만 아니라 휴대 가능한 소형 공예품들도 많이 만들어졌다. 이런 공예품들은 경우에 따라 장식적 용도로서, 부의 과시를 위해서, 또는 미신, 특히 죽음이나 사후세계와 관련된 미신을 충족시키기 위해서 만들어졌다. 이런 공예품들

캄보디아 앙코르와트의 해자로 둘러싸인 힌두교 신전.

기원전 100년에 세워진 멕시코 테오티와칸(Teotihuacan)의 거대한 태양의 신전.

'이집트, 그리스, 로마 제국을 비롯한 고대 세계의 문명이 붕괴되면서 이들의 미술도 함께 자취를 감추고 말았다.'

다수에서는 과장과 정화의 법칙이 확연히 두드러졌다. 즉, 미술가들이 인간이나 동물을 묘사할 때 중요한 요소를 확대시키고 그 외의 요소는 축약시켰는가 하면, 생물학적 형상의 미묘한 윤곽을 더 매끄럽고 더 기본적인 기하학적 모양으로 단순화시키는 정화의 기법을 구사하기도 했다.

이집트, 그리스, 로마 제국을 비롯한 고대 세계의 문명이 붕괴되면서 이들의 미술도 함께 자취를 감추고 말았다. 이제 세계의 대다수 지역은 어둡고 황량한 국면으로 접어들면서 시각 미술은 가장 밑바닥 단계로 추락했다. 이런 상황이 수세기 동안 이어진 끝에 마침내 암흑의 시대 속에서 아주 서서히 새로운 문명이 고개를 들었고, 그제야 비로소 인간 창의성에서 또 하나의 위대한 단계가 융성할 수 있었다.

8 전통 미술

* 동영상을 감상하려면 페이지를 스캔하세요.

전통 미술

신성함에서 살롱 미술로

이집트, 그리스, 로마의 고대 문명이 몰락한 이후 유럽은 암흑시대로 들어서며 기독교 신앙이 미술을 지배하게 되었다. 전문 미술가들이 찾을 수 있었던 유일한 시각적 욕구의 배출구는, 신의 영광을 드높이기 위해 멋진 삽화의 필사본과 고도로 양식화된 종교적 성화상이 공들여 만들어지던 수도원뿐이었다. 조각상도 주로 성모 마리아와 십자가에 못 박힌 그리스도로 한정되어 있었다.

14세기에 이르러서야 비로소 유럽에서 미술의 부흥 조짐이 나타나기 시작했다. 이 무렵 이탈리아에서는 몇몇 조각가와 화가들이 영감을 얻으려 차츰 고대 그리스와 로마로 관심을 돌렸다. 피사의 조각가 피사노(Pisano)와 플로렌스의 화가 조토(Giotto)가 더 사실적이고 자연주의적인 모습의 작품을 만들어내기 시작했고, 이를 계기로 유럽에서는 표현적 미술이 부활하면서 그 다음 세기에 들어서 이러한 경향은 더욱더 두드러졌다. 여전히 주제는 상당히 종교적이었으나 이제는 인물상이 사실적이고 입체적인 모습으로 묘사되면서 뛰어난 기교에 따라 그려지고 조각되었다. 또한 그와 함께 중세의 익명의 미술가들 대신 보티첼리(Botticelli), 우첼로(Uccello), 미켈란젤로(Michelangelo), 다빈치(da Vinci), 라파엘(Raphael), 티치아노(Titian), 틴테레토(Tintoretto) 같은 거장들이 등장했다. 이들의 천재성은 수세기에 걸쳐 미술에 영향을 미치게 되지만 그 이후로도 이들에 필적할 만한 인물은 드물었다.

15세기에서부터 19세기까지 유럽의 미술은 여전히 주제를 현실적이고 사실적인 방식으로 표현하는 것에 주된 관심을 쏟았다. 이따금 변형이 나타나, 때로는 더 절제되거나 더 대담하게, 때로는 실물과 더 똑같게, 또 때로는 조금 더 개성 강하고 과장되게 표현하기도 했다. 하지만 본질적으로는 여전히 자연주의적이며 입체적으로 보이는 형상에 대한 경의가, 이 시기 모든 미술품의 기본 토대였다.

그러나 이 몇 세기가 흐르는 사이에 주제의 범위는 점차 넓어졌다. 초기의 수년간은 교회가 아직 사그라지지 않은 힘과 영향력을 발휘하며 미술가들을 후원해주고 있어, 덕분에 종교적이고 신화적인 장면이 지배적인 주제가 되었다. 하지만 이런 장르 외에 초상화 장르도 등장하면서 그 뒤로 500년 동안 초상화가 화가들의 주된 수입원이 되었다. 그 이후엔 풍경, 실내 장식, 정물(靜物)의 분야는 물론 동물과 농민생활의 장면 또한 사회적으로 용인되는 주제로 떠올랐다.

이처럼 주제의 범위가 점점 늘어나면서 유럽의 전통적인 재현 미술(눈에 보이는 세계를 묘사하는 예술, 물체의 모양을 재현하는 미술 — 옮긴이)은 계속 승승장구할 듯한 기세였다. 당시에 살롱(과거 상류 가정 응접실에서 흔히 열리던 작가, 예술가들을 포함한 사교 모임 — 옮긴이)을 찾던 미술 애호가, 새 초상화를 주문하던 군주, 자신의 저택이 담긴 풍경화를 의뢰하던 지주, 자신이 아끼는 말을 그림 속에서 영원히 살게 해주고 싶어 하던 운동가 등 당시의 모든 후원자들은 앞으로 20세기 시각 미술의 세계에 무슨 일이 일어나게 될지 꿈에서도 상상할 수 없었을 것이다. 하지만 미학적 격변이 일어난 20세기로 넘어가기 전에, 우선 7세기 말부터 19세기 막바지까지 전통적인 재현 미술 양식에서 전개된 이야기를 따라가 보는 것도 중요하다.

교회의 통제

8세기에는 서유럽 전역에 퍼져 있던 수도원이 지성 활동과 예술 활동의 중심지가 되었다. 수도원 생활은 단순히 수도원 벽 너머 야만적인 세계로부터의 영적인 기피만은 아니었다. 물질적 안정이 보장된 삶의 방식을 모색하던 사람들에게는 그 해답이기도 했다. 당시의 가장 중요한

『켈즈의 서』 속의 삽화로, 마태, 마가, 누가, 요한을 상징한다.

미술품들, 즉 삽화 책들이 바로 여기에서 착상되고 완성되었으니 그럴 만도 했다. 그중에서 가장 유명한 『켈즈의 서(Book of Kells)』는 현재까지도 아일랜드 미술의 걸작으로 평가받고 있다.

마태복음, 마가복음, 누가복음, 요한복음이 실려 있는 『켈즈의 서』에는 왼쪽의 사진에서 보이듯 한 페이지에 네 가지의 상징이 묘사되어 있는데, 사람은 마태를, 사자는 마가를, 독수리는 요한을, 황소는 누가를 상징한다. 이 책은 삽화의 호화스러움과 정교함, 그리고 삽화를 에워싼 기하학적 무늬의 장식에서 중세의 그 어떤 삽화 책도 따라오기 힘든 수준이다. 왼쪽의 삽화를 봐도 전통적인 기독교 인물과 장면들이, 서로 엇갈리게 꼬인 밝은색의 화려한 패턴으로 꾸며진 테두리 장식으로 둘러져 있다.

그동안 줄곧 주장되어왔다시피, 이 책을 만든 화가들은 본문보다 삽화를 더 중요하게 여겼다. 실제로 페이지의 전반적인 모습을 더 아름답게 꾸미기 위해 종종 본문을 희생시키는 등, 각 페이지의 디자인이 손상되지 않도록 각별히 신경썼으

며, 어떠한 경우든 책의 심미적 특성이 실용적 용도보다 우선시되었다. 본질적으로 말해『켈즈의 서』는 미술 작업이 우선이었고 필사본 작업은 그 다음 문제였다. 이 책의 작업에 참여한 수도원 화가들 자신은 인정하지 않을지 모르겠으나, 사실 그들은 미의식에 사로잡혀 있었다. 아니, 사로잡힌 정도를 넘어서서 집착의 수준이었다.

이 무렵에 이루어진 위대한 발명 가운데 하나는 바로 페이지였다. 현재의 우리에게는 책의 페이지에 글을 쓴다는 것이 지극히 당연한 일이지만 당시로선 이런 식의 표현 형태가 비교적 새로운 방법이었다. 페이지라는 것이 등장하면서 책의 삽화가에게는 확실하게 경계가 정해진 사각형의 한정된 작업 공간이 생기게 되었다. 이제는 삽화가에게 페이지라는 작업 프레임이 정해진 셈이었고, 덕분에 삽화를 균형 있게 조직적으로 구성할 수 있게 되었다. 삽화가들은 이런 프레임을 흉내 내, 외부 프레임 안에 내부 프레임을 만들어 그 안에 이미지를 넣기도 했다. 그리고 이런 내부 프레임은 과도한 장식과 치장의 대상이 되었다. 수도사들이 세상의 풍파로부터 보호된 수도원 벽 너머의 격리된 필사실에서 이렇게 고군분투하면서 이런 양식은 수세기 동안 꾸준히 이어져갔다.

그랑발 성경 속의〈에덴동산〉, 834~843년.

9세기의 주목할 만한 또 하나의 혁신이라면 연속만화 기법을 활용한 그림 이야기의 전달이다. 일례로 834~843년에 프랑스의 투르 (Tours)라는 도시에서 만들어진『그랑발 성경 (Grandval Bible)』에는, 글을 모르는 사람도 이해할 수 있게 아담과 이브의 이야기가 그림으로 묘사되어 있다. 네 칸의 가로 칸에 여덟 개의 장면으로 아담과 이브의 창조에서부터 에덴 동산에서의 추방 이야기가 차례로 펼쳐져 있다. 각 칸의 위쪽에 문장이 있긴 하지만 단지 형식적인 역할에 그치고 있을 뿐이다. 말하자면 시각 미술이 문어를 압도한 모양새다.

9세기에는 모든 미술이 교회에 의해 지배되면서 성모와 아기예수 조각뿐만 아니라 금으로 된 성전의 잔, 십자가, 제단 뒤쪽의 벽장식들도 무수히 제작되었다.

한편 10세기의 유럽 미술은 예기치 못한 곳으로부터 압박을 받게 되었다. 바로 이슬람교였다(711년에 이탈리크의 아랍인과 베르베르 족이 지브롤터 해협을 건너 스페인 남서부를 정복했고 이때부터 거의 800년 동안 스페인 지역에서 이슬람 왕국이 존재했다 — 옮긴이). 이런 와중에 10세기

스페인의 미술 양식에서 주목할 만한 융합이 일어났다. 이슬람교 법칙에 따라 스페인의 기독교도들이 어쩔 수 없이 추상적인 기하학적 회화의 이슬람교 양식을 채택해야 했으리라고 생각하기 십상이지만, 사실 그런 일은 일어나지 않았다. 이슬람교 지배자들은 이런 면에서는 놀라울 만큼 너그러웠고, 그 결과 매력적인 융합 형식의 미술이 발전했다. 특히 스페인의 기독교 공동체는 기독교적 심상 보존과 아랍 문화의 수용을 동시에 성공적으로 이뤄냈다. 일부 지역에서는 기독교도들이 자체적인 교회와 수도사를 보유할 수 있도록 허용되었는데 이들은 그림 속에서 기독교적 주제와 이슬람교 특유의 장식을 결합시켰다. 이 결합의 결과는 아주 인상적이어서, 내용 면에서는 확실히 기독교적이지만 분위기 면에서는 당시의 다른 미술과 비교하여 이슬람풍이 훨씬 강렬했다. 스페인 리에바나(Liébana) 지역의 수도사였던 베아투스(Beatus)는 요한계시록 주석서를 썼는데, '베아투스 계시록'으로 알려지게 되는 이 주석서도 당시 수많은 삽화 필사본으로 만들어졌다.

10세기의 수도원에서 제작된 모든 종교 미술은 이와 같은 이슬람 문화의 영향을 받았다고 말해도 무방할 것이다. 이 시대 수도사들은 다른 시대와 마찬가지로, 보다 더 기독교 상징적인 장면을 연출하기 위해 수많은 표준 이미지를 만들어냈다. 하지만 무턱대고 이들을 다른 시대의 수도사들과 똑같은 범주로 묶어버릴 수는 없다. 이들은 10세기만의 독특한 특징을 일으킨 장본인들로서, 엄격한 신성법칙과 규정이라는 제약 속에서도 어떤 식으로든 배출구를 찾아낼 만큼 인간 두뇌의 창의 정신이 얼마나 뜨거운지 증명해 보였기 때문이다.

11세기에 리에바나의 베아투스가 쓴 요한계시록 주석서에 담긴 추수 장면.

'스페인의 기독교 공동체는
기독교적 심상 보존과
아랍 문화의 수용을 동시에
성공적으로 이뤄냈다.'

134쪽 파쿤도의 베아투스 필사본에 묘사된 용과 괴수, 1047년.

11세기가 밝아오던 무렵까지도 공들여 만들어진 베아투스 계시록 필사본의 인기는 여전했으며 1047년에 '파쿤도의 베아투스(Beatus of Facundus)' 필사본을 통해 그 이국적 색채와 상상적 이미지가 정점에 이르렀다. 이 필사본은 기독교 성인들을 『아라비안나이트』 속으로 옮겨 온 듯한 분위기를 자아내면서, 악몽 같은 드라마와 머리 일곱 달린 용이나 괴수 등의 괴물이 등장하는 장면들이 묘사되었다.

이슬람교에 박해받던 스페인의 기독교도들은 이 계시록 필사본의 전향적인 상징성을 내밀히 즐겼다. 말하자면 필사본 속의 괴물은 이슬람교의 지도자였고, 그 괴물들의 패배는 이슬람교 통치로부터의 해방을 상징하는 것이었다.

12세기의 가장 인상적인 미술적 업적으로는 베네치아 석호(潟湖) 지대의 토르첼로 섬(Torcello Island)에 있는 산타마리아 아순타 성당(Cathedral of Santa Maria Assunta)의 서쪽 벽에 남겨진 작품을 꼽을 수 있다. 이 작품은 성서에 나오는 최후의 심판 장면이 펼쳐진 거대한 모자이크 그림으로, 작업에 참가한 비잔틴 양식의 화가들은 확실히 지옥을 묘사한 부분에 특히 감흥을 가졌던 듯하다. 말이 나왔으니 말이지만, 화가들은 언제나 천국보다는 지옥의 묘사에 더 끌리는 것 같다.

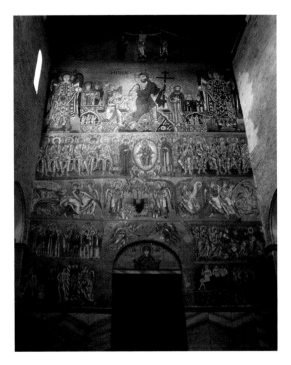

위 12세기에 이탈리아 베네치아의 산타마리아 아순타 성당에 그려진 모자이크 그림 속의 지옥.

오른쪽 최후의 심판이 묘사된 산타마리아 아순타 성당의 모자이크 그림.

12세기에 시칠리아 팔레르모 인근의 몬레알레 대성당 애프스(교회 제단 뒤쪽의 둥근 지붕이 있는 반원형으로 된 부분 ─ 옮긴이)에 그려진 모자이크 그림.

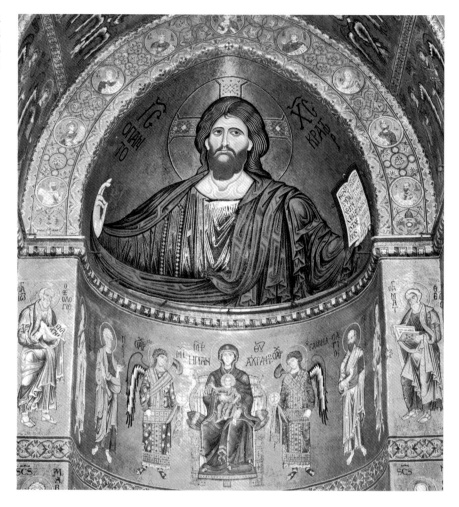

12세기에는 비잔틴 양식의 화가들이 큰 인기를 얻으면서 모자이크 그림이 제2의 황금기를 누리게 되었으나, 다만 이 시기에는 바닥보다는 벽에 초점이 맞춰져 있었다. 유럽의 대수도원과 성당들이 서로 앞다투어 가장 인상적인 그림 장식을 과시하려 들면서 비잔틴 양식의 장인들을 찾는 수요가 아주 많았다.

12세기의 이런 거대 스케일의 모자이크 그림은 시칠리아 팔레르모 인근의 몬레알레 대성당(Cathedral of Monreale)에도 남아있다. 이곳 몬레알레 대성당의 벽들은 6,315제곱미터도 넘는 성경 이미지로 덮여 있는데, 이 작업의 완수를 위해 1억 점 이상의 모자이크 작품과 2천 킬로그램 이상의 순금이 이용된 것으로 추산되고 있다. 이는 확실히 거대하고 복잡하고 세심하며 어려운 작업인 데다 비용과 시간이 어마어마하게 드는 식의 착상을 통해 미술 작품을 비범하게 만든 사례였다. 이 성당의 장식된 벽들은 보통 건물의 벽들과는 달라도 확연히 달랐으며, 바로 여기에서 뛰어난 미술 작품으로서의 감흥이 발산되었다.

이어지는 전통

삽화가 들어간 필사본의 전통은 계속 이어졌고 이 단조로운 작업에 참여하는 수도사들은 성경 속 장면의 묘사에서 점점 더 상상력이 풍부해지고 있었다. 가령, 시각적 주제로서 메뚜기 재앙에 관심을 갖기도 했는데, 메뚜기의 해부학적 구조에 대해 잘 몰랐던 당시의 화가들은 상상력을 마음껏 펼칠 수 있었다. 인체나 나무처럼 해부학적 지식이 비교적 높았던 경우에도 이미지의 양식화를 선호하면서 뛰어난 특징의 그림을 그렸다.

이런 양식화된 미술 특유의 단점이라면, 인물에 감정이나 얼굴 표정의 묘사가 부족하다는 점이다. 기도하는 모습이든, 싸우는 모습이든, 산 채로 불에 태워지는 모습이든 간에 하나같이 무표정한 얼굴이었다. 그러던 13세기에 그림 속에 정신적 측면을 더 강화해 넣기 시작한 화가가 등장했는데, 바로 이탈리아의 거장 두치오(Duccio)였다. 그의 작품은 여전히 이전의 경직성을 띠고 있었으나 뛰어난 기교를 통해 깊은 감정이 더해질 수 있었다. 가령 그가 그린 성모 마리아는 경직되어 있긴 하지만 아기 예수를 안고 있는 모습에서 근엄한 기품이 충만해 보인다. 이 작품은 이전의 거의 모든 기교를 뛰어넘는 새로운 기교를 통해 미술사에 돌발적인 도약을 일구어냈다.

수세기에 걸쳐 이어진, 고도로 양식화된 종교 미술은 이제 보다 자연주의적인 접근법에 길을 내주려 하고 있었고, 인물의 묘사에서 더 사실적인 경향이 나타나기에 이르렀다.

그렇다고 해서 종교 미술이 돌연 자취를 감추었던 것은 아니다. 그 일례로 러시아의 성화상들은 여전히 19세기까지도 옛 전통을 따르고 있었다. 하지만 인간의 미술사에서는 새로운 단계가 꿈틀대면서 외부 세계를 훨씬 더 정확한 방식으로 묘사하는 쪽으로 초점이 맞춰지고 있었다.

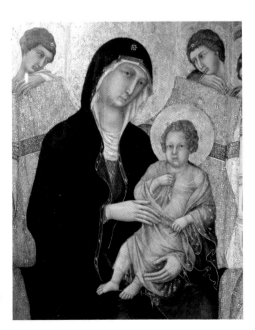

두치오, 〈성모 마리아와 아기 예수(Madonna and Child)〉, 13세기, 이탈리아.

'그가 그린 성모 마리아는 경직되어 있긴 하지만 아기 예수를 안고 있는 모습에서 근엄한 기품이 충만해 보인다.'

'그의 작품 속에서 인물상은
차츰 깊이감과 음영을 갖기
시작했고, 연관된 이야기와
걸맞는 자세를 취해갔다.'

새로운 자연주의

14세기 초에 들어서면서부터 더 자연스러운 묘사가 증가하며 극적인 발전이 새롭게 전개되었다. 이런 발전을 이끈 중심인물은 '생생한 실제감'을 창조했다는 평을 받은 조토(Giotto)였다. 또한 그의 작품은 유럽 미술에서 꽃핀 르네상스의 출발점으로서, 즉 그리스·로마시대 고전적 인물상의 사실적인 특징에 대한 관심의 부활을 이끈 출발점으로 인정받아왔다. 그의 작품 속에서 인물상은 차츰 깊이감과 음영을 갖기 시작했고, 연관된 이야기에 걸맞는 자세를 취해갔다. 얼굴에는 여전히 표정이 거의 없는 경우도 종종 있었으나 묘사된 사건의 분위기에 따라 얼굴 표정이 극적으로 표현되기도 했다. 풍경도 차츰 단조로움에서 벗어나며 원근법이 도입되었다. 조토는 이른바 '자연 그대로' 그림을 설계했다.

한편 조토의 작품은 그림의 기교에서 새로운 정점에 올라섰고 그 이전의 화가들은 단조롭고 딱딱하며 형식화된 인물상만 그리며 더 이상의 발전을 이루어내지 못했다는 주장들이 제기되기도 했으나, 꼭 그렇다고는 할 수 없다. 앞선 화가들은 실제적 모습보다는 상징적 모습의 예수 그리스도와 성인에 대한 종교적 편애에 충실했기 때문에 조토에 비견될 수 없었을지도 모르지 않은가. 따라서 조토가 앞선 화가들보다 기교적으로 우월했다기보다는 더 대담했다고 보는 편이 맞다.

조토, 〈이집트로의 도피〉,
1304~1306년.

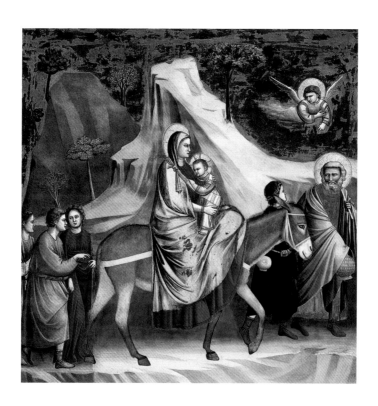

조토는 한 가지 면에서는 이전의 법칙을 그대로 따르기도 했는데, 중요한 성인(聖人)들의 경우 자연주의적인 방식으로 그려지긴 했으나 여전히 머리에 금빛 후광을 두르고 있었다. 누군가는 여기에 대해 추측하길, 조토가 후광을 빼고 싶어 했으나 당시로선 그것이 도에 지나친 일이어서 곤란한 처지에 놓일까봐 못했을 것이라 주장한다. 그의 작품 〈이집트로의 도피(Flight into Egypt)〉는 후광이 없다고 상상하면서 감상해보면 여행 중인 가족의 가정적인 모습으로 보인다.

조토가 자연주의적 표정, 자세, 몸짓, 즉 정확히 관찰된 인간의 몸의 언어를 도입한 일은, 한마디로 중대한 혁신으로써 그로부터 몇 년 후 미술에 막대한 영향을 미치게 된다. 일례로 조토의 뒤를 바짝 이어 등장한 또 한 명의 이탈리아 화가 시모네 마르티니(Simone Martini)는 조토보다 훨씬 더 자연주의적인 표정을 띠게 되었다.

마르티니의 작품 속에는 찌푸린 인상, 어깨를 으쓱거리는 자세, 절망과 공포의 몸짓이 담겨졌다. 마르티니의 작품 구성은 신중하고 절제적이기도 했다. 또한 그의 율동적 균형 감각은 이전까지의 수준을 뛰어넘을 만큼 월등했다. 특히 〈발코니에서 떨어진 아이의 기적(The Miracle of the Child Falling from a Balcony)〉이라는 작품에서, 마르티니는 카메라로 그 순간을 포착해놓은 것처럼 공중에서의 동작을 그대로 정지시켜 놓았다. 부서진 발코니에서 떨어졌으나 아직 바닥에 닿지 않은 아이를 구하기 위해 성 아우구스티누스가 하늘에서 내려오고 있는 순간의 모습을 화폭에 담아낸 것이다.

마르티니, 〈발코니에서 떨어진 아이의 기적〉, 1328년경.

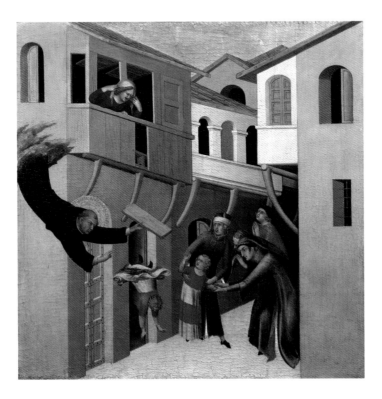

마사초, 〈헌금 납입(Payment
of the Tribute Money)〉, 1427
년, 플로렌스.

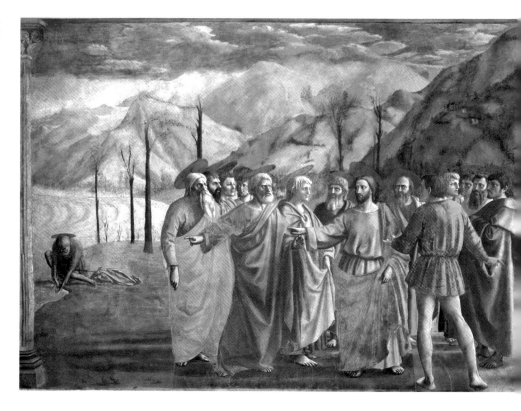

순전히 창의성의 면에서 본다면 전통 미술의 역사에서 15세기야말로 가장 번성한 시기였다.
15세기는 르네상스가 절정에 이르러 있던 시기이기도 했다. 그 당시 이탈리아에서 활동하던 대
표적인 화가로는 스물일곱 살이라는 나이에 독살당하고 마는 비운의 젊은 천재 마사초(Masaccio)
가 꼽힌다. 더 오래 살았다면 다빈치와 맞먹는 인물이 되었을지도 모를 뛰어난 화가였다. 보티
첼리, 우첼로, 다빈치 역시 당시의 대표적인 화가였다. 한편 독일에서는 뒤러(Dürer)와 홀바인
(Holbein)이, 네덜란드에서는 반 에이크(van Eyck), 보스(Bosch), 멤링(Memling), 반 데르 웨이덴(van
der Weyden)이 활약 중이었다. 그 밖에도 이들에 견줄 만한 뛰어난 화가들이 100명도 넘을 만큼
많았다.

이런 거장들 가운데서도 가장 혁신적인 인물은 피렌체의 젊은 화가
마사초였다. 그는 짧은 생을 사는 동안 과학적 계산에 따른 소실점의
개념을 자신의 작품에 도입함으로써 최초로 진정한 원근법을 창시했
다. 또한 인물상에 적절한 그림자를 그려 넣고 단일 광원(光源)을 이용
한 최초의 화가이기도 했다. 한 예로 플로렌스의 브란카치(Brancacci) 예
배당 벽화를 그릴 때는 모든 인물에 그림자를 넣어주며 건물의 높은 창
하나에서 들어온 빛이 그들에게 비춰지는 식의 장면을 묘사했다. 이런
식의 묘사는 인물들에게 이전까지 다른 벽화 작품에서는 본 적이 없던

'순전히 창의성의 면에서
본다면 전통 미술의 역사에서
15세기야말로 가장 번성한
시기였다. 15세기는
르네상스가 절정에 이르러
있던 시기이기도 했다.'

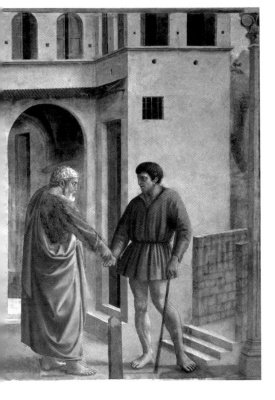

통일성을 부여해주었다. 마사초는 거리에 따라 색이 희미해지는 개념도 도입해, 그의 작품 속에서는 제일 앞쪽에 있는 인물들이 멀리에 있는 인물들보다 더 짙은 색으로 표현되었다. 실제의 현실에서도 눈에 보이지 않는 공기 중의 수분이나 먼지로 인해 바라보는 위치에서 더 멀수록 물체가 점점 더 흐려 보이기 때문에, 이런 색채의 이용은 원근감을 높여준다.

뿐만 아니라 마사초는 교묘하게도 후광을 비스듬히 기울어지게 그려 넣음으로써, 눈에 거슬릴 소지가 적으면서도 후광이 일종의 납작한 머리 장식으로 보이도록 연출했다. 이런 혁신들로 인해 마사초의 그림은 이전의 그 어떤 작품보다 더 사실적으로 보이며, 다빈치가 그림을 더 잘 그리는 방법을 터득하기 위해 그의 작품을 연구하게 되었다는 사실로 미루어 보더라도 요절 화가 마사초는 대단한 인물이었다. 사실 〈모나리자(Mona Lisa)〉는 색 투시(色透視, 사물의 윤곽을 흐리게 하고 명도대비를 약하게 하며, 세부적인 묘사를 줄여 원근감을 주는 투시법 — 옮긴이)를 도입한 최초의 그림으로 알려져 있으나, 이는 다빈치가 거의 1세기 전에 도입했던 마사초의 기법을 연구하면서 터득한 기교였다.

이 시기에 원근법에 심취했던 이탈리아의 화가로는 파올로 우첼로(Paolo Uccello)도 있었는데, 그는 장엄한 장면을 즐겨 그렸다. 하지만 이렇게 주제 면에서는 전형적인 르네상스 화가들의 스타일에서 벗어나 있었으나, 원근법에 수학적인 분석을 적용했던 면에서는 새로운 풍조에 그다지 뒤처지지 않았다.

우첼로, 〈산 로마노 전투〉, 1450~1456년.

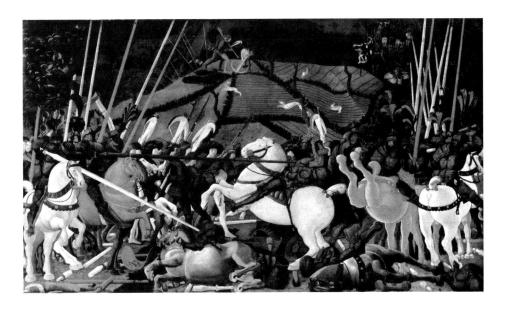

우첼로는 특히 플로렌스 군과 시에나 군 사이의 산 로마노 전투(The Battle of San Romano) 장면을 묘사한 작품으로 유명한데, 그는 이 작품을 통해 전쟁터의 혼동을 담아내는 대담한 도전을 감행하는 동시에 보는 이들의 눈길을 사로잡는 구성력도 제시했다. 우첼로의 마지막 작품인 〈숲 속의 사냥(The Hunt in the Forest)〉은 1470년의 작품으로 원근법이 가장 확실하게 구사되어 있다. 이 작품은 배치가 아주 세심하게 짜여져 있어서 그림을 보면 눈길을 떼기가 힘들며, 숲 속 멀리까지 시야가 뻗어 나가도록 깊이감을 연출하였다. 〈숲 속의 사냥〉은 이 시기의 유럽 미술치고는 감성이 약간 구식임에도, 색채와 상상적 독창성의 활용이 남다른 점 때문에 여전히 15세기의 걸작으로 꼽히고 있다.

우첼로, 〈숲 속의 사냥〉, 1470년.

'〈숲 속의 사냥〉은 이 시기의
유럽 미술치고는 감성이 약간
구식임에도, 색채와 상상적 독창성의
활용이 남다른 점 때문에 여전히
15세기의 걸작으로 꼽히고 있다.'

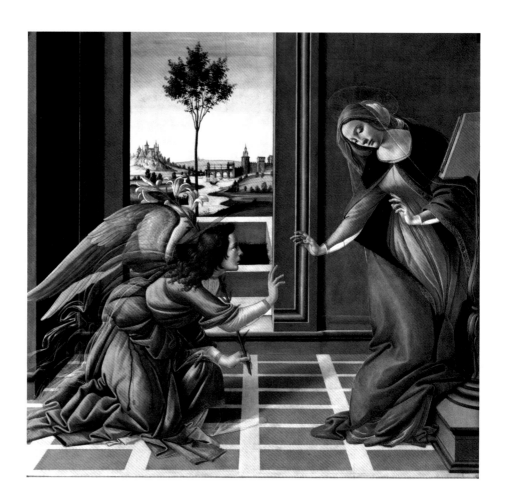

보티첼리, 〈수태고지(The
Annunciation)〉, 1480년대.

　한 세대 후에 등장한 이탈리아의 거장 산드로 보티첼리(Sandro Botticelli)는 세계를 다소 주관적
인 시각으로 바라봤던 우첼로와는 뚜렷한 대조를 보이며, 마사초의 선구적인 작업을 몇 단계
더 진보시켰다. 그는 그 이전의 모든 작품들을 뒤처지게 만들 만큼 아주 세련된 르네상스 그림
들을 창안해냈다. 그의 그림들은 기교적으로 세련되어 바라보면 가슴이 아릴 지경이다. 뛰어
난 기교에도 불구하고 보티첼리의 작품은 당시엔 지속적인 인기를 끌지 못했고, 사후에 그는
거의 잊혀진 존재가 되었다. 그러다 19세기에 이르러서야 라파엘 전파(Pre-Raphaelite, 19세기 중엽
영국에서 일어난 예술운동으로, 라파엘로 이전처럼 자연에서 겸허하게 배우는 예술을 표방한 유파 — 옮긴이)
에 의해 재발견되면서 보티첼리는 그가 초창기에 누렸던 수준의 명성을 다시 한 번 누리게 된
다. 보티첼리 같이 의문의 여지없는 실력의 화가가 그렇게 순식간에 명성이 급락했다니, 이는
이 시기에 뛰어난 인물들이 얼마나 많았는지를 반증해주는 것이 아닐까?

　보티첼리보다 일곱 살 어렸던 레오나르도 다빈치(Leonardo da Vinci)는 화가, 조각가, 디자이
너, 제도공, 건축가, 음악가, 과학자, 이론가, 수학자, 공학자, 발명가, 해부학자, 지질학자,
지도제작자, 천문학자, 식물학자, 작가로서 다재다능하게 활동했다. 다빈치는 역사상 가장 유

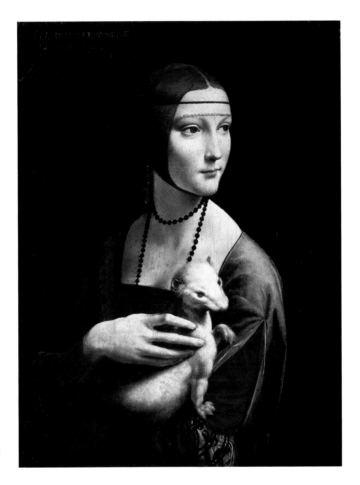

다빈치, 〈담비를 안고 있는
여인〉, 1488~1490년.

명한 그림 〈모나리자〉를 그린 화가였으나 전 생애를 통틀어 총 15점의 완성작밖에 남기지 않
았다.

　몇 점의 그림은 다빈치가 새로운 기술을 시도하다가 실패하는 바람에 망쳤다지만, 그의 작품
이 몇 점밖에 안 되는 진짜 이유는 따로 있었다. 그는 일을 시작했다가 끝까지 마무리 짓지 못하
는 고질적인 버릇에 시달렸기 때문이다. 다빈치는 세상에서 둘째가라면 서러울 만한 늑장꾼이
어서 걸핏하면 일을 한참이나 미뤄두기 일쑤였다.

　〈담비를 안고 있는 여인(Lady with an Ermine)〉은 다빈치의 몇 가지 혁신이 담긴 작품이다. 그 첫
번째 혁신은, 전통적인 템페라 대신 유화 물감을 사용한 것이었다. 당시엔 유화 물감이 네덜란
드로부터 이탈리아에 들어온 지 얼마 안 된 시기였는데 언제나 그랬듯 다빈치는 선뜻 이 새로운
기법을 실험해보려 했다(다빈치는 프레스코화 〈최후의 만찬(The Last Supper)〉에도 이 기법을 시도했는데, 이
시도가 실패로 돌아가는 바람에 그림이 완성된 직후부터 갈라지기 시작했다).

　다빈치는 모델에게 색다른 포즈를 취하게 하기도 했다. 〈담비를 안고 있는 여인〉에서 모델
의 포즈를 보면 몸과 얼굴이 서로 다른 방향을 향해 있다. 이렇게 머리가 한쪽으로 꺾여 있는 모

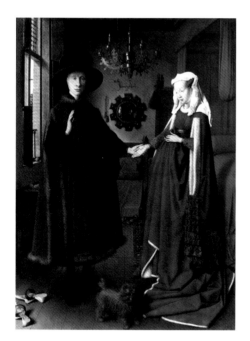

반 에이크, 〈아르놀피니 부부
의 초상〉, 1434년.

'…보스는 이처럼 더없이
기이한 환상을 풀어놓기 위해
억제력은 물론이요 이성의
명령을 과감히 무시했다.'

습에서는, 그녀가 뭔가나 누군가를 보기 위해 막 고개를 돌린 것처럼 긴박감의 분위기가 느껴진다. 손도 담비를 안고 있기보다 담비의 목을 쓰다듬는 행동을 포착해놓아, 정지된 동작의 요소를 추가했다. 또 모델의 눈에 아주 살짝 하이라이트를 넣어 생기 있게 반짝거리도록 했고, 살결에는 섬세한 그늘을 넣어 초상화 속에 실물과 같은 느낌을 더욱 살려주었다.

이탈리아 외에 네덜란드 또한 15세기를 대표하는 미술의 중심지였는데, 이곳 네덜란드에서는 얼마 전부터 이미 유화 물감이 사용되고 있었다. 플랑드르의 초반기 거장으로 꼽히는 얀 반 에이크(Jan van Eyck)는 뛰어난 세부묘사에서 다빈치에 필적할 만하지만 인물의 묘사에서는 조금 더 부자연스럽고 실물과 같은 느낌이 덜한 편이었다. 그의 작품 중 가장 유명한 그림인 〈아르놀피니 부부의 초상(The Arnolfini Portrait)〉은 잘 알려져 있다시피, 뒤쪽 벽에 걸린 거울 속에 아르놀피니와 그의 아내의 모습이 비쳐 있기도 하다.

보다 모험적인 거장이 등장하여 플랑드르 미술에 새로운 활기를 되살려주기까지는 다음 세대까지 기다려야만 했다. 1450년에 태어난 그 거장의 이름은 바로 히에로니무스 보스(Hieronymus Bosch)였다. 그의 사생활에 대해선 알려진 바가 없으나 그는 그 유명한 3연작화를 남기며 그 속에 괴수와 신체적 고통으로 가득한 어두운 상상을 풀어 놓았다. 현실 세계, 혹은 무난히 용인될 만한 성스러운 장면을 묘사하는 의무 속에 얽매이지 않았던 그는 이루 말할 수 없는 고통과 굴욕으로 가득한 악몽 같은 공상을 만들어냈다. 발가벗은 남자가 하프의 줄에 매달려 있고 갑옷 차림의 기사가 쥐꼬리가 달린 괴물들에게 둘러싸여 잡아 먹히고 있는 등 〈쾌락의 정원(The Garden of Earthly Delights)〉으로 알려진 보스의 이 3연작화 가운데 오른쪽 패널에는 이 두 경우 외에도 여러 가지 소름끼치는 모습들이 세세하게 묘사되어 있다.

보스가 만들어낸 괴물들은 기존 동물의 일부분을 취해 여기에 어울리지도 않는 신체 부분을 결합시켜 놓은 것이다. 그리고 이런 괴물들을 토대로, 사악한 인간들에게 가능한 최대한의 고통과 치욕을 안겨주려 혈안이 된 적대적인 동물 우화집을 탄생시켰다. 이 작품은 전통 미술에서 그때까지 행해진 적이 없는 시도로, 항상 내면에 도사리고 있는 잠재된 상상을 생생히 내보인 것이었다. 어떤 이유에서인지 몰라도 보스는 이처럼 더없이 기이한 환상을 풀어놓기 위해 억제력은 물론이요 이성의 명령을 과감히 무시했다.

르네상스는 16세기 초반에 그 절정에 이르렀고, 그 최고의 영광은 로마의 시스티나 성당(Sistine Chapel)의 천장이 누리게 된다. 1508년부터 1512년까지 미켈란젤로가 그곳을 프레스코화로 장식하면서 차지하게 된 영광이었다. 미켈란젤로는 목제 비계에 누운 상태에서 이곳 천장에

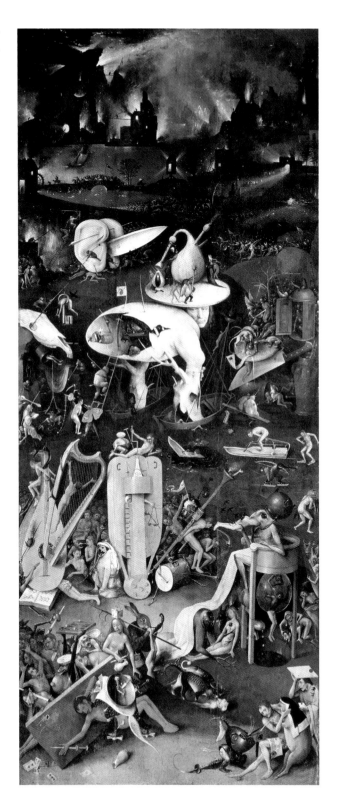

1490년부터 그려지기 시작한 〈쾌락의 정원〉에 담긴 보스의 공상 속 지옥의 모습.

성경 속 장면들을 빼곡하게 채워 넣었다. 규모가 13×40미터에 이르는 이 걸작품은 원래 12제자들만 담으려 했으나, 그가 교황을 설득하여 자유재량을 얻으면서 무려 343명의 인물이 그려지게 되었다.

천장의 대작에 뒤이어 또 하나의 대작인 〈최후의 심판〉이 성당의 제단 벽에 그려지기도 했다. 미켈란젤로는 1535년에 이 두 번째 의뢰에 착수하여 1541년에 완성했다. 하지만 작품에 대한 반응은 그리 좋지 않았다. 어떤 추기경은 신성한 곳에서 발가벗은 인물들이 '음란하게 음부를 노출시키고' 있다는 이유를 들어 너무 외설스럽다며 철거를 요구하고 나서는 등 수치스러운 그림이라 술집에나 어울린다는 비난을 받았다.

이에 대해 미켈란젤로는 최후의 심판일에 인간은 누구나 동등한 지위가 된다는 점을 보여주기 위해 그렇게 그린 것이라고 했다. 다시 말해, 나체가 모든 지위를 벗어던진 모습이라는 것이다. 결국 이 프레스코화는 철거되지 않았으나, 발가벗은 인물들의 음부는 미켈란젤로의 문하

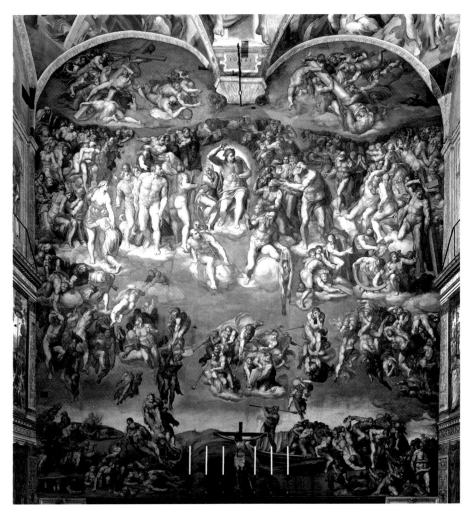

미켈란젤로, 〈최후의 심판〉, 시스티나 성당, 1535~1541년.

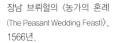

장남 브뤼헐의 〈농가의 혼례
(The Peasant Wedding Feast)〉,
1566년.

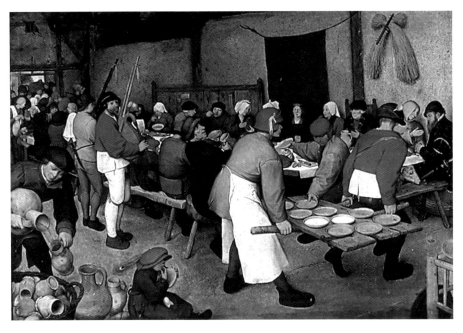

생에 의해 가려지게 되었다.

농부들과 초상화

16세기에 이탈리아에서는 그 외에도 여러 명의 거장들이 르네상스의 전통을 이어갔는데 특히
티치아노(Titian), 첼리니(Cellini), 틴토레토(Tintoretto), 베로네세(Veronese)가 대표적인 인물이다. 한
편 더 북쪽인 네덜란드에서는 브뤼헐가(Brueghel)라는 화가 일가(一家)가 농부의 삶이라는 친근한
장면 쪽으로 관심을 기울이고 있었다. 이전까지만 해도 농부들은 부차
적인 인물이나 구경꾼으로 용인되었을 뿐 중심인물로 배치되는 경우
가 없었던 터라, 이는 주제에서의 과감한 일탈이었다.

'[브뤼헐은] 일상생활에 대한
시각적 기록으로서의
재현 미술을 태동시켰다.'

이 일가의 장남인 피터 브뤼헐(Pieter Brueghel)은 르네상스 미술을 공
부하기 위해 이탈리아를 찾았다가 주제가 너무 고상하고 일상의 삶과
동떨어져 있다는 사실을 깨달았다. 네덜란드로 돌아온 그는 보통 사람들의 일상적인 삶을 담아
놓은 그림을 잇달아 그리기 시작했고 그로써 일상생활에 대한 시각적 기록으로서의 재현 미술
을 태동시켰다. 그 이전까지만 해도 그런 기록은 초상화에만 담겨졌을 뿐, 다른 장르의 미술은
주로 성스러운 테마에 전념하면서 교회로부터 후원을 받았다. 브뤼헐은 교회를 위해 그린 작품
이 단 한 점도 없었다. 오히려 일부 작품은 너무 반(反)기독교적이어서 그 자신이 임종 직전 아
내에게 그 작품들을 태워버리라고 말했을 정도였다.

브뤼헐이 당대의 미술가들에 비해 비범했던 이유는, 도덕적 잣대를 들이대고 선과 악을 따
지면서 영웅이나 악당으로 묘사하지 않았기 때문이다. 그는 인간의 조건을 선입관 없이 관찰
했다. 대상 인물이 열심히 일하는 중이든 술에 취해 곯아떨어져 있든, 또 장애자든 무용수든 간

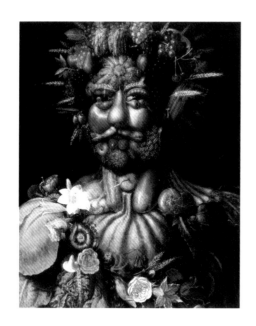

아르침볼도, 〈베르툼누스〉(루돌프 2세), 1591년.

그뤼네발트의 이젠하임 제단화 중 〈성 안토니우스의 유혹(Temptation of Saint Anthony)〉, 1516년.

에, 정교하게 구성된 장면 속에 모두를 똑같이 애정 어린 관심으로 다루었다.

이탈리아 르네상스의 고상하고 성스러운 테마에 반기를 들었던 16세기의 화가로는 이탈리아의 괴짜 화가 아르침볼도(Arcimboldo)도 있었다. 그의 초상화는 미술사를 아울러 유례 없는 독보적인 작품들이다. 말하자면 그는 다른 누구에게도 영향을 받지 않고, 또 자신 외에 그 누구에게도 영향을 미치지 않았던 그런 화가라고 할 수 있다. 특히 신성 로마 제국 황제 루돌프 2세(Rudolph II)를 로마 신화 속 계절의 신인 베르툼누스(Vertumnus)의 모습으로 그려놓은 기묘한 초상화야말로 그의 괴벽이 집약된 작품이라 할 수 있는데, 이 초상화 속에서 루돌프 2세는 과일과 야채를 세심히 배열하여 한데 모아놓은 모습으로 묘사되어 있다. 그 외에도 아르침볼도의 다른 초상화들 역시 머리 부분이 책, 동물, 식물 등으로 구성되어 있으며, 모두 다 재치 있게 조합되어 있어서 멀리서 보면 인간을 그린 초상화로 보이지만 가까이에서 유심히 보면 각각의 조합 요소들이 확연히 보인다.

아르침볼도가 왜 이런 기이한 공상에 탐닉했는지 그 이유는 알 길이

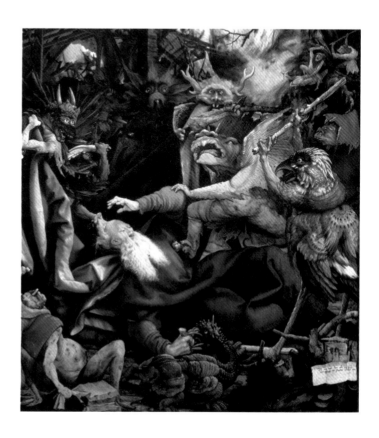

없으나, 후원자들에게 이런 공상들이 굉장한 인기를 끌었던 사실만큼은 확실하다. 20세기에 초현실주의가 출현하면서 이런 해괴한 공상적 구성이 재등장하게 되는데, 16세기에도 아르침볼도의 시도가 성공했던 것을 보면 시대를 초월해 미술의 이면에는 인간의 장난기가 부글부글 끓고 있는 듯하다.

16세기의 독일에서도 종교 화가 마티아스 그뤼네발트(Matthias Grünewald)가 자신의 상상력을 거리낌 없이 펼치고 있었다. 그는 대작 〈이젠하임 제단화(Isenheim Altarpiece)〉의 한쪽 귀퉁이에 성 안토니우스를 괴롭히는 괴물들을 그려 넣음으로써 보스에 필적할 만한 창의력을 발산했다. 같은 세기의 또 다른 독일 화가 한스 홀바인(Hans Holbein)은 정확한 사실주의적 초상화로 유명했으나 한 작품에서는 스스로를 억제하지 못한 채 기괴한 상상의 비약을 펼치기도 했다. 문제의 작품은 바로 두 명의 대사(大使)를 그린 초상화였는데, 이 초상화의 맨 아래 쪽을 보면 뒤틀린 모양의 불가사의한 물체가 돌출된 형태로 들어가 있다. 이 기묘한 물체의 의미는 각도를 심하게 틀어 측면에서 잘 봐야만 확실해진다. 무슨 이유에서 그린 것인지는 알 수 없으나, 대사들의 발치에 일그러져 보이는 인간의 두개골을 교묘하게 집어넣은 것이다. 이처럼 재현적 의무라는 구속에 속박되어 있던 전통 미술의 이면에서는 상상적 창의력의 뉘앙스가 곧잘 발견되곤 하는데,

한스 홀바인, 〈대사들(The Ambassadors)〉, 1533년.

이 작품 또한 그러한 사례에 해당된다.

왜곡된 환각인가, 양식인가

16세기의 독일에서도 대 루카스 크라나흐(Lucas Cranach the Elder)라는 화가가 인물을 유별나게 길게 늘인 모습으로, 그것도 특히 다리를 길게 과장하기로 유명했다. 그가 인체의 비율을 왜 그렇게 왜곡하려 했는지에 대해서는 지금까지도 논쟁이 분분하다. 똑같은 16세기의 인물로, 크레타 섬 태생이며 스페인에서 '그리스인'이라는 뜻의 엘 그레코(El Greco)로 불렸던 화가도 빼놓을 수 없다. 그는 초지일관 전통적인 주제만 다루었으나 인물을 기묘하게 변형해 그리며 크라나흐보다 훨씬 더 길게 늘여놓았다. 그것도 사실상 비정상적인 수준이어서, 엘 그레코 역시 학자들 사이에서는 논란의 대상이 되어 왔다.

　두 화가에 대한 논란은 두 가지 상반된 견해로 갈린다. 우선, 두 화가가 눈의 심각한 결함, 즉 난시로 인해 왜곡된 환각이 보였을 것이라는 의견이 있다. 다시 말해, 그들의 눈에는 호리호리한 모습이 정상으로 보였으리라는 주장이다. 반면에 두 화가의 왜곡된 형상이 단순히 양식상의 문제였다고 보는 견해도 있다. 논쟁은 대체로 두 화가 중 더 극단적인 엘 그레코에 초점이 맞춰졌다. 그의 그림들은 난시용 특수 교정 렌즈로 보면 정상적 비율로 보여서, 그가 시력이 좋지 못했으리라는 주장을 뒷받침해준다. 더군다나 그의 과장적 비율은 나이가 들수록 더 심해지는데, 이는 그의 시력이 점점 더 악화되었음을 암시한다. 한편 여기에 반론적인 지적도 있다. 모델을 보고 그린 인물은 그렇지 않지만 상상속의 인물을 그릴 땐 늘여놓았다는 지적인데, 이 반

오른쪽 크라나흐가 가늘고 길게 늘여 묘사해 놓은 비너스, 1530년.

맨 오른쪽 엘 그레코가 그린, 비정상적이도록 길게 늘여놓은 성 요셉의 모습, 1597~1599년.

'카라바조를 생각할 때면 정말로 의아한 점이 있다. 툭하면 싸움을 벌이던 그런 성격으로 어떻게 그렇게 진득하니 마음을 가라앉히고 훌륭한 유화 작품들을 그려냈을까?'

론 또한 일리가 있다. 정말로 엘 그레코가 왜곡된 환각을 가졌다면 모델을 보고 그린 그림도 그런 모습이어야 하지 않았을까?

빛과 그림자의 미술

17세기에 이탈리아에서 활동했던 화가 가운데 가장 유명한 인물은 카라바조(Caravaggio)였다. 거칠고 난폭한 싸움꾼에 사고뭉치였던 그는 검을 내려놓고 붓을 들 때만 천재성이 표출되었다. 물론 그런 때조차도 창녀를 성모 마리아의 모델로 쓴다가 12제자를 평범한 노동자로 묘사하는 등 문제적 행동을 일삼았다. 한번은 결투에서 검으로 사람을 죽이고 나서 로마로 도망가야 하는 상황에 놓이기까지 했다.

그래서 카라바조를 생각할 때면 정말로 의아한 점이 있다. 툭하면 싸움을 벌이던 그런 성격으로 어떻게 그렇게 진득하니 마음을 가라앉히고 훌륭한 유화 작품들을 그려냈을까? 그의 작품은 주로 종교적인 주제를 다루었지만, 화풍은 자연주의적 양식을 보여주며 과장된 명암 기법을 사용했고, 특히 그림자를 더 강조했다. 38세의 나이로 요절한 카라바조…… 그의 난폭한 기질은 세상으로부터 뛰어난 재능을 가진 한 사람을 앗아가 버리고 말았다.

카라바조가 활동한 17세기 초 이후의 시기에는, 더 북쪽인 네덜란드에서 뛰어난 거장들이 등장하면서 렘브란트(Rembrandt), 루벤스(Rubens), 할스(Hals), 반 다이크, 베르메르(Vermeer) 같은 천

카라바조, 〈엠마오의 만찬(The Supper at Emmaus)〉, 1601년

재 화가들이 활약했다. 카라바조와 마찬가지로 렘브란트도 심각한 성격상의 결함을 안고 있었다. 다만 렘브란트의 경우엔 통제 불능의 난폭성이 아니라 통제 불능의 사치가 파멸의 원인이었다.

낭비벽이 심했던 렘브란트는 의뢰가 쏟아져 들어올 만큼 암스테르담에서 가장 그림을 많이 그리고 가장 인기 있는 초상화 화가였음에도 파산을 면치 못했다. 잇따른 강제 경매로 집과 귀중품이 팔려나갈 지경이었다. 나중에 아내가 사망했을 땐 현금을 마련하기 위해 아내의 묘석까지 팔았던 그였다.

그렇게 나약한 성격에 사생활도 어수선했던 사람이 우리에게 17세기 최고의 걸작들을 남겨줄 수 있었다니, 그저 놀라울 따름이다. 본질적으로 놀기 좋아하는 성격을 가진 창의적 인물들은 어떤 식으로든 억제력이나 자제력과는 거리가 먼 파괴적 경향의 성격으로 쉽게 빠져드는 듯하다.

렘브란트는 특별히 의뢰받은 일 외에도 점점 늙어가는 자신의 얼굴을 담아내는 일에 몰두하기도 했다. 그가 1620년대부터 1660년대까지 그린 자화상은 80점이 넘는다. 카라바조와 마찬가지로 그 역시 인물에 빛의 움직임을 묘사하며 어둡고 그늘진 배경과 대비시키는 일에 매료되어 있었다. 그래서 보는 사람에 따라 그의 그림은 아주 음울해 보이기도 하지만, 반면에 피부의 결, 얼굴의 해부학적 구조나 표정에서 풍기는 뉘앙스 등의 미묘한 부분에 시선이 쏠리도록 해주었다.

렘브란트가 자신의 늙어가는 모습을 담아놓은 80점 이상의 자화상 가운데 한 작품.

'…본질적으로 놀기 좋아하는 성격을 가진 창의적 인물들은 어떤 식으로든 억제력이나 자제력과는 거리가 먼 파괴적 경향의 성격으로 쉽게 빠져드는 듯하다.'

　렘브란트가 암스테르담에서 활동하던 동시대에 남쪽으로 조금 떨어진 곳, 앤트워프(Antwerp)에서는 페테르 파울 루벤스(Peter Paul Rubens)가 미술계를 주름잡고 있었다. 루벤스는 젊은 시절에 이탈리아를 방문했다가 지대한 영향을 받아 유럽 북부의 사실주의와 남부의 웅장한 고전적 테마를 융합시키게 되었다. 그 결과 신화나 성서적 사건을 멋지게 구성한 장면 속에서 몸부림치는 인간의 살결을 탁월하게 표현해냈다.

　한편 그 다음 세대에 등장한 얀 베르메르(Jan Vermeer)는 루벤스의 장엄함에 철저히 등을 돌리는 동시에 렘브란트의 어두침침한 색조도 거부했다. 그의 그림은 보통 사람들에 초점이 맞춰졌고 더 밝은색, 특히 파란색과 노란색을 즐겨 사용했다. 그의 그림에서 성경 속 장면은 등장하지 않았고 신화적 드라마는 무시되었으며, 사회적으로 유력한 모델도 배제되었다. 베르메르는 부자나 유명인들의 후원을 과감히 무시했고, 결국 그가 숨을 거둘 당시 그의 가족에게 남겨진 것은 빚더미뿐이었다. 한마디로 그는 자신이 그리고 싶은 것에만 전적으로 몰두하며 세속적 계산을 철저히 등한시했던 인물이었다.

　베르메르의 천재성은, 자신의 작업실 창문에서 새어 들어와 그림의 대상을 비춰주는 빛을 다루는 방식에서 느껴진다. 또한 그의 그림 속 수수한 모델들을 한 순간에 포착한 모습으로 묘사하여, 이전 화가들의 작품을 부자연스럽고 구식으로 보이게 만든다.

　17세기의 스페인에서는 북해 연안 저지대(네덜란드 · 벨기에 · 룩셈부르크 지역 — 옮긴이)에서 활약 중인 화가들에 필적할 만한 초상화가, 디에고 벨라스케스(Diego Velázquez)가 있었다. 벨라스케스는 필립 4세의 총애를 받으며 공식 궁정화가의 자리에 올랐고, 필립 4세의 초상화를 40차례나 그렸다(필립 4세는 벨라스케스 외에 누구에게도 초상화를 맡기지 않았다). 필립 4세는 심지어 벨라

스케스의 작업실 열쇠를 가지고 있으면서 거의 매일같이 작업실을 방문해 그림 그리는 그의 모습을 지켜보기까지 했다. 벨라스케스에 대해서는 역사상 최고의 초상화가라고 평가하는 견해가 있으며, 20세기에 프랜시스 베이컨(Francis Bacon, 영국의 화가)은 벨라스케스가 그린 교황의 초상화를 토대로 수점의 그림을 그리기도 했다.

정물화와 풍경화

17세기 초에는 네덜란드 회화 고유의 사실주의가 특별한 표현 형식, 즉 정물화를 발견하게 되었다. 비상한 실력을 지닌 다수의 화가들이 서로 경쟁을 벌이듯 탁자에 늘어놓은 일상적 물건들을 흠 잡을 데 없이 사실적으로 그리기 시작했다. 사실주의를 더욱 살리기 위해 이런 물건들은 식사 후의 '어질러진' 상태로 감각 있게 배열시키는 것이 보통이었으며, 그림의 기교는 현대의 컬러 사진과 맞먹을 정도의 수준이었다.

정물화는 본질적으로 중상류 계층을 위한 미술이었다. 17세기에는 도시 중산층이 새롭게 부상하여 번창하면서 점점 더 멋있어지는 집에 걸어둘 만한 그림을 원했다. 꽃 그림이 큰 인기를 끌었지만 이 특별한 장르에서 기교적 절정을 대표했던 부문은 테이블 위에 배치된 정물 구도의 그림이었다. 그리고 먹을 것과 마실 것, 나이프와 포크, 도자기, 식탁보 등의 여러 가지 장식품이 이런 테이블 구도 작품들의 가장 중요한 특징을 차지했다. 즉, 정형화된 종교적 장면, 신화적 드라마, 역사적 인물상이 화폭에서 사라지고, 군침 도는 치즈, 껍질을 깨놓은 견과, 과일이

네덜란드의 화가 페테르 클라스(Pieter Claesz)가 그린 정물화, 1647년.

담긴 접시, 고기 파이, 조개, 빵, 와인이 그 자리를 채웠다. 쾌락주의자들은 이런 그림을 먹을 걱정 없이 잘 사는 자신들의 행운을 기리는 차원으로 여겼고, 신앙심 깊은 이들은 폭식은 곧 죄악임을 엄하게 상기시켜줄 경각의 차원으로 바라봤다.

17세기에 종교화가 완전히 사라진 것은 아니었으나 초상화와 정물화가 활발한 두각을 나타냈다. 기교 면에서도 그 어떤 시기의 그림도 감히 상대가 되지 않을 만큼 뛰어난 수준에 달해 있었다. 그런가 하면 도시에서의 위상이 점점 높아가던 중산층이 새로운 후원층으로 부상함에 따라 이들이 그림의 주제에 영향을 미치게 되는 것은 불가피한 일이었다.

한편 17세기에는 미술에 또 하나의 세속적인 형식이 진지한 관심을 끌기 시작했는데, 바로 ('풍경'을 뜻하는 네덜란드어 landschap에서 유래된) 풍경화(landscape)였다. 당시 부유한 네덜란드인들에게는 전원의 풍경이 담긴 그림들이 인기를 끌었으나, 사실 이런 그림들은 순수한 풍경화라고 할 만한 작품이 드물었다. 빙판에서 스케이트를 타거나 해변에서 걷고 있는 인물이 작게나마 들어간 경우가 많았기 때문이다.

개별 장르로서 풍경화의 발전을 이끈 대표적 주자는 프랑스의 화가 니콜라 푸생(Nicolas Poussin)이었다. 로마에서의 활동을 선호했던 그는 그곳에서 고전적 주제의 영향을 받게 되었다.

> '도시에서의 위상이 점점 높아가던 중산층이 새로운 후원층으로 부상함에 따라 이들이 그림의 주제에 영향을 미치게 되는 것은 불가피한 일이었다.'

푸생, 〈성 야고보가 있는 풍경 (Landscape with Saint James)〉, 1640년.

로마의 그런 고전적 작품들 속에서 풍경은 주로 배경으로 등장했으나, 풍경을 전경(前景)으로 끌고 나와도 괜찮을 것이라고 생각했던 이는 푸생이었다. 하지만 이를 자연주의적 방식에 따라 행동으로 옮기기란 그로선 요원한 일이어서, 그의 풍경화는 전원적이기보다 영웅적이었다. 푸생은 작품의 구상에서 어디에든 작게라도 인물을 넣고픈 유혹을 좀처럼 뿌리치지 못했다.

새로운 후원층

유럽 미술의 기호는 혁신을 반대하는 편이던 거대 협회와 막강한 단체들에 큰 영향을 받았다. 전통적인 사고방식에 젖어 있던 협회 회원들은 종교적, 신화적, 우의적(寓意的), 역사적 주제를 초상, 일상적인 삶의 장면, 풍경, 정물을 담은 그림보다 더 우월하다고 판단했다. 그러나 18세기의 유럽 사회에 극적인 변화가 일어나면서 이런 견해는 점차 지반을 잃을 수밖에 없었다. 신흥 부유층인 지주들이 자신들의 가족, 소유지, 저택, 주변 경관, 가축들을 이미지로 담아내려 일을 의뢰했고, 이와 같은 새로운 후원층 하에서 화가들은 관심의 초점을 이러한 세속적 주제로 옮기면서 종교적이고 고전적인 주제로부터 점점 멀어져갔다.

영국에서는 토머스 게인즈버러(Thomas Gainsborough)와 조슈아 레이놀즈(Joshua Reynolds)가 이런 새로운 부류의 미술 후원층의 요구에 부응해주고 있었다. 그런데 두 화가에게 일을 맡긴 의뢰인들은 종종 이중의 득을 누리기도 했다. 게인즈버러가 그린 〈앤드루스 부부(Mr and Mrs Andrews)〉의 경우처럼, 자신들의 멋진 소유지 주변이 배경으로 그려진 가족 초상화를 얻었으니

게인즈버러, 〈앤드루스 부부〉, 1750년.

카날레토, 〈베네치아에 도
착한 프랑스 대사(Arrival of
the French Ambassador in
Venice)〉, 1740년경.

말이다. 자신들의 소유지에서 편안한 자세로 포즈를 취하고 있는 신혼의 앤드루스 부부는 부유
한 지주들이었던 덕분에 평민의 신분이었음에도 이런 작품을 의뢰할 수 있었다.

베네치아의 화가 카날레토(Canaletto)는 북유럽 상류층 사이에서 유행이던 그랜드 투어로 혜택
을 본 사례였다. 사실, 그가 공부해서 얻은 뛰어난 기교는 고국 이탈리아보다 영국인들 사이에
서 더 큰 인기를 끌었다. 다만 안타깝게도 화가로서 상업적 성공을 거두면서 밀려드는 수요에
응하기 위해 그림을 잇달아 그려대다 보니 어느 순간부터 작품의 질이 떨어지고 말았다. 급기
야 당시의 어느 비평가가 그의 최근 작품이 너무 기계적이라며 그의 이름만 내세운 위작이 틀림
없다고 주장하기에 이르렀고, 결국 카날레토는 가짜가 아님을 증명하기 위해 여러 사람들이 보
는 앞에서 그림을 그려야 했다.

프랑스에서는 프랑스 혁명이 일어나 수많은 사람들의 머리가 단두대에서 잘려나가기 전 시
기에, 삼인조 낭만주의 화가들이 활약을 펼치고 있었다. 프라고나르(Fragonard), 부셰(Boucher),
와토(Watteau)인 이들 세 화가는 상류층의 내실에 퇴폐적이면서도 매력적인 누드화와 이상적인
무대의상이 묘사된 그림들을 잇따라 제공해주었다. 이런 쾌락주의적인 경박한 작품들은 이전
수세기 동안 종교적 미술이 띠던 성향으로부터 가능한 한 멀리까지 벗어났다. 실제로 적정선의
한계에 바짝 근접하기도 해서 몇몇 프랑스 미술 비평가를 격분시키기도 했다. 그러나 비평가들

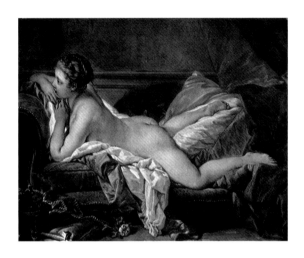

부셰, 〈쉬고 있는 소녀〉,
1752년.

의 비난도 별 영향을 미치지는 못했다. 궁정에서 이런 그림들을 의뢰하고 있었기 때문이다. 그림들이 경박한 데다 노골적으로 성욕을 자극하긴 했으나 그 후원자 덕분에 보호받고 있었던 것이다.

이런 장르의 전형적인 작품이 바로 프랑수아 부셰(François Boucher)의 〈쉬고 있는 소녀(Louise O'Murphy)〉인데, 이 누드화 속의 주인공은 루이 15세의 정부 중 한 명인 오머피(O'Murphy)라는 이름의 매력적인 아일랜드 소녀다. 오머피는 열세 살 때 카사노바의 유혹에 넘어가고 말았는데, 이때 카사노바는 그녀의 누드화를 의뢰했다. 이 누드화를 본 루이 15세는 너무 흥분한 나머지 그녀를 어린 애첩으로 들인 후 자신도 부셰에게 그녀의 초상화를 의뢰했다.

18세기의 부유한 미술 후원자들은 장대한 전원 사유지, 베네치아의 운하, 프랑스 궁정 내실의 이미지를 선호하는 편이었지만, 18세기에 존재했던 더 추잡한 또 하나의 측면이 이런 이들의 화폭에서는 배제되어 있었다. 그런데 바로 그 측면이 윌리엄 호가스(William Hogarth)의 작품

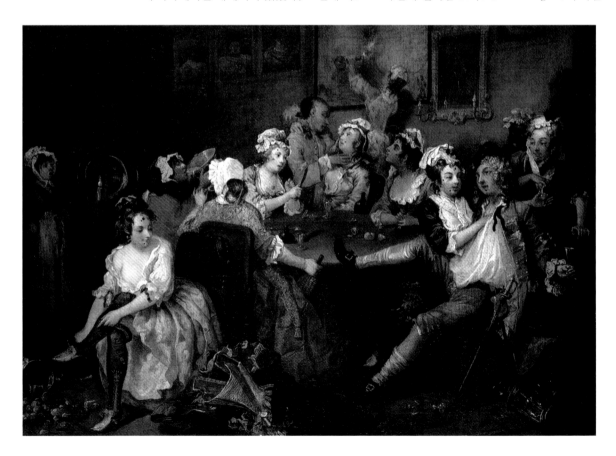

속에서 포착되었다. 북적이는 도시 런던을 담아낸 그의 그림과 판화들은 당시 영국의 정치, 도시 생활, 사회적 윤리의 상태와 관련하여 퍼져 있었을 법한 모든 자기도취에 타격을 가했다. 그의 가차 없는 시각적 풍자 속에서, 당시의 도시 사회에 존재했던 총체적 불공정과 무절제한 퇴폐성이 환기되었다.

시각적 독창성

19세기 초에 등장한 혁신적인 풍경화 화가 J.M.W. 터너(J.M.W. Turner)는 극단적인 빛의 효과에 사로잡혀 있던 남다른 인물이었다. 전해오는 이야기에 따르면, 그는 바다 폭풍의 시각적 효과를 직접 체험해보기 위해 배의 돛대에 자신의 몸을 묶기도 했단다. 또한 죽으면서 내뱉은 한마디가 "태양이 곧 신이다"라는 말이었다. 터너는 햇빛, 불, 비, 바람, 안개, 폭풍, 바다의 맹위 등에 매료되어 있었다. 나이가 들어갈수록 그의 그림은 세부묘사가 점점 줄어들더니 급기야 빛과 어둠의 부분 외에 다른 묘사는 거의 없어지다시피 했다.

터너는 후반에 형식에 얽매이지 않고 몽롱한 특징의 작품을 내놓으며, 비교적 전통적이던 그의 초기 그림들에 감탄을 보냈던 미술 비평가들을 당혹감에 빠뜨렸다. 그가 미쳐가고 있다는 소문이 나돌기도 했다. 그의 어머니는 정신병원에서 생을 마감했고, 터너 자신도 점점 괴벽을 드러내더니 말년에는 첼시에서 정부인 소피아 부트(Sophia Boot)와

'…세부묘사를 대담할 정도로 무시했던 터너의 후기 작품 경향은 시각적 추상화의 측면에서 볼 때 시대를 거의 100년 정도 앞선 것이며…'

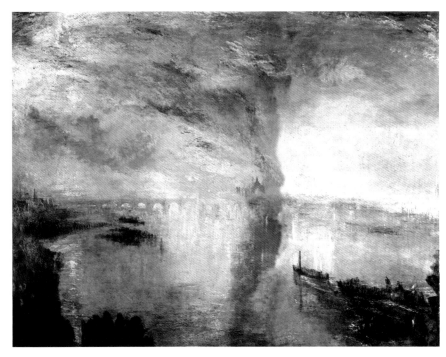

160쪽 호가스, 〈탕아의 행각 (The Rake's Progress)〉 중 '술집 장면', 1734년.

오른쪽 터너, 〈국회의사당의 화재(The Burning of the Houses of Parliament)〉, 1834년.

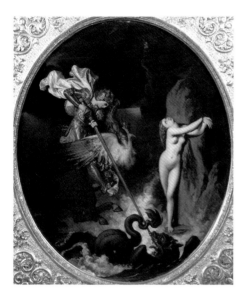

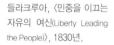
앵그르, 〈안젤리카를 구출하는 루첼로(Roger Delivering Angelica)〉, 1819년.

함께 살며 퇴역 제독 행세를 했다. 빅토리아 여왕은 왜 그에게 기사 작위를 수여하지 않느냐는 질문을 받았을 때 그가 미친 것 같아서라고 대답했다. 진실이 무엇이건 간에, 세부묘사를 대담할 정도로 무시했던 터너의 후기 작품 경향은 시각적 추상화의 측면에서 볼 때 시대를 거의 100년 정도 앞선 것이며, 이 점에서 그는 역사상 가장 혁신적인 미술가의 한 사람으로 평가받는다.

한편 영국의 건너편인 프랑스는 19세기에 시각적 독창성의 중심으로 떠올랐다. 이제 곧 앵그르(Ingres), 코로(Corot), 쿠르베(Courbet), 도미에(Daumier), 들라크루아(Delacroix) 같은 거장들이 각광 받게 될 시점에 이르러 있었다. 프랑스 혁명은 미술가들이 주변 세계의 시각적 효과에 더 직접적으로 반응하도록, 완전히 새로운 단계의 미술적 기반을 닦아놓았다. 다만 이런 변화에서 예외적인 인물이 있었다면 신고전주의 화가 앵그르였다. 그는 자신이 "훌륭한 원칙의 보존자이지 혁신가가 아니다"라는 주장을 완강하게 고수했다. 그를 비난하던 이들이 그가 과거를 훔치고 있다며 혹평하자, 앵그르는 격분하여 자신의 명성에 흠집을 내려는 고약한 수작이라고 받아쳤다. 아무튼 그의 주제가 우의적이었고 그의 기교가 의고주의(擬古主義. 옛것, 즉 고대의 전형(典型)을 숭배하여 모방하는 예술 경향 — 옮긴이)였는지는 몰라도, 그의 누드화는 프랑스 혁명 이전의 내실 그림들에 맞

들라크루아, 〈민중을 이끄는 자유의 여신(Liberty Leading the People)〉, 1830년.

'들라크루아가 묘사한 장면들은 생동감이 넘쳐서 그 현장의 냄새와 소리까지도 느껴지는 듯했다. 그의 힘찬 붓놀림은 이미지에 강렬함과 생기를 부여하여…'

먹을 만큼 에로틱했다.

앵그르에게는 만만찮은 맞수, 외젠 들라크루아가 있었다. 앵그르의 작품이 인위적으로 설정된 포즈로 가득했다면 들라크루아의 작품은 자연스러운 움직임으로 가득했다. 들라크루아가 묘사한 장면들은 생동감이 넘쳐서 그 현장의 냄새와 소리까지도 느껴지는 듯했다. 그의 힘찬 붓놀림은 이미지에 강렬함과 생기를 부여하여 그림 속 인물들은 거의 예외 없이 격렬한 움직임의 한 순간을 그대로 포착한 것 같았다. 왕의 첩들이 처형되는 장면이든, 대폭동의 장면이든, 말들의 격렬한 싸움 장면이든 간에 들라크루아의 구성은 역동감이 넘쳤다. 그는 관람객들이 자신이 묘사하고 있는 그 흥미진진한 사건에 빠져들게 하고 싶었다. 이를 위해 세부묘사는 어느 정도 희생시킬 수 있었는데, 이는 앵그르가 표방하던 것과는 상반되는 자세였다.

앵그르의 고전주의와 들라크루아의 낭만주의 사이의 경쟁은 얼마 안 되어 역사 속으로 사라지게 된다. 평범한 사람들을 진지한 견지에서 묘사하려는 사실주의자들의 혁명이 새롭게 출현하면서부터였다. 이는 양식보다는 주제에서의 혁명이었다. 브뤼헐가가 훨씬 이전에 농부들의 모습을 화폭에 묘사했던 것은 사실이지만 그들이 그린 인물들은 남녀 모두 아주 진지하게 다루어지지는 않았다. '노동의 존엄'이 전혀 담겨 있지 않았다. 반면 프랑스의 화가 장 프랑수아 밀레(Jean-François Millet)는 농부들을 아주 다른 각도에서 바라보며 열심히 일하고 밭을 갈고 수확

밀레, 〈이삭 줍는 여인들(The Gleaners)〉, 1857년.

하는 모습을 담았다. 밀레의 그림 속 인물들은 힘겹고 고되게 살아가는 모습이었으나 프랑스에서 새롭게 대두된 중요한 정신 이념인 'egalité(평등)'의 메시지를 전달했고, 일부 비평가들은 밀레의 그림이 사회주의 성향을 띠고 있다며 비난했다.

회화에 대한 새로운 접근법

19세기 미술을 말할 때 빼놓을 수 없는 인물은 프랑스 화가 에두아르 마네(Edouard Manet)다. 그의 작품은 19세기 초기의 사실주의와 후기의 인상주의(인상파)를 이어주는 중요한 다리로 평가받고 있다. 인상주의 화가들은 그를 인상주의의 아버지로 인정했으나 그 자신은 그들과 함께 작품을 전시하거나 그들의 그룹에 정식 일원이 되는 것을 한사코 마다했다.

마네는 스스로 사실주의자라고 자처했으나 그의 채색법은 사실주의와 큰 차이가 있었다. 세심하고 꼼꼼한 붓놀림은 보이지 않았고 오히려 기성 비평가들이 그림을 왜 그리다 말았는지 의아해하며 싫어했을 만큼 꼼꼼하지 않게 표현했다. 붓자국을 그대로 드러내는, 이런 얽매임 없는 붓놀림은 젊은 화가들을 흥분시켰다. 그리고 이 새로운 기법의 혁명이 기점이 되어, 마침내 대충대충 문지르는 식의 꼼꼼하지 않은 인상주의 화가들의 채색법이 등장하게 되었다.

마네가 다루었던 주제는 파리 사람들의 일상생활이었다. 이런 점에서 그는 사실주의자였으며, 일상적인 일을 하는 중이거나 바나 카페에서 여유를 즐기는 사람들을 담았다. 더러 대화 중이거나 술을 마시는 순간을 포착해놓을 때는 구성이 더 격식 없고 자유로워서, 인물들이 다른 인물에 반쯤 가려지거나 얼굴이 캔버스 가장자리에 걸려 잘리기도 했다. 그의 이런 측면 역시 인상주의자들에게 지대한 영향을 끼치게 된다.

1874년에 모네(Monet), 시슬레(Sisley), 피사로(Pissarro), 드가(Degas), 르누아르(Renoir)를 비롯한

마네, 〈페르 라튀유에서(At Père Lathuille's)〉, 1879년.

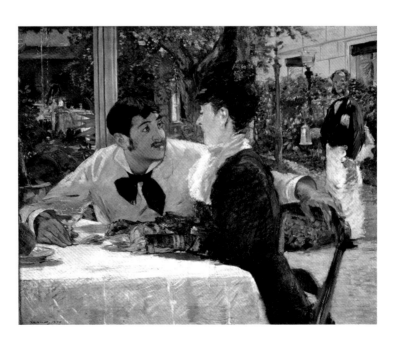

모네, 〈인상, 해돋이〉, 1872년.

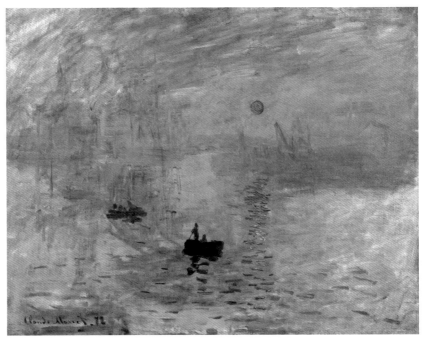

일군의 파리 화가들이 의기투합하여 자신들의 새로운 채색 기법을 전시했다. 여기에서는 모네의 작품 중 〈인상, 해돋이(Impression, Sunrise)〉라는 그림도 전시되었는데 전시회를 찾은 한 비평가가 이 작품을 보고 확실히 인상적이라며 이렇게 덧붙였다. "정말로 제멋대로에 안일하게 그린 작품이다! 막 작업을 시작한 벽지도 이 그리다 만 듯한 바다그림보다는 완성도가 높겠다." 이 비평가는 이 일단의 화가들을 비아냥거리는 의미에서 '인상주의'라고 명명했으나 이 인상주의 화가들이 이끌어낸 결과는 그의 비아냥을 무색케 했다. 세상을 다른 식으로 참신하게 묘사한 이들의 기법은 점차 지지자를 끌어 모았고, 이들의 인상주의 운동은 회화에 대한 완전히 새로운 접근법을 촉진시키면서 20세기의 대변동을 예고하게 된다.

인상주의는 몇 가지 색다른 기법을 채택했다. 물감을 짧고 두껍게 바르며 세세한 세부묘사 무시하기, 물감을 섞어서 칠하지 않고 색별로 덧칠함으로써 보는 사람의 시각 속에서 섞여보이게 하기, 찰나의 순간을 포착하기 위해 빠른 속도로 그리기, 작업실 안이 아닌 야외에 나가서 그리기, 검정색과 회색을 사용하지 않고 어두운 색조는 보색으로 연출하기, 물감이 채 마르기도 전에 다른 색깔의 물감을 덧칠하여 의도적으로 번지게 하기, 어슴푸레한 석양, 번쩍이는 햇빛, 반사된 빛 같은 빛의 상태 중시하기, 그림자를 하늘빛이 반사된 푸른빛으로 표현하기 등이다.

이 새로운 기법으로 탄생된 작품들은 살롱 미술의 전통에 익숙해져 있던 이들에게 충격을 주었다. 이들 대다수에게 인상주의 작품은 발칙한 데다 어설프게 그린 것처럼 보일 뿐이었지만, 인상주의는 꿋꿋하게 살아남았다. 이 무리에 뭉친 화가들은 10명이 조금 넘었으나 그중 몇 사

람이 두각을 나타냈는데, 특히 이 새로운 양식의 가장 극단적 상징으로는 클로드 모네(Claude Monet)를 꼽아도 무방할 것이다. 그의 몇몇 작품은 그저 물감을 살짝 찍어놓은 것에 불과해 보일 정도였으니 말이다.

후기 인상주의

인상주의는 1874년을 시작으로 1886년까지 파리에서 여덟 차례의 단체 전시회를 열었다. 그러다 그 이후 19세기 말에, 후기 인상주의로 일컬어지게 되는 새로운 그룹이 부상한다. 이 운동을 주도한 주요 인물은 폴 고갱(Paul Gauguin), 빈센트 반 고흐(Vincent van Gogh), 폴 세잔(Paul Cézanne), 조르주 쇠라(Georges Seurat)였다. 후기 인상주의에서의 가장 두드러진 발전은, 인상주의의 화법을 기술적으로 진보시켜 일명 점묘법을 탄생시킨 부분이었다. 점묘법은 쇠라와 폴 시냐크(Paul Signac)가 창시한 양식으로, 인상주의의 짧은 붓칠을 색점을 찍는 수준으로 축약시킨 것이었다. 각각의 점은 다른 색으로 칠해졌으나 멀리서 보면 그 점들이 한데 섞이면서 더 큰 형체를 이루

쇠라, 〈그랑드 자트 섬에서 본 센 강(The Seine at La Grande Jatte)〉, 1888년.

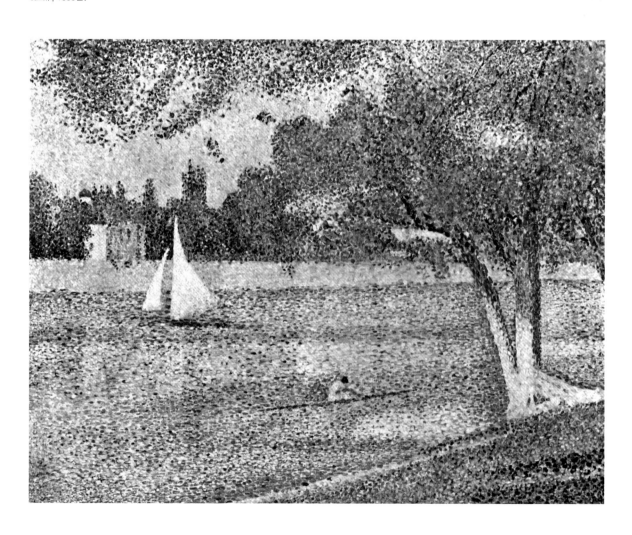

반 고흐, 〈까마귀가 나는 밀
밭(Wheatfield with Crows)〉,
1890년.

었다. 쇠라는 빛과 색의 본질에 대한 과학적 이론에 흥미를 갖게 되면서 이런 점묘법을 통해 보색, 색의 후광효과, 망막 잔상효과 등을 실험했다.

반 고흐는 정반대의 경향을 취해, 짧은 붓질을 미세한 점으로 줄이는 대신 붓질을 훨씬 더 눈에 띄고 강렬하게 표현했다. 이런 경향은 그의 일생에 걸쳐 점점 더 강해지면서 나중엔 캔버스에 물감을 난폭하다 싶게 칠하는 정도에까지 이른다. 반 고흐의 작품은 물체를 더 강렬하고 눈에 띄게 보이도록 종종 어두운 윤곽을 더했던 점에서도, 인상주의 화가들의 작품과 차이를 보였다. 반 고흐의 작품 여러 점에는 그 자신의 가학적 기질을 반영하듯 고통스러운 분위기가 흐르기도 했다. 그의 작품이 아무리 뛰어났다고 해도, 그 자신은 상대하기에 썩 기분 좋은 사람은 아니었던 것

'그[반 고흐]의 작품 여러 점에는 그 자신의 가학적 기질을 반영하듯 고통스러운 분위기가 흐르기도 했다.'

같다. 그가 아를에 머물 때 그에게 물감을 팔았던 어린 소녀 잔느 칼망(Jeanne Calment)이 그에 대해 '지저분하고 불쾌하며 술 냄새가 진동하는 데다 성질도 고약하다'고 말했던 것을 보면 말이다. 게다가 매춘굴에서의 아주 기괴한 성행위를 통해서만 쾌감을 얻을 수 있었다고도 한다. 하지만 그는 우수에 찬 삶 속에서 생동감 넘치는 미술 작품을 낳은, 또 하나의 모순적 삶을 살다간 사례다.

반 고흐의 친구였던 폴 고갱 또한 우울증으로 고통을 겪었고 심지어 자살까지 시도했다. 고갱은 말년에 남태평양에서 원주민 어린 소녀들과 잠자리를 가지며 음주와 매독에 시달렸다. 그는 마르키즈 제도(Marquesas Islands)의 총독을 비방했다가 교도소형에 처해졌으나 형을 살기도 전에 모르핀 과다 복용으로 사망하고 말았다. 고갱의 삶 역시, 아주 불쾌한 사람이 탁월한 미술 작품을 탄생시킨 모순적 사례였다.

고갱의 그림들은 인상주의를 크게 앞질렀다. 인상주의 화가들이 그를 전통적 억제력으로

고갱, 〈아레아레아(Arearea),
(기쁨)〉, 1892년.

부터 해방시켜 주었을지는 몰라도, 이후에 그는 독자적 화풍을 정립하며 밝은 색채를 묘사되는 이미지의 특징과는 관련 없이 비논리적으로 사용하는 원시적 양식을 취했다. 개는 밝은 오렌지빛으로, 지구는 붉은색, 노란색, 자주색, 초록색으로 그리는 식이었다. 또한 공간을 평면적으로 구성하고 세부묘사는 그냥 대충대충 했다. 한편 원주민의 삶을 그린 그림들의 경우엔 상징으로 가득 차 있는가 하면, 야릇하면서도 다소 숨이 막힐 듯한 분위기가 흐른다. 밝은색과 생생한 이미지에도 불구하고 그의 작품 속에서는 예쁘장한 모습이라곤 찾아볼 수 없다. 원주민 그림이 그려질 무렵 그의 작품은 가히 혁명적 수준에 이르면서, 19세기의 막바지에 파리 미술계의 다른 화가들에게 크나큰 영향을 미치게 된다.

또 한 명의 위대한 후기 인상주의 화가였던 폴 세잔은 성격이 사뭇 달라서 반 고흐나 고갱에 비해 훨씬 점잖았다. 부유하고 신앙심이 깊었던 세잔에게 최대의 문제점이라면 그림을 그릴 때 스스로에게 지우는 압박이었다. 전해오는 바에 따르면, 그는 구성에 한 가지 요소를 추가하는 데 몇 시간씩 걸렸다고 하니 정물화 한 점을 완성하는 데 100회 정도의 작업을 가졌던 것 같다. 이는 그가 스스로에게 모순적인 도전을 강요했던 탓이었다. 즉, 직접적 관찰에 따라 자연을 눈앞에 보이는

'그[세잔]에게는 추상성이 너무 약하면 자신이 그저 자연을 모방하는 것이었고, 추상성이 과도하면 자연과 단절되는 것이었다.'

대로 묘사하는 동시에 자연에 내재하는 추상적 구조를 드러내려 했기 때문이다. 그에게는 추상성이 너무 약하면 자신이 그저 자연을 모방하는 것이었고, 추상성이 과도하면 자연과 단절되는 것이었다. 그는 자연의 모습 표면 아래에 내재되어 있는 기하학적 형태를 묘사하고 싶어 했으

세잔, 〈프랑수아 졸라 댐(The Francois Zola Dam)〉, 1878년.

며 "자연을 원기둥, 구형, 원뿔형으로 다루고 싶다"는 유명한 말을 남기기도 했다. 하지만 그러면서도 단순하고 직접적으로 관찰되는 있는 그대로의 자연적 장면도 놓치려 하지 않았다.

세잔은 그러한 섬세한 균형을 오랜 집중력을 통해 이루어냈다. 또한 그는 다음 세기의 미술에 지대한 영향을 미치게 된다. 색면(色面)과 짧은 붓질을 사용한 그의 기법은 20세기의 대표적미술 운동 가운데 첫 번째인 입체주의(큐비즘)의 분석적 기점으로 채택되었으며, 이 입체주의를통해 미술계는 자연 형태의 추상화를 향해 더 멀리 돌진하게 된다. 그것도 세잔이 상상도 할 수없었을 만큼 멀리까지 말이다.

새로운 미술 형식

19세기에는 미술 양상의 변화에 영향을 미친 두 가지 중대 사건이 일어났다. 첫 번째는 교회와궁정에서 신흥 중산층으로의 후원층 변화였다. 그리고 두 번째는 그림 제작을 위해 붓과 물감대신 화학약품을 사용하는 과학적 기법, 즉 사진술이 발명된 일이었다. 완전히 새로운 미술 형식인 이 사진술은 그 출발은 미미했으나 종국엔 사건, 장소, 사람, 사물 등을 기록하는 역할에서 우세한 지위를 차지하게 된다.

수세기에 걸쳐 이런 사회적 기록 의무는 재현 미술에 위임되어 왔고, 그로써 붓을 쥔 인간의 손에 의해 발전된 눈부신 기술은 시각적인 역사를 어마어마하게 축적시키며 배움에 크게 이바지했다. 한편 흑백 사진은 영감적 아름다움의 결핍을 과학적 정확성으로 상쇄시켰다. 현재까지 남아 있는 사진 가운데 가장 오래된 사진은 1827년으로 거슬러 올라간다. 독창적인 프랑

스의 지방 대지주인 조세프 니엡스(Joseph Niépce)가 자신의 서재 창가에서 별채 건물을 찍은 사진이었다. 노출시간이 무려 8시간이었고 형체가 흐릿한 모습으로 찍혔을 뿐이지만, 이것은 아직 사진의 초창기 단계임을 감안해야 한다.

프랑스 화가인 자크 다게르(Jacques Daguerre)는 여기에서 더 진전시켜 1839년에 은판사진(daguerreotype, 銀版寫眞)이라는 사진기법을 발표했다. 그의 기법은 복제가 불가능해 단 한 장의 양화(陽畵, 피사체나 원도와 같은 명암이나 색상을 지닌 화상 ― 옮긴이)만을 얻을 수 있었고 쉽게 손상된다

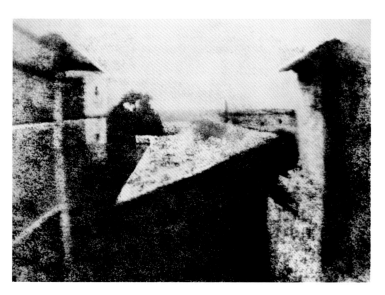

1827년에 조세프 니엡스가 찍은 세계 최초의 사진.

는 단점이 있었지만, 노출시간을 30분으로 줄였으며 이 시간도 그 뒤 몇 년간 점차 단축시켰다. 하지만 1850년대 중반에 영국의 과학자 윌리엄 폭스 톨벗(William Fox Talbot)이 그의 기술을 능가하는 사진술을 세상에 내놓았다.

폭스 톨벗은 1830년대에 자칭 '포토제닉 드로잉(photogenic drawing)'이라는 기술을 개척했으며, 1839년에 '포토제닉 드로잉 작업(The Art of Photogenic Drawing), 즉 자연의 물체가 화가의 연필에 도움을 받지 않고도 저절로 윤곽이 그려지도록 하는 과정'이라는 장황한 제목의 논문을 발표했다. 1841년에는 자칭 '캘러타이프(calotype)'라는 것을 개발하기도 했다. 캘러타이프는 하나의 음화(陰畵, 피사체와는 명암관계가 반대인 사진의 화상이며, 피사체와 명암관계가 같은 것이 양화로서 음화를 원판으로 만듦 ― 옮긴이) 원판으로 여러 장의 양화를 복제할 수 있는 세계 최초의 음양기법(negative-positive process)이었다. 이제 노출시간은 1~2분으로 줄면서 비로소 사진 초상의 시대가 열렸다. 물론 모델이 머리를 움직이지 못하도록 고정대를 사용해야 했지만 말이다.

1870년대에는 브로마이드지로 저렴하고 빠른 인화가 가능해졌고 1888년에는 미국에서 휘어지는 소재의 필름이 장착된 코닥 카메라가 최초로 출시되면서 마침내 사진촬영이 간단해졌다. 20세기에는 이런 과학적 그림 제작술이 급속도로 진전되면서 이제 손으로 그리는 그림은 시각적 역사 기록이라는 주요 임무를 빼앗기고 말았다. 흑백 스틸 사진이 고감도 컬러 사진으로 발전하는가 싶더니, 어느새 영화 촬영술, 비디오테이프 등이 잇따라 개발되었다. 세상 사람들은 이제 왕들이나 전투에 대해 궁금할 때면 그 모습이 담긴 그림을 살펴보는 게 아니라 영화나 텔레비전 화면을 들여다봤다.

이런 발전은 이미 19세기를 불과 10여 년 남겨둔 시점부터 미술계에 영향을 미치기 시작했다. 점점 높아져가는 사진의 역할을 충분히 인지하고 있던 인상주의 화가들은 여기에 큰 영향을 받아 세상을 묘사하는 새로운 방식을 시도하기에 이르렀다. 새로운 세기에 등장하는 화가들이 전통 미술의 묘사와 제약에서 관심을 돌려 시각적 이미지의 창조에 새로운 실험을 시도하게

되리라는 것은, 이제 시간문제일 뿐이었다.

8세기부터 19세기까지의 전통 회화를 간략하게 살펴보면, 확실히 이 시기에는 내가 정리한 8대 미술법칙 중 몇 가지에서 유독 두드러진 특징이 나타났다. 당시엔 화가들이 후원자들의 요구에 맞춰줘야 하는 압박을 받으면서 어쩔 수 없이 시각적 실험에 엄격한 제약이 가해졌다. 특히 과장의 법칙과 정화의 법칙이 가장 큰 피해를 입었다. 종교적 장면을 묘사하든, 아니면 외부 세계에 대한 시각적 기록을 담든 간에 전통적 화가들은 두드러진 과장을 피해야 했다. 또한 색채의 강조와 형체의 정화도 최소화시켜야 했다.

극단적인 예를 들자면, 네덜란드의 정물화에서는 사물을 사실상 실제 모습과 똑같도록 묘사해야 하는 억압이 거의 절대적이었다. 이런 걸작들의 비범함은 상상력 넘치는 창의성이 아니라 뛰어난 기술적 기량에 있었다. 하지만 여기에서도 나의 나머지 규칙들은 대체로 구현되었다. 우선 세심한 구성적 통제가 이루어졌다. 네덜란드의 정물화에 담겨진 사물들은 아주 주의깊게 배치되었다. 작품의 균형과 시각적 리듬도 신중히 고려되었다. 또한 모든 정물화가 최적의 이종성 법칙을 따르는 방식으로 세심하게 짜여졌다. 즉, 모든 구성이 '너무 단순'하지도 '너무 복잡'하지도 않은 딱 좋은 균형을 갖추었고, 그림들이 너무 밋밋하지도 너무 요란스럽지도 않았다. 이런 그림들을 감상할 때 느끼는 기쁨 중 하나는, 바로 이런 양 극단 사이의 섬세한 균형에 감동하게 되는 순간이다.

> '새로운 세기에 등장하는 화가들이 전통 미술의 묘사와 제약에서 관심을 돌려 시각적 이미지의 창조에 새로운 실험을 시도하게 되리라는 것은, 이제 시간문제일 뿐이었다.'

게다가 각각의 사물이 숨 막힐 정도로 정밀하게 묘사된 점에서는, 화가들이 이미지 정교화의 법칙을 따랐음을 부각시켜준다. 뿐만 아니라 작품 하나하나가 정물화의 보편적 테마에서 미묘한 변화를 줌으로써 주제의 변형 법칙도 따르고 있다.

재현 미술 가운데서 비교적 유연한 편인 다른 사례들을 살펴보면 과장과 정화의 억압이 덜 극단적인 경우도 많다. 가령, 초상화는 대상의 장점은 살짝 강조하고 단점은 축소시키기도 했다. 또한 신화적이거나 종교적인 장면을 묘사하는 화가들은 작품의 영향력을 높이기 위해 이미지를 강화시켰는가 하면, 상당수의 풍경화 화가들도 자신들의 시각적 선호에 맞춰 풍경을 재배열하곤 했다. 게다가 미술 역사상 이 단계의 막바지에 다다르면서 색채와 형체의 강화에 대한 실험이 나타나기 시작했다.

따라서 화가의 주요 임무 중 하나가 외부 세계의 기록인 경우에도, 나의 미술 기본법칙은 여전히 뚜렷하게 나타나고 있다. 미술가들은 시각적 역사의 기록자라는 부담 하에서도 기교적 숙달과 시각적 모방에만 관심을 갖는 단순한 기계로 전락하지 않는다. 어린 아동 미술가, 부족 미술가, 현대 미술가로선 알 턱이 없는 억압을 겪긴 할 테지만, 그런 여건에서도 여전히 자신들에게 부과된 한계 안에서 어떻게든 유구한 창의적 욕구를 따른다.

9 현대 미술

* 동영상을 감상하려면 페이지를 스캔하세요.

현대 미술

포스트포토그래픽 미술

현대 미술, 다시 말해 20세기의 미술은 사진 같은 그림에서 탈피해 개성적인 방향을 모색하려 한 포스트포토그래픽(post-photographic) 미술이라고 표현하는 것이 가장 적절할 듯하다. 19세기가 저물어갈 무렵, 이제는 외부 세계의 직접적 기록이 붓 대신 화학약품을 이용한 과학적 방법을 통해서도 가능해졌음이 확인되었다. 몇몇 미술가들이 이런 카메라의 영역 침범에 아랑곳하지 않으면서 전통 미술은 20세기까지도 계속 이어졌지만, 20세기에 들어서면서부터 전통 미술은 줄곧 그 입지가 미미해지게 된다. 이제는 기록이라는 부담이 내려진 만큼 새로운 방법으로 시각적 표현을 펼쳐 보려는 실험적 미술가들이 주된 역할을 하게 된다.

> '…전반적으로 볼 때 20세기의 미술은 여러 가지 양식과 단명에 그치는 운동들이 어지럽게 뒤섞인 상태였다.'

새롭게 열린 이러한 자유에는 문제점이 있었다. 미술가에게 가야할 길을 제시해줄 법칙이 없었다는 점이다. 미술가들은 자신들이 하고 싶지 않은 것이 뭔지는 알았지만 그것이 다였다. 자유는 다소 사막과 비슷해서, 어디든 가고 싶은 방향으로 출발할 수 있지만 길잡이가 되어줄 지표가 없다. 그 결과 전반적으로 볼 때 20세기의 미술은 여러 가지 양식과 단명에 그치는 운동들이 어지럽게 뒤섞인 상태였다. 즉, 소그룹의 미술가들이 뜻을 같이해 뭔가 색다른 시도를 펼치며 스스로 명칭을 붙이면서 수집가들이 좋은 반응을 보여주길 기대하곤 했다. 미술사가들이 확인한 바에 따르면 1900년과 2000년 사이에 나타난 이런 식의 그룹, 혹은 '-주의(-ism)'가 무려 81개나 되었다.

이런 그룹들을 오늘날의 관점에서 되돌아보면, 소소한 이론상의 차이를 무시할 경우 크게 다섯 트렌드로 분류된다. 각각 다른 방식으로 전통 미술의 법칙으로부터 탈피한 그 다섯 트렌드

는 다음과 같다.

기하학 미술－자연 세계로부터의 탈피
유기체적(organic) 미술－자연 세계의 왜곡
비이성적 미술－논리 세계로부터의 탈피
팝 아트－전통적 주제에 대한 반항
이벤트 미술－전통적 기교에 대한 반항

위의 다섯 가지 트렌드 외에 다음과 같이 이전의 전통 포기를 거부한 미술가들도 있었다.

초사실주의(super-realist) 미술－카메라와의 경쟁

이렇게 다양한 경쟁 트렌드들이 등장하면서 이 시기는 예전의 그 어느 시기보다 선택의 폭이 넓었다. 게다가 20세기는 미술의 후원 형태에 큰 변화가 일어나 교회와 궁정에서 개인 수집가와 대중 미술관으로 후원층이 옮겨졌다. 이제는 전통 미술관 외에, 새로운 작품만 다루는 현대 미술관들도 생겨나면서 대중들에게 그런 작품을 직접 접할 수 있는 기회를 제공해주었다. 또한 미술관에 전시되지 못한 경우에도, 석판 인쇄, 저렴한 컬러 인쇄, 포스터, 그림엽서, 삽화집을 통해 관심 있는 사람이라면 누구든 현대 미술의 이미지를 폭넓게 접할 수 있게 되었다.

'현대 미술가들의 실험정신이 너무 투철하다 보니 일반 대중은 그들의 작품을 쉽게 받아들이지 못하는 경우가 많았다.'

이런 발전 덕분에 이전의 그 어느 때보다 미술품을 접할 수 있는 기회가 넓어지긴 했으나, 또 다른 측면에서는 접근성이 떨어지기도 했다. 현대 미술가들의 실험정신이 너무 투철하다 보니 일반 대중은 그들의 작품을 쉽게 받아들이지 못하는 경우가 많았다. 그래서 현대 미술의 사례 중에는 현재의 21세기 관점에서는 논란의 여지가 없는 작품이지만 처음 세상에 선보였을 당시에는 미치광이나 사기꾼의 작품으로 치부된 경우가 흔했다. 현대 미술의 새로운 양식들은 곧바로 용인되는 일이 드물었고, 그런 탓에 아주 혁신적인 미술가들의 경우엔 대체로 생계유지조차 힘들었다. 오늘날 경매장에서 수백 만 달러를 호가하는 그림들은 그 당시의 화가들이 굶주림에 허덕이며 그려낸 작품이었다. 이런 사실을 생각하면 20세기의 수많은 미술가들이 전통적 후원자들의 통상적 지지가 없었던 환경 속에서 얼마나 대단한 열정과 헌신을 발휘했는지 느낄 수 있다. 이들은 그것이 하루하루의 삶 속에서 실질적으로 얼마나 어려운 일이든 간에 꿋꿋하게 통찰력을 탐구하면서, 다시 한 번 인간이라는 종의 억누를 수 없는 창의적 욕구를 증명해 보였다.

기하학 미술－자연 세계로부터의 탈피
1900년부터 현재까지 자연 물체에 내재된 구조를 탐구하려는 화가들이 끊임없이 등장했다. 이

들은 세세한 세부묘사와 유기체적 불규칙성 아래에 숨겨진 단순한 모양의 기하학적 구조를 탐지했다. 세잔은 "자연을 원기둥, 구형, 원뿔형으로 다루고 싶다"는 말로 이런 탐구를 시작했다. 언뜻 생각하기엔 자연을 더 조잡하고 거칠게 표현하려 하다 보니 무분별하다고 여겨질지도 모르지만 그가 겪은 남다른 의학적 사건을 들여다보면 생각이 달라질 것이다.

세잔은 어린 시절부터 근시에 시달렸다가 중년에 이르러 새로운 수술법 덕분에 시력 교정을 받았다. 수술 후 눈을 떴을 때 의사가 뭐가 보이느냐고 묻자 그는 이렇게 대답했다. "빛, 움직임, 색이 한데 뒤엉켜 보여요. 뭐가 뭔지 모르게 흐릿해요… 빛과 그림자가 뒤죽박죽 섞여 있어요." 이것은 굉장히 고통스러운 일이었다. 적어도 특정한 형체를 알아보기 시작할 때까지는 그랬다. 그의 눈이 형체를 알아보게 된 것은 이른바 구성 선(composition line)이라는 것, 즉 기하학적 대비가 존재하는 지점이자 시선을 고정시킬 수 있는 뭔가를 분간하기 시작한 덕분이었다. 그는 점점 더 많은 형체와 선을 구분해나가다 벽을 짚지 않고도 복도를 걸을 수 있는 정도까지 되었다. 다시 말해, 시각적 세계에 내재된 기하학 구조를 활용해 조직적인 방법으로 바라보는 요령을 터득한 셈이었다. 따라서 세잔의 말은 각별한 타당성을 갖는다. 인간의 눈은 어떤 이미지를 바라볼 때 그 내재된 구조에 의해 이미지를 파악하고 그 근본적 기하학 구조를 이해함으로써 혼동을 피한다. 그런 이유로 단순화된 형체는 기분 좋은 감흥을 일으키게 한다. 이렇게 시각적 세계의 혼란스러운 세세함을 단순한 기하학 구조로 축약시키는 것은, 우리 모두가 어떤 모습을 쳐다볼 때마다 자기 자신도 깨닫지 못하는 채로 수행하는 그런 일이기도 하다.

아래 피카소에게 영향을 주었던 아프리카 부족 마스크.

아래 오른쪽 피카소, 〈아비뇽의 여인들〉, 1907년.

세세한 모습의 단순화는 부족 미술에서도 빈번히 나타난다. 20세기 초에 스페인의 젊은 화가 파블로 피카소(Pablo Picasso)는 파리의 민속 박물관에 갔다가 부족의 가면을 보고 매료되었다. 피카소는 이 박물관의 "아프리카 작품전을 자주" 찾아갔다고 하며 그 자신도 그런 관람들이 "자신을 바꾸었다"고 말했다. 그는 이런 부족 미술전을 통해 세잔이 말해왔던 바를 깨달았다. 그의 경우엔, 개성적 초상을 희생시키면서 인간의 얼굴에 내재된 기하학 구조를 강조하는 식의 깨우침이었다.

> '…대중은 그림이 외설적이다, 혐오스럽다, 모욕적이다, 끔찍하다, 부도덕하다는 등의 반응을 보였다.'

이 무렵에 피카소는 세잔과 부족 미술 외에 또 하나의 영향을 받게 되는데, 얼굴의 특징이 단순화되어 있던 고대 이베리아의 석상 조각들이었다. 이 조각들은 마침 그 무렵 스페인에서 발굴되면서 보게 되었으며, 이런 두 영향을 염두에 둔 피카소는 1907년 동료들을 충격으로 몰아넣고 미술사에 전혀 새로운 운동의 도래를 예고하게 될 만한 그림의 작업에 착수했다. 피카소가 〈아비뇽의 매춘굴(The Brothel at Avignon)〉이라고 제목을 붙인 이 그림 속에서는 다섯 명의 창녀가 새로 온 손님에게 선택받기 위해 자신을 과시하는 듯한 포즈를 취하고 있다. 왼쪽의 세 얼굴은 고대 이베리아의 조각상에서 따온 모습이었고 오른쪽의 두 얼굴은 그가 민속 박물관에 다니며 연구했던 아프리카의 가면을 쓴 모습으로 덧칠되어 있다. 한편 다섯 인물에 묘사된 빛과 그림자의 면(面)에서는 세잔의 영향이 느껴진다.

이 그림은 전시하기에는 너무 충격적이라고 여겨져서 피카소의 친구들에게만 선보였다. 그렇게 9년 동안 숨겨져 있다가 마침내 전시되긴 했으나, 그 당시조차 그림의 제목은 검열 대상이었던 탓에 피카소의 바람과는 달리 그림은 〈아비뇽의 여인들(Les Demoiselles d'Avignon)〉이라는 점잖은 제목으로 변경되었다. 이런 제목의 변경에도 불구하고 대중은 그림이 외설적이다, 혐오스럽다, 모욕적이다, 끔찍하다, 부도덕하다는 등의 반응을 보였다. 피카소는 그 뒤로 29년 동안 이 그림을 돌돌 말아 작업실에 처박아 놓고는 아직 완성작이 아니라고 말하곤 했다. 그가 알면 깜짝 놀랄 테지만, 훗날 1972년에 이 그림은 한 내로라하는 미술 평론가로부터 "지난 100년간의 미술품 가운데 가장 영향력 있는 작품"이라는 평가를 받게 된다.

피카소의 이 그림에서 가장 놀라운 특징은 몸을 파는 창녀로 추정되는 여인들의 추한 모습이다. 피카소 자신도 매춘굴에 드나들었는데 5년 전에 한 아가씨에게서 성병이 전염되어 치료받은 적이 있었다[그를 치료했던 의사는 치료에 대한 보답으로 청색시대(Blue Period, 피카소는 1900년에 처음 파리에 와서 1904년 그곳에 정착한다. 가난하고 이름 없던 이 시기에 그린 그림들의 주제는 주로 사회적으로 소외된 사람들이었고 색조는 청색이었다. 그래서 1901년부터 1904년 초를 피카소의 청색시대, 혹은 우수의 시기라고 한다.)의 작품 한 점을 받았다]. 줄곧 제기되어온 추론처럼, 아마도 이런 불쾌한 기억 때문에 여성 인물 속에 '매춘의 추한 얼굴'을 담았던 것인지도 모른다.

이 그림 이후 2년 동안 피카소는 이와 같은 일반적 유형의 인물상을 계속 탐구하면서 형체를 점차 더 단순화시키고 기하학적으로 묘사했다. 그리고 이 실험의 초반기인 1909년에 친구인 조르주 브라크(Georges Braque)와 함께 20세기를 대표하는 운동 가운데 첫 번째 운동인 입체주의를

브라크, 〈바이올린이 있는 정물(Still Life with Violin)〉, 1911년.

일으켰다. 입체주의 운동의 초기 사례에서는 여전히 기하학적 추상을 바탕으로 삼은 자연물을 찾을 수 있었으나 시간이 지날수록 점점 찾기가 어려워진다.

이와 같은 입체주의 그림에서는 색채가 점차 빠져 나가면서 입체주의 운동의 절정기에 이르렀을 무렵엔 옅은 회색과 갈색으로 어우러진 단일 색조를 띠게 된다. 또한 작품들에서는 엄격함과 엄숙함의 분위기가 흘러서, 마치 화가들이 우리에게 작품을 진지하게 받아들이도록 자극하는 듯 느껴진다. 그 작품들이 당시로서는 얼마나 혁명적인지 상기하고 있었을 그들 자신에게는 그런 식의 자극 연출이 필요하지 않았을까?

이와 같은 20세기 초의 회화 스타일은 일명 '분석적 입체주의(analytical cubism)'로 일컬어지며, 대상의 세분화를 통해 그 대상의 본질을 최대한 전달할 수 있다는 착상에 바탕을 두었다. 그 세분화의 과정에서 화가는 빛과 그림자가 작은 조각들로 서로 뒤엉켜 한 덩어리로 보이도록 구성 부분들을 단순화했다. 분석적 입체주의의 궁극적 목표는 통상적인 지각 이미지 대신 개념 이미지를 표현하는 것이었다.

이런 착상이 지속되면서 대상들이 철저히 해체되고 분해되고 분할되자, 차츰 새로운 단계가 나타났다. 훗날 '종합적 입체주의(synthetic cubism)'라는 명칭을 얻게 되는 이 단계에서는 분할된 요소들이 새로운 종합체로 결합되어 더 단순하고 더 둥그스름하며 더 친근한 그림으로 탄생되었다. 더 따뜻하고 부드럽고 다채로운 이러한 유형의 입체주의는 발전을 거듭하며 원숙해져갔고, 피카소도 그 뒤로 수년에 걸쳐 이 입체주의를 기본적 양식으로 삼게 된다.

추상화로의 방향을 취한 운동은 입체주의만이 아니었다. 사실, 거의 비슷한 시기에 또 다른 화가들이 식별 가능한 주제와는 어떤 식으로든 담을 쌓겠다는 대담한 주장을 펼치며 기하학적이며 추상적인 시각 세계로 진출하고 있었다. 이런 작품들 중 일부는 시대를 크게 앞선 작품이어서 놀라움을 안겨주기도 한다.

가령 파리의 화가 프랜시스 피카비아(Francis Picabia)는 입체주의에 크게 영향을 받아 1912년이라는 이른 시기에 추상적 구성을 창작했다. 기하학적 추상화는 그 외의 다른 지역에서도 등장했다. 당시 러시아에서 현대 미술의 열렬한 지지자 한 명이 어마어마한 수의 작품을 수집했는데 이 중엔 피카소의 그림도 (가장 고도의 입체주의 작품 몇 점을 포함해) 무려 50점이나 있었다. 러시아의 젊은 화가들은 이 그림들을 보자마자 추상 표현의 한계를 밀어젖히기 시작했고 급기야 모스크바에서 러시아 최초의 완전한 추상적 그림이 전시되기에 이르는데 그 시기가 1911년이었다. 화가의 이름은 미하일 라리오노프(Mikhail Larionov)였고 작품의 제목은 〈유리(Glass)〉였다.

라리오노프는 광선에 집착한다는 이유로 자칭 광선주의자(Rayonist)로 자처하던 작은 그룹의

일원이었다. 광선주의자들의 그림은 한결같이 이런 광선으로 이루어져 있었는데, 이 광선은 피카소의 입체주의적 면(面)들을 정교화한 것이었다. 다만 중요한 차이라면 러시아 화가들의 경우엔 완전한 추상을 향해 한 발짝 더 나아갔다는 점이다. 입체주의 작품에서는 여전히 식별 가능한 사물의 자취를 포착할 수 있었지만 이들의 작품에는 그런 자취가 전혀 담겨 있지 않았다. 그들 자신의 말마따나 그들의 그림은 '현실의 형체로부터 독립'되어 있었다. 러시아 화가들은 이런 작품을 통해 피카소보다 앞서 돌진하면서 추상을 향한 개척 트렌드를 필연적 귀착점까지 추진시켰다. 피카소 자신은 여기까지 내달지 않은 채 기하학적 추상의 마지막 단계를 다른 이들의 몫으로 남겨놓았지만, 러시아 화가들은 멈추지 않았다. 추상을 마지막 한 단계로 밀어붙여 거의 추월이 불가능할 수준에까지 이르렀다.

1913년, 광선주의 화가들은 자칭 절대주의(Suprematism)를 표방하는 새로운 그룹의 등장으로 빛을 잃게 된다. 이 그룹을 주도한 카지미르 말레비치(Kazimir Malevich)라는 걸출한 인물은 얼마 후 가능한 최극단의 기하학적 표현을 이끌어냄으로써 빈 캔버스를 전시하지 않는 한 도저히 넘어설 수 없을 만큼의 극단적 추상화를 창작했다. 절대주의 화가들이 등장한 시기는 비교적 이른 시기인 1913년쯤으로 추정되지만 그 정확한 시기는 확실치 않다. 하지만 이들의 작품이 1915

피카소, 〈만돌린과 기타
(Mandolin and Guitar)〉,
1924년.

년에 전시되었다는 사실만큼은 확실하다.

추상화라는 새 시대에 대한 모스크바 대중의 반응은 한마디로 '격분과 조롱의 아우성'이었다. 사실 이는 그 이른 시기를 감안하면 그리 놀라운 일도 아니다. 하지만 이런 반응에도 아랑곳없이 말레비치는 극단적 추상의 창작을 꿋꿋하게 이어갔다. 1918년에는 비스듬히 기울어진 흰색의 사각형이 흰색 배경에 얹어진 일명 〈흰색 위의 흰색(White on White)〉이라는 그림을 내놓으며 1915년에 선보였던 작품들보다 훨씬 더 나아갔다. 이 그림은 사각형의 흰색과 배경의 흰색이, 사각형의 위치를 분간해낼 수 있을 정도의 채도 차이만을 띠고 있다.

그로부터 몇 년 후, 러시아 혁명으로 공산주의 통치가 시작되면서 말레비치의 작품에 금지령이 내려졌다. 1926년에는 말레비치가 이끌던 미술협회가 "반혁명주의적 선동과 예술적 방탕으로 가득하다"는 명목 하에 폐쇄 당했다. 스탈린 체제 하에서 허용되었던 예술은 사회적 사실주의뿐이었고 추상 작품은 몰락을 면하기 위해 당국의 눈을 피해 몰래몰래 활동해야 했다.

러시아의 전위파 화가 가운데는 거의 평생을 해외에서 지낸 덕분에 이와 같은 문제를 모면한 인물도 있었다. 바로 바실리 칸딘스키(Wassily Kandinsky)였다. 그는 1896년에 독일로 건너가 1910년에 자신의 전적인 추상화로서는 첫 번째 작품을 그려냈다. 그를 감화시킨 영향은 입체주의가 아니라 모네의 건초더미 그림이었다. 건초더미가 흐릿한 색채로 그려진, 모네의 가장 극단

말레비치, 〈절대주의 십자가(Suprematist Cross)〉, 1920년.

적인 이 작품은 명확한 사고방식을 지녔던 칸딘스키의 신경에 거슬렸다. "정말로 거북하고 애가 탔다. 어떻게 화가라는 사람이 그렇게 그림을 흐리게 그렸는가 싶었다." 하지만 그러던 어느 순간 그는 충격에 휩싸이고 만다. 그림이 모호하긴 하지만 그 강렬한 색채의 패턴만으로도 흥분을 느꼈기 때문이다. "그 그림은 내 뇌리에 잊혀지지 않는 인상을 남겨 놓았다." 칸딘스키는 그 순간을 이렇게 회고했고, 그림에 식별 가능한 특징을 담지 않고도 시각적 효과를 만들어 낼 수 있음을 이해했다. 또한 추상적이라는 이유로 음악을 비난하는 사람이 아무도 없음을 문득 깨우치면서, 그림을 시각적 음악으로 묘사하기도 했다. "색채는 건반이고 눈은 화음이다… 화가는 건반을 이리저리 두드리며 연주하는 손이다…."

칸딘스키가 취했던 추상의 노선은 그 음악적 연상 때문에 입체주의와는 사뭇 달라 보였다. 그의 초기 〈즉흥(Improvisation)〉시리즈는 철저할 만큼 추상적이었으나 기하학적이기보다는 유기체적이었다. 그가 기하학적 작품들을 그리기 시작한 것은 1921년부터였으며 이때부터의 작품들은 기묘하게 과장된 경향을 띠었다. 식별 가능한 사물과의 연계는 가능한 한 피하려고 노력하면서 기하학적 단위들을 아주 공들여 배열시켰고, 균형, 리듬, 구성이 숨막힐 정도로 두드러졌다. 결국 칸딘스키의 그림들은 열정적인 시각 표현이라기보다 깐깐한 지적 게임이 되었다. 하지만 그 그림들이 그려졌던 당시로서는 혁명적인 표현이었다.

칸딘스키, 〈흰색에 대하여 II (On White II)〉, 1923년.

비슷한 시기에 파리에서는 프랑스 화가 로베르 들로네(Robert Delaunay)와 그의 러시아인 아내 소니아(Sonia)가 체코의 화가 프란티셰크 쿠프카(František Kupka)와 함께 아주 밝은 색채로 추상적 패턴을 실험하고 있었다. 이들은 입체주의에서 취한 추상에 야수파에서 취한 밝은 색상을 결합하여 단색인 입체주의 작품보다 더 매력적인 뭔가를 담아냈다. 오르피즘(Orphism)으로 일컬어지는 이들의 운동은 1914년에 제1차 세계대전이 터지면서 단명하고 말았으나 기하학적 추상화에 주목할 만한 사례로 인식되었으며, 들로네 부부는 전후에도 여전히 같은 양식의 그림을 그렸다.

네덜란드의 화가 피트 몬드리안(Piet Mondrian)은 1911년에 파리로 건너가 그곳에서 1914년까지 머물렀다. 마침 이 시기는 입체주의 운동의 절정기였고 몬드리안은 입체주의에 강한 영향을 받았다. 그는 파리에 머물던 중에 식별 가능한 사물의 자취를 완전히 제거하며 추상적 구성을 창작해내기 시작했다. 훗날, 그 자신이 신조형주의(Neo-plasticism, 新造形主義)라고 칭한 원숙된 작품에서는 검은색의 수직선과 수평선, 그리고 빨간색, 노란색, 파란색의 삼원색으로 된 사각형 조각만으로 이루어진 간결한 구성을 취했다. 여기에서 몬드리안이 자신에게 허용했던 변형은 선과 색 조각들의 정교한 위치뿐이었다. 이런 엄격한 법칙에 따라 작업하기 시작한 이후부터 그는 남은 평생 내내 이 법칙에 충실했다.

몬드리안과 비슷하게 '정화'의 노선을 따르며, 이른바 '하드에지 추상화(hard-edge abstraction)'로 불리게 되는 노선을 걸었던 화가도 있었는데 바로 영국의 화가 벤 니콜슨(Ben Nicholson)이었

로베르 들로네, 〈원형, 태양, 달(Circular Forms, Sun and Moon)〉, 1912년.

벤 니콜슨(1894~1982) : 〈1943[그림(Painting)]〉, 1943년, 뉴욕
현대미술관. 색칠한 나무틀에 얹은 판자에 구아슈(아라비아 고무
등으로 만든 불투명한 수채화 물감 ―옮긴이)와 연필로 그림, 색칠한
나무틀 포함 25.3×24.6센티미터. 니나, 고든 번샤프트(Nina
and Gordon Bunshaft) 유증품. 소장 번호 648.1994.

다. 그 역시 단순한 기하학적 모양 외에 모든 것을 배제하는 방향으로
점점 더 나아갔으나, 그의 경우엔 정교하게 배치된 사각형과 원으로
이루어진 구성을 선호했다. 이런 작품들은 더러 밝은색이 들어갔으나
후기의 작품에서는 종종 색채마저 생략하면서 입체화법(relief)의 황량
한 흰색 위에 흰색 그림을 그려내곤 했다.

 20세기가 흘러가는 사이에 기하학적 추상의 극단적 형태는 다른 수
많은 미술가들의 흥미를 끌기도 했다. 후기의 추상 미술가들로는 영국

바자렐리, 〈올타-BMB(Oltar-BMB)〉,
1972년.

켈리, 〈블루 커브 릴리프(Blue Curve Relief)〉,
2009년.

의 화가 브리짓 라일리(Bridget Riley), 헝가리 출신의 프랑스 화가 빅토르 바자렐리(Victor Vasarely), 독일의 요제프 알베르스(Josef Albers), 프랑스의 이브 클랭(Yves Klein), 미국의 스튜어트 데이비스(Stuart Davis), 바넷 뉴먼(Barnett Newman), 엘스워스 켈리(Ellsworth Kelly) 등이 있다.

특히 한 기하학적 추상화가는 독보적인 작품 세계를 펼쳤다. 그가 독보적인 이유는, 작품이 두 개의 단순한 기하학적 모양, 즉 정사각형과 직사각형만으로 구성되어 있긴 했으나 하드에지를 사용하지 않았기 때문이다. 그의 작품은 안개 사이로 보이는 것처럼, 커다란 캔버스 중앙에 소프트에지(soft-edge)의 형상들이 떠있는 듯 보인다. 이 러시아 태생의 미국인 마크 로스코(Mark Rothko)는 수십 년 동안, 극도로 단순화된 구성을 공들여 창작하고 재창작하면서 구성에 아주 조금씩만 변화를 주었다. 그는 자신의 상상력을 완전히 사로잡아버린 하나의 시각적 착상 안에 갇혀 빠져나오지 못했던 것 같다. 수년이 지나는 동안 변화를 준 요소라곤, 색채가 따스함을 잃은 것 딱 하나여서 초기의 붉은색, 오렌지색, 노란색이 짙푸른색, 초록색, 회색, 검은색으로 바뀌었을 뿐이다. 로스코는 말년에 들어서면서 그림들이 점점 더 어두워지고 음울해졌다. 사실 그는 우울증 치료제를 밥먹듯 먹던 우울증 환자였고 어느 날 자신의 작업실 바닥에서 숨진 채 발견되었다. 면도칼로 자신의 팔을 그어 자살한 것이다.

미술에서 단순화의 위험 가운데 하나는 점점 더 적은 것 속에서 점점 더 많은 것을 보기 시작하다가 나중에는 거의 무아지경과 같은 상태를 겪게 된다는 것이다. 즉, 나중엔 그 착상이 마음에서 떠나지 않게 되지만 그것이 반드시 좋은 것은 아니다. 로스코가 그런 발견의 대가로 희생을 치르게 된 것처럼 말이다.

'그[로스코]는 자신의 상상력을 완전히 사로잡아버린 하나의 시각적 착상 안에 갇혀 **빠져나오지 못했던 것 같다.**'

로스코, 〈화이트 센터(붉은 바탕에 노란색, 분홍색, 라벤더색) [White Center(Yellow, Pink and Lavender on Rose)]〉, 1950년.

마티스, 〈사치, 평온, 쾌락〉,
1904년.

유기체적 미술 – 자연 세계의 왜곡

완전히 다른 미술 트렌드 몇 가지가 동시에 출현했다는 점에서, 20세기는 그 이전과는 다른 시대였다. 카메라의 발전에 따라 전통 미술에 대한 반항이 널리 퍼짐에 따라 일단의 미술가 그룹들과 개인들은 순전히 재현적인 방향만 제외하고는 온갖 방향을 향해 나아갔다.

　일례로 기하학적 추상과 단순화를 향한 긴 여정이 일어나고 있던 같은 시기에 또 하나의 중요한 트렌드가 나란히 출현했다. 자연 세계를 점점 더 왜곡시키는 방향으로의 트렌드였다. 이 경우에는 그림의 이미지를 내재된 수학적 형체로 축소하는 것이 아니라 어떤 식으로든 변형시켰다. 색채를 부자연스러운 듯하게 변경하거나 비율을 바꾸거나 세부적 부분을 비정상적으로 과장 또는 축약시키는 식이었다. 어느 정도의 추상이 나타나기도 했으나 기하학적 단위에 가까워지지는 않았다. 오히려 유기체적 형체가 덜 평범하고 더 가공적으로 변해갔다.

　이런 방향의 트렌드 가운데 최초의 움직임은 1905년 파리에서 일어났다. 당시에 일단의 젊은 화가들이 아주 밝은색으로 거칠게 칠해진 그림들을 전시하면서 기성 체제에 충격을 던져 주었고, 한 저명한 비평가는 이들에게 '레 포브(les fauves)', 즉 야수들이라는 의미의 별명을 붙여 주었다. 그런데 이 화가들은 여기에 모욕감을 느끼기는커녕 그 별명을 받아들여 스스로 야수주의라고 불렀다.

　이들은 특정 장면을 세세히 묘사하기보다 느낌과 감정을 표현하기 위한 작품을 창작하고 싶어 했던 화가들이 느슨하게 모인 집단이었다. 모임을 이루고 얼마 후 선배인 앙리 마티스(Henri Matisse)가 '야수들의 왕'으로 등극했고, 그의 1904년 작품 〈사치, 평온, 쾌락(Luxe, Calme et

Volupté)〉은 야수주의 최초의 전시회를 상징하는 아이콘이 되었다. 이 작품은 오늘날의 관점에서 봐도 그 요란한 색채와 촘촘하지 않은 붓질로 인해 다소 거칠게 느껴진다. 그러니 1905년의 더 보수적이던 비평가들에게는 그 충격이 얼마나 컸겠는가.

마티스와 같이 그림을 전시했던 또 다른 화가들로는 앙드레 드랭(André Derain), 모리스 드 블라맹크(Maurice de Vlaminck), 조르주 루오(Georges Rouault), 라울 뒤피(Raoul Dufy)가 있었다. 이들의 작품 구성은 인상주의 화가들에게 큰 빚을 졌으나 묘사가 훨씬 더 야수적이었다. 한 비평가는 이들의 작품을 놓고 지금껏 자신이 본 것 중 가장 불쾌한 물감 얼룩이라고 평했으나 미술상과 수집가들은 당혹감과 반감 섞인 대중의 비평은 무시한 채 이 작품들을 찬미하며 부랴부랴 사들이기 시작했다. 이는 새로운 양식치고는 뜻밖의 현상이었다. 새로운 양식은 보통 가치를 인정받기까지 시간이 걸리는 편인데, 이 최신 양식의 경우엔 인상주의 화가들이 닦아놓은 길 덕분인지 그렇지 않았다.

블라맹크의 작품은 반 고흐가 중단한 지점에서부터 시작하려는 듯한 느낌이었다. 그의 풍경화는 강렬함에서는 반 고흐와 비슷하지만 색채 배합에서는 반 고흐보다 훨씬 더 파격적이었다. 그래서 이 야수주의 화가의 캔버스에서는 육지의 들판이 붉은색, 분홍색, 파란색, 초록색 줄무늬의 바다가 되곤 했다.

야수주의 화가들은 그룹으로서 오래 이어지지 못한 채 일원들이 모두 각자의 길로 흩어졌다.

블라맹크, 〈샤투 인근의 풍경(Landscape near Chatou)〉, 1906년.

마르크, 〈작은 푸른 말(The Little Blue Horses)〉, 1911년.

왕이었던 마티스만이 장수를 누리는 동안, 야수주의 전통을 버리지 않고 충실히 지키면서 색채를 그 무엇보다도 우선시했다.

야수주의 운동이 막을 내릴 무렵 독일에서는 훨씬 더 모험적인 그룹이 두각을 드러내고 있었다. 블라우에 라이터(Der Blaue Reiter), 즉 청기사(靑騎士)라는 이름의 이 그룹 일원들은 상상력 풍부한 색채의 활용에서 한 발짝 더 나아갔다. 특히 동물에 열광하던 프란츠 마르크(Franz Marc)는 밝은 푸른색, 빨간색, 혹은 오렌지색의 말과 노란색의 소를 그렸다. 색채는 더 이상 자연과 아무런 상관성을 갖지 못했으며, 화가의 기분에만 좌우되었다.

청기사파의 일원 중에는 이미 구상에서 추상성이 두드러지고 있던, 러시아 태생의 바실리 칸딘스키도 있었다. 이 무렵까지만 해도 그의 수채화법은 개념 면에서 유기체적이었으나 시간이 지난 이후에야 이런 화풍을 포기하고 기하학적 구성으로 나아갔다. 시기적으로 보면 그는 1910년에 최초의 유기체적 추상을 그린 이후, 1921년이 되어서야 기하학적 형체의 그림을 그렸다.

칸딘스키의 유기체적 추상 작품은 색채와 움직임으로 가득했고 보고 있으면 눈앞에서 풍경이 산산조각으로 폭발하는 듯했다. 그는 자신의 핵심적 목표가 '형체를 해방시키는 것'이라고 말했다. 다시 말해, 그는 구성의 세부요소를 외부 세계의 식별 가능한 특징으로부터 분리시키

칸딘스키, 〈즉흥 28(두 번째 버전)(Improvisation 28(second version)]〉, 1912년.

고 싶어 했다. 그것도 비구상적(非具象的)이고 추상화된 세부요소를 순전히 장식적으로 보이지 않도록 해야 했다. 세부요소는 어떤 식으로든 비재현적인 동시에 어떤 식으로든 유기체적 타당성을 잃지 않아야 했다.

칸딘스키로서는 실망스럽게도 청기사파의 작품이 전시되었을 때 대중과 비평가들은 별 감응을 보이지 않았다. 그가 글로도 밝혔다시피, 이 전시회의 주된 목적은 "전혀 성취되지 못했다." 목적의 성취가 실패한 이유는 실망스러운 반응 때문만은 아니었다. 1911년 뮌헨에서 시작되었던 이 그룹의 활동이 얼마 뒤인 1914년에 전쟁이 발발하면서 해체되었기 때문이기도 했다. 그룹의 주요 일원들 가운데 외국인들은 독일에서 떠나야 했고, 독일인인 프란츠 마르크와 아우구스트 마케(August Macke)는 전투에서 사망하는 운명을 맞았다.

한편, 두 차례의 세계대전 사이에 유기체적 세계를 왜곡하려는 착상에 또 하나의 노선이 채택되었는데, 이번에는 인물상에 초점이 집중되었다. 칸딘스키는 인물을 추상의 주제로 다루려한 적이 없었으나 이제는 몇몇 걸출한 화가들이 입체주의 화가들로부터 비롯된 기하학적 단순화에 의존하지 않은 채 인물을 추상의 주제로 다루기 시작했다. 피카소 자신도 그런 화가들 중한 명이었다. 그는 초기 작품에서의 기하학적 구도를 버리고 대신에 인물을 과장하는 방향으로

피카소, 〈붉은 안락의자의 나체여인(Nude in a Red Armchair)〉, 1932년.

아르프, 〈인간 구현체(Human Concretion)〉, 1932년.

돌아서서, 인물을 과장하되 푸짐한 살집과 유기체적 특성은 그대로 고수했다.

조각가들 또한 인물상에 대해 이전 시대에 행해진 적 없던 실험을 하고 있었다. 그중에서 가장 모험적이던 장 (한스) 아르프[Jean (Hans) Arp]와 헨리 무어(Henry Moore)는 유기체적 특징은 그대로 지키면서 다양한 수준으로 추상화된 나체 인물상을 묘사했다. 이들의 작품은 날카롭게 각지고 비유기체적인 구조가 아닌 곡선의 윤곽이 생물체를 연상시킨다는 이유로 종종 '생물형태적 추상(biomorphic abstraction)'으로 일컬어진다. 또한 여전히 머리나 가슴, 어깨 같은 일부 자연적인 특징이 식별되긴 했으나, 그 외의 해부학적 구조는 작품의 전반적인 형태에서 신체의 특정 부분으로 식별되지 않을 정도까지 추상화되었다.

인물상이 여러 수준으로 추상화되고 있던 사이에 풍경화 역시 유사

'조각가들은… 유기체적 특징은 그대로 지키면서 다양한 수준으로 추상화된 나체 인물상을 묘사했다.'

아르프, 〈인간의 달빛 스펙트럼(Human Lunar Spectral)〉, 1950년.

하게 다뤄지고 있었다. 영국의 풍경화가 그레이엄 서덜랜드(Graham Sutherland)는 바위, 돌, 나무 그루터기, 가시나무를 대할 때, 헨리 무어가 인간의 신체에 대해 취했던 접근 방식 그대로 변형의 희열에 따라 다루면서 상징적 이미지로 변형시켰다. 이런 점에서 보면 서덜랜드는 비범한 화가였다. 풍경화가는 대체로 자신들이 대하는 주제의 시각적 효과에 압도되어 그 주제를 대폭적으로 추상화시키고픈 욕구를 그다지 못 느끼기 때문이다. 하지만 서덜랜드는 자신의 눈앞에 펼쳐진 풍경의 식물적, 지질적 요소들을 극적인 형태로 새롭게 창조시킬 출발점으로 바라보았다.

1930년대와 1940년대의 이러한 작품들을 보면 유기체적 추상의 과정이 부분적 추상에 그치면서 변형된 대상이 여전히 식별 가능한 편이었다. 이런 관점에서 볼 때 이 작품들은 칸딘스키의 초기 수채화법만큼 멀리까지 나아가지는 않았다. 즉, 원래의 대상이 식별 불가능할 정도까지 추상의 과정이 이루어지지는 않았다. 하지만 자칭 아실 고르키(Arshile Gorky)[원래는 아르메니아 출신이며, 본명은 보스다닉 아도이안(Vosdanik Adoian)이었으나 미국으로 이민 온 뒤에 그리스 신화의 영웅인 아킬레스에서 가져온 '아실'과 '쓴맛'이라는 뜻을 지닌 막심 고르키의 '고르키'를 합쳐 개명 ― 옮긴이]라는

서덜랜드, 〈가시 달린 머리
(Thorn Head)〉, 1947년.

이름을 붙인 미국의 화가 덕분에 칸딘스키의 통찰력은 새로운 도약을 맞이하게 된다. 고르키는 가슴 아프게 조국을 버리고 도피한 후 1920년에 가까스로 뉴욕에 도착했고, 수년 후에 뉴욕에서 화가로서 자리 잡을 수 있었다. 고르키는 칸딘스키의 초기 추상화에 매료되어 1940년대부터 독자적인 추상화를 그리기 시작했는데, 그중 몇 점은 대형 유화 작품이었다.

고르키의 그림들은 뉴욕의 젊은 미국 화가들을 크게 감동시켰다. 그리고 이런 감탄은 완전히 새로운 화파인 미국의 추상표현주의가 일어나는 데 기폭제 역할을 하게 된다. 추상표현주의파는 현대 미술의 창의성의 중심지를 파리에서 뉴욕으로 옮겨놓았다는 점에서, 상상할 수 없었던 일을 성취해낸 화파다. 1940년대까지 파리의 지배적 위상은 감히 도전의 상대가 없었으나 제2차 세계대전이 그 위상에 종지부를 찍어 놓았다. 전쟁이 터지자 상당수의 전위파 미술가들이 격동에 휩싸인 유럽에서 뉴욕으로 피난을 왔다. 이들은 뉴욕에서 고르키의 환영을 받았고, 현지의 미국인 미술가들 중 일부는 못마땅해 했으나 이들이 미치게 될 영향은 불가피한 것이었다. 이 새로운 이주자 집단이 대형 캔버스에 그림을 그리게 되면서 이제 현대 미술의 새로운 시대가 열리고 있었다. 이들 가운데는 네덜란드 출신의 화가 윌렘 데 쿠닝(Willem de Kooning)도 있

고르키, 〈무제(Untitled)〉,
1944년.

데 쿠닝, 〈몬토크 Ⅲ(Montauk
Ⅲ)〉, 1969년.

었다. 데 쿠닝은 스무 살에 밀항으로 미국에 건너와 고르키와 같은 작업실을 쓰면서 이내 그의
영향을 받게 되었다. 데 쿠닝은 캔버스에 격정적 열정을 쏟았으나 단 한 점도 작품을 마무리 짓
지 않았다. 그림을 그리고 또 그리던 그에게는 물감을 칠하는 그 자체가 완성된 결과물보다 더
중요했다.

　데 쿠닝은 고르키의 전적인 추상에서 한발 뒤로 물러난 화풍을 취하며, 자신의 난폭할 만큼
공격적인 필치의 토대로 여성상을 이용했다. 급기야 "여성들을 미친 가고일(gargoyle, 사람 · 동물
의 형상을 한 괴물의 조각 ─ 옮긴이)처럼 보이게 만드는… 여성차별주의자"라는 비난까지 받게 된
데 쿠닝은 이렇게 말했다고 한다. "예술은 나에게 온화함이나 순수함을 북돋워주는 것 같지 않
다. 나는 아름다움 앞에서는 심통이 난다. 나는 괴기한 모습이 더 좋다. 그런 모습이 더 즐거움
을 준다." 데 쿠닝은 종국에는 인체의 형상을 버리고 추상의 광적인 형상으로 돌아섬으로써,
뉴욕에서 활동 중인 다른 추상표현주의파 화가들과 같은 노선을 취하게 되었다.

　미국 추상표현주의파의 작품을 객관적 견지에서 보면, 그림을 그리는 데 기교가 그다지 수반

되지 않았다고 말할 수 있다. 화가들은 저마다 그 그룹 내에서 다른 화가들과 자신을 구별시켜 줄 시그너처(signature) 장치, 즉 특유의 추상적 모티프를 찾아야 했다. 그리고 그런 모티프를 찾고 나면 무한한 주제의 변형을 마음껏 즐기며, 미국의 미술관들마다 한 점씩 보내줘도 될 만큼 많은 캔버스를 채워나갔다. 일설에 따르면 어떤 화가는 자신의 작품을 다른 단계로 진전시켜야 할 시기를 정하기 위해 굳이 그 지역의 미술관 수를 헤아리는 수고까지 했다고 한다.

이 운동에 참여했던 대표적 화가로는 클리포드 스틸(Clyfford Still), 사이 톰블리(Cy Twombly), 샘 프랜시스(Sam Francis), 로버트 머더웰(Robert Motherwell), 프란츠 클라인(Franz Kline), 한스 호프만(Hans Hofmann), 아돌프 고틀리브(Adolph Gottlieb), 마크 토비(Mark Tobey), 잭슨 폴록(Jackson Pollock) 등이 꼽힌다. 특히 이 추상표현주의파 화가들 가운데 두 인물인 토비와 폴록은 극단적인 유기체적 추상의 경향을 추구하며 대형 캔버스를 중심 초점 없이 채웠다. 그리고 중심 초점이 없는 대신에 아주 세세한 추상적 묘사로 전반적인 패턴을 구성하면서 일종의 유기체적 조직을 현미경으로 들여다보는 듯한 느낌을 연출해냈다. 폴록은 바닥에 대형 캔버스를 펼쳐 놓고 그 위로 물감을 뚝뚝 떨어뜨리는 드립 페인팅(drip painting) 화법으로 유명했다. 그의 이런 착상은 독일의 초현실주의자 막스 에른스트(Max Ernst)에게서 차용한 것이었다. 에른스트는 뉴욕에서의 피난

폴록, 〈연금술(Alchemy)〉, 1947년.

클라인, 〈무제(Untitled)〉,
1959년.

생활 중이던 1942년에 캔버스 위에 물감을 뚝뚝 떨어뜨리는 것을 실험하고 있었다. 에른스트에게 그것은 자신의 창의력 풍부한 머리에서 고안해낸 수많은 여러 가지 화법 가운데 하나일 뿐이었으나 미국인 젊은 청년 폴록은 그 화법을 보고 흥미를 느낀 후 평생 그 화법에 심취했다.

심한 알코올 중독자였던 폴록은 술에 취해 차를 몰다가 마흔네 살의 나이에 교통사고로 사망했다. 그의 드립 페인팅은 수많은 화가들은 물론 비평가와 대중들로부터 맹렬한 비난을 받았으나, 그의 작품들에 상징성을 부여해주어 단박에 그가 그린 그림임을 알아볼 수 있게 해주었다.

뉴욕의 이 추상표현주의파가 펼친 색채, 형태, 패턴에 대한 대규모적이고 거친 실험들은 관람 대중들을 생경한 시각 입력에 노출시킴으로써 대중에게 미적 경험의 본질에 대해 생각해보도록 자극했을 것이다. 그러나 대다수 미국인들은 미술가들이 이와 같은 새로운 트렌드에서 취하는 극단적 수준에 상당히 불만족스러워했다. 한 관람객의 다음 말이 당시의 전형적인 반응이었다. "내 눈에는 추상표현주의파 그림 대부분이 그냥 터무니없이 과도한 어린 아이들의 낙서처럼 보인다."

최근에 들어와 제기된 주장이지만, 이 운동이 성공한 이유는 CIA의 재정적 지원 덕분이라는 추정도 있다. 다시 말해, 미국의 자유로운 예술문화와 소련의 구속적인 사회적 사실주의 사이에 대조적 구도를 세우고 싶어 했던 CIA의 지원이 이 운동의 성공을 이끌었다는 주장이다. 그 진실이 무엇이든 간에 이 운동은 1960년대에 쇠퇴기에 들어서며 팝 아트에 밀려났고, 그 뒤로는 다시 그림 같은 이미지가 부활하게 된다.

비이성적 미술 – 논리 세계로부터의 탈피

현대 미술이 포스트포토그래픽적 자유를 펼쳐나간 세 번째 방식은, 꿈과 비이성적 공상의 세계로 들어서는 것이었다. 상식과 고상한 기호에서 벗어나려 한 이 운동은 제1차 세계대전이 절정으로 치닫던 1916년부터 시작되었다. 당시 스위스 취리히의 화가들은 참호와 전장에서 젊은 청년들이 끔찍하게 살육당하는 상황을 지지하는 기성 체제에 큰 충격을 받아 본질적으로 반체제적이고 반권위적이며 반전적(反戰的)인 철학적 입장을 취하기로 했다. 그리고 그런 입장을 취하기 위한 최선의 방법은 권위나 통설과 연관된 것이라면 무엇이든 조롱하고 비웃고 공격하는 것이라고 판단했다.

이 운동의 강점은 그 안에 담긴 의미 있는 메시지였다. 즉, 사회가 잘못된 길로 빠졌을 때 책임자들에게 그 사실을 지적하며 변명의 여지를 주지 말아야 한다는 메시지다. 반면에 약점도 있었는데, 근본적으로 부정적인 운동이었다는 점이다. 잘못된 것을 공격하는 것은 잘했으나 그 대신 고무적인 뭔가를 제시하는 면에서는 서툴렀다. 실제로 그들 자신도 스스로를 다다이스트(Dadaist)라고 칭했는데, 한 다다이즘 화가의 말이 이 운동의 성격을 그대로 설명해주었다. "우리

피카비아, 〈아동 기화기(The Child Carburetor)〉, 1919년.

엘자 남작부인, 〈신〉, 1917년.

가 말하는 다다(Dada)란 허무함으로 만든 익살극이다…." 또 다른 화가도 다음과 같이 말했다. "우리가 세상에 알리려는 것은 익살인 동시에 진혼 미사다… 아이디어의 결여가 인간애라는 개념을 죽였다…", "다다는 현 인류의 논리적 난센스를 비논리적인 무의미함으로 대신하려는 것이다."

1915년부터 1923년 사이에 다다이스트 그룹은 취리히를 비롯해 여러 도시에서 속속 생겨났다. 취리히의 그룹에 참여한 인물 가운데는 장 아르프도 있었는데, 그의 초기 작품 가운데 일부는 바로 이곳 취리히에서 탄생되었다. 독일에서는 막스 에른스트가 비논리적 콜라주를 창작했는가 하면, 쿠르트 슈비터스(Kurt Schwitters)는 거리의 쓰레기를 재료로 콜라주를 만들었다. 한편 뉴욕에서는 레디메이드(ready-made, 기성품을 의미하나 모던아트에서는 오브제의 장르 중 하나로, 예술 작품화 된 일상용품을 의미 — 옮긴이) 작품을 내놓은 마르셀 뒤샹(Marcel Duchamp) 외에 프랜시스 피카비아, 맨 레이(Man Ray)가 다다이스트로 활동했다.

다다이스트 운동 시대의 독특한 특징 한 가지는, 일상적 사물을 미술 작품처럼 제시하는 개념의 도입이었다. 이는 지극히 평범하고 흔한 뭔가를 찾아내 그것이 귀중한 조각품인 것처럼 제시하면서 거창한 제목을 붙여 훌륭한 미술품이라고 공표하는 식의 개념이었다. 말하자면 이런 식으로 진짜 미술 작품을 경시하는, 전형적인 다다이스트 방식의 조롱이었다. 또한 이와 같은 평범한 사물들을 가리켜 '레디메이드', 혹은 오브제 트루베(objet trouvé)라고 불렀다. 이런 레디메이드를 미술 작품으로 제시한 최초의 인물은 엘자 폰 프라이타크 로링호펜 남작부인(Baroness Elsa von Freytag-Loringhoven)이라는 독일의 괴짜 행위예술가였다. 그녀는 1913년에 길에서 녹슬고 큼지막한 금속 고리를 발견하고는 그 고리를 여성을 상징하는 비너스상이라고 주장했다. 그것도 〈불후의 장식(Enduring Ornament)〉이라는 제목까지 붙여주며, 미술품이라고 부르면 그것이 곧 미술품이 되는 것이라고 말했다. 그녀의 레디메이드 가운데 가장 유명한 것은 싱크대의 U자형 관처럼 생긴 배관설비였는데, 그녀는 이 관을 목공 상자 위에 올려놓고는 의도적으로 〈신(God)〉이라는 자극적인 제목을 붙여서 전시했다.

엘자 남작부인은 마르셀 뒤샹에게 열정적인 애착을 보이기도 했는데, 질겁한 그가 자신의 몸을 만지지 못하도록 명령서까지 발행해야 할 정도였다. 다음의 글이 말해주듯, 그녀는 스스로 미술 작품이 되어 대중 앞에 나서기도 했다. "그녀는 얼굴 한쪽을 소인이 찍힌 엽서로 치장했다. 그리고 입술은 검정색으로 칠하고 얼굴엔 노란색 파우더를 발

뒤샹, 〈샘〉, 1917년. (이 작품은 줄곧 뒤샹의 작품으로 인정받아 왔으나, 어떤 여자 친구의 작품이었다고 그 자신이 개인적으로 인정한 바 있다.)

랐다. 석탄 양동이 뚜껑을 모자 삼아 쓰고는 헬멧처럼 턱 밑으로 끈까지 묶었다. 또 옆쪽엔 머스타드 소스 스푼 두 개를 깃털 장식처럼 연출해 꽂기도 했다…."

확실히 엘자 남작부인은 뒤샹에게 악몽과도 같은 존재였을 것이다. 뒤샹이 다다이즘의 반체제적 철학에 따라 진지하게 미친 척했다면, 그녀는 진짜로 미쳐서 그를 나약한 허세가처럼 보이게 했다. 그녀가 뒤샹을 뒤쳐진 다다이스트로 전락시키는 양상에 대해 뒤샹의 전기작가들이 흥분된 어조로 분노를 표출해놓은 글을 보면 재미있기도 하다.

그런 양상이 정점에 이르게 된 계기는 레디메이드 가운데 가장 유명한 작품의 등장과 얽혀 있었다. 'R MUTT 1917'이라는 기호가 적혀 있고 〈샘(Fountain)〉이라는 제목으로 공식 전시되었던 흰색 세라믹 소변기였는데, 이 물건은 진지한 미술 작품으로 소개되었을 당시 엄청난 스캔들을 불러 일으켰다. 사실 R MUTT라는 화가의 가명은 엘자 남작부인이 모국어로 말장난을 한 것이었다('Armut'는 '빈곤'을 뜻하는 독일어다). 추측컨대 그녀는 전시회에 출품하기 위해 그 작품을 뒤샹에게 보여주었을 것이다. 그가 전시회 조직위원회의 위원이었으니 말이다. 하지만 위원회의 다른 위원들은 그가 없을 때 전시회 출품에서 제외시켰고 뒤샹은 항의의 의미로 위원회에서 사임했다. 이 일로 스캔들이 생겨나면서 이러쿵저러쿵 말들이 무성해졌다.

현재라면 대형 미술관에서 소변기를 미술 작품으로 버젓이 전시한다고 해도 눈살을 찌푸리거나 그러지 않겠지만 1917년에는 그런 민망한 물건을 대중에게 전시하는 것이 상당히 혐오스럽게 받아들여졌다. 당시 뒤샹은 가족들을 안심시키려 애쓰며 그것이 자신의 아이디어가 아니었다고 밝혔다. 실제로 누이에게 보낸 사적인 편지에서도 분명히 이렇게 고백했다. "내 여자 친구 한 명이 리처드 머트(Richard Mutt)라는 남자의 익명으로 세라믹

'…무엇이든 그 일상적인 배경에서 꺼내오면 비범해질 수 있다.'

소변기를 조각 작품으로 제출했었는데, 작품에 외설적인 점이 없어서 출품을 거절할 이유가 없었을 뿐이에요." 그러다 나중에 〈샘〉이 유명해지자 뒤샹은 그것이 자신의 아이디어인 척 행세하는 것도 모자라 한정판 복제품으로 큰돈을 벌기까지 했다. 엘자 남작부인은 그의 거짓을 폭로할 수가 없었다. 다다이즘의 시대가 저물어 가자 그녀는 유럽으로 돌아갔고 1927년에 자신의 아파트에서 가스를 틀어 놓고 잠이 들었다가 그대로 깨어나지 못했다. 항변하고 나설 수 없는 처지였던 그녀는 현대 미술의 역사에서 지워졌고 뒤샹이 그녀의 발칙한 소변기 작품 〈샘〉의 영예를 독차지했다. 더군다나 이 작품은 최근에 들어 경건한 어조로 '현대 미술에서 가장 영향력 있는 아이템'이라고 일컬어지고 있다.

뒤샹 자신의 레디메이드는 자전거 바퀴, 삽, 와인 랙 등으로 비교적 단조로운 편이었다. 그의 최초의 레디메이드는 걸상 위에 자전거 바퀴를 얹어놓은 작품이었다. 그런데 의미심장하게도 뒤샹은 그 당시엔 이 작품을 레디메이드로 부르지 않았으며 그냥 "보기에 재미있어서" 만들

었다고 설명했다. 그러다 레디메이드라고 칭하게 된 것은 몇 년 후 엘자 남작부인을 만난 이후였다.

그 뒤인 1919년에 뒤샹은 강렬한 다다이즘적 표현의 새로운 방법을 구상해냈는데, 서구 세계에 알려진 가장 공경 받는 미술 작품을 골라 그 작품을 모독하는 것이었다. 그는 〈모나리자〉의 엽서 복제화를 구입해 그 얼굴에 턱수염과 콧수염을 그려 넣고는 이 작품을 〈L.H.O.O.Q.〉라는 성적인 암시가 들어간 제목을 붙여 전시했다(불어 문장 'Elle a chaud au cul'를 소리 내어 읽은 것처럼 들리며, 이 문장을 직역하면 '그녀는 엉덩이가 뜨겁다'라는 뜻으로 '성적으로 흥분되어 있음'을 의미한다 — 옮긴이). 얼마 뒤에는 그 두 번째 버전을 〈면도한 L.H.O.O.Q.(L.H.O.O.Q. Shaved)〉라는 제목으로 선보이면서 이번엔 〈모나리자〉의 복제화에는 아무런 수정을 가하지 않은 채 그 밑에 붙인 제목만 바꾸었다. 말하자면 이렇게 조롱에 조롱을 더하며 전통적 미술을 익살스레 무너뜨리는 식으로 다다이즘의 정신을 추구한 것이었다.

레디메이드를 현대 미술의 작품으로 도입시킨 주된 공로가 누구에게 돌아가든 간에, 레디메이드는 지대한 영향을 미쳤다. 레디메이드 작품들은 본질적인 메시지를 던져준다. 결정적으로 중요한 것은 맥락이며 무엇이든 그 일상적인 배경에서 꺼내오면 비범해질 수 있다고. 새로운 환경으로 분리시켜와 대좌에 올려놓고 멋지게 빛을 비춰주면 지극히 평범한 물건조차 새롭게 보일 수 있다고. 또한 기능적인 연상을 떨쳐버림으로써 그 작품을 미답의 상태에서 시각적으로 검토해볼 수도 있다고 말이다.

이 트렌드는 다다이즘 혁명 이후 수년이 지나도록 수많은 미술가들이 따랐고 21세기의 새로운 작품들조차 독창적인 미적 표현이라고 자처하는 듯 보이지만, 실제로는 제1차 세계대전의 대량 학살에 대한 철학적 반항 중에 괴벽스러운 엘자 남작부인이 펼쳤던 발칙한 은유를 현대에 와서 재연하는 것에 지나지 않는다. 당시 그녀가 암시했던 이야기는 이것이 아니었을까? 그토록 건강한 젊은이들의 몸에서 팔다리를 날려 버릴 수 있는 세상이라면 신을 배수관으로 묘사하는 것도 공정한 게임이 아니냐고.

다다이즘 운동은 1915년에서부터 1923년에 걸쳐 펼쳐졌고 그 이후부터는 초현실주의로 발전했다. 이 초현실주의는 30여 년간 지속되었고 오늘날까지도 여전히 여러 가지 방식으로 그 영향이 느껴질 만큼 막강하고 영향력 높은 운동이었다. 다다이즘과 마찬가지로 초현실주의 역시 본질적으로 시인, 소논문 집필자, 논객들을 아우르는 철학적 운동이었으나, 뛰어난 자질을 지닌 시각적 미술가들의 마음도 끌어당겼다. 그리고 이런 미술가들의 작품이야말로 가장 영속적인 영향력을 미쳐왔다. 다다이스트처럼 초현실주의자들에게도 제1차 세계대전의 공포를 용납하던 기성 체제에 대한 혐오감이 동기로 작용했다. 에른스트, 아르프, 맨 레이 같은 이 그룹의 초창기 일원들은 원래 서로 흩어져서 다다이스트로 활동했던 인물들이었는데, 다다이즘의 무질서를 길들여 더 체계적인 혁명을 조직하고 싶어 하던 미술상 앙드레 브르통(André Breton)의 주도 하에 이제는 파리에서 한데 뭉치게 되었다.

브르통은 인간의 무의식에 대한 프로이트의 연구에서 영감을 받아

'… 초현실주의자들에게도 제1차 세계대전의 공포를 용납하던 기성 체제에 대한 혐오감이 동기로 작용했다.'

새로운 운동이 취할 형태를 규정했다. 본질적으로 초현실주의자들은 "순수한 자동기술법(自動記述法)에 자신을 내맡겨… 이성에 따른 통제가 없는 상태에서, 그리고 미적 선입견이나 도덕적 선입견을 넘어서서… 의식의 실제 작용을… 표현"해야 했다. 또한 브르통은 "꿈의 무한한 힘과 사고(思考)의 표류 작용"을 믿었다.

다시 말해, 이성의 통제와 의식적 사고가 썩은 사회를 이끌었다면 그 대신에 비이성적 자유와 무의식적 상상을 시도해보면 안 될 이유가 있는가 하는 의문이었다. 브르통은 군함과 같은 질서와 통제 체제를 세우며 자신이 규정한 규칙을 전적으로 지켜야만 만족했다. 초현실주의 그룹의 완전한 일원이 되려면 다음의 10가지를 따라야 했다.

1. 자동기술법과 무의식을 창작 활동의 원동력으로 받아들일 것
2. 기성 전통에 반하는 변혁을 지지할 것
3. 어떠한 형태의 종교에 대해서든 경멸을 표할 것
4. 공산당을 지지할 것
5. 초현실주의 그룹의 일원으로서 적극적으로 활동할 것
6. 단체행동에 따르고 개인성의 추구를 피할 것
7. 초현실주의 전시회에 작품을 출품하고 초현실주의 출판물에 글을 기고할 것
8. 작품 출품이나 원고 기고는 초현실주의 전시회나 출판물로만 제한할 것
9. 어떤 초현실주의 단체로부터도 제명되지 말 것
10. 초현실주의자로서 적극적인 활동을 꾸준히 행할 것

열광 속에서 이 새로운 미술 운동이 탄생하던 시점에는 모든 이들이 이 규칙에 열렬히 동의했으나 얼마 지나지 않아 분열이 일어났다. 그룹에는 개성 강한 이들이 넘쳐서 개인성의 추구를 피해야 한다는 브르통의 요구는 문제의 소지가 다분했다. 브르통은 엄격한 교장처럼 규칙을 따르지 않는 일원들을 제명하기 시작했고, 스스로 그만두고 나가는 일원들까지 나왔다. 재능 있는 초현실주의자 대다수가 쫓겨나거나 제 발로 나가거나 제명될 만한 규칙 위반을 했다. 일원들은 모두 초현실주의 화파의 일원이 되는 교육을 받아야 했으며 초현실주의 철학의 핵심 원칙을 지속적으로 각성하고 있도록 세뇌당하기도 했다. 하지만 상상력의 자유가 어느 정도인지 알게 되자 독재적 교장에게 숨 막혀 하며 독자적인 창작 세계로 빠져 나갔다.

결국 재능 있는 인재들은 모두 뿔뿔이 흩어지고 브르통의 곁에는 실력이 그저 그런 추종자들만 남게 되었으나 그의 의의를 과소평가해서는 안 된다. 초현실주의 운동은 관련된 모든 이들의 삶을 바꿔 놓으며, 작품 활동에서 이전까지 한 번도 시도된 적 없는 그런 새로운 모험을 감수하도록 자극이 되어 주었다. 이 시각적 모험은 너무 풍요롭게 펼쳐져서 초현실주의자들이 채택한 여러 가지 방식을 살펴보려면 분류가 필요할 정도다.

오펜하임, 〈모피에 감싸인 아침식사(Le déjeuner en fourrure)〉, 1936년.

비이성적 병치

이는 작품을 이루는 개별 요소들이 일상생활 속의 친숙한 이미지이지만 그 조합은 도발적인 부자연스러운 방식이다. 르네 마그리트(René Magritte), 살바도르 달리(Salvador Dalí), 메레 오펜하임(Méret Oppenheim), 빅토르 브라우네르(Victor Brauner)가 이런 접근법을 취한 대표적인 인물이었다. 구성의 모든 부분이 식별 가능한 이미지였으나 한데 모아 배치된 형태는 이성적으로 타당치 않은 모습이었는데, 그럼에도 감상하는 이들에게는 당혹스럽도록 강렬한 감응을 일으켰다. 미술가들은 이런 식으로 자신들의 상상력을 자유롭게 풀어놓음으로써 관람객의 무의식적 사고에 공감을 일으키는 한편, 비이성적 연상의 기상천외함으로 관람객에게 충격을 던져 주었다. 가

델보, 〈잠자는 비너스(The Sleeping Venus)〉, 1944년.

령, 컵과 컵받침을 소재로 삼은 오펜하임의 인상 깊은 작품은 딱딱한 자기(磁器)를 부드러운 모피로, 모피를 자기로 바꾸어 놓았는데 이런 컵에 뭔가를 담아 마신다고 생각하면 기묘한 당혹감을 일으키기 마련이다. 이런 식의 비논리적 병치가 초기 초현실주의자들 사이에서 인기를 끌었다.

몽환적 장면

이 경우에는 정밀하게 묘사된 장면에 몽환적 강렬함을 불어넣은 방식이다. 기교는 전통적이고 이미지는 식별 가능하지만 분위기가 신비롭고 모호하다. 묘사된 사건에는 숨겨진 의미와 암묵적 드라마가 가득하여, 설명하기 어려운 기묘함이 흐른다. 실제로 이런 유형의 초현실주의 작품 가운데 최고의 사례들을 보면, 이유는 모르겠으나 어쩐지 그 그림에 강렬한 감응이 느껴진다. 미술가가 어떤 식으로든 무의식적 신경을 자극하여 감상자는 반응하지 않을 수 없게 된다. 이런 유형의 초현실주의를 대표하는 인물로는 폴 델보(Paul Delvaux), 살바도르 달리, 막스 에른스트, 레오노르 피니(Leonor Fini), 도로시아 태닝(Dorothea Tanning) 등이 있다.

특히 이탈리아의 조르조 데 키리코(Giorgio de Chirico)는 초현실주의 운동에 크나큰 영향을 미쳤다. 그는 그룹이 결성되기 전부터 이런 스타일의 그림을 그렸고 그가 20대에 그렸던 좀처럼 잊을 수 없을 만큼 신비로운 초기 작품은 초현실주의자들로부터 칭송을 받았다. 하지만 실망스러운 후기 작품에 대해 초현실주의자들이 거부 반응을 보이자 데 키리코는 그들을 "바보 백치에 적대적인" 사람들이라고 부르며 분통을 터뜨렸다. 그는 분개하여 그룹을 떠났으나 그때는 이미 그의 영향을 남겨놓은 뒤였다.

피니, 〈지상의 끝(The Ends of the Earth)〉, 1949년.

데 키리코, 〈왕의 악령(The Evil Genius of a King)〉,
1914~1915년.

'묘사된 사건에는 숨겨진
의미와 암묵적 드라마가
가득하여, 설명하기 어려운
기묘함이 흐른다.'

착시(錯視)

이미지를 한 가지 이상으로 해석 가능도록 고안하는 기법이다. 달리는 이런 방식의 작품을 잇달아 그렸는데 일부 비평가들은 이를 그저 재치로 여기고 말았으나, 또 다른 비평가들은 그림의 감상자가 눈앞의 이미지를 다시 살펴보지 않을 수 없도록 시각적 혼란을 연출함으로써 큰 감응을 일으키는 작품이라고 평했다. 달리의 이런 작품 가운데 하나는 오두막 근처에 둘러 앉아 있는 아프리카인들의 모습을 그린 그림이다. 이 그림은 옆으로 돌려서 다시 보면 초상화가 된다. 또 다른 그림은 어떻게 보면 얼굴이고 또 어떻게 보면 과일 접시가 되며, 그 뒤의 배경에 있는 개의 모습도 풍경으로 변한다. 그런가 하면 세 마리 백조가 그려진 그림에서는 물위에 비친 백조의 모습이 코끼리라는 다른 형상으로 변하기도 한다.

변성적(變性的) 왜곡

자연의 사물을 비논리적으로 왜곡시켜 이미지를 만들어내는 방식이다. 일부 초현실주의자들은 이성적인 생각에 얽매이지 않고 식별 가능한 요소들의 구성을 과장하면서 완전히 균형이 어

달리, 〈편집증적 얼굴(Visage paranoiaque)〉, 1935년경.

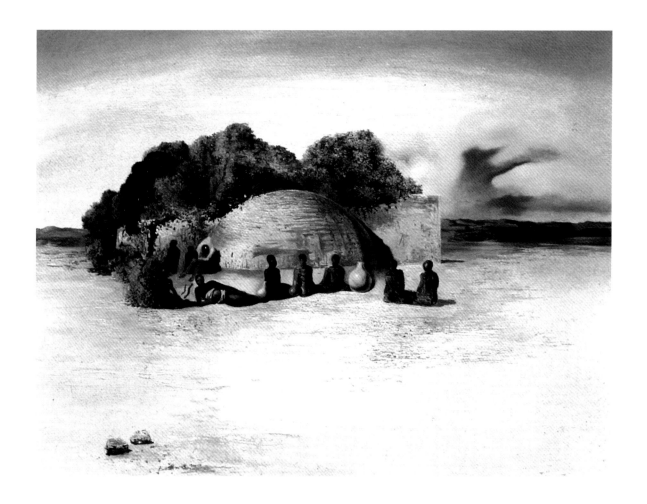

미로, 〈카탈로니아 농부의 머리(Head of a Catalan Peasant)〉,
1925년.

탕기, 〈새들을 통과하고 불을 통과했으나, 유리는 통과하지 못
한(Through Birds, Through Fire, but not Through Glass)〉, 1943년.

굿나게 만들거나 극단적으로 배열을 바꾸기 시작했다. 하지만 이런 그림들은 가장 극단적인 경우에도 주제의 원천을 탐지할 수는 있었고 대체로 인간이나 동물의 형상을 주제로 삼았다. 호안 미로(Joan Miró), 빅토르 브라우네르(Victor Brauner), 위프레도 램(Wifredo Lam)이 모두 이런 방식으로 작업한 화가들이다.

생물형태적 착상

이 방식에서는 구체적인 원천을 추적할 수 없도록 모호한 유기체 이미지를 착상하지만, 생물학적 원칙의 영향을 받는다. 이런 유형의 초현실주의자들은 외부 세계에서 직접 취한 것이 아닌 요소들로 꿈의 세계를 창작했으나, 그럼에도 불가사의한 타당성을 지녔다. 이와 같은 초현실주의의 대표적 인물들로는 이브 탕기(Yves Tanguy), 로베르토 마타(Roberto Matta)가 있는데, 이들의 작품은 한 번 보면 쉽게 잊혀지지 않을 만한 내밀한 세계로의 초대였다.

자동기술법

이 방식에서는 미술가가 자동적이거나 우발적 작용을 구체화시킴으로써 이미지를 창조해낸다. 대다수의 초현실주의자들은 이런 자동적 기법을 가끔씩만 실험했을 뿐, 주된 표현 형식으로 삼은 이들은 드물었다. 이런 저런 시기에 여러 초현실주의자들이 착상해낸 자동적 기법은 최소한 19가지에 이른다.

제2차 세계대전이 발발한 1939년 초현실주의는 여전히 활발한 활동을 이어가고 있었다. 따라서 어떤 의미에서 보면 이 운동은 실패였다. 초현실주의는 전쟁에 대한 혐오감에서 탄생되었으나 또다시 학살이 되풀이되고 있었다. 초현실주의자들은 파리에서 몸을 피해 뉴욕으로 건너가 평화가 다시 찾아오길 기다렸다. 평화가 돌아오면 제1차 세계대전 이후에도 그러했듯 이 그룹에 의해 열정적인 반체제 활동이 부활될 것 같았으나 그런 일은 일어나지 않았다. 적극적인 운동으로서의 초현실주의는 1950년대 초에 차츰 소멸되고 말았다. 초현실주의 그룹의 모임과 전시회는 시들해졌으나 이 운동과 관련한 주요 인물들의 영향력은 여전히 지속되었다. 그들의 풍부한 상상력으로 빚어낸 이미지들은 광고와 문학에서부터 영화와 텔레비전에 이르기까지 온갖 부문에 광범위한 영향을 미쳤다. 종국에는 '초현실'이라는 단어가 일반 용어가 될 정도로 말이다.

팝 아트 – 전통적 주제에 대한 반항

제2차 세계대전 이후 광고가 대대적인 사업으로 떠오르면서, 서구 세계는 이내 소비자 상품은 물론 영화 스타를 비롯한 유명인들을 화려한 색으로 담은 이미지들이 범람하게 되었다. 한편 런던과 뉴욕에서는 수년 동안 두드러진 활동을 해왔던 추상 화가들이 점점 소재 고갈의 난관에 봉착하면서 여러 그룹의 화가들과 더불어 이 난관에서 벗어날 방도를 찾고 있었다. 그러던 중 화가들은 상업적 이미지를 강탈해 와서 '순수 예술'의 반열로 끌어올리기로 결정한다. 이런 저속한 상업적 이미지를 일종의 새로운 신성한 아이콘인 것처럼 진지하게 다루자는 것, 그것이 이런 결정의 배경 아이디어였다. 그렇게 해서 위대한 예술로 다루기에 지극히 천박하고 저속하고 진부한 주제를 찾는 탐색이 진행되었다.

일부 팝 아티스트들은 소비주의에 대한 냉소적 비평을 그 방향으로 잡았다. 미술관을 찾은 관람객들에게 연재만화 속 영웅의 얼굴 그림이나 식품 포장지에 찍힌 이미지를 마주하게 함으로써, 관람객들이 그것이 일상에서 겪는 흔한 예술 경험임을 알고 충격받도록 의도한 것이었다. 즉, 그런 것이 위대한 예술로 다루어지는 아이러니를 깨닫도록 해주려 했다. 한편 이런 조롱의 요소가 없는 쪽으로 방향을 잡은 팝 아티스트들도 있었다. 이들은 대중 예술(popular art)을 미술관에 전시될 만한 수준으로 승격시키기 위해, 관람객에게 연재만화 이미지 같은 멸시받는 이미지들조차 예술로서 진지하게 다루어질 가치가 있음을 각성시키는 방향을 취했다. 사람 키만큼 높은 큰 폭의 캔버스에 세심히 그려 미술관 벽에 걸릴 때라야 사람들이 이런 저속한 이미지에 깃든 심미적 의의를 깨닫게 되리라는 의도였다. 게다가 대중 예술을 이렇게 기록함으로써 현대에 단명하고 마는 것들을 미술가들이 영구적 기록으로 창조하고 있다는 인식 또한 존재했다.

런던에서는 1947년에 에두아르도 파올로치(Eduardo Paolozzi)가 팝 아트 운동의 선구작격인 작품 〈나는 부자의 노리개였다(I was a Rich Man's Plaything)〉를 선보였다. 이 작품 속에는 앞으로 일어날 운동을 선언하기라도 하듯 'POP'이라는 단어가 들어가 있었다. 체계적인 트렌드로서의 팝 아트는 그 시작은 더뎠으나 1960년대 초에 이르면서 광범위한 대중을 아우를 만큼 영향력이 크게 확산되었다. "팝(대중 예술)이 그림 속으로 들어갔다." TV에 출연한 한 미술사가는 이렇게 평하기도 했다. 1960년대를 거쳐 1970년대에 이르기까지 팝 아트는 피터 블레이크(Peter Blake), 리처드 해밀턴(Richard Hamilton), 피터 필립스(Peter Phillips), 조 틸슨(Joe Tilson) 등 영국의 진지한 몇몇 미술가들의 흥미를 끌게 된다.

영국의 팝 아트는 일찌감치 시작됐음에도 종국엔 미국의 팝 아트에 가려져 빛을 잃고 만다. 여기에는 다작 활동을 펼친 로이 리히텐슈타인(Roy Lichtenstein)과 앤디 워홀(Andy Warhol)의 역할이 컸다. 리히텐슈타인은 어쩌다 무심코 팝 아트에 들어서게 되었다. 어느 날 그의 어린 아

파올로치, 〈나는 부자의 노리개였다〉, 1947년.

리히텐슈타인, 〈내가 사격을
개시했을 때(As I Opened Fire)〉,
1966년.

워홀, 〈빅 캠벨의 수프 캔, 19
센트(쇠고기 국수)(Big Campbell's
Soup Can, 19¢(Beef Noodle)〉,
1962년.

들이 디즈니의 만화를 가리키며 이렇게 말했다고 한다. "아빠는 저렇게 잘못 그리죠?" 이 일이 계기가 되어 1961년에 큼지막한 캔버스에 〈이것 좀 봐 미키(Look Mickey)〉를 그렸는데, 이 그림이 리히텐슈타인의 이러한 류의 수많은 작품 가운데 첫 번째 작품이었다. 그는 로맨스 만화『시크 릿 하트(Secret Hearts)』나 전형적인 미국의 전쟁만화 같은 소재에서 취한 이미지를 큰 폭의 캔버 스에 차용해왔다. 리히텐슈타인은 저속하고 무식한 모방자라는 혹평을 받았으나 다음과 같은 말로 스스로를 변호했다. "내 작품은 목적과 인식이 전적으로 다르다는 점에서 완전히 변형된 것이다."

이와 유사한 스타일에 따라 작업한 또 한 명의 미국인 화가 앤디 워홀은 식료품 라벨, 광고, 포스터 같은 다른 사람들의 상업적 미술의 사례들을 차용해 크기를 확 대하거나 좀 더 윤색하여 거액에 팔았다. 워홀은 자신의 그런 행위에 대해 별 변명은 하지 않았고 단지 다음과 같이 말했다고 한다. "사업에 서 성공하는 것이 가장 매력적인 예술이다. 돈을 버는 것이 예술이고 일하는 것도 예술이며 사업을 잘 하는 것이 최고의 예술이다." 그는 재 치 있는 기교로 미술 엘리트주의 세계의 오만함을 꺾어 놓는 동시에 그 자신도 그런 세계에 합류했다.

저속한 상업 미술의 확대판 모사품을 엄숙한 미술관으로 들여와 거 장의 작품처럼 취급하는 이런 식의 충격 전략은 처음엔 효과적으로 통 하며 반향을 일으켰다. 진지한 미술가가 정말로 미키 마우스 만화나 청량음료 포스터를 토대로 진지한 미술품을 만드는 것이 가능했을까? 가능했다. 그리고 그 익살스러운 뻔뻔함이 충격을 안겨줌으로써, 이 런 작품과 처음 대면하게 되는 순간 굉장한 재미를 선사해주었다. 팝 아트는 조잡하게 그려진 몇몇 추상 미술보다 훨씬 더 재미있었다.

그러나 팝 아트에도 문제점은 있었으니, 그 충격 효과가 가라앉고

나자 이제 남게 된 것은 진지한 미술가들이 탈취해온 저속한 상업 미술뿐이라는 점이었다. 어느 미술 비평가의 평처럼 이제 팝 아트는 "웃기지 않은 농담을 계속해서 듣고 또 듣는 것 같았다." 그 농담은 금세 효력이 떨어졌고 1970년대 중반쯤 팝 아트 운동은 시들해지기 시작했다.

팝 아트와 일맥상통하는 운동으로서, 이런 저런 폐품(junk)를 모아 미술품으로 바꿔놓았던 정크 아트(junk art)도 있었다. 정크 아트가 팝 아트와 다른 점이라면 폐품들이 변형되어 한 구성요소가 된다는 점이었다. 정크 아트가 하나의 운동으로서 명칭을 얻게 된 것은 1961년에 이르러서였으나, 실제로는 훨씬 이전에 독일의 화가 쿠르트 슈비터스의 작품을 통해 부상되었다. 그는 낡은 버스 티켓, 사탕 포장지, 담뱃갑 등 거리에서 눈에 띄는 온갖 폐품들을 모아 자칭 '메르치즘(merzism)'이라는 폐품 콜라주 작품을 만들었다. 정크 아트는 생명이 긴 작품을 창작할 수 있는 기회 면에서는 팝 아트보다 유리했다. 상업 폐품들이 다른 뭔가로 변형되었기 때문이다. 정크 아트 속의 버스 티켓은 더 이상 버스 티켓이 아니라 통합된 구도 속의 일부였다. 미키 마우스의 유화나 한정판 스크린 인쇄본이 이 만화 캐릭터를 철학적으로 변형시킬 수 있었을지는 몰

슈비터스, 〈파랑새(Merz Blauer Vogel)〉, 1922년.

라도, 이런 팝 아트 속의 미키 마우스는 시각적으로는 여전히 미키 마우스였다.

이벤트 미술 – 전통적 기교에 대한 반항

1950년대에 초현실주의자들이 해체되고 추상 미술이 쇠퇴하면서, 또 1970년대에 팝 아트와 정크 아트 미술가들의 활동이 시들해지면서 20세기 후반의 젊은 화가들은 상당한 딜레마에 처하며 고민에 빠져 들었다. 이제는 어떤 방향을 취할 수 있을까? 어떤 시각적 반항이 남아 있을까?

그 답은 그림과 조각, 즉 수천 년 동안 이어져온 전통적 기교를 완전히 포기하고 대신에 여러 가지 다양한 이벤트 미술로 되돌아가는 것이었다. 이와 같은 새로운 출발에는 설치 미술, 보디 아트(body art), 행위 미술, 개념 미술 등의 다양한 명칭이 붙게 되었으나 모두 한 가지 공통점을 지녔다. 미술가가 더 이상 수집 가능한 대상을 만들지 않았다는 점이다. 더 이상 인공물이 만들어지지 않았다. 미술가들은 사실상 인간 미술의 뿌리로, 다시 말해 원시시대 축제의 순간적 경축으로 회귀하고 있었다. 이것이 그들이 할 수 있는 유일한 일이었다. 사진, 영화, TV 같은 현대의 화학 및 전자 기술이 새로운 예술적 재능을 대폭 빼앗아가고 있었기 때문이다. 이제 시각적 창의성이 컴퓨터로 만들어진 이미지와 고화질이라는 최신의 기술 진보를 통해 진행되면서 그림이나 조각의 구세계는 무너져가고 있었다.

설치 미술과 이벤트 미술이 활기를 띠자 이제 미술가들에게는 미술 작업에 사람들을 참여시키는 기발한 방식을 찾는 일이 흥미로운 도전이 되었다. 미술가들 중에는 색다른 조명 효과와 인상 깊은 소리를 이용하는 이들도 있었고, 기묘한 환경을 구성해 관람객이 걸어서 지나가도록 구성하는 이들도 있었다. 가령 점(dot)에 집착하기로 유명한 일본의 미술가 야요이 쿠사마

쿠사마, 〈점들로 변형된 사랑
(Love Transformed into Dots)〉,
2009년.

(Kusama Yayoi)는 사람들이 선명한 색채와 패턴의 아늑한 설치물에 완전히 에워싸인 채로 이리저리 걸어 다닐 수 있는 극적인 공간을 연출했다. 대형 건축물을 뭔가로 휘감는 것으로 유명한 크리스토(Christo)와 잔느 클로드(Jeanne-Claude)는 대규모 실외 이벤트를 펼치기도 했다.

어떤 미술가들은 자신의 몸을 미술 작품으로 활용하기도 했다. 자칭 '육체 미술(carnal art)'을 창작하는 프랑스의 미술가 오를랑(Orlan)이 그러한 사례인데 그녀는 이렇게 말한 바 있다. "탈형상화와 형상화 사이에 놓인 것, 그것은 바로 살에 새겨 넣는 것이다." 그녀의 작업실에서는 미술을 위해 자신의 성형수술 영상을 상영하는 극장이 운영되기도 했는데, 이 영상 속에서 그녀는 광대뼈를 이마의 피부 아래에 이식하여 자신의 얼굴을 독특한 시각 이미지로 변화시켰다. 이보다 훨씬 더 극단적인 육체 미술을 펼친 미술가도 있다. 스스로를 뱀파이어 우먼(Vampire Woman)이라고 부르는 멕시코의 마리아 호세 크리스테르나(Maria Jose Cristerna)다. 그녀는 머리에 여러 개의 뿔을 심고 가슴과 팔에도 이식을 했는가 하면, 심지어 치아까지 이식해 뱀파이어의 송곳니도 만들어 넣었다.

자신의 체액을 이용해 혁명적인 작품을 창작한 미술가들도 있다. 안드레스 세라노(Andres

크리스토와 잔느 클로드, 〈포장된 퐁네프 다리(The Pont Neuf Wrapped)〉, 1985년.

예술 작품으로서의 인체: 멕시코의 뱀파이어 우먼.

세라노, 〈성모자상 II〉, 1989년. 선명한 황색 액체에 담겨진 입상.

Serrano)는 피로 만든 기독교 십자가를 전시했는가 하면 자신의 오줌으로 가득 채운 투명 아크릴 상자 안에 그리스도 수난상(像)을 넣기도 했다. 〈오줌 예수(Piss Christ)〉라는 제목의 이 작품은 독실한 기독교도들 사이에 격분을 일으켰고 스웨덴, 프랑스, 호주에서 그의 전시품이 파손되는 일도 일어났다. 세라노의 작품은 논쟁을 몰고 다니기 일쑤다. 덜 유명한 편인 그 이후의 작품 〈성모자상 II(Madonna and Child II)〉 또한 오줌 속에 담겨졌다는 주장이 제기되어 왔으나, 세라노 본인은 그 사실을 직접 확인해준 적이 없다.

다른 종류의 액체를 이용하는 설치 미술들도 있다. 가령 영국의 미술가 리처드 윌슨(Richard Wilson)은 전시관을 수백 리터의 재활용 오일로 채워놓아서, 관람객이 시커먼 오일 호수의 중간에 나있는 통로로 걸어 들어가면 허리 높이쯤에서 반들반들 윤이 나는 시커멓고 더없이 잔잔한 오일 호수의 표면밖에 보이지 않도록 해놓았다. 그래서 오일 호수를 가로막은 벽이 무너지기라도 하면 그 걸쭉하고 시커먼 오일에 휩쓸리게 될지 모른다는 불안감을 자극해 불길한 효과를 자아냈다. 누군가의 표현처럼 그곳에 서있는 것은 "물리적 논리에 혼란을 일으키는… 당혹스러우면서도 놀라운 경험"이었다.

작품을 탄생시키기 위해 어떤 육체적 고생도 마다하지 않는 설치 미술가들도 있다. 콜롬비아의 미술가 도리스 살체도(Doris Salcedo)는 두 건물 사이에 무려 1,550개의 낡은 의자를 쌓아올렸다. 그녀의 작품은 "의미가 깃들어진 가정용 집기를 사용하여 정치적·정신적 유물로서 기능하고 있다"는 평을 받았다.

이런 식의 고매한 비평들은 대다수 설치 미술의 약점을 부각시킨다. 고야의 〈전쟁의 참화(Disasters of War)〉를 응시하고 있거나 피카소의 〈게르니카(Guernica)〉 앞에 서있으면 누구든지 폭력의 희생자들을 목도하게 마련이다. 굳이 생각을 깊게 하지 않아도 그러한 희생자들이 한눈에 보인다. 반면 살체도의 의자 경우엔 어떤가? 과거에 폭력의 희생자들이 묶여 고문을 받았던 자리지만 이제는 주인 잃은 빈 의자들을 잔뜩 쌓아올려 놓아 무겁고 섬뜩한 효과를 자아낸 작품이라지만, 그녀의 이런 설치 미술을 마주하면서 그 상징적 의도를 전혀 모른다면 그저 낡은 의자 더미로만 보일 뿐이다.

사실, 설치 미술의 성공은 한 가지, 즉 기묘함의 독창성에 따라 좌우된다. 아무리 많은 철학적 사색이 수반되었다 해도 색다른 독창성이 없다면 그 작품은 성공의 가망이 희박해진다. 살체도가 설치한 1,550개의 의자들이 그저 건축업자의 폐기물처럼 보인다면 그것은 미술 작

살체도, 〈십볼렛〉, 2007년.

품으로서는 실패다. 그런데 건축업자의 폐기물처럼 보이지만 희한하게도 왠지 색다른 기묘함이 느껴진다면 성공할 수 있다. 성공적인 설치 미술은 우리의 뇌리에 그 이미지를 새겨놓아 그 이미지의 기묘함과 참신함을 자꾸 떠올리게 만든다. 살체도의 설치 미술 작품 가운데 가장 유명한 〈십볼렛(Shibboleth)〉이 그러한 예다. 〈십볼렛〉은 런던 테이트 모던(Tate Modern) 미술관의 터빈 홀(Turbine Hall) 바닥에 갈라진 금을 설치한 작품으로, 167미터 길이의 바닥에 깊이가 1미터, 폭이 25센티미터인 지그재그 모양의 금을 만들어 놓았는데 일부 관람객은 그것이 바닥에 그려놓은 그림이려니 생각했다가 금 안에 빠지기도 해서 전시 첫 달에 열다섯 명이 부상을 입었다.

> '설치 작품에서 과도한 규모, 부패성 소재, 극적인 빛과 소리 등의 온갖 탐험이 모조리 펼쳐지고 나면, 이제 미술 작품들은 보다 온당한 수준으로 돌아가게 될지도 모른다.'

최고의 설치 미술들에는 대체로 시각적으로 놀라운 뭔가가 담겨 있으며 그중에는 순간으로 그치는 작품도 있고, 비교적 영구적인 작품도 있다. 하지만 놀라운 것을 새롭게 창조하는 일이 점점 어려워지고 있다. 뭐든 독특하지 않으면 놀라움을 일으키지 못하기 때문이다. 바로 이런 점 때문에 설치 미술 역시 이전의 다른 미술 운동처럼 얼마 후에 역사 속으로 사라지거나 다른 뭔가에게 자리를 내주고 말 것이다. 한편 현재 설치 미술의 미술가들은 점점 더 극단적인 방법으로 빠져들고 있다.

일례로 스웨덴에서는 실물 크기의 인체상으로 일명 '성기 할례 케이크'라는 설치 미술이 출품되었는데 인체상의 머리는 그 미술가를 본뜬 것이었으나 몸통은 붉은 속으로 채운 커다랗고 시커먼 케이크였다. 관람객들에게는 이 케이크를 자르도록 했고 관람객이 케이크를 자를 때마다 이 인체상은 고통의 비명을 내질렀다. 원래 이 작품은 아프리카의 여성 할례에 대한 반대를 표현하려는 의도였으나 인종차별로 오해받아 해당 미술관이 폭파 협박까지 받았다.

설치 작품에서 과도한 규모, 부패성 소재, 극적인 빛과 소리 등의 온갖 탐험이 모조리 펼쳐지고 나면, 이제 미술 작품들은 보다 온당한 수준으로 돌아가게 될지도 모른다. 완전히 새로운 기법이 채택되어, 평범한 환경 속에서 비범한 대상을 즐기고픈 이들이 수집하기에 적절한 작품 수준으로 다시 한 번 돌아가게 될 것이다.

초사실주의 미술 – 카메라와의 경쟁

지금까지 간략하게 훑어본 현대 미술의 여러 단계를 마무리하기 전에 이러한 대반란에 대항해 온 이들에 대해서도 짤막하게나마 언급하는 것이 마땅할 듯하다. 일부 화가들은 바뀐 것이 아무 것도 없다는 듯 꿋꿋하게 전통적인 재현 미술을 그려왔다. 다수의 아마추어 화가들이 여전히 풍경화와 초상화를 즐겨 그리고 있으며 전문 미술가들 중에도 소수지만 그런 이들이 없지 않았다. 여전히 정식 초상화에 대한 수요가 적게나마 존재하며, 이 초상화들은 지극히 평범한 편이지만 그럼에도 모델의 정확한 모습을 담아내는 동시에 미묘한 개성을 포착해 화폭에 담아왔다. 살바도르 달리와 그레이엄 서덜랜드도 종종 이런 작업의 의뢰를 수락하면서 그들로선 더 인지도 높은 다른 부문의 작품 창작을 잠깐씩 잊곤 했다.

달리는 후원자든 아니든 그 자신의 입장에서 정말로 중요한 사람들의 사실적 초상화를 여러 점 그렸다. 그의 사실적 초상화들은 뛰어난 완성도를 지녔지만 어딘지 딱딱하고 그 특유의 유려함이 없었다. 20세기의 화가들 가운데는 잠깐씩 진지한 작업을 멈추고 돈벌이가 되는 초상화 몇 점을 그렸던 달리나 서덜랜드와는 달리, 완고할 만큼 과거를 고수하며 평생 초상화만 그렸던 인물도 두 명 있었다. 영국의 화가 루시안 프로이트(Lucian Freud)와 이탈리아의 화가 피에트로 아니고니(Pietro Annigoni)였다. 지그문트 프로이트의 손자였던 루시안 프로이트는 후기에 들어서면서 초상화 속에서 모델들에 대한 아첨 경향이 줄어들었음에도, 바로 그 무렵 세계에서 그림 값을 가장 높게 받는 화가로 떠올랐다. 그는 거친 화법으로 단점들을 낱낱이 들추어 과장해 놓았다. 그러나 아주 거친 질감에 추한 모습으로 그려지던 이 후기 초상화들과는 달리 그의 초기 초상화들은 예리하도록 정확했다.

서덜랜드, 〈서머싯 몸 (Somerset Maugham)〉, 1949년.

이탈리아의 아니고니는 이전의 시대로 역행한 인물이었다. 왕실 공식 초상화가였던 그는 주변의 미술계에서 일어나고 있던 극적인 변화에는 그다지 관심이 없었으며 대단한 기교를 지니고 있었다. 그가 그린 영국 왕가의 초상화들에 비하면 다른 20세기 초상화들은 다소 평범해 보일 정도였다.

수요가 많지 않으며 의뢰를 받아 그려지는 이런 초상화 장르 외에도, 20세기에 미술계의 한 귀퉁이에서 조용히 번창하고 있던 또 하나의 재현 회화 장르가 있었다. 이 장르는 명칭도 다양해서 포토리얼리즘(photorealism), 초사실주의(super-realism), 신사실주의(new realism), 샤프 포커스 리얼리즘(sharp-focus realism), 또는 21세기의 극사실주의(hyper-realism) 등으로 불려왔다.

포토리얼리즘은 사진과 구별할 수 없을 만큼 아주 정밀한 기교로 그림을 그리는 것이 목적으로, 그 우수성은 전적으로 기교에 달려 있다. 어떻게 보면 그림 대상의 컬러 사진을 전시하는 편이 훨씬 쉬운 일일 테지만 이 부문의 화가들은 카메라가 외부 세계를 정확하고도 세밀하게 기록하는 현대적 기구로써 새로운 지배자로 부상한 사실에 도전적으로 맞서고 있다. 극사실주의는 여기에서 한발 더 나아간다. 즉, 사진 같은 정확한 이미지를 흉내 내는 것에서 그치지 않고 더 개선시키려고 시도하되 사실주의를 해치지 않는 선에서 묘사한다.

이탈리아의 포토리얼리즘 화가 로베르토 베르나르디(Roberto Bernardi)는 1990년대부터 진지하게 정물화를 연구하기 시작했다. 그의 완성된 작품들은 얼핏 보면 사진처럼 보이지만 전통적 기교에 따라 캔버스에 유화로 그린 것이다. 스코틀랜드의 화가 폴 케이든(Paul Cadden)의 연필 소묘도 아주 사실적이어서 꼭 흑백 사진을 보는 듯하고 손으로 그렸다고는 믿기 힘들 정도다. 그의 작품은 한 점 완성하는 데 최대

베르나르디, 〈완벽한 원(Cerchi
Per Fetti)〉, 2006년.

케이든, 〈후에(After)〉, 2013년.
연필 소묘.

6주가 걸린다.

순전히 기교적인 관점에서 보면 이런 그림과 소묘들은 지금껏 그려진 작품들 가운데 최고 수준이다. 하지만 카메라의 사진과 비교하여 더 나을 것이 없으므로 창의성 측면에서는 별 의미가 없을지 모른다는 주장도 제기되어 왔다. 이 장르의 조각가로서 영국 태생의 밴쿠버 미술가 제이미 살몬(Jamie Salmon)은 이런 문제를 인식하고 실체를 강렬히 부각시키는 방식을 고안해냈다. 바로 인물상을 실물 크기보다 확대시키는 방식이었다. 이런 식의 세부묘사는 전적인 현실성을 목표로 삼는 한편 코앞까지 바짝 다가와 보는 듯한 강렬한 인상을 연출해냈다.

런던을 기반으로 활동하는 호주 출신의 조각가 론 뮈윅(Ron Mueck)도 비슷한 방식으로 작업하며 훨씬 더 멀리까지 나아가고 있다. 그는 대형 인물상을 제작하면서 그 거대한 크기에도 불구하고 정밀한 세부묘사를 그대로 살리고 있다. 잠자는 모습의 머리를 묘사한 그의 자화상 〈마스크 II(Mask II)〉는 길이가 무려 3미터에 이른다.

20세기를 한마디로 요약한다면, 카메라 기술의 진보로 미술가들의 어깨에서 역사의 기록이라는 짐이 내려지면서 회화와 조각에 급격한 변화가 시작된 시기라고 말할 수 있다. 그런 변화의 첫 번째 트렌드는 복잡한 유기체 형체를 내재된 기하학적 구조로 단순화하는 것이었다. 또한 처음에 입체주의와 더불어 일어난 실험이 하드에지 추상화로 이어졌다가 마침내 아무 것도 없는 빈 캔버스까지 작품으로 등장하게 되었다.

두 번째 트렌드는 또 다른 형태의 추상화로서, 유기체의 복잡성과 불규칙성은 그대로 지켜졌으나 외부 세계의 특정 대상들과의 상관성이 점점 줄어드는 경향을 띠었다. 이 트렌드는 종국

뮈윅, 〈마스크 II〉, 2002년.

에는 중심 초점이 없는 복잡한 패턴으로까지 이어졌다.

세 번째 트렌드에서는 이성적 세계로부터 꿈과 무의식의 영역으로 물러서는 경향을 취했다. 이 운동은 양식보다는 내용에 더 관심을 가지며 그 목적을 성취하기 위해 전통적인 기교에서부터 기괴한 기교에 이르기까지 폭넓은 기교를 채택했다.

네 번째 트렌드에서는 시각 미술의 전형적인 주제를 거부하고 저속하더라도 생생한 이미지를 위해 대중문화를 강탈해와 그 이미지를 미술품 수준으로 별나게 승격시켰다. 극단적 형태에서는 폐품조차 활용하여 미술 작품으로 변형시켰다.

> '… 트렌드들이 대체로 점점 극단으로 나아가다 끝내는 더 이상의 진전이 불가능해졌다.'

다섯 번째 트렌드에서는 표현의 수단으로서 회화와 조각을 거부하고 원시 형태의 인간 미술, 즉 이벤트로 회귀했다. 미술품이 미술행사로 대체되면서, 이제는 창작 미술이 특별한 경우에 경험하게 되는 이벤트나 해프닝, 또는 설치의 형식을 띠게 되었다. 이 장르에서는 극단적으로 복잡한 상황에서부터 단순하기 그지없는 상황에 이르기까지 범위가 다양했는데, 2012년에 보이지 않는 미술이 전시됨으로써 그 정점을 찍게 되었다. 관람객들에게 완전히 텅 빈 전시관을 보여주었던 이 궁극의 전시회에서 눈에 보이는 아이템이라곤 눈에 보이지 않는 작품의 특징을 설명해주던 라벨들뿐이었다. 가령 텅 빈 전시실 가운데 한 곳에서는, 에어컨 시설에서 습한 공기가 나오고 있었는데 해당 라벨에는 그 습기를 제공해주는 물이 원래는 마약과의 전쟁에서 희생된 사람들의 사체를 씻는 데 사용되었던 물이라는 설명이 적혀 있었다. 또 다른 전시실에서는 그 안의 밝은 흰색 표면이 말에게 영적 에너지를 투영 받아 만들어진 작품이라는 설명이 붙어 있었다. 이벤트 미술에서 이 전시회보다 더 극단적인 작품은 나오기 힘들 것이다.

마지막으로 반항에 반항하며 시각 미술의 전통적 역할, 즉 회화와 조각으로 외부 세계를 최대한 정확하게 기록하는 역할을 꿋꿋이 고수하는 이들도 있었다. 다른 현대 미술 운동과 마찬가지로 이 경우에도 점점 극단으로 치닫는 경향을 보이다가 종국에는 이 장르의 화가들이 눈부신 기교를 통해 컬러 사진과 구분이 안 될 만큼 대상의 주제를 극도로 충실하게 묘사하는 단계로까지 진전되었다.

주목할 만한 점은, 이 트렌드들이 대체로 점점 극단으로 나아가다 끝내는 더 이상의 진전이 불가능해졌다는 것이다. 가령 기하학적 미술의 경우 결국엔 완전한 백지 캔버스로 종지부를 찍었고, 유기체적 미술에서는 획일적인 대형 낙서 같은 양식으로 끝을 맺었다. 팝 아트에서는 전시관 한복판에 폐물 더미를 쌓아놓는 단계로, 이벤트 미술은 텅 빈 전시실로 그 최후를 장식했다. 또한 재현 미술은 외부 세계를 더 할 수 없을 만큼 정확히 모사함으로써 끝을 맺었다.

각각의 트렌드는 막다른 길에 이르렀고 이제 미래는 다른 방향에 놓여 있다. 지난 세기에 너무 많은 시도가 이루어져서 앞으로의 미래는 개성 넘치고 별난 이들의 손에 달려 있을 듯하다. 다시 말해 세계를 바라보는 시각이 아주 독자적이어서, 포괄적인 승리를 거둔 20세기의 시각적 자유를 위한 분투 양상에 구애받지 않을 수 있는 그런 미술가들이 나설 차례인 것이다.

10 민속 미술

* 동영상을 감상하려면 페이지를 스캔하세요.

민속 미술

전문가 세계에서의 비전문 미술

현대에는 시각 미술이 세 부문으로 분류된다. 회화와 조각의 순수 미술, 건축 · 실내장식 · 산업디자인 · 하이패션(high fashion) · 조경 등의 응용 미술, 그리고 민속 미술이다. 민속 미술을 간략히 정의하자면, 전문 교육을 받은 미술가와 감정가들의 세계에서 실생활 속의 근로계층들이 펼치는 전통적 미술이라는 표현이 가장 적절할 것이다. 19세기까지만 해도 민속 미술은 농민 미술로 치부되며 교양사회로부터 철저히 무시되었다. 산업혁명의 여파로 민속 미술이 위협받게 되자 학자들은 그제야 위기감을 느꼈다. 도시에 음산한 공장과 슬럼가가 확산되면서 귀중한 미술 형식이 멸종의 위기에 놓여 있음을 깨닫게 되었던 것이다. 그 결과 민속 미술을 연구하려는 진지한 시도가 시작되었고 현재는 수많은 미술관이 이런 민속 미술품을 수집 · 전시하고 있다. 민속 미술은 여전히 순수 미술과 응용 미술의 전문가들로부터 멸시받고 있을지 모르지만, 적어도 인간 창의성의 귀중한 표현 형식으로서 인정되고 있으며 그 고유의 특성을 지니고 있다.

> '민속 미술의 존재 자체는 환경을 시각적으로 더 흥미롭게 만들고 싶어 하는 뿌리 깊은 인간의 욕망을 입증해주는 또 하나의 증거다.'

민속 미술의 존재 자체는 환경을 시각적으로 더 흥미롭게 만들고 싶어 하는 뿌리 깊은 인간의 욕망을 입증해주는 또 하나의 증거다. 민속 미술의 미술가들은 대체로 익명이며 작품들도 판매 목적으로 제작되지는 않는다. 사실 오늘날에는 민속 미술품의 사례들이 고미술품 전시관에 전시되거나 경매장에 나오기도 하지만, 그 미술품의 제작 의도는 애초부터 이런 것과는 전혀 상관이 없었다. 단지 소유자들의 개인적 만족을 위해 만들어졌을 뿐이다.

가장 순수한 형식의 민속 미술은 개인들이 돈과는 무관하게 자기 자신의 이용이나 과시를 위해 만드는 작품이다. 하지만 더러 특정 민속 미술가들은 작품의 수준이 뛰어나 다른 이들에게

의뢰를 받기도 한다. 이런 작품은 전문 미술에 근접하지만, 지역 사회에 국한되고 지역 전통에 따른다면 여전히 민속 미술로 분류될 수 있다. 예를 들어 어떤 마을에서 전문적인 목각사(木刻師)나 금속세공인들이 공동체의 다른 구성원들에게 작품을 의뢰받아 제작한다 하더라도, 이는 대규모의 응용 미술계나 순수 미술계에서 행해지는 거래와 비교하면 큰 격차가 있다. 게다가 이와 같은 지역 사회의 민속 미술가들은 다른 곳에서는 볼 수 없는 그 지역 고유의 전통을 따르면서 더 넓은 세계의 전반적인 트렌드나 미술 풍조를 무시한다는 결정적인 차이점도 있다.

'감정가들의 눈에는 민속 미술이 요란스럽고 너무 과도하며 절제의 격조가 부족한 것처럼 보일 수도 있다.'

　민속 미술은 크게 여섯 종류로 분류된다. 그 첫 번째가 바로 직물, 즉 의복과 소프트 퍼니싱(soft furnishig, 커튼, 쿠션 등의 실내 장식용 직물 제품 ─ 옮긴이)이다. 두 번째는 주택과 관련된 부문인 실외 장식과 실내 장식이다. 세 번째는 황소 수레에서부터 아트 카(art car), 트럭, 택시에 이르는 운송수단의 장식과 관련된 부문이다. 네 번째는 그래피티에서부터 거리 미술을 아우르는 월 아트(wall art)다. 다섯 번째는 축제, 꽃수레 행렬 등의 페스티벌(festival)이다. 그리고 마지막은 민속 회화라는 특별한 부문, 즉 정식으로 미술교육을 받지 않은 화가들이 순수 미술 감정가들의 기준 원칙을 무시한 채 자신이 원하는 대로 붓과 물감을 다루는 표현방식이다. 이들의 작품은 때로 소박파(naïve art), 또는 아웃사이더 아트(outsider art)로 불리기도 하며, 너무 유명해져서 점차 전문 미술의 세계로 근접해가는 경우도 더러 있다.

　이런 민속 미술은 거의 예외 없이 두 가지 고유의 특징을 보인다. 바로 정교한 장식과 공들인 장인기술이다. 미니멀리즘 민속 미술이라는 말은 용어적으로 모순이나 다름없다. 감정가들의 눈에는 민속 미술이 요란스럽고 너무 과도하며 절제의 격조가 부족한 것처럼 보일 수도 있다. 하지만 민속 미술가에게 이 요란스러움과 복잡함은, 일상 환경을 단조로움과 무미건조함으로부터 최대한 동떨어지게 만들고픈 욕구의 증명이다.

직물

최근 3만 년 전에 염색된 아마 섬유가 발견됨에 따라 선사시대 직물의 수준을 다시 생각해보는 계기가 되었다. 그루지아(Georgia)의 카프카즈(Caucasus)에 위치한 구릉지대 동굴에서 발견된 이 거친 아마 섬유들은 꼬임과 매듭의 가공처리가 되어 있고 검정색, 회색, 파란색으로 염색되어 있었다. 게다가 진흙에 찍혀 남겨진 직물 자국들을 토대로 미루어 보더라도 2만 7천 년 전부터 이미 직조기술이 꽤 정교했으며 이로 인해 인류의 직물기술이 상당히 진보했음을 알 수 있다. 하지만 지금까지 남아있는 실제 직물 조각의 경우엔 최초의 사례가 약 7천 년 전의 것뿐이며, 그 발견지는 건조한 모래지대로 보존에 유리한 기후조건을 갖춘 이집트였다.

　몇 세기가 지나는 사이에 고대의 직조 기량은 점점 능숙해지면서, 정교한 의복에서부터 커다란 태피스트리에 이르기까지 점점 더 인상적으로 발전하였다. 산업혁명과 더불어 도시의 직물 생산 역할을 기계가 넘겨받으면서 수제 직물은 소소한 사치품이 되었다. 그러다 청바지와 티셔츠의 시대가 도래하면서부터는 주요 미술 형식 하나를 잃게 된다. 이제 사람들은 옷과 커튼, 깔

개 같은 실내 장식품을 만드느라 몇 시간씩 보내는 대신에 기성품을 구입한다. 한때는 완성하는 데 수주일, 혹은 수개월까지 걸리는 것이 이제는 쇼핑으로 단박에 해결되었다.

이런 변화는 미적 판단을 완전히 소멸시키지는 않았으나 크게 둔화시켜 놓았다. 매장의 디스플레이 제품들이 모두 똑같지는 않았으나, 즉 다양한 색채와 스타일을 고를 수는 있었으나 제조업자들에 의해 강요되는 스타일들이었다. 지역의 풍습과 개개인의 선호도는 상업에 압도되고 말았다. 하지만 이런 거대 산업조직의 진보에 맞서 완강히 반항하던 작은 지역들이 있었다. 전 세계 곳곳의 여러 공동체에서 고대의 직물 전통이 어떤 식으로든 지켜지고 있었다. 특별한 기술에 대한 자부심이 그 전통의 소멸을 막아주면서, 이런 직물 민속 미술은 여전히 오늘날에도 이어지고 있는데, 몇몇 사례를 통해서도 그 명맥이 얼마나 잘 유지되어 왔는지 알 수 있다.

'지역의 풍습과 개개인의 선호도는 상업에 압도되고 말았다. 하지만 이런 거대 산업조직의 진보에 맞서 완강히 반항하던 작은 지역들이 있었다.'

오늘날 존재하는 직물 미술은 세 가지 종류로 구분된다. 기계로 대량 생산된 직물, 판매 목적으로 제작되는 수제 직물, 자신을 위해 만들어서 판매가 불가한 수제 직물이다.

세 번째 종류의 직물이 현대에 존재한다는 사실은 그 자체가 놀라울 뿐만 아니라, 다시 한 번 미술 창작에 대한 인간의 기본적 욕구를 반영해준다. 한편 두 번째 종류의 직물, 즉 판매용 수제 미술품의 경우엔 스스로 제작할 정도까지는 아니지만 그럼에도 수제 미술품을 위해 기꺼이 추가 금액을 지불하려는 이들이 있음을 증명해준다. 이들은 미술가로서는 적극적이기보다 소극적인 태도를 가졌을지 모르지만, 적어도 이 특별한 미술적 표현 영역을 포기하지 않은 경우다.

이런 판매용 수제 미술품에는 한 가지 안타까운 특징이 있다. 지역 공동체가 그 금전적 가치를 깨닫고 나면 판매용으로 빨리빨리 제작하여 품질을 희생시키려는 유혹에 넘어가기 쉽다는 점이다. 다행히도 일부 공동체에서는 개인용도의 직물 미술과 판매용도의 직물 미술을 확실히 구분 짓는다.

관광객용 미술품은 간혹 돈을 더 벌려는 욕심 탓에 품질이 떨어지는 경우가 있으나 개인용 미술품은 여전히 높은 품질 수준을 지키고 있다. 하지만 이런 높은 수준의 작품들조차 종국엔 품질이 저하될 소지가 있다. 민속 미술가들이 저렴한 관광객용 제품을 무시하고 개인용 제품만을 원하는 안목 있는 수집가들의 존재를 알게 될 경우다. 그렇게 되면 제품의 품질은 높아지지만 여전히 문제가 생기는데, 민속 미술가들이 더 세심하게 작업하긴 할 테지만 수집가들을 만족시키려 스타일의 변경을 시도하기 십상이다. 즉, 제품이 더 잘 팔릴 것이라고 생각해서 기하학적 패턴만 이용하던 곳에 꽃과 새 문양을 추가하고 지나치게 화려한 색채를 채택하기 쉽다. 다시 말해 미적 판단이 더 이상 개인적이지 않게 되어, 섬세한 민속 미술 스타일의 '디즈니화'라고 할 만한 제품이 나오게 된다.

　　지금까지 명맥을 이어온 복잡한 민속 미술의 형식 가운데 가장 주목할 만한 사례는 과테말라에서 발견된 일명 우이필(huipil)이라는 여성복이다. 모양이 큼지막한 숄이나 판초처럼 생긴 우이필은 가운데에 구멍이 나 있어서 착용자가 머리 위로 뒤집어써서 입는 방식이다. 우이필의 정교한 기하학적 패턴은 그 착용자에 대해 아주 많은 정보를 전해준다. 우이필은 마을마다 스타일이 달라서 익히 보아온 이들은 그 우이필 착용자가 어디 출신인지를 정확히 맞힐 수 있다. 하지만 이것이 다가 아니다. 우이필을 보면 착용한 여자의 사회적 지위와 결혼 여부뿐만 아니라 종교적 배경, 재산 정도, 특별한 사회적 권위를 지녔는지의 여부, 그리고 심지어 개인적 성격까지도 판단할 수 있다. 말하자면 우이필 착용은 모두가 알아보도록 이력서를 몸에 두르고 다니는 셈이다.

　　우이필이 지금까지 명맥을 이어온 것도 이와 같이 많은 정보를 담고 있기 때문일지도 모른다. 그 정보와 시각적 호소력은 말 그대로 장인 수준의 능란한 솜씨로 짜여졌다. 이런 직물들을 마을별로 비교해보면, 공동체 사이의 경쟁이 이런 미술 형식을 보존하고 그 품질을 높게 유지하는 데 이바지했음을 쉽게 알 수 있다.

　　과테말라에서 남쪽으로 시선을 옮겨 파나마 북부 연안의 산블라스 제도(San Blas Islands)를 살펴보면 사뭇 다른 종류의 민속 미술이 눈에 띈다. 이곳의 쿠나(Kuna) 족 사람들은 공식적으로는 파나마인이지만 본토의 문화로부터 최대한 거리를 유지하면서, 전통적 방식의 포기를 완강하게 거부하고 지금까지 현대화를 시도하지 않고 있다.

　　현대적 삶의 매력을 감안하면 이런 저항이 계속 이어지지 못할지도 모르지만 산블라스 제도의 민속 미술은 현재로서는 여전히 오래전의 전통에서 큰 변화가 없다. 이곳 민속 미술에서 가장 주목되는 작품은 여성들이 블라우스의 앞판과 뒤판에 덧대어 입는 장식 패널이다. 몰라(mola)라는 이 패널은 역 아플리케(reverse appliqué)라는 기법을 이용해 손바느질로 만들어서, 다 완성하려면 몇 주에 걸쳐 공을 들여야 한다. 어느 전문가는 최고의 몰라를 만들려면 250시간 동안의 바느질이 필요하다고 말하기도 했다.

　　쿠나 족 여자들은 일곱 살쯤부터 몰라를 만들기 시작해서 대개 결혼할 나이쯤이 되면 솜씨가 능숙해진다. 몰라를 만드는 방법은 이렇

과테말라 산 후안 코찰(San Juan Cotzal) 마을의 전통적인 우이필.

다. 우선 2~5장의 천을 겹겹이 포개놓은 뒤에 이 천에 동그라미 등 여러 모양의 구멍을 뚫고 트임을 넣어 아래쪽 천의 색채가 보이도록 한다. 그리고 여기에 마지막으로 세부 장식으로 자수를 놓아 더 아름답게 꾸미기도 한다.

　기하학적 패턴이 상징의 역할을 하는 과테말라의 우이필과는 달리, 몰라는 상징성을 철저히 기피한다. 초기의 몰라에는 추상적 패턴이 자주 등장했고 오늘날에도 여전히 그런 패턴이 종종 만들어지지만 추상적 패턴은 그저 패턴일 뿐이다. 즉, 은밀한 메시지가 전혀 담겨 있지 않다. 하지만 지금까지 몰라에서 가장 많이 이용된 주제는 그림 이미지다. 2천 개의 몰라를 무작위로 살펴본 결과 거의 절반이 박물학적 주제에 치중되어 있었고, 그중에서도 특히 쿠나 족 미술가들의 주변에서 흔히 만나게 되는 동물과 식물들이 주된 주제였다. 그것도 소수의 선호 대상에

게를 모티프로 삼아 만든 쿠나 족의 몰라.

맨 위 쿠나 족의 몰라 속에서, 탯줄이 붙어있는 모습으로 묘사된 태아.

가운데 쿠나 족의 몰라에 묘사된 무덤 속 예수로, 탈출 사다리와 등불이 함께 묘사되어 있다.

맨 아래 쿠나 족의 몰라 속에 묘사된 재즈 드러머.

만 한정되지 않고 곤충에서부터 고래에 이르는 다양한 동물과, 씨앗에서부터 나무에 이르기까지 다채로운 식물 등 다양한 종에 걸쳐 있다.

몰라의 디자인은 자연적 형태가 중심적 주제로 선택되고 나면 특정 동물이나 식물의 특성을 활용하고 과장하여 창의력이 마음껏 발휘된다. 정확히 묘사하려는 시도 같은 것은 행해지지 않는다. 해부학적 정확도보다 보기에 만족스러운 모양이 더 중요하다. 원근법, 사실적 비율, 풍경 따위를 담아내려는 시도도 없다. 더 짜임새 있는 구성이 되도록 중심적 모티프에 소소한 꾸밈을 더해, 남아있는 빈 공간을 짧은 선의 패턴이나 색색의 작은 삼각형 패턴, 혹은 그 외의 단순한 기하학적 패턴으로 채우기도 한다.

쿠나 족이 만든 몰라의 주제를 살펴보면 놀라운 점들이 가득하다. 가령 자궁 안의 태아를 탯줄에 연결된 모습으로 묘사한 민속 미술이 쿠나 족의 민속 미술 외에 또 있을까? 탯줄 자체를 몰라에 묘사해 넣을 만큼 중요시한다는 사실 또한 놀랍지만, 이는 쿠나 족의 출산 관습을 알고 나면 어느 정도 이해가 된다.

쿠나 족 여성은 출산이 임박하면 출산용 특별 해먹으로 옮겨지는데, 이 해먹에는 그 사이로 아기가 떨어지도록 구멍 하나가 뚫려 있다. 해먹의 구멍 아래쪽에는 아기가 떨어지면서 다치지 않도록 물을 채운 목제 카누가 놓여진다. 갓 태어난 아기가 이 안으로 무사히 떨어지면 산파가 바짝 다가와 이로 탯줄을 끊는데, 아기에게 가까운 쪽과 태반에 가까운 쪽 두 군데를 끊는다. 이런 식으로 제거된 탯줄은 소중하게 여겨져 산모의 해먹 밑에 파묻는다. 따라서 탯줄은 모든 쿠나 족에게 친숙하고도 소중한 대상으로서, 그만큼 쿠나 족 여성의 가슴 부분에 두르는 몰라에 자랑스럽게 과시할 만한 위상을 지니고 있다.

그런데 쿠나 족 민속 미술의 특징 가운데서 가장 주목할 부분은 따로 있다. 산블라스 제도를 침입한 서구의 이미지에 물들지 않고, 오히려 그 이미지 자체를 물들여 놓을 만큼 미술 형식으로서 굳건하다는 점이다. 서구의 이미지는 그것이 성경 속 이야기든 잡지 속 사진이든 간에 쿠나 족 특유의 세계관에 맞춰 각색되어 또 하나의 쿠나 족 이미지로 만들어졌다.

쿠나 족은 선교사들이 들려준 이야기들을 재미있어 했던 것 같지만 그 이야기를 흥미로운 동화로 받아들이며 자유롭게 해석해온 듯하다. 또한 광고나 잡지 같은 현대적 유입물에 관해서도 재미있게 받아들여, 그 모든 것을 다채로운 쿠나 족의 세계로 옮겨와 유쾌하게 비틀어 놓음

패턴의 상세 부분에서 미묘
한 변형이 눈에 띄는 우즈베
키스탄의 수자니.

으로써 자신들 특유의 직물 미술 스타일과 융합시켜왔다.

　그 반대편 세상인 우즈베키스탄에서는 수자니(suzani)가 가장 인상적인 민속 미술의 형식으로
꼽힌다. 페르시아어로 '바늘'을 뜻하는 수자니는 꼼꼼하게 자수가 들어간 널찍한 천 조각으로,
장식용 침대보나 식탁보, 또는 방을 보온하는 동시에 화사하게 꾸미기 위한 벽걸이 장식품으로
쓰인다. 오랜 전통을 지닌 수자니는 20세기 동안 편협한 소련 통치자들에 의해 금지당하는 등
큰 시련을 겪다가 최근에 들어와서 놀랄 만한 부흥이 이루어졌다. 소련이 붕괴되고 1991년 우
즈베키스탄이 독립함에 따라 오랜 수자니 전통이 세상 밖으로 모습을 드러낼 수 있게 되었고,
20세기 말 무렵에는 서구 세계가 우즈베키스탄의 수자니를 재발견하면서 그 오랜 전통의 패턴
과 기교가 다시 한 번 큰 관심을 받으며 부흥하게 되었다.

　금지령이 내려지기 전의 초창기에, 수자니는 딸의 출산과 함께 시작되는 작업이었다. 이 작
업은 그 딸이 결혼을 앞두게 되는 시기까지 가족과 친구들의 도움을 받아가며 계속 이어져서 나
중에는 신부의 중요한 혼수품이 되었다. 수자니의 정교한 디자인은 마을 여자 연장자의 몫이었
는데, 이 연장자는 느슨하게 이어붙인 4개나 6개의 길쭉한 천 조각에 디자인을 스케치해 주었
다. 스케치가 끝나면 이 천 조각들은 분리되어 가족이나 친한 친구들에게 하나씩 전달되었다.
그런데 자수를 놓는 이들이 각자 따로따로 작업했던 까닭에 천 조각들마다 살짝 변형이 일어나
기도 했다. 더러는 개인적 기법과 장식을 넣고픈 마음을 억누르지 못하는 이들이 나와서 완성
된 디자인에 매력적인 불규칙성이 눈에 띄곤 했다. 사용 염료가 항상 표준화되어 있던 것은 아
니어서 색채의 강도도 천 조각마다 달랐으며, 그 결과 기묘하게 마음을 끄는 그 특유의 결함이
만들어지기도 했다.

어떤 의미에서 보면 수자니는 우연의 미술이었다. 전체 수자니를 한 사람이 자수를 놓아 만들었다면 서로 다른 불규칙성이 나타나지 않았을 것이다. 오히려 자수가 놓일수록 앞으로의 모습이 짐작되는 반복성이 나타나 이른바 '패턴 중복'이 빚어졌을 터이다. 즉, 패턴의 한 부분을 보면 다른 부분은 안 봐도 뻔해지게 되는 것이다. 이렇게 똑같은 패턴이 몇 번이고 반복되면 미적 지루함이 유발되게 마련인데 수자니는 그 특이한 협동적 제작 방식 덕분에 이런 지루함을 면하게 된다.

수자니는 수세기에 걸쳐 지극히 개인적인 성격의 민속 미술로 이어져 왔고 그런 탓에 학자들의 연구가 거의 이루어지지 않았다. 팔기 위해 만들어진 것이 아니었고 언제나 가족의 특별한 보물로 집안에 보관되어 있었기 때문에 초기 무역상이나 여행자들의 글에도 좀처럼 언급되지 않았다. 미술관과 수집가들이 관심을 보이게 된 것도 현재에 이르러서다.

상당수의 민속 미술을 시각적으로 흥미롭게 만들어주는 요소인 패턴의 반복 회피 사례 가운데는 초기 수자니의 경우보다 우연성이 덜한 경우도 있다. 가령 디자인에 흥미로운 불규칙성을 부여해 종종 20세기 추상 미술가들의 작품을 연상시키는 아프리카계 미국인들의 퀼트(quilt)는 이런 패턴 변형의 방식이 의도적으로 도입된 경우였다. 이 불규칙적 패턴의 전통이 아프리카계 미국인의 퀼트에 본질적 요소가 되었으나 사실 그 유래는 순전히 필요성에 따른 것이었다. 초기 플랜테이션 시절, 흑인 여성 노예들은 미국인 소유주들이 시키는 대로 실잣기, 직조, 바느질, 퀼트를 하면서 종종 잠깐씩 짬을 내서 자신들의 퀼트 제품을 만들곤 했다. 하지만 아무 자투리 천으로나 되는 대로 만들어야 했다. 이렇게 쓸데없는 천 조각이나 심지어 사료 포대까지

미국 앨라배마 주 지스벤드의 아프리카계 미국인들이 만든 퀼트 작품.

동원해서 만들다 보니 어쩔 수 없이 디자인은 불규칙할 수밖에 없었다. 그러다 훗날에 들어와 천이 남아도는 데도 이런 불규칙성이 퀼트의 특정 스타일로 자리를 잡게 된다.

앨라배마 주의 작은 마을인 지스벤드(Gee's Bend)의 어느 외진 촌락에서는 퀼트 제작 전통이 노예시절 때부터 수세대에 걸쳐 계속 이어져 왔다. 그곳의 퀼트 제작자 한 명은 이렇게 말했다. "많은 사람들이 그냥 침대에 깔거나 보온을 위해 퀼트 제품을 만들고 있지만, 사실 퀼트는 그 이상이다. 퀼트는 보호를 상징하고 미(美)를 상징할 뿐만 아니라 가족사를 상징한다고도 할 수 있다." 이렇게 작은 촌락에서 그 명맥이 지켜져 오고 있는 것을 보면 민속 미술 전통의 힘은 참으로 대단하다.

'작은 촌락에서 해방
노예들의 직계 후손들이 만든
퀼트 작품들이 뉴욕의 휘트니
미술관 같은 현대 미술의
심상부에 전시되고 있다.'

이런 현대 민속 미술의 특별한 사례들에서 놀라운 부분은 이 미술품들이 현재 순수 미술계의 전문적 미술가들이 만들어내는 추상 작품과 경쟁을 벌이고 있다는 점이다. 실제로 작은 촌락에서 해방 노예들의 직계 후손들이 만든 퀼트 작품들이 뉴욕의 휘트니 미술관(Whitney Museum) 같은 현대 미술의 심상부에 전시되고 있다. 이는 미적 재능이 전문적 교육의 여부와 관계없이 모든 인류에게 잠재되어 있음을 보여주는 증거다.

아프리카계 미국인들의 퀼트 제작자들처럼 남태평양의 왕국인 통가(Tonga)의 여인들 역시 창의적 표현을 발산하고픈 뿌리 깊은 욕구를 지니고 있다. 그들의 경우엔 타파(tapa)라는, 장식을 넣은 수피포(樹皮布)를 그 표현 형식으로 삼고 있다. 타파를 만들 땐 먼저 뽕나무의 나무껍질을 두드려서 가늘고 평평한 조각을 만든다. 현재에도 통가의 여러 마을에서는 타파용 나무망치 두드리는 소리가 흔하게 들려오고, 여인들은 이렇게 한데 모여 고유의 리듬에 맞춰 망치를 두드리며 일종의 사교 모임도 갖는다. 이렇게 두드려서 편 조각들은 접착제로 이어 붙여 널찍한 타파 천이 만들어지고 그런 다음엔 그 지역의 염료를 이용해 전통적 디자인으로 장식을 넣는다.

나무껍질로 만든 통가의 타파.

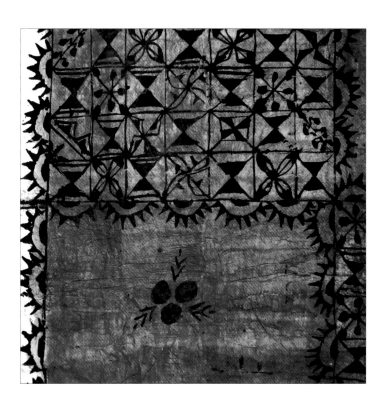

통가 왕의 즉위식을 위해 준
비되고 있는 대형 파타.

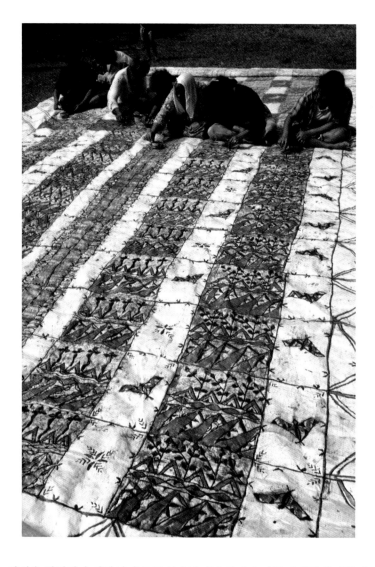

　타파는 장식용 벽걸이나 칸막이 용도로 사용되기도 하지만 아주 장엄하게 만들어 의식용 바
닥 덮개로도 쓰인다. 의식용은 그 크기도 엄청나서 최대 3×60미터에 이른다. 통가 왕의 생일
이 다가오면 수백 명의 여인들이 합동으로 바닥용 특별 타파를 만들어 왕이 걸을 때마다 왕의
발이 흙에 닿지 않도록 깔아준다. 또 왕이 서거하면 대형 타파를 제작하여 왕실 무덤까지의 행
렬에서 관을 따라 함께 옮겨진다.

　우이필, 몰라, 수자니, 퀼트, 타파 등 일종의 장식 천인 이 다섯 가지의 민속 미술 사례들은
여러 사례 중 임의로 선정된 것이며, 오늘날까지 여전히 명맥이 지켜지고 있는 지역의 전통들
은 말 그대로 수백 개에 이른다. 각각의 전통은 고유의 특별한 역사와 문화적 의의를 지니고 있
다. 한편 이들은 공통적으로 한 가지 사실을 증명해주기도 한다. 전문 미술계 밖에도 시각적 창
의성에 대한 무성한 관심이 존재함을, 또한 지구상의 모든 문화에서 이런 저런 형식을 통해 그

런 관심의 존재가 입증되고 있음을 말이다.

몇몇의 경우에는, 지역 민속 미술이 그 공동체에서 여전히 적극적인 역할을 담당하고 있다. 그런가 하면 특별 행사의 형태로 위축되긴 했으나 그 행사에서 필요해질 때면 여전히 부각되는 경우도 있다. 이는 특히 지역 전통의 경우에 그러해서, 고도로 산업화된 국가에서조차 여전히 산업혁명 이전의 전통이 특별한 행사에서 주목을 받곤 한다.

1년 중 거의 대부분을 상자 안에 고이 접어 보관하고 있더라도 아직까지 이렇게 완전히 폐기되지는 않고 있다. 말하자면 우리가 대량생산의 편의와 비교적 간소한 편인 현대 의상의 꼬임에 넘어가 버렸다고는 하지만, 그럼에도 민속 미술의 초기 형식이 소멸되는 것은 차마 두고 보지 못하는 것이다.

여전히 정교한 전통 의상을 입고 있는 베트남의 몽(Hmong)족(오른쪽), 그린란드인(맨 오른쪽), 몽골인(아래).

주택

민속 미술 활동의 두 번째 대표적 영역은 주택 부문이다. 사실 대다수 도시에서는 민속 미술의 증거가 거의 눈에 띄지 않지만 주목할 만한 예외의 경우도 있다. 그 가운데 가장 흥미로운 사례는 현대의 이집트에서 찾아볼 수 있다. 이집트에 가보면 일부 주택의 앞면 벽에 집 주인이 이슬람교의 성지 순례, 즉 하지(haji)를 완수했음을 축하하는 대형 벽화가 그려져 있다. 코란에서는 '죽기 전에 하지를 다녀오도록' 의무화하고 있어서 독실한 무슬림이라면 누구나 평생 적어도 한번은 이 위대한 여행을 다녀와야 한다.

많은 이들에게 하지는 만만찮은 도전이자 중요한 일이다. 무슬림들은 메카로 떠나기 전에 유서를 작성하고 금전 문제를 정리할 뿐만 아니라 그동안 잘못한 이들에게 사죄해야 한다. 마치 죽음을 준비하는 사람과 같은 처신인데, 이는 현명한 조치다. 매년 수백 명의 순례자들이 목숨을 잃기 때문이다. 그것도 흥분된 상태에서 북적북적 모인 사람들이 우루루 몰려드는 통에 짓밟혀 죽는 이들이 대다수다.

부자들에게는 메카로의 여행과 귀환이 별로 어려운 일이 아니지만 그다지 부유하지 못한 이들에게는 심각한 골칫거리라 순례를 잘 마치고 돌아오면 너무 뿌듯한 마음에 모든 사람들이 알도록 집 정면에 그 성공적인 성지 순례를 드러내 놓고 싶어 한다. 그래서 집으로 돌아오면 직접 그림을 그려 넣거나, 아니면 인근의 화가에게 도움을 청하게 된다. 그림을 그릴 때도 다소 원시적인 양식으로 그려 넣는데, 이것이 오히려 시각적 호소력을 높여준다. 주제는 외국의 행사와 관련된 것들도 있지만 양식적으로는 대대적인 규모로 그려진 해당 지역의 민속 그림이다.

현대의 이집트 주택에는 집 주인의 성지 순례를 축하하는 이런 그림들이 있다.

'인간의 창의성에 대한
충동은 종교적 억압이라는
사막에서도 어떻게든
꽃을 피워왔다.'

이런 벽화들의 주제에는 대체로 큐브(정육면체) 모양인 카바(Kaaba) 신전(메카에 있는, 이슬람교 순례의 주목적지. 카바라는 단어 자체는 큐브를 뜻한다. ─옮긴이)의 극적인 미니멀리즘 이미지가 포함된다. 카바 신전은 이슬람의 심장부에 있는 아주 단순한 모양의 건물로 검은색 비단이 멋지게 드리워져 있으며, 순례자들은 반드시 이 건물의 주위를 일곱 번 돌아야 한다. 한편 벽화에는 낙타, 배, 비행기 등 메카에 가기 위해 이용된 교통수단도 종종 그려 넣는데, 이런 하지 벽화에서 정말로 주목할 부분은 그것이 무슬림들이 그린 작품이라는 점이다. 이슬람교에서는 어떤 식으로든 이미지를 만들지 못하도록 금지하면서 기하학 패턴만을 허용하고 있다. 사람이나 동물 같은 형상을 그리는 것을 엄격히 금하고 있다. 마호메트는 말하길, 그런 이미지를 만드는 사람들은 부활의 날에 벌을 받게 될 것이라고도 했다. 하지만 그럼에도 불구하고 여러 집의 벽에는 큼지막한 민속 미술 벽화들이 그려지고 있으며 당국에서는 이를 전혀 제지하지 않는다. 이처럼 인간의 창의성에 대한 충동은 종교적 억압이라는 사막에서도 어떻게든 꽃을 피워왔다.

이집트에서 더 남쪽에 위치한 열대 아프리카의 경우엔 거의 모든 건물이 미술 작품으로 변환된 광경을 접할 수 있다. 가령 가나의 북부 지역에서는 지역 공동체들이 집을 생기 넘치는 기하학적 디자인으로 뒤덮는 오랜 역사를 지니고 있으며, 이런 기하학적 디자인은 종종 인간과 동물의 그림 이미지로 변화를 주기도 한다. 관광객들에게는 이런 디자인이 그저 장식처럼 보이겠지만 그 디자인을 창작한 여성들에게는 아주 상징적인 의미다. 즉, 하나의 시각적 표현으로서 세상에 자신이 누구인지를 알리거나, 그 지역의 설화와 관련된 주제를 넣거나, 자기 보호의 상징으로서 뱀과 악어 이미지를 넣는 식이다. 기하학적 요소를 그려 넣을 때는 대체로 삼각형, 마

서아프리카 부르키나파소
(Burkina Faso)와 가나 국경
지방인 탕가쏘고(Tangasso-
go) 마을에 있는 채색된 진
흙집.

남아프리카 은데벨레 족의
채색된 집.

름모꼴 등을 수평 띠 형태로 배치한다. 또한 붉은빛의 갈색, 검정색, 흰색의 세 가지 토성(土性) 안료가 사용되며, 현지 아카시아 나무의 씨앗에서 얻은 방수 도료를 발라서 5년 정도는 재채색이 필요 없도록 내구성을 높여준다.

남아프리카공화국에 사는 은데벨레(Ndebele) 족 역시 극적인 기하학적 패턴을 이용해 집을 채색한다. 이런 패턴들은 언뜻 보기엔 장식적인 추상화처럼 보이지만 사실은 비밀 코드를 담고 있다. 그런데 집을 채색하는 이 전통은 별난 유래를 갖고 있다. 오래전 은데벨레 족은 보어인(Boer, 남아프리카의 네덜란드 이주민의 자손 — 옮긴이)과의 전쟁에서 패한 후, 자신들의 집에 상징을 채색해 넣는 것으로 그 비통함을 표현했다. 이런 상징들은 보어인들에게 저항하겠다는 결의가 담긴 은밀한 언어였다. 보어인 농장주들은 그런 의미를 알지 못했고 단지 장식적인 것이려니 여기며 그림을 계속 그리도록 놔두었다.

이런 채색은 은밀한 소통망으로서 계속 이어졌고 은데벨레 족은 각각의 집을 장식한 여성에 대해 많은 것을 알 수 있었다. 벽의 패턴들은 사실상 그 여성의 개인적 기도이자 가치관이자 감정이었다. 채색이 잘 되어 있는 집은 그 안에 사는 여성이 좋은 아내이자 어머니라는 증거다. 채색된 색채는 집주인의 사회적 지위나 힘을 반영한다. 또한 집의 채색은 결혼을 알리기 위해서, 또는 기도를 올리거나 현재의 항의 심정을 상징하기 위해서도 이용된다. 게다가 이 모든 상징성에 더해 눈길을 사로잡을 만큼 강한 시각적 효과까지 발산해야 한다. 그런데 흥미롭게도 어떤 집들은 정면은 얼룩 하나 없이 깨끗하지만 문은 칠이 벗겨지거나 말거나 그냥 방치되어 있기도 하다. 집의 정면은 집주인이 자신을 표현할 수 있는 별도의 '캔버스'로 여겨지는 듯해서 모든 노력이 그 공간의 창작에만 기울여지고 문에는 신경을 쓰지 않는다.

정면 문에 장식이 꾸며진
튀니지의 집.

하지만 튀니지의 경우는 정반대다. 튀니지에서는 집 정면의 문이 미술적 표현의 초점이 된다. 각 집의 문이 강렬한 색채로 칠해지는데 대부분은 보호적 상징과 장식적 모티프가 뒤섞여 있다. 집의 거주자들에게 행운을 가져다주길 염원하는 상징들로 개인적 표상, 카르타고(아프리카 북부의 고대 도시 국가 — 옮긴이)의 기호, 무슬림 아이콘이 한데 섞여 표현되기도 한다. 가령 카르타고의 여신 타니트(Tanit), 물고기나 돌고래류, 파티마의 손(이슬람의 수호 부적 — 옮긴이) 등이 이런 상징들이다. 한편 집들의 벽은 햇볕으로부터 보호하기 위해 흰색으로 칠해진다. 문은 대부분 밝은 푸른색으로 칠해지는데, 어느 학자에 따르면 이는 푸른색이 모기를 쫓아준다고 여기기 때문이다. 그런가 하면 푸른색이 튀니지에서 행복, 번영, 행운의 상징이라거나, 푸른색이 하늘색이

므로 하늘의 상징이기 때문이라는 주장도 있다. 어떤 주장이 맞든 간에, 확실한 점은 튀니지의 집 주인들이 이렇게 적극적으로 보호적 상징들을 그려 넣음으로써 요행에만 기대지는 않았다는 것이다.

지중해 반대편인 포르투갈 남부의 알가르베(Algarve) 지역에도 현지 집 주인들이 그들 지역 특유의 옥외 민속 미술을 과시하고 싶어 할 때면 나서서 도와주는 전문가들이 있다. 하지만 이런 전문가들은 문을 채색해주는 이들이 아니라 굴뚝 제작자들이다. 기묘하게도 알가르베의 집은 문의 디자인이 아니라 굴뚝 꼭대기 통풍관의 정밀성에 따라 평가된다. 굴뚝 디자인이 '집주인의 서명(signature)'처럼 여겨진다. 전 세계를 여행해보면 각 지역 공동체마다 부동산의 한 특정 측면을 민속 미술의 초점으로 선택해온 듯 보이는데 알가르베의 경우엔 그 초점으로 굴뚝이 선택된 것이다.

알가르베에서 집을 지을 땐 으레 '며칠짜리 굴뚝을 원하느냐?'는 질문을 받게 된다. 굴뚝의 제작 비용은 만드는 데 걸리는 시간으로 결정되며 굴뚝에 돈을 많이 들이는 사람일수록 사회적 지위가 높은 편이다. 어떤 집들은 굴뚝이 네다섯 개나 되는데, 사실 실제로 사용하는 굴뚝은 하나뿐이고 나머지는 장식으로 추가한 것들이다. 집주인들은 굴뚝을 정성들여 살피면서 4월과 5월 사이에는 칼새와 제비들이 그곳에 둥지를 짓지 못하도록 비닐을 씌워두기도 한다. 이런 굴뚝의 구조는 단순한 원뿔형, 정방형, 각기둥형, 원통형, 피라미드형에서부터 정교한 트레이서리, 미니어처판 시계탑이나 집, 첨탑형에 이르기까지 모양이 다양하다. 전해지는 바에 따르면, 이것은 수세기 전에 이 지역을 점령했던 무어인들의 건축에서 영향을 받은 착상이라고 한다.

포르투갈 남부 알가르베의
굴뚝 미술품.

하지만 현재까지 온전하게 남아있는 가장 오래된 굴뚝은 1817년의 것이라고 한다(무어인에게 점령된 기간은 711~1249년 사이 — 옮긴이).

이번엔 집의 실외, 즉 벽, 문, 굴뚝 등의 특징에 관한 문제에서 눈을 돌려 실내의 특징에 대해 살펴보자. 집의 실내 장식은 전문 미술에 의해 지배되는 경향을 띠는데, 최근 직접 꾸미는 DIY 인테리어가 인기를 끌면서 널리 확산되어 있긴 하지만 이런 DIY가 민속 미술이라고 일컬어질 만한 수준에 이른 경우는 드물다. 민속 미술적 실내 장식이 발생되는 곳에서는 대개 그런 실내 장식을 촉진시키는 어떤 특별한 환경적 요인이 있다. 가령 거의 1년 내내 기온이 영하권인 최북단의 국가들에서는 집의 실내가 실외보다 훨씬 더 큰 역할을 하게 마련인데, 일례로 노르웨이에는 로즈말링(rosemaling)이라는 특별한 실내 채색이 존재한다. 로즈말링이 처음 등장한 것은 18세기로서, 당시에 호황기를 맞고 있던 노르웨이에서는 사람들이 새로 쌓은 부를 시각적 형식으로 표현할 방법을 찾고 있었다. 이때 실외는 절제적이고 보수적인 반면 실내는 따뜻하고 친근한 편이던 노르웨이의 집들이 이런 시각적 표현의 대상으로 확실하게 부각되었고, 그로 인해 새로운 민속 미술의 전통이 부상하게 되었다. 이런 집들의 채색된 실내는 '행인들에게는 알려지지 않은, 숨겨진 보물'로 일컬어지며, 아주 독특한 유형의 미술 작품으로 자리를 차지하기에 이르렀다. 그러다 나중엔 방의 채색이 너무 인기를 끌게 되면서 실내가 장식되지 않은 집들은 찢어지게 가난한 집들뿐이었다.

장식의 스타일은 색채가 풍부하고 역동적인 로코코 양식이었다. 또한 '장미 그림'이라는 뜻의 명칭답게 로즈말링은 꽃무늬 모티프가 주된 특징이었다. 그릇, 상자, 의자, 식기장, 장식

노르웨이 로즈말링의 한 사례.

장, 벽, 심지어 천장 전체까지 여기저기에 그림을 그려 넣었다. 로즈말링에서는 다양한 수준의 추상 양식이 시도되며, 양식화된 꽃무늬 모티프가 푸른색, 녹색, 노란색, 흰색, 적토색(赤土色)의 소용돌이와 유선형 무늬로 발전하기도 했다. 이런 작품들은 집주인이 직접 그리거나, 아니면 가난한 시골 출신의 순회 화가들이 그렸다. 순회 화가들은 이 계곡 저 계곡을 오르내리며 그림을 그려주었고 때로는 그 대가로 겨우 숙식만 제공받기도 했다.

로즈말링은 19세기 말에 노르웨이에서 사실상 소멸되다시피 했으나 최근 들어 다시 새롭게 관심을 받으면서 중요한 전원풍의 미술 형식으로 인정받게 되었다. 노르웨이인들은 19세기 중반부터 미국으로 이민을 떠나기 시작했는데, 그중 대다수는 로즈말링이 여전히 번성하던 시골 지역 출신이었고 소지품을 정교하게 채색된 큼지막한 트렁크에 담아갔다. 그 후 이런 초기 로즈말링의 사례들을 물려받게 된 이들의 후손들은 그 전통적 디자인에 매료되어 북미에서 이와 같은 형식의 민속 미술을 부흥시켜나갔다.

노르웨이의 민속 미술을 실내 공간으로 밀어 넣은 것이 추운 기후였다면, 또 다른 사회 집단인 집시족의 경우엔 주택의 절대적 결핍이 원인으로 작용하면서 똑같은 영향을 받게 되었다. 말하자면 포장마차에서 생활하던 집시족은 그 비좁은 공간에 대한 보상으로 실내를 최대한 화려하게 장식했다.

화려하게 장식된 집시족의
포장마차 내부.

'집시족의 이런 장식 양식은
놀라울 만큼 정교한 장인적
솜씨의 민속 미술이었는데…'

유랑 생활을 하는 집시족이 좁은 마차를 집으로 사용하게 된 것은 19세기 중반의 초창기 순회 서커스단에서 차용한 착상이었다. 집시족은 이내 자신들의 고유한 장식 양식을 마차 실내에 이용했고 실내 장식은 점점 화려해지면서 가족 간의 경쟁이 일어남에 따라 집시족의 상징이 되었다. 특히 신혼부부의 경우엔 바르도(vardo)라는 특별한 포장마차를 세우곤 했다. 바르도는 완성하는 데 최대 1년이 걸렸고 참나무, 물푸레나무, 느릅나무 등의 목재를 손으로 조각하여 정교하게 만들었다. 손으로 조각한 목재에 말, 사자, 그리핀(독수리의 머리 · 날개에 사자의 몸통을 가진 괴수 — 옮긴이), 꽃무늬, 소용돌이 무늬 같은 그림도 그려 넣으며 장식에 화려함을 더했고 여기에 금박까지 더해 풍부하게 사용되었다.

집시족의 이런 장식 양식은 놀라울 만큼 정교한 장인적 솜씨의 민속 미술이었는데 애석하게도 거의 전부 소실되어 버렸다. 집시족의 장례식에서는 고인의 마차와 그 안의 물건들을 불태우는 절차가 있었기 때문이다. 게다가 이동 수단이 말 대신 자동차로 바뀐 이후 상당수의 집시족이 마차를 현대식 트레일러로 바꾸면서 이제는 1퍼센트 정도만이 여전히 말이 끄는 전통적인 목제 포장마차를 이용하고 있다. 이런 현대화에도 불구하고 신식 트레일러의 실내는 지나치게 화려한 민속 미술 장식을 통해 여전히 집시족의 매력을 과시하고 있다.

탈 것들

민속 미술의 또 하나의 원천은 바로 탈 것, 즉 특정 지역사회에서 선호되는 교통수단이다. 물론 집시족의 포장마차도 탈 것이긴 하지만, 탈 것인 동시에 집이기도 하므로 여기에서는 집으로 분류했다. 아무튼 잠깐만 살펴봐도 분명히 드러나듯, 비거주용 탈 것들은 그 디자인이 뛰어나긴 해도 대다수가 공장에서 구입한 것이라 개인적 손길이 결여되어 있다. 하지만 비록 소수지만 개인적 장식이 아주 많이 들어간 매력적인 탈 것들도 있다.

코스타리카의 황소 수레, 시칠리아의 당나귀 수레, 파키스탄의 트럭, 일본의 데코토라 트럭, 마닐라의 지프니(jeepney), 미국의 새로운 현상인 '아트 카(art car)' 등이 그런 예다. 이 지역들에서는 남들보다 더 인상적인 장식을 과시해 보이려 경쟁에 불이 붙으면서 상대할 맞수가 없을 때까지 장식의 도를 과도하게 계속 높여가는 이들도 있다. 그리고 그 결과로 현대사에서 가장 호화로운 탈 것들이 종종 등장하곤 한다.

코스타리카에서는 도로 상태가 빈약했던 과거의 수세기에 걸쳐 황소 수레가 주요 교통수단이었다. 그러다 도로가 개선되고 현대식 탈 것들이 등장하면서 황소 수레는 구식으로 전락했다. 하지만 그 시각적 흡인력에 힘입어 완전히 사라지지는 않으면서 이후에 문화적 보물로 남게 되었다. 물론 이렇게 되기까지는 수레 주인들이 수레의 겉면, 특히 바퀴를 남들보다 더 멋지게 채색하려고 서로서로 경쟁을 벌이게 된 아주 장황한 이야기들이 얽혀 있다.

멋지게 치장된 코스타리카의
황소 수레.

황소 수레의 바퀴에 채색된 기교는 곧 수레 주인의 부유함을 반영했다. 이런 작업을 했던 현지 화가들은 누구든 기계적 도움 없이 손으로만 그렸고 그 정밀함은 전설로 남을 만한 수준이었다. 이 특별한 형식의 민속 미술이 시작된 것은 20세기 초부터였다. 당시 황소 수레는 커피콩 선적을 위해 산악 지대에서 해안 지대로 옮기는 데 필수적이었다. 그런데 각 지역마다 특유의 채색 선호 디자인이 있는 데다 개인별로도 수레의 장식이 독특했음에도, 패턴을 잘 살펴보면 어느 지역의 수레인지 구별할 수 있었다.

그 이후 현대식 교통수단이 도입되면서 황소 수레는 종교적 축제나 그 외의 공공 행사 및 퍼레이드 용도로 계속 이용되었다. 1988년에는 코스타리카의 대통령이 이런 장식 황소 수레를 국가적 상징으로 인정한다고 공표했다. 현재 최고의 걸작품으로 꼽히는 수레 몇 대는 박물관에 보존되어 있으나 시골 지역에 가면 여전히 이 황소 수레를 이용하는 모습들이 간혹 눈에 띄기도 한다. 이런 수레들에서 가장 독창적이고 기발한 특징 하나를 뽑는다면, 수레마다 독특한 소리를 갖고 있다는 점이다. 수레의 노래라고도 불리는 이 소리는 수레가 움직일 때 금속 고리가 바퀴의 구동축을 고정하는 허브 너트(hub-nut)를 때리면서 생기는 소리다. 이런 소리 덕분에 수레가 가까이 다가오면 눈에 보이기 전부터 미리 알 수 있다.

민속 미술에서 나타나는 가장 놀라운 특징 한 가지는, 아주 유사한 전통들이 완전히 별개의 지역에서 독자적으로 발생한다는 점이다. 수레 같은 기능적 물건이 등장하게 되면, 그 물건의 주위를 장식하고픈 인간의 충동이 발동하여 밋밋한 목재 표면을 아름답게 꾸미지 않고는 못 배기는 듯하다. 일례로 코스타리카의 황소 수레와 멀리 떨어진 시칠리아의 말 수레는 놀라울 만큼 유사하다.

섬지역인 시칠리아에서 카레티(carretti)는 도시에서는 말이 끌고 거친 시골 길에서는 당나귀

'… 그 물건의 주위를
장식하고픈 인간의 충동이
발동하여 밋밋한 목재 표면을
아름답게 꾸미지 않고는
못 배기는 듯하다.'

가 끄는, 단순하고 평범한 작업용 수레였다. 시칠리아에 자동차가 등장하기 전까지 이 수레들은 짐뿐만 아니라 결혼식을 치르는 이들이나 퍼레이드 참가자들을 실어 나르는 용도로도 이용되었다. 이 수레들은 시간이 지나면서 점점 정교하게 치장되었으며, 시칠리아의 역사와 민속을 주제로 한 조각과 그림으로 빈틈없이 뒤덮었다. 이런 장식은 심지어 글을 모르는 이들에게 교육의 근원이 되어주기도 했다.

그렇게 수레의 목재 표면이 꼼꼼한 장식으로 빽빽하게 채워지면서 이제 남은 공간은 단 하나, 말의 몸뿐이었다. 급기야 얼마 후부터는 밝은색의 상상 가능한 온갖 종류의 말 장신구들로 말들을 치장하게 되었다. 카레티의 장식에서 가장 오래 되고 가장 중요한 부분은 수레의 측면이다. 이 측면에는 역사적인 장면이 묘사되었고, 더러 아랍인들을 공격하는 십자군 같은 중세시대 주제의 그림들도 그려졌다. 그리고 이렇게 그림을 그려 넣기 시작하면서 어느새 서로서로 가장 인상적인 장면을 묘사하려 이웃들 간에 경쟁이 붙었다. 현재 이 수레들은 너무 귀해서 더 이상 일상적인 용도로는 쓰이지 않지만 여전히 특별 카레티 퍼레이드에서는 그 모습을 볼 수 있다. 현대식 교통수단이 통상적 이동 임무를 대신 넘겨받게 된 이후, 일부 시칠리아인들은 이런 화려한 색채의 이동수단을 박탈당한 것에 상실감을 느끼며 자동차와 소형 수송차에 그와 비슷한 디자인을 적용시키기에 이르렀다.

시칠리아의 말 수레는 세계의 그 어떤 곳에도 맞수가 없으나, 멋지게 장식된 수송차의 경우에는 파키스탄의 도로를 누비는 그 인상적인 수송 트럭에 비길만한 적수가 없다. 트럭을 통해 인상적인 공개 쇼를 펼쳐 보이려는 트럭 소유주들의 열의에 관해서라면 '과도하다'라는 수식어

멋들어지게 치장한 이탈리아 시칠리아 섬의 당나귀 수레.

'…트럭 소유주들의 열의에 관해서라면 '과도하다'라는 수식어로도 부족할 정도여서…'

로도 부족할 정도여서, 보통은 단조롭기만 한 상용차의 표면이 더할 나위 없이 장엄한 수준의 민속 미술로 탈바꿈되고 있다. 어느 관찰자는 이렇게 표현하기도 했다. "그 트럭들은 움직이는 토착 미술 전시품처럼 도로를 환하게 밝혀준다."

사실 이 지역은 교통수단 장식에서 오랜 전통을 지니고 있으며, 오늘날의 트럭으로 그 정점을 찍고 있다. 이곳에서는 낙타 마차를 이용하던 시절에조차 낙타들을 장식술과 화관, 행운의 부적, 자수가 놓인 비단 등으로 치장했다. 또한 영국의 통치 시절 말이 끄는 마차가 등장했을 때는 현지의 민속 화가들까지 동원하여 마차의 목재를 장식하게 했다. 그 후 이런 전통은 버스, 화물차, 트럭으로까지 확산된다. 그리고 1950년대부터 본격적으로 시작된 현대의 트럭 채색은 오늘날까지 여전히 번성하고 있다.

트럭들은 양식 면에서는 몇 가지 전반적인 유사성을 지니지만 그 장식은 각각의 트럭마다 독특하다. 이 민속 미술가들은 바퀴, 흙받이, 범퍼, 심지어 거울 틀까지 트럭 곳곳을 빈틈없이 디자인으로 뒤덮는 것이 목표인 것처럼 보일 지경이다. 정면과 뒷면이 특히 더 강조되긴 하지만 측면 또한 촘촘하게 장식한다. 장식의 주제는 화려한 색채의 추상 및 꽃무늬 모티프 외에 지역 유명인과 영화 스타들을 토대로 삼은 대형 그림 이미지들도 있다. 또한 문자 메시지를 넣는 경우도 종종 있다.

한편 파키스탄의 거의 모든 도시마다 고유의 장식 양식이 있어서 현지의 전문가라면 누구나 한눈에 특정 트럭의 출신 도시를 알아맞힐 수 있다. 이를테면 각 지역별 트럭들이 즐겨 쓰는 장식 소재가 목재인지 플라스틱인지 납작하게 두드려 편 금속인지 반사테이프인지 낙타 뼈인지

화려하게 장식된 파키스탄의 트럭.

를 알고 있다. 또한 트럭 운전사들은 저마다 자신의 트럭에 좋아하는 지혜의 문구를 더 꾸며 넣는다. 다만 재미있게도 종교적 인용문은 트럭의 정면에만 넣도록 제한되어 있어서 '변호사 주의' 같은 우스개 문구들은 뒤쪽 범퍼에 넣는다. 그래서 트럭들은 경건한 분위기로 다가왔다가 미소를 남긴 채 떠나곤 한다. 유명 인물들 또한 트럭 뒷면 장식의 인기 소재다. 이집트 벽의 하지 그림과 마찬가지로 이 트럭 장식 역시 이슬람교 국가에서는 공공연한 과시용 그림 이미지로 인상적인 사례다.

극동의 일본에도 특유의 장식 트럭들이 있으나 파키스탄의 트럭들과는 사뭇 달라서, 진정한 현대 민속 미술의 사례에 든다. 현대 민속 미술의 형식들은 대체로 훨씬 더 이전으로 기슬러 올라가지만 데코토라라는 일본의 트럭들은 1970년대에야 등장했다. 당시부터 일본 북동 지역의 일부 어류 운송 트럭 운전사들이 자신들의 차에 개성을 부여하기 시작했다. 그러다 1975년에 이와 같은 트럭 한 대가 중심 캐릭터로 나오는 영화가 개봉되었고 그 이후 데코토라 트럭은 폭넓은 추종자를 거느린 유행으로 떠올랐다. 대다수 데코토라 트럭 주인들의 목표는 도로상에서 불법으로 걸리지 않을 만한 한도 내에서 최대한 차에 많은 장식을 더하는 것이다. 몇몇 열광자들은 이런 법 규제조차 무시한 채 특별 전시회에서나 감상할 수 있을 법한 수준까지 트럭을 개조한다.

양식적으로 보면 일본의 '아트 트럭'은 민속 미술의 다른 어떤 형식보다도 로봇공학이나 공상과학 소설과 유사하다. 그래서 번쩍번쩍 빛나고 각진 금속 장식을 댄 데코토라에 견줘 보면 파키스탄의 장식 트럭들은 묘하게도 구식으로 보인다. 반면에 파키스탄의 트럭들과 비교하면 일본의 트럭은 도전적이며 공격적인 장갑차처럼 보인다고 할 수도 있다. 둘 중 어떤 관점으로

극적으로 치장된 현대 일본의 데코토라 트럭.

필리핀 마닐라의 지프니 장식.

'양식적으로 보면 일본의 '아트 트럭'은 민속 미술의 다른 어떤 형식보다도 로봇공학이나 공상과학 소설과 유사하다.'

바라보건 간에 이 두 가지 유형의 비범한 민속 미술에 투자되는 시간과 에너지는 그야말로 엄청나다. 또한 이는 모든 인간의 내면에 뿌리 깊은 미적 충동이 잠재되어 있어 어떤 식으로든 표현 수단을 찾게 된다는 개념을 또 한 번 뒷받침해준다.

필리핀에서는 탈 것의 장식에 대한 열정이 색다른 방향으로 전개되었다. 즉, 마닐라 거주자들은 지역의 민속 미술을 펼칠 거대한 캔버스로 덩치 큰 트럭을 채택하는 대신 군 지프에 창의적 관심의 초점을 맞춰왔다. 제2차 세계대전이 종식되고 미군이 필리핀을 떠나면서 그 자리에는 많은 지프가 남겨지게 되었다. 결국 이 지프들은 현지의 6인승 택시로 개조되었고, 그렇게 수년의 시간이 흘러 개조의 과정이 지속되면서 마침내 지금의 호칭대로 일명 지프니라는 미니버스로 거듭나게 되었다. 현재의 지프니는 승객을 18명까지 태울 수 있도록 뒷부분이 더 연장된 데다 화려한 색채로 꾸며지기까지 한 모습을 갖추고 있다.

지프니의 길이가 점점 늘어나면서 여기에 눈을 사로잡는 장식이 더해지기 시작하자, 어느새 남들보다 더 색다른 장식들을 과시하려는 경쟁이 벌어지게 되었다. 어쩌면 이런 식으로라도 눈길을 끄는 편이 다행일지 모른다. 다른 면에서 보면 지프니는 굉장한 불쾌감을 안겨주기 때문이다. 어느 승차객은 그 경험담을 다음과 같이 생생히 표현했다. "정어리 통조림처럼 꽉 끼어서 가야 한다. 서로들 어깨와 겨드랑이, 등과 가슴, 어깨와 어깨, 팔꿈치와 엉덩이뼈, 허벅지와 허벅지를 맞

댄 채로, 그 비좁은 공간에서 다른 사람이 뒤로 몸을 찡겨 넣기라도 하면 의자 끄트머리에 엉덩이를 겨우 걸치고 앉아야 한다.”지프니의 경우에는 아름다움이 피상적인 껍데기에 불과한 듯하다.

민속 미술 가운데 탈 것에 대한 주제를 마무리 짓기 전에 언급하고 넘어갈 만한 한 가지 특이한 사례가 있는데, 이 경우엔 그 성취 부분이 아니라 실패 부분 때문에 주목을 끄는 사례로 바로 최근 미국에서 부상한 ‘아트 카’광풍이다. 현재 휴스턴에서는 해마다 250대나 되는 개성적인 차들이 거리를 행렬하는 퍼레이드가 열리고 있다. 23개 주에서 모여드는 이 차들은 다른 민속 미술의 형식과는 달리 독특하면서도 유사한 창작 장르를 탄생시키는 부분에서는 실패한 사례다. 즉, 이 아트 카 부문의 미술가들은 서로가 다소 별개의 작업을 행해온 것처럼, 각자가 자신만의 독특한 디스플레이를 보여준다. 민속 미술에서 전형적으로 나타나는 뚜렷한 공유 양식도, 주제의 변형도 없다. 그나마 공통적인 특징이라곤 단 하나, 평범한 차량을 가지고 왜곡, 변형, 변화시켜 뭔가 다른 것으로 탈바꿈시켜 놓는다는 점뿐이다.

그래도 아트 카 창작이 민속 미술이라는 사실은 부인할 수 없다. 그 창작 주체가 전문적 미술가가 아닌 보통 사람들이며, 창작 목적도 상업적 이익보다 자신의 만족에 맞춰져 있기 때문이다. 실제로 이런 유형의 21세기 민속 미술에 탐닉하려면 시간적으로나 금전적으로나 상당한 대가를 치러야 한다. 하지만 너무 새로운 민속 미술이어서 그런지 아직까지 고유한 전통 양식이 구축되어 있지 않다.

아트 카는 현대 사회를 변화시키고 있는 새로운 문화 발달에서 대체로 나타나는 추세인 미국의 한 문화를 반영한다. 즉, 전통보다는 진보에 더 관심을 가지고 향수보다는 새로움에 더 전념하며 개성과 독창성을 존중하는 문화의 반영이다.

현대 미국에서의 개성적인
민속 미술, 아트 카.

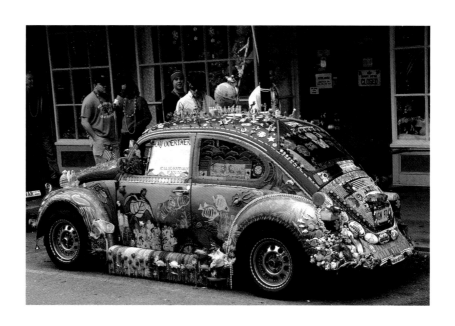

미국 로스앤젤레스 동부의
암흑가.

월 아트

공공의 벽들은 수세기에 걸쳐 민속 미술가들에게 창작의 공간이 되어 주었다. 이런 작품들은 더러 공식 승인을 받아 행해지기도 했으나 대개는 공공 재산에 대해 불법적으로 허가 없이 창작되곤 한다. 이런 불법적인 작품들은 일명 '그래피티'라 일컬어지며, 당국에서는 예외 없이 제거 팀을 고용해 그래피티를 지우곤 한다.

그래피티에는 세 가지 유형이 있다. 우선 그 첫 번째 유형은 순전한 반달리즘으로서, 귀중한 시설의 벽을 훼손시키려는 의도에 따라 최대한 빠르고 조잡하게 그려진다. 이런 그래피티는 거의 언제나 불만을 품은 도시 청년들이 그리며, 본질적으로 대문짝만하게 써놓은 반자본주의적 욕설이다. 또한 도시의 빈민구역, 특히 갱단이 조직되어 라이벌의 영역을 접수한 곳에서 가장 빈번하게 발견된다. 로스앤젤레스 동부의 암흑가 벽들이 그러한 사례인데, 이곳의 벽들은 어떤 식으로든 체계화된 패턴을 만들려는 시도가 전무하다시피 한 원시적인 낙서 수준의 그래피티들로 빼곡히 뒤덮여 있다. 그 외 전 세계 수많은 도시의 벽에서도 이와 유사한 비체계적 낙서 수준의 그래피티들이 눈에 띈다.

두 번째 유형은 위와 같은 초기 유형의 낙서 수준에서 탈피한 그래피티다. 언젠가부터 일부 반항적인 거리 화가들이 공공의 벽에 스프레이 물감을 뿌릴 때 더 신중을 기하기 시작했다. 이제는 단순히 공공 재산을 훼손하는 수준이 아닌 장식하는 수준으로 변해갔다. 그럼에도 여전히 이들의 작업은 애정과 환영을 받지 못하면서 당국에서 제거에 나서는 경우가 빈발했는데, 이 화가들은 여기에 굴하지 않고 패턴을 정교하고 생생하게 묘사해 나갔다. 그러면서 서서히 확실한 양식이 나타나고 그래피티 집단이 생겨났다.

한편 주로 인터넷을 통해 여러 나라로 소문이 퍼지면서 하나의 화파로 인정될 만한 '그래피티파'가 탄생했다. 법의 테두리를 넘어서 활동하는 익명의 게릴라 거리 화가들에 의해 일어난 이 '월리즘(wall-ism)'은 새로운 미술 운동이나 다름없었다. 실제로 여러 나라의 사례들을 비교해 보면 양식적 유사성이 두드러진다.

아래에 모아놓은 세계 여러 곳의 그래피티들은 추상 문자를 토대로 삼은 사례들이다. 거리 화가들은 저마다 암호 문자를 가지고 있는데, 이 미술 형식이 발전하면서 원래 검정색 스프레이로 휘갈긴 낙서에 불과했던 볼품없는 암호 문자들이 점차 극적이고 다채로운 디자인으로 발전해갔다. 이런 문자들은 대다수의 경우 그 추상성 때문에 해독이 불가능하다. 몇몇 경우에는 추상이 너무 극단적으로 치달아, 문자가 단순히 왜곡되는 정도가 아니라 완전히 그 모습을 잃기까지 한다. 하지만 이런 그래피티가 모두 처음엔 문자로 시작되었다는 사실에서 보면 포괄적 유사성을 띠게 된다. 잡지나 영화의 만화 캐릭터들이 그래피티에 포함되는 경우도 많은데, 이 경우에는 이런 캐릭터들로 인해 작품에 상업적이고 디즈니화된 느낌이 가미되면서 거의 예외 없이 그 가치가 떨어지고 만다.

세 번째 유형의 그래피티는 벽을 공개 발표의 방법으로 삼으려 한 진지한 전문 미술가들이 그 주체다. 이 유형은 보다 정교한 이미지를 빠른 속도로 벽 표면에 찍을 수 있도록 미리 준비해 둔 스텐실로 작업하는 것이 보통인데, 거리 미술이라고 말할 수는 있으나 더 이상 민속 미술은 아니다. 다시 말해 민속 미술로 가장한 순수 미술이다. 20년 동안 거리의 그래피티를 창작해 온

이탈리아(위 왼쪽), 일본(위 오른쪽), 홍콩(아래) 등 세계 곳곳의 그래피티 사례들.

위 바베이도스 섬의 길가 벽에 그려진 그래피티.

맨 위 블렉 르 라라는 이름으로 알려진 프랑스인 자비에 프루의 스텐실 양식의 거리 미술.

프랑스 화가 크리스티앙 귀에미(Christian Guémy)는 빈민들에 대한 의무적 제도를 상기시키는 방편으로 노숙자들의 초상화를 주로 그린다.

일부 화가들이 표현의 수단으로 민속 미술이라는 가면을 택해온 이유는, 사회의 가치관에 대한 반항을 표현하고픈 바람 때문일 것이다. 이들은 반체제적 주장을 표현하기 위해 기괴한 이미지를 채택하는 대신에 공개적 반달리즘이라는 의도적 행위를 취해왔다. 이들의 이미지는 전통적일지 몰라도 이들의 공간 선정은 전통적이지 않은 셈이다. 이와 같은 거리 미술의 대표적 옹호자는 블렉 르 라(Blek le Rat, R-A-T=A-R-T)라는 가명으로 활동 중인 프랑스인 자비에 프루(Xavier Prou)다. 그는 큼지막한 스텐실 이용의 착상을 처음 떠올렸고 1981년부터 현재까지 독창적인 이미지를 연이어 내놓고 있다. 그의 양식은 줄곧 많은 이들에게 모방되어 왔으며 그중 대표적인 인물은 뱅크시(Banksy)라는 이름으로 더 유명한 브리스톨(Bristol)의 화가 로버트 뱅크스(Robert Banks)다.

한편 이러한 정교화로 진전이 이루어짐에 따라 그래피티는 민속 미술의 자격을 상실할 위기에 처해 있다. 이렇게 정교화된 새로운 양식에서 탈피해 초기 그래피티의 정통성을 지키고 있는 현대의 사례가 보고 싶다면 갱스터 미술과 스텐실 미술이 아직까지 스며들지 않은 곳들을 찾아가야 한다. 그러한 장소 두 곳이 바로 북대서양의 카보베르데 제도(Cape Verde Islands)와 카리브해의 바베이도스(Barbados) 섬인데, 이곳에서는 이전 시대의 자취를 찾아 되돌아가는 그런 유형의 그래피티를 여전히 볼 수 있다.

페스티벌 아트

민속 미술의 다섯 번째 유형인 페스티벌 아트는 인류의 미술이 시작된 원시시대의 부족 축제를 상기시키는 미술 분야다. 페스티벌 아트에서는 몸치장과 가면이 수반되는가 하면, 평상시의 단조로운 거주지를 색채와 패턴을 통해 일시적으로 동화나라로 탈바꿈시키기도 한다. 현재 거의 모든 문화가 이런 저런 식의 축제를 개최하고 있으며, 여기에서는 보통 사람들로선 단지 특별한 행사에 참여하는 기쁨만을 얻을 뿐인데도 막대한 규모의 미술 활동이 펼쳐진다.

사순절을 앞두고 벌어지는 연례 사육제는 축제 중에서도 가장 보편적 사례에 든다. 그 명칭에서 암시되다시피 사육제는 사순절의 절제 기간 전에 마지막으로 세속적 쾌락을 즐길 수 있는 순간이다. 이런 사육제 가운데서도 리우데자네이루, 아이티, 프랑스 니스, 뉴올리언스에서 열리는 사육제는 특히 더 유명하다. 이런 축제에서는 으레 이전 해보다 통속성과 과도한 복장의 도를 더하려 기를 쓰는데, 150년도 더 전부터 대대적인 규모의 사육제 퍼레이드가 열리고 있는

프랑스 남부 니스의 사육제.

브라질 리우데자네이루의 사
육제 모습.

'…참가자들은 일체감과 집단적 축하에 몰두하게 된다.'

리우데자네이루의 경우엔 그 과도함의 도가 엄청나다. 하지만 전혀 상반되는 모습으로 사육제 행사가 열리는 도시가 한 곳 있다. 오랜 전통에 따라 가면 무도회가 열리는 이탈리아의 도시 베네치아인데, 이 독특한 도시에서는 이런 식으로 통속성의 극단보다는 우아함의 극단을 택해 축제를 즐기고 있다. 사실, 사육제의 연회, 퍼레이드, 가면 무도회, 가장 파티들은 하나같이 어딘지 조금씩 퇴폐적인 구석이 있다.

한편 해마다 수도 브뤼셀의 주 광장에 거대한 꽃 카펫이 펼쳐지는 벨기에의 축제는 퇴폐성과는 거리가 먼 편이다. 이와 유사한 꽃 축제는 벨기에뿐만 아니라 세계 여러 곳에서 열리고 있다. 가령 이탈리아의 도시 젠차노디로마(Genzano di Roma)의 시민들은 매년 6월에 열리는 꽃 축제 인피오라타(Infiorata)를 위해 여러 종교 미술품에서 영감을 얻은 정교한 패턴의 꽃 카펫으로 거리를 뒤덮는다. 이 꽃들은 이틀 동안 그대로 두었다가 그 이후 완전히 철거된다.

세계 어느 곳을 막론하고 인간이라는 종은 축하할 만한 뭔가를 찾고 있으며, 먼 조상들이 태곳적부터 벌여온 장엄한 축제를 재현할 수 있는 한 그것이 뭐든 간에 거의 상관하지 않는다. 인간은 대체로 자신들이 특정 축제를 거행하는 이유에 대해서는 전혀 모르지만, 자신을 어떤 식으로든 극적으로 표현하고픈 뿌리 깊은 욕구를 느끼면서 판에 박힌 일상을 포기하고 평범한 일

벨기에 브뤼셀의 연례 꽃 축제.

상생활로부터 가능한 한 동떨어진 별스러운 활동에 탐닉한다.

전통은 대개 사람들에게 축제를 거행할 공식적 이유를 부여해주며, 사람들은 이러한 이유에 대해 그냥 입에 발린 경의를 표하기도 한다. 하지만 일단 축제가 시작되면 이런 역사적 내력은 잊은 채 참가자들은 일체감과 집단적 축하에 몰두하게 된다. 그러면 이쯤에서 잠깐, 몇 가지 별스러운 축제의 사례를 살펴보도록 하자.

스페인의 도시 부뇰(Buñol)에서는 해마다 8월이면 토마티나(Tomatina)라는 토마토 축제를 개최한다. 축제가 열리면 수천 명의 사람들이 거리를 빼곡히 메운 채 서로서로 토마토를 던져 온 도시가 붉은 곤죽으로 뒤덮이게 된다. 이 토마토 던지기는 1945년에 일종의 항의로 시작되었다가 그 다음 해에도 다시 거행되었다. 그 이후 수차례에 걸쳐 금지령이 내려졌으나 오히려 해마다 인기가 높아지면서 1980년에 정식 축제로 자리 잡게 되었다.

한국에서는 매년 여름마다 보령 머드 축제가 2주 동안 이어지면서 200만 명이 넘는 관광객을 끌어들인다. 이 축제에서는 화장품의 원료로 쓰이는, 미네랄이 풍부한 진흙을 인근의 갯벌에서 실어와 '진흙 체험장'이 마련된다. 또한 해안가에서 진흙 수영장, 진흙 미끄럼 타기, 진흙 스키, 색색의 진흙 보디 페인팅 같은 놀이도 펼쳐진다.

인도 북부의 라다크(Ladakh)에서는 매년 9월에 라다크 페스티벌이 열린다. 이 축제에서는 불교의 수도승들이 극적인 가면을 쓰고 심벌즈, 플루트, 트럼펫의 리듬에 맞춰 춤을 추면서 라다크의 여러 가지 전설과 신화를 몸으로 표현해준다.

한편 해마다 11월이면 멕시코에서는 '디아 데 로스 무에르토스(Dia de los Muertos)', 즉 고인들을 기리는 '죽은 자의 날'이라는 축제가 열린다. 이 축제의 바탕에는 망자들이 영혼이 머무는

아래 이탈리아 베네치아의 사육제.

아래 오른쪽 스페인의 도시 부뇰에서 해마다 열리는 토마티나 축제.

인도의 라다크 페스티벌.

중간지대인 믹틀란(Mictlan)에서 숨어 있다가 그 축제의 도움으로 잠시나마 사랑하는 이들의 곁으로 올 수 있다는 믿음이 깔려 있다. 또한 이 날을 죽음의 의미에 대해 생각해보는 시간으로 삼으면서, 죽음도 삶의 연속이라 여기며 죽음을 기꺼이 받아들이고 축하할 일로 받아들인다.

이 모든 축제들의 본질은 시각적 환경에 잠깐이나마 극적인 변화를 일으키는 것이다. 거리는 마법 같은 퍼레이드나 꽃 카펫이 되고, 도시는 해골이나 유령들로 가득 차게 되며, 지역 전체가 토마토 즙으로 붉게 변하거나 미네랄 풍부한 진흙에 덮여 갈색으로 변하기도 한다.

더 다채로운 색채, 더 풍요로운 패턴, 더 풍성한 볼거리, 더 화려한 의상 등으로 모든 것이 과장된다. 그런 상태는 일상생활에서 포용하기엔 무리일 테지만 1년에 한 번 정도는 과시할 만한 것이며, 바로 그런 과시의 과정에서 막대한 민속 미술의 에너지가 발산된다.

민속 회화

민속 미술에서 마지막으로 소개할 유형은, 정식으로 미술 교육을 받지는 않았으나 종이나 캔버스에 자신을

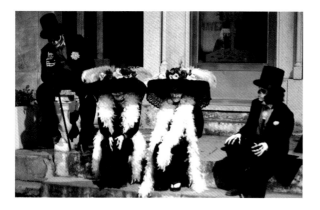

멕시코의 '죽은 자의 날'.

표현하고픈 충동을 억누르지 못하는 개인들이 주체다. 소박파, 아웃사이더 아트, 주말 그림(Sunday painting)으로도 불리며, 프랑스에서는 아르 브뤼(art brut, 소박한 예술)라고 일컬어지는 이런 민속 회화의 작품들은 과거에는 줄곧 무시 받아 왔다. 전문 화가들은 이들 민속 화가들을 업신여기기 일쑤였고 수집가들도 이들에게 아예 관심을 주지 않았다. 하지만 이들은 단념하지 않았다. 작업 동기가 사적이고 개인적이어서 그림을 파는 쪽으로는 관심이 없었기 때문이다. 이들은 자기 자신을 위해 미술 작품을 창작하고픈 억제하기 어려운 충동에 이끌려 그림을 그렸을 뿐이다.

현재 모든 사회의 귀퉁이에서 이와 같은 아마추어 화가들 수천 명이 조용히 작업을 펼쳐나가고 있다. 이 아마추어 화가들은 두 가지 부류로 명확히 구분된다. 첫 번째 부류는 전문 화가들을 흉내 내는 이들로, 소박한 수준이나마 풍경, 초상, 정물, 꽃 그림 같은 정통적 주제의 그림을 그린다. 이들의 작품은 지역 전시관에 전시되곤 하는데, 비록 큰 반향을 일으키지는 못 하겠지만 이 화가들로서는 인간의 미적 충동을 배출할 수 있는 또 하나의 수단이 되어 준다.

두 번째 부류는 기이하면서도 아주 개인적인 특정 주제에 집착하는 화가들로, 기교적 부족함도 아무런 걸림돌이 되지 않을 만큼 대단한 열정으로 그 주제를 집요하게 추구한다. 그런데 사실 이런 단점은 이들의 작품이 더 뛰어난 평가를 받을 수 있도록 해준다. 이들의 작품은 전문 화가의 작품과 비교하면 그 기교의 격차가 워낙 커서 서로 비교하려는 시도조차 이루어지지 않을 지경이고, 그로 인해 전문가 작품의 서툰 버전이 아닌 개별적인 미술 형식으로서 자체적 기준에 따라 판단되기 때문이다.

이 두 번째 부류의 화가들 가운데는 남다른 작품을 선보이면서 아마추어와 프로의 미술 세

루소, 〈꿈(The Dream)〉, 1910년.

계 사이에 놓인 장벽을 돌파하여, 유명 갤러리와 미술관, 수집가들로부터 전폭적인 인정을 받게 된 인물들도 몇몇 있다. 그중 가장 유명한 인물은 프랑스의 세금 징수원 앙리 루소(Henri Rousseau)다. 1844년에 태어나 독학으로 미술을 배우며 중년의 나이에 그림을 그리기 시작한 그는 평생토록 파리의 미술계로부터 조롱을 받았다. 특히 그는 정글에 집착하며 대형 캔버스에 정글을 아주 세밀하게 묘사했으나, 실제로 정글에 가본 적은 한 번도 없었다. 그나마 가장 근접한 정글 경험이라곤 파리식물원(Jardin des Plantes)이나 책 속의 삽화가 고작이었다. 현재 그의 그림들은 걸작으로 인정받으면서 미술관에 당당히 전시되고 있다.

미국에도 뉴욕에서 의류 제조 사업을 하다 물러난 뒤 그림을 그리기 시작한 모리스 허쉬필드(Morris Hirschfield)라는 인물이 있었다. 1872년에 폴란드에서 태어난 그는 십대 시절에 미국으로 건너와 의류 공장에서 일했다. 그러다 마침내 자신의 회사를 차릴 수 있게 되어 여성용 코트와 실내화를 전문적으로 제조했다. 1935년에 은퇴한 허쉬필드는 말년의 10년을 그림을 그리며 보냈다. 그의 그림들은 원단 디자인과 패턴 제작을 다루는 일에 평생 몸담았던 경험으로부터 큰 영향을 받았고, 그 결과 딱딱함과 세세한 세부묘사가 특징이었다. 세상을 떠나기 2년 전인 1943년에는, 뉴욕에서 전시회를 열게 되었으나 파리에서 루소가 그러했듯 그의 작품은 조롱의 대상이 되었고 그에게는 '어설프기 짝이 없는 거장'이라는 가혹한 별칭까지 따라 붙었다. 하지만 루소의 그림들과 마찬가지로 허쉬필드의 작품은 주목할 만한 강렬함을 품고 있었고, 그의 그림들은 현재 미술관에 전시될 만큼 가치를 인정받고 있다.

영국에서는 이런 특이한 소박파 화가들이 아주 많이 등장해서 런던의 포털 갤러리(Portal Gallery)에서는 수년 동안 이들의 작품만 전시했을 정도였다. 일명 포털 화가(Portal Painter)로 불리

허쉬필드, 〈비둘기와 소녀 (Girl with Pigeons)〉, 1942년.

'모두가 개인적인 시각을
지니면서 창의적이 되고픈
뿌리 깊은 충동에 삶을
내맡긴다.'

는 이들 화가 가운데 몇몇은 너무 괴벽스러워서 오늘날까지도 세상에 알려진 정보가 거의 없다. 은둔 생활을 했던 프레드 아리스(Fred Aris)라는 런던 시민이 바로 그런 인물이었다. 그는 '요나와 고래 이야기'를, 요나가 말쑥한 양복을 입고 서류 가방을 든 채로 고래의 입에서 걸어나오는 모습으로 기괴하게 묘사했다. 또한 고양이를 그린 그의 그림들을 보면 눈이 인간의 눈으로 그려졌음에도 고양잇과 동물이 된다는 것이 어떤 것인지에 대한 진지한 이해가 드러난다. 아리스는 런던 남동부에서 카페를 운영하며 미술계에는 전혀 관심을 두지 않았다. 세간의 주목을 너무 끌게 될까봐 인터뷰 요청이나 단독 전시회를 한사코 거절하기도 했다. 몇 달마다 한 번씩 새 그림을 가지고 갤러리에 들러도 거래에 대한 부분만 확인하고는 금세 자리를 떴다. 게다가 전화번호도 없어서 우편으로만 연락이 가능했다. 사생활에 대해선 알려진 바가 전혀 없다. 그는 최대한 익명으로 남기를 원했고, 그의 세심한 그림들만이 그에 대해 말해주고 있을 따름이다.

이들은 전 세계에 존재하는 수백 명의 무수한 소박파 화가들 중 소수의 사례일 뿐이다. 그런데 이들의 인생사를 들여다보면 확실한 공통점 한 가지를 발견할 수 있다. 호감을 얻든 얻지 못하든 간에, 또 작품이 지지 받든 무시 받든 간에, 추구하는 바를 단념하거나 변경하지 않는다는 점이다. 모두가 개인적인 시각을 지니면서 창의적이 되고픈 뿌리 깊은 충동에 삶을 내맡긴다. 이들의 사고방식에는 실용적 고려라는 것이 끼어들지 않는다. 앞에서 소개한 다른 민속 미술가들과 마찬가지로 이들 역시 삶을 덜 평범하게 만들고픈 인간의 열정을 증명해주고 있다.

지금까지 간략하게 살펴본 내용은 전 세계의 인류가 현재까지 창작해왔고, 지금도 여전히 창작하고 있는 어마어마한 민속 미술 가운데 일부분에 불과하다. 이 지면에서 소개한 무늬 직물, 개성적 주택, 멋진 장식의 탈 것, 극적인 벽화, 다채로운 축제, 집념 어린 주말 화가 외에 미처 소개하지 못한 다른 사례들이 무수히 많다. 또한 이런 민속 미술의 창작자들은 하나같이 개인적 만족과 소박한 흥분만을 가져다줄 뿐인 활동에 시간을 바칠 만큼 열정적이고 헌신적인 이들이다. 엘렌 디사나야케(Ellen Dissanayake)가 인류를 '호모 에스테티쿠스(Homo aestheticus, 미학적 인간)'로 묘사했던 것도 다 그럴 만한 이유가 있었다.

아리스, 〈검은 수고양이
(Black Tom Cat)〉.

11 미술의 역할

Ecce ſ... ... um ſuoum. Sicut oc... ...
a oculi noſtri ad dominum...
...rcatur noſtri. Miſerere noſtri do... ...
...oſtri:quia multum repleti ſumus deſp... ...
...ultum repleta eſt anima noſtra oppobium abū-
antibus ⁊ deſpectio ſuperbis. Soia patri ⁊ filio
⁊ ſpiritui ſancto. Sicut erat in principio ⁊ nūc et
...mper:⁊ in ſecula ſeculoum. Amen. Pſalmus.
Niſi quia dominus erat in nobis / dicat nunc
...raeli:niſi quia domin⁹ erat in nobis. Cū
...purgerent homines in nos:foite biuos deglutiſſet
...os ...um ita ſceretur furo coum in nos:foiſitā
...qua abſoibuiſſet nos. ...ortentem pertran ſiuit
anima noſtra foiſitan pertran ſiſſet anima noſtra:
...aquam intollerabilem. Benedictus domin⁹ qui
non dedit nos in captione dentibus eoum. ...nima
noſtra ſicut paſſer erepta eſt:de laqueo Benantium).

동영상을 감상하려면 페이지를 스캔하세요.

미술의 역할

창의성의 아홉 가지 삶

지금까지 선사시대부터 현재에 이르기까지의 미술을 검토해봤는데, 너무 간략하게 살펴보느라 불가피하게 많은 부분이 생략되었다. 인류는 워낙에 생산적이고 창의적이라서 한 권의 책에 그 모든 이야기를 담기란 어림도 없는 일이다. 하지만 여러 단계를 빠르게 훑어봄으로써 인간 예술 행위의 본질에 대한 전반적인 그림을 그려볼 수 있었다.

나 개인이 독자적으로 규정했던 미술의 정의는 '평범한 것을 비범한 것으로 만드는 일'이었고, 확실히 어느 시대건, 또 어느 문화에서건 이와 같은 뿌리 깊은 충동이 존재해오면서 여러 가지 다양한 방식으로 그 충동을 증명해 보였다. 지금껏 인류는 단순히 먹고 마시고 자고 번식하는 기본적 생존욕구를 충족하는 것만으로는 결코 성에 차지 않아 했다. 언제나 더 멀리 나아가길 원했다. 유년기에도 성인기에도 끊임없이 놀이를 좋아하도록 유전적으로 프로그램되어 있어서 의문의 제기를 멈추지 않으며 새로운 착상을 시도해왔다.

인간의 두뇌는 활발한 활동을 요구한다. 그리고 그것이 우리 인간이라는 종의 성공을 이끈 비결이었다. 인간이 지배자로 군림하게 된 것은 지능과 독창성 덕분이지, 육체 덕분이 아니다. 우리 인간은 사자와 같은 턱도, 악어와 같은 두꺼운 가죽도, 코브라와 같은 독도, 독수리와 같은 날렵한 날개도 없다. 하지만 끊임없이 들끓는 분주한 두뇌가 우리의 손에 최초의 창을 쥐어 주었고, 우리를 우주로 보내주었다. 우리 인간은 승리의 순간을 즐길 때는 그 순간에 흥취를 더하며 축하 의식을 올리고 싶어 했다. 춤을 추고 노래를 부르고 몸에 화려한 색을 칠하면서 그 순간을 비범하게 만들었다. 또한 여기에서 더 발전해 장식의 충동이 일어났고, 처음엔 우리 자신으로 시작된 장식의 대상이 그 다음엔 소지품으로, 또 그 다음엔 우리 주변으로까지 확대되었다.

우리의 의복은 편안함에서 과시로, 음식 단지는 단순함에서 화려함으로, 무기는 기능적에서 장식적으로 확대되었다. 사물을 비범하게 보이도록 만들고 싶은 충동은 이처럼 점점 확산되었

다. 타고난 놀이본능에 자극받아 주위를 더 화려하고 더 다채롭게 만들고 싶어 하는 이런 기본적인 충동은, 로베르트 조이스(Robert Joyce)의 말마따나 우리 인간을 '미학적 동물'로 만들었다.

원시시대의 이런 충동은 이내 새로운 역할로 발전되었다. 미술 활동은 이미 단독으로서의 역할을 다하고, 인간의 다른 활동들에 유용함을 가져다주는 방향으로 확장되고 개량되었다. 가령 원시적 의식을 더 인상적이 되도록 해주었고, 더 이후엔 종교 의식을 아름답게 치장해주었다. 또한 부유층과 권력층에게는 그들의 사회적 권위를 과시하는 수단이 되어 주었다. 미술은 양식화를 거치며 의사소통 체제가 되기도 했다. 즉, 상징적 그림이 점차 문자와 숫자로 단순화되면서 글이 시작되었다. 미술은 전쟁터의 전사들을 지원해주기도 하여 더 강하고 더 위협적으로 보이도록 해주었다.

몇 세기가 지나는 사이에 이런 고대적 역할에 변화가 일어나기 시작하면서 현재는 미술의 표현 형식이 훨씬 독자성을 띠게 되었으나, 그럼에도 미술은 여전히 유력 사회 제도에 유용하게 이용되고 있다. 수세기에 걸쳐 종교는 미술의 주요 후원자가 되어왔고, 그것은 사회적 지배자들, 즉 파라오, 군주, 왕, 왕비, 궁정 신하, 황제 등도 마찬가지였다. 이들은 모두 자신들의 활동력을 강화하기 위해 시각 미술을 적극 활용했다. 오늘날에는 교회와 이런 지배자들의 후원이 감소되긴 했으나 여전히 세계의 수많은 지역에서 이러한 후원이 이루어지고 있다.

'우리 인류 역사상 이처럼 풍부한 미술 형식이 공급된 적은 없었으며, 그 수요가 어떤 식으로든 줄어들고 있다는 징후도 없다.'

미술에 새로운 후원층이 등장하기도 하여, 중산층과 상류층의 돈 많은 부자들이 새로운 후원자로 부상하게 되었다. 이들은 많은 작품을 수집해 들였고 새 박물관과 미술 갤러리도 세웠다. 교회와 유력 지배자들의 영향에서 자유로웠던 이 새로운 후원층은 선전의 가치가 아닌 창의적 우수성에 따라 선정된 미술 작품들을 수집할 수 있었다.

이런 미술 갤러리들은 원래 엘리트층 전용이었으나 마침내 일반 대중에게 개방되었다. 현재는 세계의 모든 대도시마다 독자적인 박물관과 미술 갤러리가 갖추어져 있어서 이곳들을 통해 수백만 점의 미술 작품들이 전시되고 있다. 사립 미술 갤러리들도 그 수가 극적으로 늘어나, 수집가들이나 단순히 집을 장식해줄 작품을 원하는 이들에게 작품을 판매하고 있다. 또한 새로운 인쇄 기술 덕분에 이제는 누구나 유명 미술 작품의 저렴한 복제판을 구할 수 있게 되었다. 게다가 민속 미술이 꾸준히 번성하면서 인간의 창의성에 보다 많은 표현 수단을 마련해주고 있다.

현대 시민들에게 시각 미술은 이전의 어느 시대보다 많은 역할을 해주고 있다. 우리 인류 역사상 이처럼 풍부한 미술 형식이 공급된 적은 없었으며, 그 수요가 어떤 식으로든 줄어들고 있다는 징후 또한 없다. 앞으로 그 수요가 감소하게 될 것 같지도 않다. 인간 고유의 뿌리 깊은 원시적 충동, 즉 적절한 순간마다 평범한 것을 비범한 것으로 바꾸고 싶어 하는 그 충동을 고려한다면 말이다.

현대 시민에게 영향을 미치고 있는 미술의 역할은 크게 아홉 가지의 범주로 분류할 수 있다.

종교 미술 – 종교를 위한 미술

주요 종교들에 이바지하는 미술의 역할은 최근에 들어서면서 변화를 겪었다. 특히 기독교는 더 이상 과거와 같이 대작 미술품의 주요 후원자가 아니다. 거대한 성당, 교회, 예배당을 비롯한 여러 성소(聖所)들은 거의 모두 몇 세기 전에 지어진 건축물이다. 그곳의 프레스코 벽화, 타일 장식, 스테인드글라스 창문, 천장 벽화, 조각상들도 수백 년 전의 작품이다. 하지만 이렇듯 더 이상 창작되지 않음에도 불구하고 이런 미술 작품들은 여전히 향유되고 있다. 해마다 수천 명의 관광객들이 몰려와 이 초창기 종교 미술의 사례들을 감상하고 있다. 시스티나 성당의 천장을 탄복하며 응시하는 사람들 가운데 상당수는 신앙심이 깊은 편이 아님에도 그 초창기 종교 미술의 기교와 웅장함에 감탄한다.

관광객들이 파리의 중앙 센강에 자리 잡은 시테 섬의 고딕 양식 예배당, 라 생트 샤펠(La Sainte-Chapelle)에 들어가서 600년 전에 설치된 600제곱미터의 스테인드글라스 창문을 바라보며 경탄한다 해도 더 이상 예전 같은 종교적 환희의 상태를 경험하게 되지는 않을 것이다. 하지만 이들로 인해 적어도 잠깐이나마 종교 미술에 현대적 방식의 역할이 부여되고 있음은 확실하다.

프랑스 파리의 라 생트 샤펠.

오늘날의 기독교는 대작 미술품을 의뢰하는 대신에 신자들에게 대량 생산된 저렴한 복제품을 판매하는 것으로 만족하는 듯하다. 이런 아이템들은 미적 가치는 거의 없으나 일종의 종교적 보호의 형식으로 몸에 착용하거나 집이나 차량에 비치해둘 수 있다. 따라서 전반적으로 볼 때 기독교 미술은 과거에 기대 존속하고 있다고 말해야 타당하겠지만, 이런 법칙에서 예외적인 흥미로운 사례도 몇 가지 있다.

주목할 만한 종교적 주제를 표현했던 현대 미술가들 가운데 초창기 인물 한 명을 꼽는다면 그레이엄 서덜랜드가 있다. 1962년에 그의 대형 태피스트리 작품 〈영광의 예수(Christ in Majesty)〉가 영국 코번트리(Coventry)의 신축 성당에 설치되었다. 길이가 23미터에 가까운 이 태피스트리는 지금껏 만들어진 작품 중 가장 큰 태피스트리로 뽑힌다. 코번트리의 신축 성당이 문을 열었을 때 이 현대식 예배당에 대한 사람들의 반응은 엇갈렸다. 전통주의자들은 반감을 드러내며 '야단법석 예배당'이라고 깎아내렸는가 하면 지지의 반응을 보내는 이들

영국 코번트리 성당의 제단
뒤 벽장식으로 설치된 서덜
랜드의 〈영광의 예수〉.

'…다수의 현대 미술가들이
자신들의 반항적 뿌리를
거스르면서까지 종교 건물에
자신들의 흔적을 남기겠다는
결심을 하기에 이르렀다.'

도 많았다.

20세기 중반에 프랑스에서는 다수의 현대 미술가들이 자신들의 반항적 뿌리를 거스르면서까지 종교 건물에 자신들의 흔적을 남기겠다는 결심을 하기에 이르렀다. 이들은 신앙심이 깊든 아니든 간에, 이런 착상에 마음이 끌려 스스로를 정당화시켰다. 프랑스에서 이런 작업에 착수한 최초의 현대 미술가는 앙리 마티스였다. 1947년과 1951년 사이, 프랑스 남부의 방스(Vence)에 현재 마티스 예배당(Matisse Chapel)이라 불리는 건물이 그의 설계에 따라 세워졌다. 화가가 종교적인 기념물을 건축 양식, 스테인드글라스 창, 가구, 세세한 부분까지 일일이 설계한 최초의 사례였다는 점에서, 이 예배당은 이례적이었다.

한편 언제나 우호적 경쟁관계에 있던 파블로 피카소는 마티스에게 질세라 자신도 예배당과 관련하여 뭔가를 하지 않을 수 없었다. 그런데 피카소는 가톨릭교도로 태어나긴 했으나 어른이 되었을 때 공산당 당원이 되었고, 그로써 공식적으로 교회에 반항적인 입장이었다. 그래서 생각해낸 해결책이, 속된 용도로 세속화되어 버린 발로리스(Vallauris)의 12세기 예배당을 장식하는 것이었다. 위치도 방스의 신축 마티스 예배당에서 불과 13킬로미터 떨어진 거리였다. 마침 발로리스에 거주하며 작업을 하던 피카소는, 전쟁과 평화 사이의 투쟁을 묘사한 벽화로 이 오래되고 폐기된 예배당을 채우기로 결심했다. 이렇게 피카소는 교묘한 방식으로 예배당을 장식함으로써 굳이 종교적 표현을 묘사하지 않고도 마티스의 예배당과 겨룰 수 있었다.

바로 이 시기와 때를 같이하여 프랑스의 미술가 르 코르뷔지에(Le Corbusier) 또한 종교적 장에 자신의 흔적을 남기는 작업에 열중하고 있었다. 그는 건축가라는 본업 덕분에 그 전문 기술을 활용할 수 있었다. 그리고 이 작업의 결과로 1954년 프랑스 서부의 롱샹(Ronchamp)에서 그가 지은 성당이 문을 열게 되었는데, 이 성당은 전체 건물을 사실상 하나의 거대한 현대 조각품으로 변형시킨 혁신적인 건축물이었다.

추상표현주의파 마크 로스코 역시 논쟁의 여지가 있는 종교적 건물을 창작했다. 로스코 예배당(Rothko Chapel)으로 알려진 텍사스 주 휴스턴의 이 예배당은 '어떤 신앙을 가진 이들이든 누구나 친밀하게 이용할 수 있는 성소'로 평가된다. 또한 1971년에 문을 연 이후, 공식적으로 '20세기 후반기 최고의 예술적 성취'라고 칭해져 왔다. 하지만 로스코가 14개의 거대하고 단조로운 검은색 판자로 꾸며놓은 로스코 예배당의 삭막한 실내 장식은 모든 이들의 기호에 일치하진 않았다. 너무나 평화롭다고 평가하는 사람들이 있는가 하면 '무겁고 활기 없는 기념물'이라 일컫는 이들도 있었다.

> '기독교가 아직도 몇 세기 전에 지어진 건축 미술에 크게 의존하고 있는 반면, 기독교 외의 주요 종교들은 … 인상적인 신축 건축물을 과시하고 있다.'

기독교가 아직도 몇 세기 전에 지어진 건축 미술에 크게 의존하고 있는 반면, 기독교 외의 주요 종교들은 대작 종교 미술 작품으로 손색이 없을 만한 인상적인 신축 건축물을 과시하고 있다. 이런 추세에 가장 장엄한 사례 가운데 하나를 꼽으면 1990년대 런던 북서부에 세워진 만디르 힌두 사원(Hindu Mandir Temple)이다. 최근 몇 년 동안 이슬람교 미술가들은 세계 여러 곳에 장엄한 모스크(이슬람교 사원)를 설계하느라 분주한 시간을 보내왔다. 2000년부터 2010년 사이에 미국에서만 897개의 모스크가 지어졌을 정도다. 특히 새로 세워진 이슬람교 건축물을 통틀어 미술 작품으로서 가장 인상적인 건물은 아부다비(Abu Dhabi)의 그랜드 모스크(Grand Mosque)가 아닐까 싶은데, 이 모스크는 흰색 돔(반구형 지붕) 82개와 4만 1천 명의 신자를 수용할 수 있는 공간이 아주 인상적이다.

아래 르 코르뷔지에가 설계한 프랑스 롱샹의 예배당.
아래 오른쪽 미국 휴스턴의 로스코 예배당.

오른쪽 런던 북서부의 만디르 힌두 사원.

맨 오른쪽 아랍에미리트 연방 아부다비의 셰이크 자이드 그랜드 모스크.

한편 최근 몇 년 사이에 종교 건축물의 외부를 활용한 새로운 형식의 종교 미술이 등장했는데, 바로 송에뤼미에르(son et lumière), 즉 소리와 빛이다. 이 송에뤼미에르 쇼는 많은 관중에게 종교적인 이야기를 전하려는 목적으로 이용되어 왔다. 사실 이런 식의 조명 투사 쇼가 처음 행해진 곳은 1952년 프랑스의 한 성벽이었고, 이 아이디어는 이내 전 세계로 퍼져나갔다. 그 뒤로 종교적 기념물에 이런 쇼가 즐겨 채택되었고, 많은 관중에게 미리 녹음해둔 설명 내레이션까지 곁들여주는 것이 보통이었다. 최근 영국 북부의 더럼(Durham)에서 국제 빛 축제가 열렸을 때는 더럼의 성당이 『린디스판 복음서(Lindisfarne Gospels)』 속의 삽화들로 뒤덮였는데, 이는 고대의 종교적 이미지를 현대식으로 많은 대중에게 보여준 사례였다.

영국 더럼의 성당에서 펼쳐진 종교적 송에뤼미에르 쇼.

지위 미술 – 사회적 위상을 위한 미술

문명의 초창기부터 사회의 지배층은 훌륭한 미술 작품을 후원해줌으로써 자신들의 높은 지위를 과시해왔다. 그로써 궁전, 왕릉, 성, 대저택, 거대 기념물 등이 세워졌고, 뒤이어 그 안이 조각상, 그림, 가구, 벽화, 장식된 천장, 모자이크 등등의 화려한 미술품으로 채워졌다.

인도에서는 16세기와 18세기 사이 무굴 제국의 궁정 안에서 일단의 미술가들이 채색 필사본과 그림을 창작하며 그들 세계의 시각적 화려함을 펼쳐 보였다. 색채는 강렬했고 원근법은 무시되었다. 보석처럼 화려한 이런 채색 미술이야말로 무굴 제국 귀족들의 지극히 높은 지위를 강조해주기에 최고의 방법이었다.

아래 무굴 제국에서 높은 지위의 찬양 사례.

맨 아래 프랑스 루이 14세의 집이었던 베르사유 궁의 거울의 방.

지위의 과시에 이바지한 미술품 가운데 가장 주목할 만한 사례는 프랑스 루이 14세의 집, 즉 웅장한 베르사유 궁이다. 베르사유 궁 안에는 6천 점 이상의 그림, 2천 점 이상의 조각상, 5천 점 이상의 오브제다르(objets d'art, 공예품)와 가구들이 있다. 한 남자와 그의 조신들이 머무는 집을 위해 이렇게나 많은 미술이 창작되었다니, 현대 민주주의 시대의 관점에서 보면 도저히 이해하기 힘든 수준이다.

오늘날에 들어오면서부터, 적어도 서구 세계에서는 막대한 부와 권력의 과시 주체가 왕족 혈통에서 자수성가형 갑부들로, 군주에서 다국적 기업으로 옮겨졌다. 이제는 높은 지위 과시의 미술 사례를 찾으려면 궁전의 정면에서 관심을 돌려 우뚝 솟은 초고층 빌딩과 화려한 대저택을 주목해야 한다. 이와 같은 새로운 건축물 중에서도 특히 인상적인 몇몇 사례들은 그 자체로 미술 작품의 수준일 뿐만 아니라, 그 안에 주인의 높은 지위를 확실하게 보여주는 공예품들이 넘치도록 진열되어 있는 경우가 다반사다.

대체로 이런 현대식 '알파 피플(alpha people)', 즉 '최고 대열에 속하는 인사들'은 이런 진열품의 과시에서 다소 사적인 경향을 띤다. 다시 말해 과시의 대상이 일반 대중보다는 그들의 라이벌 '알파 피플'이라는 말이다.

세계에서 가장 값비싼 개인 주택은 인도의 한 실업가를 위해 뭄바이에 지어진 저택으로 미화로 약 10억 달러에 상당한다. 세계 최고의 갑부로 꼽히는

미국의 컴퓨터업계 갑부 빌 게이츠의 집.

빌 게이츠의 개인 주택도 1990년대 기준으로 미화 1억 4천만 달러의 비용이 들었으니, 뭄바이의 이 저택에 비하면 수수한 수준이다. 하지만 빌 게이츠의 집에는 몇 가지 비범한 시설들이 설치되어 있다. 일명 제너두(Xanadu, 이상향)로 불리는 이 집의 안으로 들어가면 개인의 선호 성향에 맞춰 프로그램된 마이크로칩 핀을 받게 된다. 집 안에서 방과 방을 이동하면 그 사람이 좋아하는 그림들이 벽에 전자판 버전으로 나타나고, 좋아하는 음악이 흘러나오고, 온도와 조명이

'집 안에서 방과 방을 이동하면 그 사람이 좋아하는 그림들이 벽에 전자판 버전으로 나타나고…'

가장 안락한 단계에 맞춰 조절된다. 전화가 걸려오면 컴퓨터가 알아서 가장 가까운 곳에 있는 전화기에서만 전화벨이 울리도록 해주는가 하면, TV를 보다가 다른 방으로 옮기면 시청하던 프로그램이 가장 가까운 화면에 똑같이 나온다. 게다가 미화로 3천만 달러의 비용이 들어간 서재에 들어가면 레오나르도 다빈치의 노트 사본이 비치되어 있기도 하다.

비교적 사적이지 않은 용도로 설계되는 건물들의 경우에도 더러 건물주들의 높은 지위에 대한 과시 욕구를 억누르지 못한다. 소수의 사례지만 건물의 정면에 당당하게 자신의 이름을 장식해 넣는 이들도 있다. 뉴욕에 있는 도널드 트럼프(Donald Trump)의 트럼프 타워(Trump Tower)가 그러한 사례이며 라스베이거스에서도 스티브 윈(Steve Wynn)이 자신의 대형 건물에 사실상 자신의 서명을 넣다시피 했다.

서구 세계가 아닌 또 다른 지역에서는 몇몇 높은 지위의 지배자들이 여전히 전통적 궁전 미술의 과시에 탐닉하고 있다. 브루나이 술탄(이슬람 국가의 왕)의 집, 즉 빛과 믿음의 궁(Palace of Light and Faith)은 방이 1,788개, 샹들리에가 564개나 되며 손님을 5천 명이나 수용할 수 있는 연회

브루나이에 있는 술탄의 궁전.

장도 있다. 뿐만 아니라 수영장 5개, 모스크 한 곳, 110대의 차가 들어가는 차고, 에어컨 시설이 갖춰지고 폴로 경기용 조랑말 200마리가 들어갈 수 있는 규모의 마구간까지 있다. 이는 한 가족이 머무는 숙소로는 지금껏 최대 규모다.

　높은 지위 과시용의 이런 미술을 체험해보기에 비교적 보편적인 방법은, 바로 옛 궁전의 웅장함을 흉내 낸 호화로운 호텔에서 며칠 묵는 것이다. 말하자면 임대를 기반으로 한, 높은 지위 과시용 미술의 체험이다. 이와 같은 신축 호텔들 가운데는 아주 눈이 휘둥그레질 만한 수준인 곳들도 있다. 가령 두바이의 아틀란티스 호텔(Atlantis Hotel)은 로비에서부터, 기교적으로 경이적이지만 너무 화려해서 미술관 같은 곳에서는 도저히 구경할 수 없는 그런 미술품을 뽐내고 있다.

　높은 지위 과시의 미술에서 나타나는 최근의 발전 추세를 살펴볼 때 한 가지 안타까운 측면이라면 이런 극적인 건축물의 내부를 채워주는 미술품의 격이 낮아지고 있다는 점이다. 옛날의 왕실 궁전들은 미술품들이 가득했으나 그런 궁에 상응하는 현재의 건물들은 그에 미치지 못한다. 모조 궁, 즉 궁전 같은 호텔들은 손님들이 드나드는 객실과 스위트룸에 뛰어난 미술품을 무

아랍에미리트 연합, 두바이 소재의 아틀란티스 호텔 로비.

방비로 노출시켜 놓는 위험을 감수할 수가 없다. 그래서 이제는 모든 미적 노력을 건물 쪽으로 쏟으면서, 건물 그 자체가 사실상 높은 지위 과시의 미술이 되고 있다.

　갑부와 유력 인사들이 사는 고도의 보안 시설을 갖춘 개인 저택들에서만 뛰어난 미술품이 진정한 지위 과시의 역할을 해주고 있다. 이런 사회적 '알파 피플'들은 피카소 작품을 한 점 더 구매하는 식으로 라이벌들에게 깊은 인상을 심어주며 지위 과시용 미술에 대한 욕구를 충족시키곤 한다. 하지만 그보다 더 큰 영향을 일으키고 싶어 하는 이들도 있다. 그러기 위해서는 자신들의 수집품을 더 많은 관중이 이용할 수 있도록 해주어야 하는데, 이는 현대 미술의 대표적 역할 가운데 다음으로 소개할 주제와 연관된 분야다.

대중 미술 – 일반 대중을 위한 미술

몇 세기 이전에만 해도 일반 대중이 접할 수 있었던 순수 미술이라고 해봐야 성당을 비롯한 성소에서의 종교 미술이 유일했다. 공공 조각상이나 유물을 제외하면, 왕이나 지배자들이 의뢰한 지위 과시용 미술은 주로 그들의 조신이나 측근들이 아니면 구경하기 힘들었다. 현대에는 이런 상황에 극적인 변화가 일어나, 이제는 부유한 자선가들이나 정부에서 큰 갤러리나 미술관에 대중이 접할 수 있도록 미술품을 다량 수집해놓고 있다.

가령 영국의 설탕 재벌 헨리 테이트(Henry Tate)는 런던에 테이트 갤러리(Tate Gallery)를, 미국의 광산재벌 가문인 구겐하임가(Guggenheims)는 뉴욕, 스페인 빌바오(Bilbao), 베네치아에 구겐하임 미술관(Guggen-heim Museum of Art)을 선사해주었다. "기백 없는 자들은 땅은 얻어도 그 채굴권은 얻지 못한다"라는 말로 유명한 미국의 석유 기업가 J. 폴 게티(J. Paul Getty)도 로스앤젤레스에 게티 미술관을 세웠다. 수많은 나라에서는 개인만이 아닌 정부 역시 국립 화랑과 미술관의 설립으로 여기

> '대중 미술은 모든 이들이 이용할 수 있을 뿐만 아니라 적어도 이론상으로는 종교나 정치적 편견에서 자유롭다.'

에 기여하고 있다.

이렇게 최근 몇 세기 동안 미술 수집품을 일반 대중에게 공개하는 사례들이 이어지면서 미술에 중요한 역할이 새롭게 부여되었다. 이런 대중 미술은 모든 이들이 이용할 수 있을 뿐만 아니라, 적어도 이론상으로는 종교나 정치적 편견에서 자유롭다. 즉, 미술품이 단지 그 우수성만으로 판단된다. 물론 이런 법칙에도 예외는 있어서 나치나 스탈린주의자들은 데카당파로 간주되는 미술품을 배제시킨 적이 있었으나, 대체적으로 대중 미술 영역에서는 놀라울 정도로 검열이 없는 편이다. 한편 전통 미술 지지자들과 현대 미술 애호가들 사이에 견해 충돌이 빚어질 소

스페인 빌바오의 구겐하임 미술관.

지가 있는 도시들의 경우엔 각각 별개의 갤러리가 설립됨으로써 그 문제가 해결되어 왔다. 예를 들어 파리에는 루브르 박물관과 퐁피두 센터(Pompidou Center), 런던에는 국립 미술관(National Gallery)과 테이트 갤러리, 뉴욕에는 메트로폴리탄 미술관(The Metropolitan Museum of Art)과 현대 미술관(Museum of Modern Art)이 각각 있다. 뿐만 아니라 부족 미술과 민속 미술을 위한 특별 전시관도 마련되어 있다.

오늘날의 우리는 이처럼 대중 미술을 당연한 듯 즐기고 있지만 이는 몇 세기 전만 해도 상상도 못했을 일이었다. 이전 세기만 해도 뛰어난 미술 작품들은 소수의 특권층만이 누릴 수 있었다. 그런데 현재는 수천 점의 걸작들을 수백만 명에 이르는 사람들이 감상하고 있으며, 이런 현상이야말로 미술에 대한 인간의 뿌리 깊은 욕구를 더없이 확실하게 증명해준다. 이와 같은 대중 미술의 관람에서 유일한 단점이라면, 아무래도 감상 시간이 너무 짧을 수밖에 없다는 점이다. 더 오래 즐기고 싶다면 또 다른 범주의 미술이 필요해지는데, 바로 수집 미술이다.

수집 미술 – 개인 소장자를 위한 미술

미술 작품이 지닌 또 하나의 대표적인 역할은 '소유품'으로서의 역할이다. 유산으로 물려받았든, 선물로 받았든, 구매한 것이든 간에 개인 소유로 집에 간직하고 있는 미술 작품이 여기에 해당된다. 수집 미술은 대부분이 사립 갤러리나 경매장을 통해 구하는 것이 보통이다. 서구 세계에서는 거의 모든 집마다 그런 작품들이 적어도 몇 점씩은 있으며, 특정 장르에 집착하게 되어 말 그대로 수백 점의 미술품을 모아들이는 열렬 수집가들도 있다.

수집의 규모 면에서 최상위에 드는 수집가들은, 부를 증명하기 위해 걸작들을 다량으로 수집해 들이는 소수의 '지위 과시용 미술품' 소유자들이다. 하지만 자신들의 기호에 맞는 보다 수수

『트리불치오 기도서』, 1470년.

『드 브리 기도서』, 1521년.

한 작품들을 구입하는 수집가들이 훨씬 더 많다. 수집 규모 면에서 맨 아래 단계의 부류로서 저렴한 인쇄물이나 포스터를 구입해 벽에 붙이는 이들도 있다. 사실 벽에 아무 것도 붙여놓지 않은 집은 드문데, 그래서 전 세계적으로 저렴한 미술품의 판매 규모가 막대하다.

마지막으로, 화보집의 형태로 수집되는 '소유 미술품'도 있다. 수세기 전에 귀족 가문들은 시도서(時禱書), 즉 곳곳에 독특한 이미지들이 그려진 개인 기도서를 소유하는 호사를 누렸다. 1470년에 밀라노의 트리불치오 공작 가문을 위해 플랑드르에서 제작된『트리불치오 기도서(The Trivulzio Hours)』가 그러한 예였다. 이 기도서에는 전통적인 종교적 장면뿐만 아니라 뿔나팔을 불고 있는 푸른색 생식기의 원숭이, 창을 든 채 양 위에 올라타 있는 수염 기른 남자 같이 기묘한 보조 이미지들도 풍성하게 묘사되어 있다. 다시 말해, 이 성스러운 기도서를 제작한 화가들은 히에로니무스 보스 같은 화가처럼 자신들의 어두운 상상을 자유롭게 풀어놓은 셈이었다.

수제 제작되는 기도서는 그 사회의 고위층만이 누릴 수 있을 만한 굉장한 고급품이어서, 인쇄술이 등장하자마자 더 많은 대중이 이용할 수 있도록 덜 비싼 가격대의 기도서들이 나오게 되었다. 1521년의『드 브리 기도서(The De Brie Hours)』가 바로 그런 인쇄판 기도서의 한 예였는데, 모조 피지(송아지 피부로 만들어진 얇고 결이 고운 양피지 ― 옮긴이)에 인쇄된 이 기도서는 이전 시대의 필사본과 비슷한 패턴으로, 전통적인 성경 속 장면과 기묘한 주변부의 장면이 섞여 있다.

그 뒤로 수세기 사이에 성경적 주제에서 자연세계로 중심 초점이 옮겨지면서, 다채로운 색의 동식물 이미지들이 가득한 인상적인 책들이 인쇄 미술 업계를 지배하기 시작했다. 이런 장르는 오듀본(Audubon)의『미국의 새들(Birds of America)』의 출간과 더불어 1827년과 1839년 사이에 최전

오듀본의 『미국의 새들』.

성기를 누렸다. 한편 20세기에는 점점 정확해지고 기술적으로 완벽해지는 컬러 사진판 미술 걸작들이 등장하면서 새로운 단계로 들어서게 되었다. 20세기 말엽에는 고품질 화보집만 전문으로 제작하는 대형 출판사들도 다수 생겨났다.

해마다 이와 같은 화보집 수백 종이 새롭게 출간되면서 시각 미술이 막대한 수의 새로운 대중에게 다가서게 되었다. 물론 이런 화보집은 색감이 원본만큼 뛰어나지는 않았으나, 그럼에도 시각 미술에 대한 지식과 안목을 크게 늘릴 수 있는 문을 열어 주었다. 수백 년 전 일반 시민들의 처지와 비교하면 현대는 시각 미술을 접할 수 있는 가능성이 상당히 높아진 편이다.

CG 이미지와 모션캡처 애니메이션 기술이 활용된 영화 〈아바타(Avatar)〉, 2009년.

첨단 미술 – 대중오락을 위한 미술

19세기의 막바지에 이르러 시각 이미지 창작에 과학기술을 도입하게 되면서 완전히 새로운 트렌드가 시동을 걸게 되었다. 처음 스틸 사진으로 출발했던 이 트렌드는 활동 사진으로 이어지는가 싶더니, 그 뒤에는 화학 기술에서 전자 기술로의 도약을 이루며 영화촬영에서 TV로, 또 영화 필름에서 컴퓨터 이미지의 진화된 형식으로 발전했다.

오늘날에는 가정집 벽에 금박 액자에 끼워진 유화가 걸려 있으면 차츰 구식으로 보이기도 한다. 그 그림이 현대 추상화라고 해도 마찬가지다. 오늘날은 그런 그림 액자 자리에 대형 평면 스크린의 TV가

걸려 고해상도의 3D 이미지를 전송해주고 있는 시대이니 말이다. 컴퓨터 스크린에서는 검색 엔진을 통해 또 다른 차원의 어마어마한 시각 이미지도 접할 수 있다. 확실히, 그런 이미지 가운데 상당수는 '미학적으로 저급'한 이미지라고 할 만하지만 어떤 등급이든 원하는 대로 이용할 수 있다.

민속 미술 – 지역 전통을 위한 미술

전기적인 전송 이미지들의 놀라운 진전과 현대 미술운동의 극단적 반항성에도 불구하고 옛 형식인 민속 미술은 21세기에도 여전히 명맥을 이어가고 있다. 민속 미술은 소멸을 완강히 거부하고 있으며 지역 공동체들은 미술 속에서 옛 관습과 전통을 꾸준히 추구하고 있다. 주위 환경을 장식하고픈 이런 뿌리 깊은 열망은 부족의 페이스 페인팅에서 현대의 문신으로, 부족 의복에서 탈 것의 장식으로, 자수에서 그래피티로 그 방향이 옮겨졌으나, 21세기에도 여전히 미적 표현의 유력한 형식으로 남아 있다.

수년의 세월 동안 거의 변화되지 않으면서 지역 공동체에 정체성과 문화적 역사는 물론 다른 공동체와의 차별성을 부여해주는 그 지역 특유의 민속 미술 사례들이 전 세계적으로 발견되고 있다. 서구에서 찾아온 어떤 방문자가 아프리카 오지의 부족 전사에게 어떤 선물을 받고 싶으냐고 물었더니 티셔츠를 부탁했다는 일화처럼, 민속 미술의 많은 형식들이 현대의 트렌드에 굴복해왔던 것은 사실이지만 그래도 완강히 소멸을 거부하는 형식들도 많이 있다.

> '주위 환경을 장식하고픈 이런 뿌리 깊은 열망은 … 21세기에도 여전히 미적 표현의 유력한 형식으로 남아 있다.'

현대식 티셔츠 복장에도 불구하고 여전히 민속 미술 전통이 남아 있는 피지 제도의 한 마을.

선전 미술 – 대의를 위한 미술

사회가 변동, 동요, 격변이 일어나는 시대에 들어서면 시각 미술에서 특별한 방식의 역할이 작동된다. 즉, 그림과 상징의 형식으로 정치적 메시지를 제시하게 된다. 이런 메시지들은 더러 너무 악의적이기도 해서 당국에서 금지령이나 관련 미술가들의 처벌 조치를 취하지 않는 것이 놀라울 때도 있다. 18세기 말과 19세기 초 영국에서는 과격한 정치풍자 만화가 특히 인기를 끌면서 조지 크룩생크(George Cruikshank), 제임스 길레이(James Gillray), 토마스 롤랜드슨(Thomas Rowlandson) 같은 화가들은 기성 체제 인사들을 대중의 조롱거리로 만들었다. 당시엔 프랑스인들도 풍자의 인기 표적이 되면서, 비대하고 탐욕스러운 성직자와 귀족들의 착취에 핍박받는 농민들을 보여주는 풍자 만화가 그려졌는가 하면, 그 뒤의 프랑스 혁명 이후에는 승리를 얻은 농민 계층의 잔인성과 천박함이 풍자되었다. 영국의 정치적 풍자에서 황금시대였던 1790년부터 1830년에는 그 누구도, 심지어 왕이라고 해도 이런 풍자에서 무사히 비껴갈 수 없을 지경이었다.

이런 풍자 만화들은 모욕적이라는 수식어로도 부족할 정도로 심했으나, 해당 만화를 그린 이들에 대해 공식 조치가 취해진 적은 없었던 듯하다. 반면 정치적 메시지를 다룬 미술가들 중에는 이들에 비해 그다지 운이 없었던 경우도 있었다. 제2차 세계대전 중에 일본이 중국을 침략했을 때 중국의 지폐 조판공들은 비장한 마음으로 자신들의 세밀하고 정교한 작품에 반일본적 욕설을 조그맣게 넣었다가, 일본인들에게 그 사실이 발각되면서 한 조판공이 색출당해 참수형에 처해졌다.

21세기에는 제럴드 스카프(Gerald Scarfe) 같은 화가의 손을 통해 가차 없는 정치적 풍자 만화의 전통이 계승되고 있다. 부자와 권력자들을 비틀어 꼬집는 그의 캐리커처는 때때로 너무 과해서, 그가 특정 사람들에게 공격을 받은 적이 없다는 사실이 놀라울 정도다. 그는 여기에 대해 말하길, 정치인들은 '아예 풍자되지 않는 것보다 악취 풍기는 돼지로 풍자되는' 편이 낫다고 여

왕족의 생일을 빈민과 노숙자들에게 감시당하는 모습으로 묘사해놓은 크룩생크의 풍자 만화.

무례한 손짓을 취하고 있는
공자를 묘사한 전시 중의 중
국 지폐.

기는 모양이라고 했다. 하지만 몇몇 정치인들이 자신들의 그 우스꽝스러운 초상화를 집에 걸어
두고 싶다며 인쇄본을 요청하는 것에 대해서는 그 자신도 희한하게 여기고 있다.

스카프를 비롯한 현대의 정치 풍자 만화가들은 유명인사들에 대한 시각적 공격을 가하는 일
에 관한 한 두려움을 모르는 듯 보이지만, 그런 그들조차도 풍자하길 겁내는 인물이 한 명 있
다. 바로 예언자 마호메트다. 마호메트를 과격하게 풍자했다간 자신들의 목숨이 위태로울 수
있음을 잘 아는 것이다. 실제로 2005년에 덴마크의 한 신문이 마호메트의 풍자 만화를 실었다
가 항의가 일어났고, 결국 격렬한 폭력 시위로 번지면서 100명이 넘는 사람들이 사망했다.

축제 미술 – 축하를 위한 미술

부족 축하의식의 효과를 강화시키는 방법으로 탄생된 축제 미술은 인류에게 강한 영향을 남겼
다. 그것은 산업화된 도시 사회에서조차 마찬가지여서 화려한 축제에 참가하고픈 충동은 여전
히 강력한 표현 형식이다. 또한 이전 시대의 종교적 축제와 의식의 상당수가 아직도 그대로 이
어져오고 있을 뿐만 아니라, 이제는 여기에 더해 불꽃 쇼, 스포츠 행사, 음악 축제, 팝 콘서트
같은 부문들이 새롭게 생겨나기도 했다. 이 각각의 부문들은 축제를 비범한 경험으로 변화시켜
주는 새로운 시각 미술 형식의 탄생이었다.

불꽃 미술은 오랜 역사를 지니고 있으며, 1830년대에 이르러서는 이탈리아 남부 지역에서 빨
강, 초록, 파랑, 노랑의 화려한 색의 폭죽 생산이 가능해질 만큼 기술이 진전되었다. 이 무렵의
불꽃 쇼는 이전이나 다를 바 없이 소리가 요란했으나, 이제는 시각적으로도 눈길을 사로잡을
만큼 멋져서 특별한 축하의식을 위해 대대적인 공개 쇼로 마련되었다. 불꽃 미술은 2000년 밀
레니엄 축제로 그 절정을 맛보았고, 2012년에 영연방 국가에서 엘리자베스 2세의 재위 60주년
축하의식이 거행되며 또 한 차례 존재감을 부각시켰다.

이런 의미 깊은 순간의 불꽃 축제 외에, 불꽃 미술가들은 해마다 경연을 펼치면서 그 분야에
서 최고가 되기 위해 여러 나라가 경쟁을 벌인다. 가령 이탈리아에서는 수년 전부터 여름마다

2011년 모로코에서 왕실 결혼식을 축하하기 위해 열렸던 장 미셀 자르의 빛쇼.

피오리 디 푸오코(Fiori di Fuoco), 즉 연례 세계불꽃경연대회를 개최한다. 극동 지역의 마카오에서도 세계불꽃쇼경연대회를 열어 캐나다, 한국, 일본, 영국, 호주, 대만, 필리핀, 포르투갈, 프랑스, 중국에서 경쟁자들을 끌어 모으고 있다. 뿐만 아니라 대대적인 스포츠 행사도 불꽃 미술을 위한 인상적인 무대가 되어준다. 2012년의 런던 올림픽 폐회식 때가 그 확실한 예다.

한편 장 미셀 자르(Jean Michel Jarre)의 공연 같은 장엄한 음악 공연에서는 대대적인 규모의 시각적 볼거리가 함께 마련되어 참석한 이들에게 잊을 수 없는 이미지를 선사해주고 있다. 1986년에 그가 텍사스 주 휴스턴에서 랑데부 콘서트를 열었을 때는 1백 30만 명의 관중이 모여 들었는데, 이는 당시로선 세계 최고의 기록이었다. 최근 팝 콘서트 공연자들은 순회 공연에도 거대한 무대 세트를 같이 가지고 다니며, 음악 시상식 쇼에서도 관중에게 상상력 풍부한 모양과 색채의 이미지를 대거 쏟아 붓는 것이 보통이다. 이런 트렌드는 시작되기가 무섭게 점점 더 인상적인 단계로 올라서고 있어서, 이제 관중들은 으레 화려한 공연을 기대하게 되었고 팝 콘서트나 시상식 쇼의 기획자들은 이전 공연을 넘어서기 위해 애쓰지 않으면 안 된다.

응용 미술 – 상업을 위한 미술

오늘날 미술적 표현 가운데 가장 보편적인 형식 한 가지는 상업적 미술, 다시 말해 상품을 팔기 위한 보조수단으로서의 미술이다. 현대 세계에는 디자이너들이 넘쳐난다. 말하자면 자신의 상품이 경쟁자들의 상품보다 더 많이 팔리도록, 시각적으로 더 매력적으로 만들기 위해 뒤에서 일하는 이들이 차고 넘친다. 특히 이런 디자인 작업은 주택 장식, 가구, 가전제품, 식품, 음료, 의류, 출판물, 교통수단, 건축물에 많이 응용되고 있다.

요즘은 벽지와 커튼에서부터 가구와 주방용품에 이르기까지 집안의 모든 것이 실용적이고 기능적인 특징에 '시각적 효과'까지 더해 세심하게 디자인된다. 칼은 잘 잘리기만 해서는 안 되고 매끈한 모양까지 갖춰야 하며, 의자는 앉기에 편안한 것만이 아니라 보기에도 좋아야 하며, 식품 포장 상자는 내용물의 보호 기능으로만 그치지 않고 눈길을 끄는 겉모양도 갖춰야 한다.

이안 플레밍(Ian Fleming)의 소설 『제임스 본드』의 초창기 표지 디자인.

움직이는 조각 작품과도 같은 스포츠 카 람보르기니 아벤타도르.

이는 의류의 경우에도 다르지 않아서 모든 패션 산업은 이런 디자인에 의존하고 있다. 제임스 레이버(James Laver)는 의류에 정숙함, 편안함, 과시의 세 가지 기능이 있다고 말한 바 있다. 이 중 앞의 두 가지 기능은 아주 단순한 의상으로도 쉽게 충족되며, 비교적 극단적인 몇몇 종교 분파의 복장에서 나타나는 특징들이다. 하지만 그 외의 다른 사람들에게는 옷 한 벌 한 벌이, 아무리 사소한 것이라도 일종의 미적 표현이 된다.

책이나 잡지의 경우엔 잠재 구매자가 한 번 집어 들고 훑어보게끔 유도하기 위해 표지 디자인을 교묘하게 한다. 애초에 책 표지는 제본 부분을 감싸서 보호하기 위한 단순한 먼지 커버 개념이었고 책을 구매한 후엔 버려지는 것이 보통이었다. 그러다 1920년대부터 출판업자들이 이 표지에 흡인력 있는 디자인을 추가하기 시작했다. 1960년대 무렵엔 책 표지의 제작이 그 가치를 인정받으면서 이제는 열렬한 도서 수집가들이 책 표지를 잘 보관해두게 되는 단계로까지 발전했다.

어떤 종류든 자동차를 살 때는 거의 예외 없이 몇 가지의 선택이 가능하다. 즉, 속도, 경제성, 크기 같은 기능적인 특징 면에서는 똑같지만 디자인의 세세한 부분에서 차이가 나는 몇 가지 중에서 선택할 수 있다. 이 경우 어떤 자동차를 구매할지 최종 결정을 내릴 때, 대체로 조형적 디자인에 대한 일종의 변덕이 작용하게 마련이다. 구매자가 그것을 의식하지 못하더라도 말이다.

요즘은 도시의 거리를 걸어 다니다 보면 쇼윈도 디스플레이의 폭탄에 노출되기 일쑤다. 그 각각의 디스플레이는 사각형 쇼윈도를 그림 액자 삼아 작업하는 전문 쇼윈도 장식가의 작품이다. 쇼윈도 장식가는 잠재 고객을 끌만한 정교한 구성으로 그 액자 안에 판매용 상품을 진열한다.

오늘날은 어디로 시선을 돌리든 디자인된 이미지들이 범람한다. 그런 이미지들은 순수 미술이 아니어서 좀처럼 논의의 대상이 되지 못하지만, 잠재 의식을 파고들며 우리에게 영향을 미치고 있다. 정교하게 만들어진 TV 광고, 신문 광고, 잡지 게재물, 옥외 광고판을 대중에게 제공해주는 세계적 규모의 거대한 광고 산업이 매일같이 열심히 일을 하면서 광고주의 상품이 잘 팔리도록 광고 작품의 시각적 영향력을 점점 높여가고 있다.

상업 미술의 일부 분야에서는 더러 창의성이 너무 지나쳐서 사실상 실용성 없는 사례를 선보이는 경우도 있다. 말하자면 응용 미술이 거의 순수 미술이 된 경우들이다. 그 구체적인 사례가 최근의 여성 구두 디자인으로, 과도함의 수준이 보기에는 인상적이지만 신고 다니기에는 위험스러울 만한 지경에까지 이르렀다. 이런 극단적 과도함은 여성의 모자에서도 발견되어 모자의 극적인 시각적 효과가 실용성보다 우선시되곤 한다. 이와 같은 경우의 상업 디자이너들은 응용 미술 분야에 몸담고 있음에도 차츰 순수 미술 형식으로 나아가고픈 욕구를 느끼는 이들이다. 또한 상업 미술가들의 마음속에는 밖으로 빠져나오려 몸부림치는 미술가가 살고 있음을 상기시켜주

는 듯도 하다.

마지막으로 이야기할 주제는 바로 사진이다. 사진은 원래 화학적 방식의 새로운 미술 형식으로 출발했으나, 오래 지나지 않아 시각적 세계를 기록하는 주된 기술로 떠올랐다. 이런 기록적 기능이 너무 중요해지면서 나중엔 유명인의 흐릿한 스냅 사진, 즉 암살 장면이나 당혹감에 빠진 순간의 모습조차 가치 높은 자료가 되었다. 이런 사진들은 비록 미적 가치는 없을지 몰라도, 중요한 사건들의 기록으로서 보존의 가치가 있었다.

이는 오늘날 대다수 상업 사진의 경우도 마찬가지지만 이와 같은 트렌드에 맞서온 뛰어난 기교의 사진가들도 있다. 이들은 그 극단적 사례로, 이런 기술 미술의 형식인 사진을 순수 미술로 변화시킴으로써 초상화가나 풍경화가의 작품들과 겨루고 있다. 실제로 이들의 한정판 대형 사진들은 종종 미술 갤러리에 전시되면서 손으로 그려진 미술 작품 못지않게 높은 대우를 받고 있기도 하다.

끝으로, 현재 우리의 생활 속에서 차지하고 있는 미술의 아홉 가지 역할에 대해 간략히 정리해보면 다음과 같다.

미술 형식으로서의 쇼윈도 장식, 뉴욕 메이시 백화점.

필립 트레이시(Philip Treacy)가 디자인한 모자로 과장된 디자인의 극치를 보여준다.

1. 종교 미술은 과학이 지배하는 시대에서조차 꿋꿋하게 명맥을 이어가고 있다.
2. 사회의 지배적 계층은 지금도 여전히 미술 작품의 의뢰를 통해 자신들의 높은 지위를 과시하고 있다.
3. 미술에 새로운 역할이 생겨남에 따라 대규모의 대중 갤러리와 미술관이 발전해왔다.
4. 현재 전 세계적으로 대다수 가정에서는 적어도 몇 점의 미술 작품을 개인적으로 소유하고 있다.
5. 사진 미술의 발명은 궁극적으로 영화와 TV라는 새로운 형식의 첨단 미술을 등장시켰다.
6. 민속 미술이 거의 모든 문화권에서 어떤 형식으로든 계승되면서 지역 전통을 지키고 있다.
7. 사회적으로나 정치적으로 불안한 시기에는 어김없이 어떤 식으로든 정치적 풍자 미술이 부상하여 여론을 환기시킨다.
8. 모든 미술적 표현 가운데 가장 오래된 역할인 축하 의식은 대규모 축제의 형식을 통해 지금까지 명맥이 이어지고 있다.

9. 마지막으로, 오늘날에는 어느 곳에서든 상업적 상품을 광고하기 위한 이런 저런 형태의 응용 미술이 동원되고 있다.

우리는 이 모든 것을 지극히 당연하게 여기는 경향이 있지만 이런 아홉 가지 역할 속에는 중요한 의미가 담겨 있다. 즉, 미술적 표현이 극적으로 새롭게 전개되면서 인간의 생활 영역으로 파고들었고, 그로 인해 한때는 단조롭기만 했던 인간의 생활이 이제 색채와 디자인으로 충만해지고 있음을 잘 보여준다. 이는 특히 응용 미술의 경우에 더 두드러진다.

상업 미술가와 산업 미술가들은 대체로 순수 미술 옹호자들로부터 경시되고 있으나, 사실 21세기에 응용 미술이 일반 시민들에게 미치는 미적 영향력은 보편적 통념보다 훨씬 지대하다. 또한 대중교육과 현대 통신시스템의 영향이 날로 높아지는 추세에 따라 이런 트렌드는 앞으로도 수년간 지속될 것이다.

베일리(Bailey), 〈무제(Untitled)〉, 2008년. 해골과 꽃에 대한 영국의 사진작가 데이비드 베일리의 새로운 실험적 작품.

12 미술의 법칙

＊ 동영상을 감상하려면 페이지를 스캔하세요.

미술의 법칙

비범함으로 이르는 길

나는 미술이 걸어온 3백만 년을 따라 여정을 시작하기에 앞서 미술 작품을 지배하는 8대 기본법칙을 열거했다. 이제부터 이 법칙들을 실제의 미술 활동과 대비하여 검토해보도록 하자. '비범함을 만들어가는 것'이라는 미술의 정의에 따라 모든 미술 작품은 평범함과는 어느 정도 차별화되어야 한다. 미술의 법칙들에는 그렇게 평범함과 차별화의 방법이 잘 나타나 있다. 지금껏 제작된 모든 미술 작품은 어떤 식으로든 현실과 차이가 난다. 여기에 반박하려 기를 쓰며 자연세계와 최대한 가깝게 그림을 그리려는 포토리얼리스트들조차 한 가지 인위적인 관습은 그대로 받아들이고 있다. 즉, 그들 역시 직사각형의 틀 안에 이미지를 담고 있다.

'모든 이미지에 어느 정도의 변경이 가해져서, 실제로 보이는 모습이 개성화되거나 더 인상적으로 부각된다.'

특정 장면을 볼 때 우리의 눈은 초점이 그 중심부로 예리하게 쏠리지만, 집중도는 덜하더라도 주변부 역시 시야 속으로 들어온다. 아무튼 그 순간엔 세세한 것들까지 확인하지 못하지만 주변부의 특징도 감지한다. 그런데 시야의 한쪽에서 곁눈으로 갑자기 어떤 움직임이 감지되면 재빨리 시선의 초점을 그 새로운 특징으로 옮긴다.

이처럼 세상을 바라보는 이중 체계 덕분에 우리는 눈앞의 모습에 주의를 집중시키는 한편 주변의 사건들도 놓치지 않고 인지할 수 있다. TV나 컴퓨터 같은 사각형의 스크린을 쳐다볼 때조차 방 안의 다른 주변 상황을 어렴풋이 인지하게 된다.

시야의 중심부로 초점이 집중되도록 해주는 도구로서의 이런 직사각형 틀의 개념은 현대 미디어가 이전 시대의 미술 세계로부터 물려받은 것이다. 수세기 전부터 그림들은 이런 식의 액자(틀)에 끼워졌고, 액자가 이용되기 이전에도 나무판에 그려진 종교적 성상(聖像)들처럼 미술 작품을 직사각형 틀로 분리시켜 놓는 방식이 즐겨 쓰였다.

포토리얼리스트들은 뚜렷한 직사각형의 경계 안에 장면을 담아냄으로써 인위성에 대해 적어도 한 가지는 양보하고 있는 셈이다. 그러나 그 외의 모든 미술 형식들은 의도적이든 우연적이든 간에, 그 이미지 자체도 현실과 어느 정도의 차이를 나타낸다. 다시 말해 모든 이미지에 어느 정도의 변경이 가해져서, 실제로 보이는 모습이 개성화되거나 더 인상적으로 부각된다. 이제부터 이런 변경이 일어나는 전반적인 법칙을 살펴보도록 하자.

과장의 법칙

이미지의 특정 요소를 정상초월화나 정상미달화 하는 법칙이다. 선사시대 미술, 고대 미술, 부족 미술, 민속 미술에서는 대체로 이미지의 왜곡이 흔한 편이다. 이미지 왜곡은 아동 미술에서도 보편적인 경향일 뿐만 아니라 파울 클레(Paul Klee)와 호안 미로 같은 현대 화가들도 즐겨 채택했던 방식이다.

과장의 형식에서 가장 보편적이고 중요시되는 부분은 인간의 머리 부분이다. 머리는 해부학적 기준상 신장의 8분의 1(약 12.5퍼센트) 정도가 되어야 정상이지만 이 기준을 넘는 경우가 빈번하다. 이런 식의 확대는 부족 미술에만 한정되어 있지 않다.

아래쪽에 보이는 삽화들처럼 고대 미술, 아동 미술, 현대 미술에서도 나타난다(각각 머리 길이가 전체 신장과 비슷한 비율이다).

머리 부분의 과장은 신체 왜곡에서 가장 흔한 형식이지만, 유독 눈이 다른 특징보다 과장된 경우도 많다. 초창기의 일부 입상들은 신체에서 성적인 특징이 강조되기도 했다. 또한 기원전 제2천년기의 시리아 조각상들 가운데 상당수는 배꼽이 비정상적으로 과장되어 있어, 이 조각상들이 어떤 식으로든 출산과 관련된 역할을 했으리라고 추정된다.

고대 조각상에서는 발을 과장한 사례가 드물다. 인간의 해부학적 구조 중 이 부분은 아예 생략되거나 다리 끝에 그냥 작은 덩어리 같은 모양으로 묘사된 경우가 많다.

보다 현대에 들어와서부터는, 미술가가 작품의 주제에서 흙에 대한 부분을 강조하고 싶은 경

과장 : 실제로 인간의 머리는 신장의 12.5퍼센트밖에 안 되는데 아래의 삽화에서는 왼쪽에서 오른쪽 순으로 각각 39퍼센트, 29퍼센트, 33퍼센트나 된다. 콜럼버스의 미대륙 발견 이전 시대인 400~600년의 전사 소입상, 멕시코 베라크루스(왼쪽). 아동이 그린 인물상(가운데). 카렐 아펠(Karel Appel)의 그림 〈커플(Couple)〉, 1951년 (오른쪽).

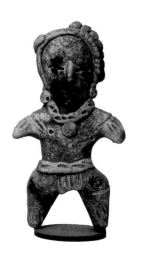

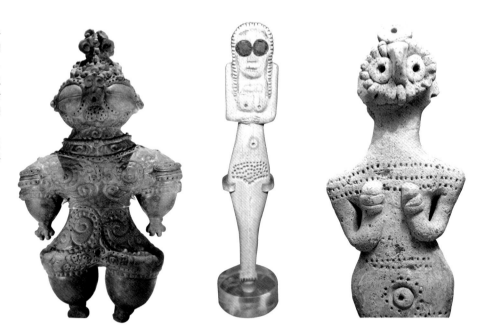

오른쪽 눈을 확대시킨 도구 (Dogu) 입상, 일본, 기원전 제 1천년기 일본 조몬시대 말기.

가운데 청금석(靑金石)으로 눈을 큼지막하게 묘사한 상 아 조각상, 이집트, 기원전 4000년.

맨 오른쪽 배꼽이 과장되어 있는 여성 조각상, 시리아 북 부, 기원전 2000년.

우 때때로 발이 큼지막하게 묘사되기도 했다. 미로가 1927년에 그린 어느 농부 아내의 초상화 를 보면 다리와 발을 극적으로 과장함으로써 이 여성이 농장의 흙과 농경적으로 깊이 연관되어 있다는 점을 부각시켰다.

우리는 신체의 비율을 수용하는 면에서 놀라울 정도로 유연하다. 머릿속에 기본적인 체형의 이미지가 각인되어 있는데도, 더 이상 '인간'으로 보기 곤란할 만큼 엄청난 수준의 왜곡을 이끌 어내 그린 인물상들이 바로 그러한 증거다. 이런 유연성 덕분에 미술가들은 신체의 묘사에서 한껏 자유를 누리며 여러 가지 방식으로 변경을 가해 강렬한 정서적 메시지가 담긴 이미지를 창 작해낼 수 있었다.

신체의 일부분을 생략하는 것 또한 수용 불가능하지 않다. 손, 발, 팔, 다리, 귀, 머리를 비 롯해 그 외의 세세한 부분들이 그 미술가의 의향에 적절하다면 생략될 수 있다. 이런 정상미달 화의 묘사는 이중 효과를 연출해준다. 즉, 생략된 요소의 중요성을 제거할 뿐만 아니라, 생략된 요소에 대비하면 과장된 셈인 나머지 요소들의 중요성을 강화시켜주기도 한다. 한편 고대의 작 은 입상들에서는 특히 팔을 짧게 묘사하는 특징이 많이 나타난다.

과장의 법칙에는 신체 일부분을 불균형적으로 묘사하는 것 외에도 두 가지 표현 방식이 더 있다. 바로 크기와 수량의 과장이다.

크기의 과장은 크기를 정상 수준 이상으로 확대하는 것만으로 대상을 비범하게 만드는 방식 이다. 이 방법은 고대 이집트에서 람세스 2세의 인물상 제작에 즐겨 이용된 방식이었다. 오늘 날의 상업 미술계에서도 특정 이미지의 효과를 극대화시키기 위해 종종 이런 방식을 활용한다. 특히 광고판에서는 인물의 이미지를 대폭적으로 과장해 싣는 일이 흔하다.

과장의 또 다른 형식은 창작 단위의 수량을 어마어마하게 늘리는 방식이다. 고대 중국 진

미로, 〈농부의 아내(The Farmer's Wife)〉, 1923년. 발 부분이 과장되어 있다.

고대 그리스, 멕시코, 시리아, 이란의 작은 입상들로, 모두 다 팔이 뭉뚝하게 축소되어 있다. 왼쪽에서 오른쪽 순으로 보이오티아의 '파파데스(papades)' 입상(그리스, 기원전 6세기), 츄피쿠아로(Chupicuaro) 여성 입상(멕시코, 기원전 300년), 여성 입상(시리아 북부, 기원전 2000년), 암라시(Amlash) 여성 입상(이란 북부, 기원전 1000년).

이집트 멤피스에 있는 람세스 2세의 거대한 조각상.

시황제의 지하군단이 바로 그런 사례다. 진시황제는 로도스의 거상(Colossus of Rhodes, 로도스 섬에 있었다는 높이 약 36미터의 아폴로 청동상 — 옮긴이)처럼 하늘로 높이 치솟은 거대한 조각상으로 자신의 무덤을 지키게 했을 수도 있었으나 그보다는 수적인 과장의 방식을 택했다. 실제로 진시황제의 병마용을 마주하게 되는 순간, 그 영향력은 그야말로 압도적이다.

현대의 경우 수량을 통한 과장의 가장 이례적인 사례를 꼽으라면 단연코 중국의 미술가 아이 웨이웨이(Ai Weiwei)의 테이트 갤러리 전시작 〈해바라기씨(Sunflower Seeds)〉일 것이다. 그는 2010년 10월에 자기(磁器)로 만들어 1천6백 명의 중국 장인들이 하나하나 일일이 손으로 칠한 1억 개의 '씨앗'을 런던의 테이트 모던 미술관 주전시실에 전시하여 관람객들이 그 위를 걷기도 하고 누워도 보도록 했다.

홍콩에 있는 18층 높이의 패션 광고판, 2010년.

'광고판에서는
인물의 이미지를
대폭 과장해 싣는 일이
흔하다.'

웨이웨이, 〈해바라기씨〉,
런던 테이트 모던 미술관
의 2010년 전시작.

마티스, 〈붉은 방(붉은색의 조화)[The Red Room(Harmony in Red)]〉, 1909년.

정화의 법칙

실생활에서는 희석하지 않은 순수한 색채를 보기 어렵다. 거의 예외 없이 혼합물과 희석액으로 오염되어 있다. 미술가는 바로 이런 오염을 제거시킴으로써 주제를 강조하기도 한다. 특히 아동 미술은 인물과 배경에 과감한 원색들이 많이 사용된다. 또한 전문 화가들 가운데서 가장 전통적인 화가들조차 아주 약간씩은 더 밝은색의 사용을 수용한다. 야수주의파, 일부 초현실주의파와 추상주의파들의 경우엔 색채의 선택에서 크게 자유로운 편이며, 현실 기록이라는 의무에 얽매이지 않는 만큼 자연 환경의 은은한 색채에 충실할 필요가 없다.

마르크, 〈숲 속의 사슴 II(Deer in the Forest II)〉, 1914년.

정화는 색채만이 아니라 형체를 통해서도 일어난다. 예를 들어 화가가 투박한 구형의 물체를 더 완벽한 형체로 묘사함으로써 정화시켜주는 식이다. 조금 고르지 못해 울퉁불퉁한 가장자리를 더 매끄럽게 다듬는 것도 정화의 한 방식이다. 이런 식의 형체 단순화는 흔히 정확한 세부묘사보다는 본질의 포착을 위해 채택된다. 또한 거의 모든 미술 형식에서 이와 같은 변형이 나타나고 있는데, 특히 아동 미술, 부족 미술, 현대 미술에서 두드러진다.

고대 미술에서 발견된 정화의 형식 가운데 한 가지 흥미로운 부분은, 인간의 머리를 구형이 아닌 사각형으로 축소 묘사해놓은 방식이다. 초창기 미술가들은 입체주의가 등장하기

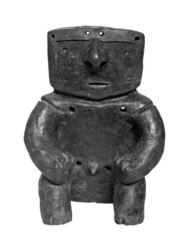

인간의 머리 모양을 사각형으로 단순화시킨 사례들. 왼쪽에서 오른쪽으로 모자(母子) '나무판 조각상', 청동기 초기, 기원전 2000년, 키프로스 / 쿠치밀코 여성 조각상, 1200년, 찬카이 문화, 페루 / '머리 부분이 석판으로 된' 조각상, 1000년, 큄바야 문화, 콜롬비아.

'초창기 미술가들은
입체주의가 등장하기
수세기 전부터 이미 인체를
기하학적 단위로
분할하고 있었다.'

수세기 전부터 이미 인체를 기하학적 단위로 분할하고 있었던 듯하다. 그 구체적인 사례가 바로 키프로스의 청동기시대의 기묘한 나무판 조각상, 고대 페루 찬카이(Chancay) 문화의 인상적인 쿠치밀코(Cuchimilco) 조각상, 고대 콜롬비아 큄바야(Quimbaya) 문화의 머리 부분이 석판으로 만들어진 조각상들이다.

초창기 미술품 가운데 그리스 남동쪽에 위치한 에게 해의 제도 키클라데스(Cyclades)와 아나톨리아(Anatolia) 인근에서 발견된 극도로 단순한 조각상들 또한 극단적 정화의 사례로서 주목할 만하다. 기원전 제3천년기로 거슬러 올라가는 이 지역의 미술은, 많은 작품들이 인체의 복잡한 형체를 매끄럽고 우아하게 단순화된 윤곽으로 축소시켜 놓았다. 그것도 세부적인 부분과 굴곡진 부분들을 모두 생략하고 인간을 상징하는 하나의 시각적 은유로 변화시켜 놓음으로써, 개성적인 개인 초상화와 정반대의 성격을 띠고 있다.

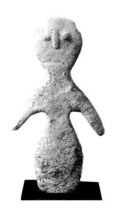
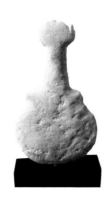

아나톨리아의 여성 신상(神像), 기원전 제3천년기, 왼쪽에서 오른쪽으로 갈수록 점점 축소의 도가 더해진다.

구성의 법칙

이것은 시각 미술의 전반적인 법칙으로서, 묘사 단위들을 특별한 방식으로 배열하여 균형 잡힌 표현을 만들어내는 것을 가리킨다. 이 법칙은 심지어 침팬지의 수준에서도 나타난다. 즉, 침팬지들도 좌우 균형을 이루는 방식으로 선을 그을 줄 알며, 이는 아동 미술의 경우에도 마찬가지다.

사각형 종이를 건네받아 그곳에 그림이나 스케치를 그린다는 점에서 보면 유인원과 아동은 옆에서 누군가의 도움을 받는 셈이다. 하지만 선사시대 미술에서는 종이 같은 이런 제한 공간이 없었고, 그 결과 구성을 잡기가 더 어려웠을 터이다. 선사시대의 동굴 미술에서는 사실상 형상들이 구성적으로 배치된 경우가 없다. 간혹 두 형상이 구성적 관계로 배치된 듯 보이는 경우에도 사실은 우연적으로 나란히 놓이게 된 것에 불과하다. 동굴 미술은 거의 모두가 '초상화'처럼 그려졌던 것으로 보인다. 다시 말해, 특정 형상을 별개로 그려 넣었던 것이며 그 옆에 또 다른 형상이 배치되어 있더라도 그것은 의도된 구성이라기보다는 계획에 없던 병렬 배치일 뿐이었다.

암석 미술의 경우에도 대체로 그와 비슷하지만, 무도(舞蹈) 의식과 집단 사냥의 장면에서는 간혹 구성적 장면의 확실한 사례들도 발견된다. 아프리카 부시멘(Bushmen) 족의 암석 미술에서는 인물들이 서로 특별한 관계로 연결되어 있다고밖에는 설명할 수 없는 구성적 장면들이 종종 있다. 부시멘 족은 여전히 명맥을 이어오고 있어서 이야기를 나눌 수가 있고, 그 덕분에 초기 암석 미술의 이런 장면들에 담긴 의미 해석이 가능하기도 하다. 그러한 도움을 받아 해석한 바에 따르면, 이 장면들 속의 정체가 아리송한 형상들은 전설상의 꿈 사냥꾼(dream-hunter)이거나 우괴(rain beast)로 간주된다. 그림이 그려지는 공간이 불규칙적이고 제한이 없다면 화가로서는 구성을 세밀하게 짜는 데 방해 요소로 작용했을 터이고, 그러한 탓에 미술 발전상의 이 단계에서는 구성이 여전히 원시적 수준에 머물러 있다.

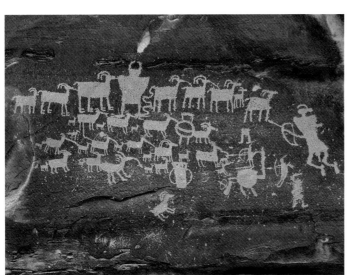

프리맨틀(Fremantle) 문화에서 제작된 사냥 장면, 미국 유타 주 나인 마일 캐니언, 500~1300년.

유사한 단계에 이르러 있던 북미 암석 미술의 경우에도, 어느 정도의 구성적 짜임이 필요해지는 집단 사냥의 주제가 발견되고 있다. 일례로 유타 주 동부의 나인 마일 캐니언(Nine Mile Canyon)에는 암석 표면에 대규모의 사냥 장면이 새겨져 있는데 확실히 이 형상들은 어떤 이야기를 전하는 식으로 배열되어 있다. 오른쪽에는 궁수 몇 명이 뿔 달린 짐승 무리를 향해 화살을 쏘려 준비하는 모습이며, 짐승들 가운데 상당수는 뒤에 어린 새끼들을 거느리고 있다. 이런 유형의 장면들은 구성적 미술 작품에서 가장 초기 사례에 속하는 것으로서, 각각의 형상이 장면 속에서 다른 형상들과 관련되도록 세심하게 배치되어 있다.

이처럼 암석 미술에 구성적 장면들이 존재

네바문(Nebamun)이라는 귀족이 늪지대에서 사냥 중인 모습이 묘사된 고대 이집트의 벽화, 기원전 1350년.

함에도 불구하고 암석 미술 이미지의 대다수는 그다지 구성적이지 못하다. 형상들이 서로 비슷비슷하기는 해도 전반적인 배열에서 구성적이라고 칭할 만한 점이 없다. 심지어 더 이후 시기인 고대 문명의 미술에서도, 비교적 최근의 미술 작품에서 나타나는 그런 유형의 구성은 여전히 드문 사례다.

고대 이집트에서는 많은 벽들이 이미지들로 뒤덮였으나 이 이미지들은 대체로 전반적인 구성 처리 면에서 미흡했다. 상형문자들에 둘러싸인 작은 '구성적' 단위가 곧잘 그려지긴 했지만 대체로 벽의 전반적 장식 내에서는 중요하지 않은 부분이었다. 그래도 비교적 복잡한 장면이 묘사되는 경우도 더러 있었다. 한 남자가 아내, 딸, 고양이를 동반한 채로 늪지대에서 사냥을 하고 있는 그 유명한 장면이 바로 그런 사례다. 이 장면 속에서 남자는 높은 지위 때문에 아내보다 훨씬 큰 모습으로 묘사되어 있다. 아내는 배 위에서 남자의 뒤에 서있고 딸은 남자의 밑에 앉아 남자의 한쪽 다리에 매달려 있다. 또한 고양이가 물새들을 날아오르게 만들어 놓고는 그중 한 마리를 입으로 물어 붙잡고 있는 사이에, 남자가 또 다른 새를 붙잡아 사냥용 막대

'고대 이집트에서는 많은 벽들이 이미지들로 뒤덮였으나 이 이미지들은 대체로 전반적인 구성 처리 면에서 미흡했다.'

기로 때려죽이려는 중이다. 한편 왼쪽의 구성을 살펴보면 여러 종류의 새와 나비들의 어수선한 움직임으로 가득한데, 이는 고대 이집트 미술에서 보기 드문 사례에 해당한다.

그러나 이 작품은 의례적 관행에 따라 인물상을 다룬 탓에 구성적 가치가 훼손되어 있다. 인물상들이 당시의 관행에 따라 단조로운 데다 옆얼굴로 그려져서 자연주의적으로 묘사된 야생

아크로티리의 프레스코 벽화,
산토리니, 기원전 1600년경.

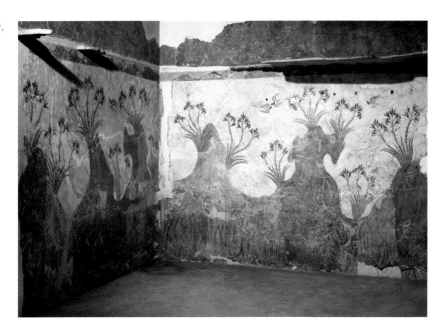

생물들과의 연결이 다소 어색하다. 게다가 (남자가 즐거운 시간을 보내는 중이라고 설명해주는) 상형 문자 몇 줄 또한 인물들 사이에 삽입되어 구성을 깨뜨리고 있다.

이집트의 이 늪지대 사냥 장면 이전에도, 불운의 섬 아크로티리(Akrotiri)에서 주목할 만한 사례들이 있었다. 당시 이 지역 주택들의 회반죽 벽들은 프레스코 벽화로 장식되어 있었는데, 이 벽화들은 기원전 1600년경에 강력한 지진이 섬을 덮치는 바람에 완전히 파묻혔다가 최근에야 다시 발견되었다. 그런데 이 주택들의 벽 전체에 생생한 디자인으로 그려진 그림들을 보면, 벽 모양이 이 제한된 공간 안에서 시각적으로 배열된 작품을 창작하도록 화가들에게 자극을 주었던 듯하며, 그 결과로 이제껏 알려진 한 최초의 사례들에 해당되는 직사각형 구도들이 세상에 나오게 되었다.

이후 시대인 폼페이의 벽화들 역시 화산 폭발로 파묻히면서 온전히 보존된 경우였다. 하지만 폼페이의 벽화는 아크로티리의 벽화와 중요한 차이점이 있었다. 이 로마 시의 집 주인들은 하나같이 벽 전체를 큼지막한 디자인의 그림으로 채우는 대신에, 종종 벽 중심부에 맞춰 구획을 더 좁게 제한해놓고 그 안에 그림을 그리기도 했다. 그래서 벽화들이 현대의 벽에 걸린 액자 그림과 아주 흡사해 보였다. 심지어 일종의 액자가 꾸며진 경우도 있었다. 물론, 나무로 만들어진 실제 액자가 아니라 벽에 그려 넣은 것이었지만. 폼페이의 호화로운 주택들은 몇몇 방들이 거의 화랑에 가까워 보일 정도였다.

폼페이의 그림들은 뚜렷하게 구분된 직사각형 공간 안에 제한되었기 때문에 구성이 세심하게 다루어졌다. 그리고 이로써 인류 역사상 처음으로 그림의 요소들이 균형 있게 배치되었다. 드디어 현대식 구성이 등장한 것이다.

이 시점 이후로 2천 년 동안 화가들은 자신들의 작품을 담기에 가장 편안한 모양으로 뚜렷하

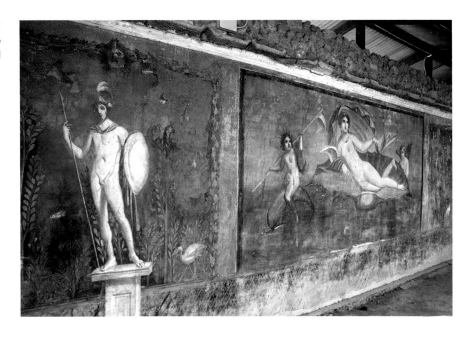

직사각형 틀 안의 프레스코 벽화, 〈바다 비너스의 집(House of the Marine Venus)〉, 폼페이, 79년.

황금비. 사람들에게 다음의 모양들 가운데 가장 마음에 드는 사각형을 골라보라고 한 결과 가장 많은 선택(35퍼센트)을 받은 사각형은 21:34의 비율이었다.

게 구분된 직사각형을 마음에 담아왔다. 어떤 특별한 이유로 가끔 정사각형 모양, 혹은 타원형이나 원형 같은 색다른 모양을 택하기도 했으나 그런 예외적 사례는 드문 편이다.

직사각형 모양에 대해 더 세세히 분석해보면 같은 직사각형이라도 특히 선호되는 종횡비(폭과 높이의 비율)가 따로 있음을 알게 된다. 이 사실을 증명하기 위해 다수의 사람들을 대상으로 간단한 실험도 실시되었다. 이 실험에서는 먼저 검은 표면 위에 흰색의 사각형 판지를, 완벽한 정사각형에서부터 길고 가는 직사각형에 이르는 여러 가지 비율로 차례대로 놓았다. 그런 후 가장 마음에 들고, 다른 것보다 더 눈에 들어오는 판지를 골라보라고 물었는데 실험의 최종 결과, 선호하는 사각형의 비율은 21:34로 나타났다. 1509년에 이런 비율의 선호를 수학적 논문의 주제로 다룬 바 있던 이탈리아의 수학자 프라 루카 파치올리(Fra Luca Pacioli)는, 이 '신성비례(divine proportion)'가 인간의 뇌에 어떤 심오한 의의를 지니고 있어서 그 비율이 시각적 구성에 채택될 경우 미의식을 불러일으킨다고 믿었다.

오늘날 흔히 '황금비율' 또는 '황금비'로 불리는 이 마법 같은 비율은 정확히 무엇을 말할까? 직사각형의 짧은 면과 긴 면의 비율이 1:1.618이 되어야 한다는 것이 바로 황금비율이다. 이 1.618이라는 숫자는 종종 '황금수(golden number)'라고도 불린다. 황금수가 존재하는 직사각형은, 그 긴 면의 길이를 짧은 면의 길이로 나눌 경우의 답이, 긴 면과 짧은 면의 길이를 합해 긴 면의 길이로 나눌 경우의 답과 같게 된다.

복잡하게 들릴 테고 대다수 화가들도 굳이 이런 것에 신경 쓰지 않을 테지만, 화가들은 어떤 이유에선지 황금비율에 복종하지 않을 수가 없다. 그것도 의식하지 못하는 채로 말이다. 황금비율은 보기에 좋다는 느낌이 들게 해주는 시각적 구성에 대한 수학적 토대다.

이런 황금비율은 그저 신비로운 현상이 아니라, 어떤 단순한 이유에 따른 현상이다. 즉, 우

리 눈의 간격, 그리고 우리 인간의 시야 범위 및 모양과 연관되어 있다. 앞에서도 말했다시피, 우리는 눈앞에 시선을 고정할 때 중심 초점에 집중하면서 시야의 중심부 외의 주변은 초점에서 약간 벗어나게 된다. 시야의 범위를 테스트해보려면 집게손가락 두 개를 얼굴 앞쪽에 가져다 대고 한 손가락은 왼쪽, 또 다른 손가락은 오른쪽으로 떨어뜨려 보면 된다. 이때 시선을 바로 앞의 지점에 고정시키고 있으면 어느 시점에선가 두 손가락이 시야에서 사라질 것이다. 바로 그 지점까지가 시야의 범위다. 이번엔 같은 식으로 해보되 두 손가락을 하나는 위로, 하나는 아래로 떨어뜨려보면 똑같은 결과가 일어날 텐데, 다만 이번엔 시야에서 사라지는 순간이 더 빠를 것이다. 다시 말해 우리 두뇌의 해부학적 구조 때문에 시야는 높이보다 폭이 더 넓은 구조이며, 그 비율이 황금비율에 가깝다.

따라서 우리가 특정 비율의 직사각형을 더 좋아하는 이유는 그 비율이 우리의 자연적인 시야와 잘 맞기 때문이다. 다음과 같은 보고서를 발표한 점으로 보면, 전자 스크린 디자이너들 역시 이 사실을 제대로 포착해왔다. "황금 직사각형(Golden Rectangle)은 정말로 생각지도 못한 곳에서 나타나곤 한다. 예를 들어 최고성능 LCD 모니터의 16:10 화상비(畵像比)가 바로 황금 직사각형

터너, 〈전함 테메레르호 (The Fighting Temeraire)〉, 1839년. 중심적 특징이 황금비에 따라 배치되어 있다.

황금비가 나타나 있는 쇠라의 〈아니에르에서의 물놀이(Bathers at Asnières)〉, 1884년.

'따라서 우리가 특정 비율의 직사각형을 더 좋아하는 이유는 그 비율이 우리의 자연적인 시야와 잘 맞기 때문이다.'

이며, 이 최신 모니터는 그 이전 모델이자 이제는 구식이 된 4:3 화상비의 LCD 모니터보다 더 편안한 시청 환경을 제공해준다."

이 특정 비율에 대한 선호는 그 뿌리가 너무 깊어서 직사각형의 범위 내에서도 작동한다. 예를 들어 작품의 주된 특징을 중심점으로 해서 장면이 양분되어 있는 그림은 감상의 재미가 떨어지는데, 이런 식으로 장면이 둘로 분할되면 매끄럽고 균형 잡힌 구성의 소지가 줄어들기 때문이다. 하지만 주된 특징이 한쪽으로 치우쳐 배치될 경우 화가로서는 균형을 맞춰줄 또 다른 연관 특징을 멋지게 배치해 넣을 수 있으며, 그로써 보다 복잡하고 보다 매력적인 구성이 나오게 된다. 실제로 유명한 명화들을 분석한 어느 조사 결과에 따르면, 그 그림을 그린 화가들은 아마도 직관에 따른 것일 테지만, 그 장면에서 가장 중요한 특징을 황금비의 자리에 배치해놓았다고 한다.

대다수의 경우에, 해당 화가들이 작업을 시작하기 전에 철저한 계산을 하여 황금비율의 법칙을 엄격히 따랐던 것인지, 아니면 시각적 기교가 대단해서 저절로 그런 경지에 이르게 된 것인지는 알 길이 없다.

한편 계산에 따른 작품임을 숨기지 않았던 화가가 한 명 있었는데, 바로 살바도르 달리다. 달리는 1955년에 그의 대표적 작품인 〈최후의 만찬(The Last Supper)〉을 그렸을 때 자신이 파치올리의 "신성비례를 연구"하여 "고전주의적 이상으로 돌아가려 했다"고 발표한 바 있다. 황금비율을 정확히 따른 캔버스의 치수에서부터 수직적 황금비율을 따른 탁자의 높이까지, 또한 그 외의 세세한 여러 부분에 이르기까지, 한마디로 말해 달리의 그림은 수학적 구성에 대한 한 편의 찬가다.

달리의 〈최후의 만찬(1955년)〉은 수학적 원리로 흘러넘치는 구성을 이루고 있다.

이종성의 법칙

이종성의 법칙이란 미술 작품은 너무 단순해서도 너무 복잡해서도 안 되며, 최적의 이종성을 띠어야 한다는 법칙이다. 이 법칙은 너무 기본적이어서 침팬지 콩고의 수준에서도 그 법칙의 작동이 관찰되었다. 콩고는 그림을 다 완성하기 전에 방해를 받으면 화가 나서 소리를 지르곤 했다. 자신이 생각하기에 작품을 다 완성한 이후에는 더 그리라고 부추겨 봐도 더 그리려 하지 않았다. 그것은 콩고가 그림 그리기에 싫증이 나서가 아니었다. 그럴 경우엔 빈 종이를 새로 주면 다시 그림을 그리면서 좀 전에 더 그리기 싫어했던 반응이 본심이었음을 증명했기 때문이다.

사실 침팬지가 이러한 최적의 이종성에 대한 반응을 나타낼 줄은 예상 못했었다. 유인원의 두뇌가 그림의 완성 여부를 판단할 수 있을 만한 수준이라고는 정말 생각지도 못했다. 그런데 이 동물은 예상치 못한 반응을 나타내더니, 머릿속에 어느 정도가 '충분한' 정도인가에 대한 개념이 들어 있음을 암시해 보였다. 아동도 어떤 식으로든 그림의 완성된 시점을 인식한다. 이런 인식은 초기 낙서 단계에서는 적용되지 않지만, 그림다운 이미지들을 그리기 시작하면서 구성의 단계에 이르면 이내 아이가 '다 그렸다!'라고 외치고는 붓이나 크레용을 내려놓는 순간이 이어지기 마련이다.

도널드 저드(Donald Judd),
〈무제(Untitled)〉, 1968년.

이종성의 법칙은 성인 미술가들에게도 적용되어, 이들은 거의 언제나 맥빠질 만큼의 단순함과 압도적일 만큼의 복잡함 사이의 중간점을 선호한다. 하지만 이 법칙을 깨는, 두 부류의 미술가들도 있다. 한 부류는 '미니멀리스트'이며 또 한 부류는 일명 '호로르 바쿠이(horror vacui, 공백 공포)'에 빠진 민속 미술가들이다. 미니멀리스트는 건축가 미스 반 데어 로에(Mies van der Rohe)의 그 유명한 말, "적을수록 좋다"를 엄청나게 신뢰한다. 로에의 이 말은, 미술 작품이 불필요하고 지나친 세부 장식을 버릴 수 있다면 그 형식의 단순함으로 인해 구상의 순수성이 부여될 것이라는 개념이다. 바로 이런 철학이 화가와 조각가들에게 채택되면서 미술사에서 가장 휑하다고 할 만한 몇몇 썰렁한 전시회 사례들이 탄생되었다.

그런 전시회에 처음 들어서면 대단히 저돌적이고 별나도록 맥빠지는 작품들이 충격을 던지면서, 순간적으로 쾌감을 불러 일으킨다. 미니멀리즘 미술가들은 최적의 이종성이라는 법칙을 그렇게 발칙하게 깸으로써 모든 이미지 형식의 독재로부터 해방된 것을 축하하는 듯했다.

스코틀랜드의 조각가 윌리엄 턴불(William Turnbull)은 미니멀리즘 운동을 다음과 같은 짤막한 말로 예리하게 요약했다. "미니멀리즘은 아이디어의 설계도여서, 미술이 출발해야 할 곳이지 종착지가 아니다." 미니멀리즘 운동은 초반의 충격적 효과가 점점 약해지자 이

구슬로 장식된 후이촐 족의
작품, 멕시코, 20세기.

내 시들해져 버렸다. 반면 정반대의 성격을 띤 작품들, 즉 공백 공포에 빠진 미술 작품들은 이보다 훨씬 오래 지속되었다. 그런데 묘하게도 이 작품들은 고유의 명칭을 얻지 못했고 하나의 미술 운동을 일으키지도 못했는데, 그 이유는 순수 미술 애호가들이 찾는 유명 갤러리들이 아니라 민속 미술이라는 더 평범한 세계에서 만나게 되는 것이 보통이기 때문이다.

진지한 전문 미술가들 가운데는 세세한 세부묘사로 캔버스를 빈틈없이 채워 넣는 식의 과도함을 탐닉하려는 이들이 드물다. 그들에게 최적의 이종성은 극대화의 이종성이 아니라, 부처가 설파했던 이른바 '중용'을 의미한다. 부처의 설명처럼, 이 중용이란 극단적 억제와 방종 사이의 중도(中道)요, 지혜를 향한 길이다. 미학적 용어로 옮기자면 중도는 미니멀리즘의 억압적인 공허와 공백 공포적 작품들의 과도한 장식 사이의 중간이다.

하지만 상당수 민속 미술가들에게는 다른 관심 사항이 있다. 이들은 프로로서 지켜야 할 자존심이 없으며, 그보다는 최대한의 시간과 에너지 소비를 과시하려 한다. 예를 들어 어떤 민속 미술가가 수레나 택시에 50개의 형상을 그려 넣었다면 그의 라이벌은 100개를 그려 넣으려 들기 마련이다. 그런 식으로 경쟁이 이어지다 보면 나중엔 그림을 그려 넣을 수 있는 모든 공간이 아주 세세한 묘사들로 뒤덮일 정도로 솜씨 과시의 열기가 이어진다.

멕시코의 후이촐(Huichol) 족은 공백 공포적 미술 작품에서 더욱 극단으로 치닫는다. 이들의 창작 작품은 너무 빼곡해서 세부묘사들을 자세히 고찰하거나 세부묘사들끼리의 연관성을 찾기가 불가능할 지경이다. 구성이나 시각적 구조에 대한 감각은 상실된 상태다. 이들의 작품은 남다른 노력의 과시로서는 인상적일 테지만, 그 외의 측면에서는 최적 이종성의 법칙을 너무 심하게 깨트린 탓에 일관성 있는 미술 작품으로서의 가치가 훼손되어 버렸다. 하지만 최적 이종성의 법칙이 그토록 과격하게 내팽개쳐질 경우 어떻게 되는지를 보여줌으로써, 이 법칙을 뒷받침하는 좋은 증거가 되기도 한다.

후이촐 족이 보여주는 공백 공포의 본질적 특징은, 독자적이고 개인적인 경향이 아니라 공동적이고 경쟁적인 활동이라는 점이다. 말하자면 부족의 미술가들이 서로서로 이기려 겨루지 않았다면 나타나지 않았을 활동이다.

공백 공포는 신체의 영역에서도 일어나고 있어서, 대담하게 피부 전체를 캔버스 삼아 문신사의 작품으로 완전히 뒤덮는 이들도 있다. 최근에 들어 인기를 끌게 된 또 하나의 신체 미술 형식

오른쪽 극단적인 신체 문신.

맨 오른쪽 보디 피어싱을 잔뜩 뚫은 모습, 런던, 2007년.

인 보디 피어싱(body piercing)에서도 극소수의 개개인들이 비범한 정도까지 치달아왔다. 앞의 경우처럼 이 보디 피어싱 역시 경쟁적 활동이어서 종국에는 개개인들이 피어싱 뚫을 곳이 더 이상 없을 정도가 되도록 극단으로 치닫기도 한다.

이전 시대에는 한때 공백 공포가 고대 미술의 전체 양식을 장악했던 시절이 있었다. 당시엔 자신의 건물이 그 어떤 경쟁 건물보다 월등하다는 것을 과시하고 싶어 하는 건물주의 바람이 담기면서 건축물이 때때로 공백 공포의 심각한 사례가 되곤 했다. 이스탄불의 블루 모스크(Blue Mosque)가 그 대표적인 사례다. 이슬람 건축가들에게는 그림 이미지가 금지되어 있었으나 건축가들이 복잡한 추상 디자인과 정교한 패턴으로 그 금기를 벌충하면서 이 거대한 건물의 표면은 손대지 않은 부분이 거의 없을 정도다.

> '…대담하게 피부 전체를 캔버스 삼아 문신사의 작품으로 완전히 뒤덮는 이들도 있다.'

최적 이종성의 법칙을 깨뜨린 이런 사례들, 즉 미니멀리스트들의 썰렁한 단순함에서부터 공백 공포에 빠진 미술가들의 과도한 장식에 이르기까지의 사례들은 인간 미술의 전체 범위 안에서 따지자면 극히 드문 사례에 해당될 뿐이다. 대다수의 미술가들은 중도를 선택하며 그 이유는 영적인 고찰 같은 것 때문이 아니라 그것이 그들의 시각적 세계관의 방식과 잘 맞기 때문이다.

정교화의 법칙

이 법칙은 미술가들이 초보자에서 전문가로 진보해가면서, 손의 움직임을 더 잘 제어하기 위

블루 모스크의 내부, 터키 이스탄불.

해 애쓰는 것을 일컫는다. 골프 스윙이나 테니스 타법을 완벽하게 다듬으려는 스포츠 선수들과 다를 바 없이 화가들도 연필이나 펜, 또는 붓을 자유자재로 놀릴 수 있도록 손의 기교를 연마한다. 또한 이렇게 연마하다 보면 그림의 묘사는 점점 더 정밀해지고 더 정교한 미술이 되어가는 것이다.

이런 정교화 과정은 아동 미술에서 가장 두드러지게 나타난다. 아동은 너무 어릴 때는 자신이 원하는 자리에 정확히 선을 긋기 힘들어, 그림이 서툴고 불명확하다. 하지만 점점 자라면서 선들에 대한 제어력이 크게 늘고 청소년이 되면 정교한 기교로 그림을 그릴 줄 알게 된다.

화가들 중에는 타고난 재능을 지녀 손을 원하는 대로 놀릴 수 있는 이들이 있다. 살바도르 달리가 그 좋은 사례다. 그런가 하면 기를 쓰고 노력해서 원하는 기교를 얻는 이들도 있는가 하면, 노력해도 원하는 만큼 안 되는 이들도 있다. 예를 들어 프랜시스 베이컨은 자신의 작품에 늘 불만스러워하면서 작업실에 잘 드는 만능칼을 가져다 놓고는 그림이 실망스러울 때면 그 칼로 캔버스를 그어 버렸다. 그가 숨을 거두었을 때 그의 작업실에는 훼손된 채로 발견된 작품이 100여 점에 달했는데, 대부분은 머리 부분이 잘려나간 초상화였다.

데이미언 허스트(Damien Hirst, '현대 미술의 악동'으로 불리는 영국의 현대미술가 — 옮긴이)는 베이컨의 작품에 대해 언급하며 흥미로운 의문을 제기했다. '어떻게 루시안 프로이트는 뛰어난 화가이고, 프랜시스 베이컨은 위대한 화가일까?' 정말 왜 그럴까? 지금부터 소개하려는 사례에서 나타나듯, 그 답은 정교화의 법칙을 모순에 빠뜨린다.

앞에서 이미 설명했다시피 정교화는 화가의 손이 능숙해지는 과정이다. 어린 아이들은 그림

을 그리기 시작하면 근육 제어력이 늘어나면서 종이에 선을 배치하는 정확도가 점점 높아진다. 하지만 성인이 되어 그림 그리기를 그만두면 정교화 과정은 중단되고 만다. 그러다 몇 년 후에 누가 그림을 그려보라고 하면 잘 그리지 못하기 십상이다. 스케치든 그림이든 계속 그려야만 그림 실력이 는다. 단순히 연습과 관찰을 통해 독학으로 그림을 배우는 식으로도 실력을 키울 수 있고, 전문적으로 교육을 받는 식으로도 기교를 향상시킬 수 있다. 이렇게 하다 보면 종국엔 외부 세계를 정확히 본뜨는 것을 비롯해 자신이 원하는 대로 시각 이미지를 그려낼 만큼 손을 능숙하게 사용할 수 있게 된다.

화가들은 이러한 경지에 이르고 나면 이제는 의도적 과장, 색채 정화, 구성적 배치, 이종성의 정도 등 앞서 언급한 규칙들에 따라 이미지를 변경할 수 있다. 그런 식으로 전달하려는 시각적 메시지를 더 강조할 수 있으며, 정확히 어떤 방식으로 메시지를 강조하느냐에 따라 저마다 개성적인 스타일을 갖게 된다. 단지 외부 세계를 컬러 사진처럼 똑같이 그리려는 힘든 목표를 추구하는 초사실주의자들만이 그런 개성적 스타일이 결여될 따름이다.

실력을 정교화시켜 외부 세계를 정확히 묘사할 줄 아는 능력을 키운 이후 의도적으로 작품을 정교하게 그리지 않은 화가의 사례를 찾고 싶다면 피카소의 작품을 보면 된다.

피카소는 십대 시절에 이미 재현 화가급으로 실력이 발전했으나, 그 이후에 남은 평생동안 이런 실력을 일부러 비정교화시키며 보냈다. 그가 십대 시절에 그린 초기 작품의 수준을 보면 피카소의 후기 작품을 서툴거나 졸렬하다고 비난하기란 불가능하다. 확실히 그는 정교하고 전통적인 이미지를 그릴 수 없어서 이렇게 서툰 방식으로 그림을 그린 것이 아니었다. 의식적인 선택에 따라, 자신의 그림실력을 버리고 대신에 투박한 이미지를 창작하기로 한 것이었다. 그

> '[피카소는] 의식적인 선택에 따라, 자신의 그림실력을 버리고 대신에 투박한 이미지를 창작하기로 한 것이었다.'

리고 그것은 그저 일시적인 기분이 아니어서, 1920년대부터 1970년대까지 40년이 넘도록 계속 이런 식으로 그림을 그렸다. 초기 비평가들은 이런 기행에 대해 어떤 식으로든 이유를 찾아야 했고 두 가지 가능성밖에는 없다고 결론지었다. 즉, 피카소가 자신들을 조롱하려는 것이 아니면 미친 것이라고 여겼다.

피카소의 행동에 질색했던 것은 기성 조직만이 아니었다. 다른 아방가르드 미술가들조차 경악했다. 스위스의 조각가 알베르트 자코메티(Alberto Giacometti)는 다음과 같이 자신의 느낌을 거리낌 없이 드러내기까지 했다. "피카소는 수준이 떨어지고 애초부터 가망이라곤 없는 사람이다… 끔찍하다. 진부하고 상스럽고 감성이라곤 없으며 색채도 형편없다. 아니, 색채라고도 할 수 없다. 한마디로 아주 형편없는 화가다."

러시아의 마르크 샤갈(Marc Chagall)은 이렇게 비아냥거렸다. "그 피카소라는 화가는 정말 천재다… 그런 사람이 그림을 그리지 않는다니 유감이다."

프랑스의 화가 앙드레 드랭은 이렇게 말하기도 했다. "언젠가 피카소는 자신의 그 위대한 작품 뒤에서 목을 매게 될 것이다." 드랭이 여기에서 말한 작품은, 피카소의 미술상인 앙브루아즈 볼라르(Ambroise Vollard)조차 "미치광이의 작품"이라고 평했던 〈아비뇽의 여인들〉이다.

피카소, 〈첫 영성체(The First Communion)〉, 1896년. 피카소가 열다섯 살에 그린 작품.

　현대 미술의 아버지라는 타이틀을 놓고 쟁쟁한 라이벌 관계인 앙리 마티스는 〈아비뇽의 여인들〉을 짓궂은 장난으로 치부했다. 스위스의 뛰어난 정신의학자 칼 융(Carl Jung)은 이 〈아비뇽의 여인들〉을 정신분열적이고 "사실상 악마 같은" 작품이라고 비난하며 피카소에 대해 "어처구니없을 만큼 관람자들에 대한 배려가 없다"는 말까지 덧붙였다.

　알프레드 머닝스(Alfred Munnings)는 영국 왕립 미술원장이었을 당시 연설 중 피카소가 미술을 타락시키고 있다는 비난을 했다. 그런가 하면 윈스턴 처칠(Winston Churchill)은 길에서 피카소를 보면 발로 걷어차 버리고 싶다고 말했다. 이 외에도 이런 식의 혹평이 줄기차게 나왔다.

　현재의 21세기에는 피카소가 거장으로 추앙받으면서 그의 그림들이 엄청난 금액에 팔리고 있지만, 살아생전에는 정교한 기교를 스스로 내팽개친 그 화법으로 인해 비난에 시달렸다. 당시엔 '그런 그림이라면 어린애라도 그릴 수 있겠다'는 것이 일반적인 반응이었다. 피카소는 어떤 아이들의 그림을 유심히 살펴보다가 이렇게 말한 바 있다. "나는 저 나이일 때 라파엘처럼 그릴 수 있었지만, 저 아이들처럼 그리는 법을 배우는 데는 평생이 걸렸다." 물론 아이들과 피카소의 그림은 차원이 다르다. 아이들은 피카소가 궁극적 목적으로 삼은 투박함을 넘어서려고 안간힘을 쓰기 때문이다. 피카소는 이런 궁극적 목적을 향해 나아가는 과정에서, 눈에 보이는 그대로 기록하는 것을 임무로 여기던 전통적 미술 형식으로부터 스스로를 단절시켰다. 인체의

해체에 더 깊은 관심을 두었던 그는 관객의 관심을 이러한 과정에 집중시켜줄 양식이 필요해서 전통적 인물 묘사에 대한 열망에 관심을 두지 않았다.

피카소의 방대한 작품을 조사해보면 알겠지만, 그는 정물 주제를 즐겼고 종종 풍경화도 그렸으나 그의 그림 가운데 상당수는 인물의 클로즈업된 모습과 관계되어 있다. 이런 인물들은 입체주의적 실험에 따라 투박하게 그려졌을 뿐만 아니라 대개가 어떤 식으로든 변형되어 있다. 앞에서도 말했다시피 투박함은 그 자신에게 중요한 부분으로, 인간의 해부학적 구조의 재배열에 대해 우리의 관심이 집중되도록 유도하는 충격 전략이다.

피카소는 곧잘 인물의 머리 부분을 해체하여 이런 저런 식으로 머리를 난도질했는데, 일각에서는 그 이유에 대해 주장하길, 그가 어린 시절에 머리가 두 쪽으로 절단된 어떤 여자의 시체 해부 모습을 보게 되어 그 어린 나이에 역겨움을 느꼈기 때문이라고 보고 있다. 물론 그때의 일이 기억흔적(경험한 내용의 여운으로서 보존되어 있는 것 — 옮긴이)으로 남아 촉매 역할을 했을지도 모른다. 하지만 평생에 걸쳐 인물 특징의 재배열에 빠져 있었던 그의 열정이 본질적으로 더 중요한 요인이었다.

피카소, 〈모자를 쓰고 앉아 있는 여인(Seated Woman with a Hat)〉, 1939년.

피카소는 우리가 인물을 볼 때 두 가지 방식으로 바라본다는 사실을 발견해냈다. 이런 두 방식 중 첫 번째는 게슈탈트(gestalt)식, 즉 인물의 모든 세세한 부분을 아우른 전체적 형체를 평가하는 방식이다. 게슈탈트라는 말은 '통합된 전체'라는 뜻이며, 예로부터 초상화를 바라봐온 기본 방식이다. 가령 우리는 사랑하는 사람의 사진을 볼 때 코, 눈, 입을 하나씩 차례로 살펴 본 뒤에 그 모두를 하나로 모아 그 사람을 식별하지는 않는다. 전체 이미지를 보면서 우리의 뇌가 그 사람이 누구인지를 바로 판단해낸다. 말하자면 '통합된 전체'에 대한 반응이다.

피카소는 그 깨우침이 의식적이었는지 직관적이었는지는 모르겠지만, 아무튼 기교의 비정교화를 통해 개성적인 인물 묘사를 피할 수 있다면 인물상을 가지고 놀 수 있다는 점을 알게 되었다. 그는 부드러운 진흙 덩어리로 작업하는 조각가처럼 인물상을 이렇게 저렇게 다루어봄으로써 더 이상 인간이라고 볼 수 없는 단계 전까지의 한계점을 알아낼 수 있었다. 또한 피카소는 우리가 잘 모르는 사람의 얼굴을 볼 때 눈, 입, 코의 외양을 통해 식별한다는 것을 발견했고, 여전히 인간의 얼굴처럼 보이는 한도 내에서 이런 세부적 부분의 재배치가 어느 정도까지 가능한지 알고 싶어 했다.

> '대중은 어린애가 그린 것 같은 작품으로 정교성을 함부로 다룬 그를 용서하며 세계를 바라보는 새로운 방식으로서 그의 어른스러운 발견을 받아들였다.'

피카소는 이와 같은 인물상의 개조 모험을 시작하고 나자 멈출 수가 없었다. 유희는 계속 이어졌다. 그는 여러 가지 방식으로 변경이 가능한 곡조를 발견해낸 작곡가와도 같았다. 그래서 대중은 벽에 걸린 그런 낯선 이미지를 바라본 순간의 충격을 극복하고 나자 그와 함께 유희를 즐기기 시작했다.

대중은 어린애가 그린 것 같은 작품으로 정교성을 함부로 다룬 그를 용서하며 세계를 바라보는 새로운 방식으로서 그의 어른스러운 발견을 받아들였다.

피카소가 극단적인 사례이긴 하지만, 전통적인 방식으로 출발했다가 재현 기교를 내던져버린 20세기의 미술가는 그뿐만이 아니었다. 많은 수의 걸출한 아방가르드 미술가들이 이 시기에 피카소와 유사한 활동을 펼쳤다. 이들은 얽매임 없이 새로운 길을 탐구하며 전통적 양식을 버리고 전통적 재현 기교가 존재하지 않는 영역으로 옮겨갔다.

기교를 정교화시켰다가 그런 정교화의 동원을 그만둔 화가들도 있었으나, 애초부터 그런 전통적 기교가 없었던 화가들도 있었다. 이른바 '주말 화가'인 민속 미술가들 다수만이 아니라, 심지어 아방가르드 미술가들 가운데 일부조차 외부 세계를 정확하고 정밀하게 묘사하는 실력이 애초부터 부족했다. 20세기 이전이었다면 이들의 작품은 서툰 작품으로 치부되었을 테지만, 현재는 자연주의적 회화에 반항했던 피카소를 비롯해 여러 걸출한 인물들에 크게 힘입어 진지하게 평가받을 가능성이 생겨났다. 다시 말해 실력의 부족함이 이들의 작품에 색다른 시각적 호소력을 풍기는 기묘함을 부여해줄 경우, 이런 단점이 오히려 장점이 될 수도 있었다.

화가가 정교한 기교를 충분히 발휘하지 못하면서도 성공할 수 있는 방법이 한 가지 더 있는데, 바로 시력의 감퇴를 겪는 경우다. 화가가 나이가 들면서 수정체가 변색되면 색채의 선택에 지장이 생기게 된다. 노년의 클로드 모네가 그런 사례였다. 그는 1912년과 1922년 사이에 시력

이 크게 나빠져서 사용하는 물감의 색을 식별하기 위해 물감 튜브에 라벨을 붙여야 하는 지경이 되었다. 게다가 시야까지 점점 흐릿해져서 붓놀림의 정밀성이 자꾸 떨어졌다. 모네가 극단적 인상주의 양식을 더욱더 밀어붙이면서 더 흐릿하고 더 밝은 색채의 작품들이 그려진 시기는, 사실상 그가 색을 조금이라도 분간해 보려고 안간힘을 쓰면서 팔레트에 짜놓은 여러 가지 색의 위치를 기억하며 기억력을 통해 그림을 그리고 있던 때였다.

　예로 다음의 두 작품은 모네가 같은 수련 연못 위의 다리 모습을 묘사한 것인데, 한 그림은 시력이 건강했던 1899년의 작품이고 다른 그림은 시력이 악화되었던 1920년대의 작품이다. 참으로 아이러니하게도 사람들은 더 흐릿한 그림을 좋아하며, 이 위대한 화가의 과감하고 새로운 혁신이 담겨진 작품이라고 생각했다. 그런데 1923년 모네가 오른쪽 눈의 수정체 제거 수술을 받고 다시 진짜 색을 알아볼 수 있게 되면서 위기는 닥쳤다. 그는 제대로 앞을 보게 되더니 경악에 휩싸여 자신의 그림들을 파기하기 시작했다. 이 와중에 그의 가족과 친구들이 안간힘을 쓴 덕분에 그나마 몇 점을 무사히 지켜낼 수 있었다. 그는 작품의 파기 이후에 그림을 정확한 색채로 다시 그리기 시작했고 그의 친구들은 이런 '개선' 작업을 그만두게 하려고 애썼다. 하지만 모네가 몰랐던 사실이 있었다. 손상된 수정체의 제거 수술을 받으면, 특이한 부작용이 나타나

모네, 〈수련 연못 위의 다리 (Bridge over a Pond of Water Lilies)〉, 1899년. 시력이 좋았던 시절의 작품이다.

모네, 〈일본식 다리(The Japanese Bridge)〉, 1923∼1925년. 시력이 나빠진 이후의 작품.

자외선광이 보이기 시작한다는 점이었다.

그 결과 모네가 오른쪽 눈을 통해 그림을 그리게 되면 사물들이 '지나치게 푸른빛을 띠게' 되었다. 한편 왼쪽 눈은 상태가 더욱 나빠져 정상 시력의 10퍼센트 수준으로 떨어졌으나, 그가 의사의 치료를 거부하면서 세상이 더 붉게 보였다. 눈 수술 후에 그는 어떤 그림은 왼쪽 눈으로, 또 어떤 그림은 오른쪽 눈으로 보면서 그렸는데 그 차이가 놀라울 정도였다.

당시에 시력의 문제를 가졌던 화가는 모네만이 아니었다. 메리 카사트(Mary Cassat)도 심각한 백내장에 시달렸던 경우다. 그런가 하면 반 고흐는 사물 주위로 후광이 보이는 녹내장을 앓았던 것으로 추정될 뿐만 아니라 그가 색맹이었다는 주장도 있다. 르누아르, 세잔, 로트레크는 근시라 멀리 떨어진 사물의 세세한 부분은 잘 보지 못했으며, 피카

'…사람들은 더 흐릿한 그림을 좋아하며, 이 위대한 화가의 과감하고 새로운 혁신이 담겨진 작품이라고 생각했다.'

소는 오른쪽 눈의 누관(淚管)이 감염되는 바람에 걸핏하면 종기가 생겨서 치료를 받은 후 눈에 붕대를 감곤 했다. 드가는 심각한 망막 질환을 앓아 종국엔 앞을 제대로 보지 못하게 될 상황에 처하면서 그의 후기 작품들은 꿈처럼 아련한 분위기를 띠게 되었다.

어느 의학계 권위자는 19세기 말에 뛰어난 실력의 안과 의사가 있었다면 미술에 극적인 영향을 끼쳤을 것이라고 말하기도 했다. 또 다른 의사는 여기에서 더 나아가, "인상주의 운동은 나쁜 시력을 가진 사람들끼리의 공모일지 모른다"고 말하기까지 했다.

르누아르의 경우엔 훨씬 심각한 장애에 시달렸다. 그는 근시가 있어서 먼 거리의 사물이 뿌옇게 보였을 뿐만 아니라 손가락에 심한 류머티스성 관절염까지 있었다. 그의 관절염은 정도가

너무 심해서 1880년대 말쯤엔 붓을 손가락 사이에 끼우거나 끈으로 팔을 묶어놓은 채 그림을 그려야 했다. 휠체어에 의지해 캔버스 쪽으로 팔만 짧게 즉각적으로 움직일 수 있는 지경에 이르러서도 그는 수년간 포기하지 않고 계속 그림을 그렸다.

피카소가 어린 시절에 성취한 정교화를 거부하고 모네가 신체적 장애 때문에 정교성을 상실했음에도 화가로서 성공한 사실을 감안하면, 차츰 정교화의 법칙이 의문스러워진다. 반면에 아동 미술의 경우엔 정교화의 원칙이 확실하다. 어린 화가들은 손의 움직임에 대한 제어력이 늘어남에 따라 선과 형체를 자신이 원하는 대로 정확히 그리게 된다. 게다가 전문적 교육과 연습 덕분에 지난 수세기 사이에 십대들은 기량이 더욱 정교하게 향상되어, 외부 세계를 정확히 재현해내는 능력이 성인의 수준에까지 이르렀다.

한편 사진이 등장하면서 이런 성인 수준의 정교성에 대한 필요는 대폭 줄어들었다. 그에 따라 화가들은 시각적 이미지를 창작하는 새로운 방법을 탐구할 수 있었다. 전통적인 정교성은 점점 그 중요성이 떨어졌다. 하지만 이 트렌드는 정교성의 상실이었을까, 아니면 정교성의 변화였을까? 외부 세계와 조화되는 이미지보다는 화가가 독자적으로 착상한 이미지를 완성시키기 위한 새로운 유형의 정교화가 아니었을까?

다수의 20세기 화가들이 외부 세계를 아주 정밀하게 묘사하는 전통적 정교화의 기교를 지니지 못했을지는 모르지만, 전통적 정교화가 이들의 목표가 아니었다면 그것은 기교의 부족이 아니었다. 이들은 새로운 법칙을 만들고 있었다.

> '현대의 화가들이
> 활동 과정에서 법칙을
> 형성해가는 중이라면
> 어떤 기준으로 그들을
> 판단해야 할까?'

현대의 화가들이 활동 과정에서 법칙을 형성해가는 중이라면 어떤 기준으로 그들을 판단해야 할까? 전통적 평가에서는 초상화가 모델과 닮았는지, 풍경화가 대상 장면을 똑같이 재현했는지를 판단하기가 쉬웠다. 하지만 추상화가나 행위 미술가 같은 이들의 작품은 어떤 법칙에 따라 판단할 수 있을까?

화가들 스스로가 밝히는 성취도에 대한 소감을 듣거나, 전문가들의 평가를 들어보거나, 경매가 기록을 확인해보거나, 동료와 지인들의 견해에 귀 기울여보거나, 작품에 대한 우리 자신의 개인적 감응을 믿으면 된다. 비재현적 미술 작품의 판단에서는 이 다섯 가지 모두가 어느 정도씩 영향을 미치는 것이 보통이다.

이런 비재현적 미술은 시각 미술에서 완전히 새로운 양상이다. 일찍이 특정 미술 작품의 정교성, 다시 말해 그 우수성에 대해 이처럼 불확실했던 적은 없었다. 선택할 양식의 종류가 이처럼 다양했던 적도 없었다. 역사적으로 볼 때 현재 정교화의 법칙은 상충되는 견해들로 한창 혼란스러운 와중에 이르러 있다.

주제의 변형 법칙

일단 특정 모티프나 패턴, 또는 테마가 전개되고 나면 여러 가지 다양한 방식으로 변형되게 마련인데, 이것이 바로 주제의 변형 법칙이다. 주제의 변형 법칙에서 가장 원시적인 형태는 침팬지 콩고의 작품에서 나타난 사례였다. 콩고는 방사형 부채꼴 패턴으로 콘셉트를 잡고 나더니

여러 가지 방식으로 변형시키기 시작했다. 아동도 이와 비슷한 경향을 따른다. 아이들은 사람의 얼굴을 그리고 나면 더 보기 좋게 고쳐 그리거나 표정, 색채, 크기 등에 변화를 준다.

오늘날의 성인 미술가들은 거의 해마다 새로운 주제를 내놓지만 사회적 변화가 훨씬 더뎠던 고대시대에는 특정 주제가 수년에 걸쳐 지속될 수 있었다. 예를 들어 고대 중국에서는 기원전 제2천년기 상(商)왕조의 청동 미술품 표면에 복잡하면서도 상당히 개성적인 돋을새김 패턴이 500년이 넘도록 주요 테마로 이어졌다. 이 돋을새김 패턴에는 중앙에 타오티(Taotie)라는 동물 가면 문양이 들어가 있는데, 이 문양은 상당히 추상적이어서 식별하는 데 시간이 좀 걸린다. 대체로 짙은 눈썹 밑의 눈 부분만이 확실하게 식별되는 편이다. 상왕조의 이 조각 패턴은 끊임없이 조금씩 변형되었고 그로써 상왕조 미술품들은 모두가 독특한 특징을 가지고 있지만, 그 전반적인 테마가 워낙에 개성적이라 이 문화에 속하는 고대 청동 미술품은 쉽게 구분이 된다. 그것도 한눈에 곧바로 알아볼 수 있을 정도다.

현재의 미술가들 사이에서도 주제의 변형은 여전히 흔한 현상이지만 보다 개인적 차원에서 이루어진다는 차이점이 있다. 미술가가 새로운 모티프를 착상했다가 단 한 점의 작품만 만들고 나서 그 모티프를 버리고 아주 다른 뭔가로 변경하는 일은 극히 드물다. 새로운 주제는 대개 미술가가 싫증을 느껴 뭔가 새로운 것으로 바꾸기 전까지 철저한 범위에서 변형되는 과정을 거치

상왕조 청동 미술품에서 나타난 주제의 변형, 기원전 제2천년기, 중국.

게 마련이다.

이 법칙에는 두 가지 대립되는 경향이 동시에 작동하는 듯하다. 그 하나는 익숙함이 주는 즐거움이고, 또 하나는 반복이 주는 지루함이다. 화가가 특정 장면을 다시 그릴 때 만족감을 느끼는 이유는, 그 장면이 이제는 오랜 친구 같으며 내재된 시각적 문제들이 해결된 상태이기 때문이다. 하지만 똑같이 그리는 것은 너무 지루한 일이라 적절한 타협점에 이르게 되면서, 주제는 그대로 지키되 살짝 변경할 방법을 찾는 것이다.

이것은 특정 화가의 카탈로그 레조네(catalogue raisonné), 즉 그 화가의 전체 작품이 날짜순으로 해설되어 있는 도록(圖錄)을 살펴보면 아주 확실히 드러난다. 카탈로그 레조네를 보면 그 화가가 한 주제에서 다음 주제로 이동하는 빈도도 확실히 보인다. 일례로 카탈로니아의 화가 호안 미로의 경우엔 화폭의 소재를 기준으로 일련의 변형에 관한 특징들이 눈에 띈다. 가령 결이 거친 삼베 화폭에 작업했을 땐 특정 테마를 아홉 차례 변경했고, 그러다 더 고운 소재인 앵그르지(Ingres paper)로 화폭을 바꾸었을 때는 새로운 주제가 전개되면서 모두 31점의 변형 작품이 그려졌다.

미로는 화가로서 오랜 작품 활동을 하는 동안 단편적 연작들을 말 그대로 수백 개 그려냈는데 (늘 그랬던 것은 아니지만) 대체로 새로운 종류의 소재로 바꿀 때 새로운 주제로 넘어갔다.

주제의 변형 법칙에는 항상 예외가 있는 편이라, 화가가 종종 돌연한 변화, 즉 단독적 실험을 감행했다가 진행 중이던 연작으로 되돌아오는 경우도 있다. 한 화가의 모든 작품이 주제별로 말끔하게 분류되는 사례는 없지만, 어쨌든 같은 주제의 연작이 존재한다는 사실은 미술사가들로선 걸출한 화가의 일생을 이해하는 측면에서 볼 때 아주 중요하다.

> '…두 가지 대립되는 경향이 동시에 작동한다. 그 하나는 익숙함이 주는 즐거움이고, 또 하나는 반복이 주는 지루함이다.'

네오필리아의 법칙

네오필리아(neophilia)는 말 그대로 새것을 좋아한다는 의미다. 말하자면 이 법칙은 새로운 것에 대한 유희적 욕구, 즉 '새 장난감' 원칙에 따라 때때로 기존의 전통을 버리고 새로운 트렌드를 선호하게 되는 추세를 일컫는다. 이런 추세는 수세기에 걸쳐 가속도가 붙으면서 현재는 그 속도가 당황스러울 만큼 빨라졌다. 동굴 미술의 이미지와 양식이 수천 년에 걸쳐 큰 변화 없이 이어졌다면, 현재는 이와는 크게 대조적이다. 학자들이 최근에 확인해본 바에 따르면 지난 150년 사이에 등장한 대표적 양식들이 80가지가 넘는다고 한다.

현대의 양식들은 무엇이든 간에 대체로 '-주의'라는 명칭으로 규정된다. 이런 운동 가운데 일부는 영향력이 막대해지면서 일반 대중에게도 익숙한 이름이 되었다. 인상주의와 초현실주의가 그런 사례다. 하지만 현대의 미술 운동 가운데는 너무 단명하거나 한 지방에 국한되는 바람에 비전문가들에게는 별 의미도 없는 이름이 된 사례들도 많다.

사회적 소통의 속도가 엄청나게 빨라지면서 최근 몇 년 사이에 네오필리아적 충동이 훨씬 강해졌다. 오늘날에는 도쿄에서 활동하는 젊은 화가가 파리, 런던, 뉴욕에서 일어나는 현 추세를

'…인간의 상상력은 아주 대단해서 앞으로 몇 년 안에 뭔가 새로운 것이 등장하게 될 것이다. 우리에게 충격을 안겨주고 우리의 마음을 끌어당기며, 또 약간의 행운이 있다면 우리에게 영감을 주기도 할 그런 새로운 뭔가가…….'

알고 있는 것이 보통이다. 최근의 미술 운동들은 거의 예외 없이 몇 년 혹은, 기껏해야 몇십 년 사이에 사그라져 버렸다. 하지만 이런 운동을 대표하는 인물들이 세계적인 입지를 구축하게 되는 경우, 이들은 활기가 시들해진 이후로도 오랫동안 자신들의 '-주의' 양식을 계속 이어갈 수 있다. 가령 초현실주의는 1920년대 초에 시작되었다가 1950년대 초에 열기가 사라졌으나, 달리, 마그리트, 에른스트, 미로 같은 그 부문의 쟁쟁한 인물들은 수년 동안 초현실주의 그림을 그렸다.

지금까지 너무 많은 실험이 이루어지고 너무 많은 기교가 탐구되어 온 탓에 현재의 젊은 미술가들로선 새로운 틈새 영역을 만들어내기가 점점 어려워지고 있다. 미술의 역사상 어느 시기나 그러했듯이 다음의 전개 방향을 헤아리기란 불가능하지만, 인간의 상상력은 아주 대단해서 앞으로 몇 년 안에 뭔가 새로운 것이 등장하게 될 것이다. 우리에게 충격을 안겨주고 우리의 마음을 끌어당기며, 또 약간의 행운이 있다면 우리에게 영감을 주기도 할 그런 새로운 뭔가가……. 네오필리아의 법칙에 따라 반드시 그렇게 될 것이다.

맥락의 법칙

이것은 평범한 사물이 비범해져서 미술 작품이 되려면 특별한 맥락으로 연출되어야 한다는 법칙이다. 강가에서 얼굴 모양의 돌멩이를 발견하고 수킬로미터나 떨어진 동굴 집까지 가져갔던 원인은, 미술 작품을 탄생시킨 최초의 인간이었다.

그로부터 3백만 년 후, 파블로 피카소라는 한 현대인이 1942년의 전시(戰時) 중에 파리에서 버려진 자전거를 들고 집으로 와 자전거 안장 위쪽에 핸들을 붙인 후 색을 칠하고 그 밖의 아무런 변형도 주지 않은 채 황소의 머리를 만들어냈다. 그와 원인은 똑같은 행동을 한 셈이었다. 둘 다 예상치 못한 곳에서 기묘한 이미지, 즉 머리를 보았고, 둘 다 그 물체를 집으로 가져와 미술 작품으로서의 새로운 관점으로 바라보았다. 단지 새로운 맥락만으로 이런 보잘 것 없는 사물들을 미술품으로 탈바꿈시킨 것이었다.

20세기 초반에는 단지 사물의 맥락만 변경함으로써 미술품을 만들어내는 이런 착상이 괴짜 다다이스트들에 의해 실행에 옮겨졌다. 다다이스트의 기행들에 따라 다수의 맥락적 '이동'이 이어지면서, 평범한 사물들이 연출의 방식을 통해 미술 작품으로 변모하였다. 가령 쿠르트 슈비터스는 버려진 티켓, 상자들을 모아 한데 배열시켜 놓고 액자를 끼워서는 그림이라며 엄숙하게 걸어놓곤 했다.

보다 최근에는 설치 미술가들이 이런 초창기 착상을 재연하면서 다시 한 번 평범한 사물들을 미술 작품으로 전시하기 시작했다. 그중 가장 유명한 사례는 트레이시 에민(Tracey Emin)의 작품으로, 정돈되지 않은 침대다. 이 침대는 그녀의 침실에서 그대로 전시되어, 침대 주위로는 약포장지, 담배, 콘돔 등등의 물건들이 널려 있었다. 하지만 에민은 다다이스트 엘자 남작부인의

에민, 〈나의 침대(My Bed)〉,
1998년.

경지에는 못 미쳐, 충격적인 제목을 붙여주지는 못했다. 다만 에민은 노골적으로 말하길, 여기에 전시된 자신의 침대는 갤러리에 가져다 놓았다는 이유만으로 미술 작품이라고 했다.

그림이 액자에 끼워져 갤러리에 걸릴 때마다 각각의 그림에는 특별한 맥락이 부여된다. 또한 사람들이 가장 복장을 사육제 행렬에서 입게 될 때마다 각각의 복장들 모두가 특별한 맥락에서 보여지게 된다. 맥락의 법칙은 모든 미술 작품이 인위적인 배경 속에서 연출됨으로써 그 가치를 끌어올릴 수 있음을 보여준다. 이렇듯 맥락의 영향력은 아주 막대하다. 그것도 특정 사물이 실제 미술가가 창작한 것이 아니라 해도, 갤러리처럼 우리가 으레 미술품을 마주하는 곳으로 여기는 그런 장소로 옮겨졌다는 이유만으로 미술품으로 여길 수 있을 만큼 막대해서, 맥락의 변경만으로도 평범한 것을 비범한 것으로 변모시킬 수 있다.

당연시 되던 것을 의외의 것으로 변화시킬 수 있는 맥락의 조작에는 또 하나의 유형이 있다. 미술 작품 전체가 특별한 맥락 속에 놓임으로써 가치가 높아지는 것이 아니라, 그 일부분을 작품의 나머지와 연관된 맥락 속에서 끄집어내는 것이다. 이것은 마그리트, 달리 같은 현대 화가들이 잘 구사하던 방법으로, 마그리트는 사람의 머리가 있어야 할 곳에 사과를 넣는가 하면 달리는 코끼리에게 거미의 긴 다리를 부여해주기도 했다. 하지만 이런 맥락적 모순은 새로운 현상이 아니다. 고대 미술에서도 켄타우루스, 미노타우로스 같이 맥락적 교란을 통해 비범해진 키메라들을 볼 수 있다. 그중에서도 가장 비범한 사례라면 3만 2천 년 전의 작품인 홀렌슈타인–슈타델(Hohlenstein–Stadel)의 사자 머리를 한 남성상이 아닐까 싶다. 이처럼 미적 장치로서의 맥락의 활용은 그 역사가 어마어마하게 길다.

지극히 세련된 도시 문명에서부터 가난에 찌든 현존 부족에 이르기까지, 미술의 법칙들은 작동하고 있다. 아니, 그 이전부터 쭉 작동해오면서 인류가 자신들의 환경을 아름답게 장식하도록 자극해왔다. 이런 장식은 시스티나 성당의 장식처럼 과도한 형태로 나타날 수도 있고 머리에 푸른 깃털 세 개를 꽂는 것처럼 수수한 행위로 나타날 수도 있다. 걸작을 그리거나 피라미드를 세우는 것처럼 뛰어날 수도 있고, 아니면 원을 그린 후 그 원 안에 선을 그어 사람 얼굴을 그리는 것처럼 기교가 단순할 수도 있다. 그런데 이런 활동들은 하나같이 인간의 생존에 필수불가결한 요소가 아니다. 인간에게는 먹을 것과 마실 것, 보금자리만으로도 죽음을 모면하기에 충분하다. 하지만 인류가 한 종으로서 성공하게 된 것은 머리를 쓴 덕분이었다. 인류는 기회주의자로서 상황을 철저히 이용하며 모든 도전을 모험으로 바꾸었다. 그러다 마침내 그 성취도가 높은 수준에까지 도달하면서 승리를 자축할 기회가 부여되었다. 인류는 잠을 자는 대신 춤추고 노래하고 얼굴에 색을 칠하고 특이한 복장을 하는 것으로 스스로를 비범하게 만들었다. 그리고 이런 활동은 뇌에 자극과 보상을 주면서 새로운 즐거움, 즉 성인의 놀이가 되어 주었다.

감각 입력의 80퍼센트가 시각적 입력인 점을 감안하면, 인류가 시각적 경험을 더 만족스럽게 끌어올리기 위한 방법을 탐구하기 시작했다는 것도 놀랄 일은 아니다. 인류는 색채를 더 강렬하게 만들고 패턴을 더 복잡하게 만들 수 있음을 이내 깨달았다. 이제 자연에서 발견한 패턴과 형체에 의존하지 않고, 독자적인 패턴과 형체를 만들며 자신들에게 잘 맞는 시각적 영역을 체계화할 수 있다.

우리 인류는 활동적이고 탐구적이며 혁신적인 종으로 성공을 거두면서, 뇌가 가만히 있는 것을 질색하기 시작하는 경지에까지 이르렀다. 오랜 시간 텅 빈 독방에 감금시키는 것은 지금도 가혹한 벌로 여겨진다. 인류는 생존 욕구를 모두 해결한 상태에서도 여전히 정신적인 활동에 대한 욕구를 느꼈다. 그래서 시각적 유희를 펼치거나 시각적 도전에 착수하는 등의 방법으로 이 욕구를 성취했다. 평범한 세계를 비범한 곳으로 만듦으로써 뇌를 즐겁게 해주며 더 큰 성취감을 느꼈다. 소위 미술이라는 것을 착안하여 우리 삶의 가치를 높이는 동시에, 탄생의 빛과 죽음의 어둠 사이에서 잠깐 머물도록 허락받은 이 행성에서의 짧은 시간을 풍요롭게 만드는 방법을 찾아냈다.

이 고대 이집트의 미술가는 인간의 몸에 따오기의 머리를 얹어 놓아 인간의 몸과 따오기의 머리 모두를 맥락으로부터 떨어뜨려 놓음으로써 초자연적 존재, 즉 토트(Thoth) 신을 창조해냈다.

참고문헌

Aarseth, Gudmund (2004) *Painted Rooms.* Nordic Arts, Fort Collins, Colorado.

Alland, Alexander (1977) *The Artistic Animal. An Enquiry into the Biological Roots of Art.* Anchor Books, New York.

Alschuler, Rose E. & Hattwick, La Berta Weiss (1947) *Paintings and Personality. A Study of Young Children.* University of Chicago Press, Illinois.

Anderson, Wayne (2011) *Marcel Duchamp; The Failed Messiah.* Editions Fabriart, Geneva.

Aujoulat, Nobert (2005) *The Splendour of Lascaux.* Thames & Hudson, London.

Bahn, Paul G. (1997) *Journey Through the Ice Age.* Weidenfeld & Nicolson, London.

Bahn, Paul G. (1998) *Cambridge Illustrated History of Prehistoric Art.* Cambridge University Press.

Bahn, Paul G. (2010) *Prehistoric Rock Art. Polemics and Progress.* Cambridge University Press.

Banksy (2011) *Wall and Piece.* Century, London.

Bataille, Georges (1955) *Lascaux, ou la Naissance de l'Art.* Skira, Geneva.

Bell, Deborah (2010) *Mask-makers and Their Craft.* McFarland, London.

Bellido, Ramon Tio (1988) *Kandinsky.* Studio Editions, London.

Berghaus, Gunter (Editor) (2004) *New Perspectives on Prehistoric Art.* Praeger, London.

Berndt, Roland M. (1964) *Australian Aboriginal Art.* Macmillan, New York.

Berndt, Roland M. & Phillips, E. S. (Editors) (1978) *The Australian Aboriginal Heritage.* Ure Smith, Sydney.

Boehm, Gottfried et al. (2007) *Schwitters – Arp.* Kunstmuseum, Basel.

Brothwell, Don R. (ed.) (1976) *Beyond Aesthetics. Investigations into the Nature of Visual Art.* Thames & Hudson, London.

Celebonovic, Stevan & Grigson, Geoffrey (1957) *Old Stone Age.* Phoenix House, London.

Chauvet, Jean-Marie et al. (1996) *Chauvet Cave. The Discovery of the World's Oldest Paintings.* Thames & Hudson, London.

Clottes, Jean (2003) *Return to Chauvet Cave. Excavating the Birthplace of Art.* Thames & Hudson, London.

Clottes, Jean & Courtin, Jean (1996) *The Cave Beneath the Sea.* Abrams, New York.

Dachy, Marc (1990) *The Dada Movement.* Skira, Geneva.

Daix, Pierre (1982) *Cubists and Cubism.* Skira, Geneva.

Davidson, Daniel Sutherland (1936) 'Aboriginal Australian and Tasmanian Rock Carvings and Paintings', *Memoirs of the American Philosophical Society*, vol. V. Philadelphia.

Dawkins, Richard (1986) *The Blind Watchmaker.* Longman, London.

Delporte, Henri (1993) *L'Image de la Femme dans l'Art Préhistorique.* Picard, Paris.

Demirjian, Torkom (1989) *Idols, the Beginning of Abstract Form.* Aridane Galleries, New York.

Dempsey, Amy (2002) *Styles, School and Movements.* Thames & Hudson, London.

Dissanayake, Ellen (1979) 'An Ethological View of Ritual and Art in Human Evolutionary History', *Leonardo*, vol. 12, p. 27–31.

Dissanayake, Ellen (1988) *What is Art For?* University of Washington Press, Seattle.

Dissanayake, Ellen (1992) *Homo Aestheticus. Where Art Comes From and Why.* The Free Press, New York.

Dupont, Jacques & Gnudi, Cesare (1954) *Gothic Painting.* Skira, Switzerland.

Dupont, Jacques & Mathey, François (1951) *The Seventeenth Century; Caravaggio to Vermeer.* Skira, Switzerland.

Ehrenzweig, Anton (1967) *The Hidden Order of Art.* Weidenfeld & Nicolson, London.

Eisler, Colin (1991) *Dürer's Animals.* Smithsonian Press, Washington.

Eng, Helga (1931) *The Psychology of Children's Drawings.* Routledge & Kegan Paul, London.

Fein, Sylvia (1993) *First Drawings: Genesis of Visual Thinking.* Exelrod Press, California.

Fosca, François (1952) *The Eighteenth Century; Watteau to Tiepolo.* Skira, Switzerland.

Foss, B. M. (1962) 'Biology and Art', *The British Journal of Aesthetics*, vol. 2, no. 3. p. 195–199.

Fraenger, Wilhelm (1999) *Hieronymus Bosch.* G+B Arts International, Amsterdam.

Gammel, Irene (2003) *Baroness Elsa.* The MIT Press, Cambridge, Massachusetts.

Gardner, Howard (1980) *Artful Scribbles. The Significance of Children's Drawings.* Jill Norman, London.

Getty, Adele (1990) *Goddess. Mother of Living Nature.* Thames & Hudson, London.

Gimbutas, Marija (1989) *The Language of the Goddess.* Thames & Hudson, London.

Goja, Hermann (1959) 'Zeichenversuche mit Menschenaffen', *Zeitschrift für Tierpsychologie*, 16, 3, p. 368–373.

Gombrich, E. H. (1989) *The Story of Art.* Phaidon, Oxford.

Grabar, Andre & Nordenfalk, Carl (1957) *Early Medieval Painting.* Skira, Switzerland.

Grabar, Andre & Nordenfalk, Carl (1958) *Romanesque Painting.* Skira, Switzerland.

Gray, Camilla (1962) *The Great Experiment: Russian Art, 1863–1922.* Thames & Hudson, London.

Graziosi, Paolo (1960) *Palaeolithic Art.* Faber & Faber, London.

Green, Christopher (1987) *Cubism and its Enemies.* Yale University Press, New Haven.

Groger-Wurm, Helen M. (1972) *Australian Aboriginal Bark Paintings and their Mythological Interpretation.* Australian Institute of Aboriginal Studies, Canberra.

Grozinger, Wolfgang (1955) *Scribbling, Drawing, Painting. The Early Forms of the Child's Pictorial Creativeness.* Faber & Faber, London.

Haddon, Alfred C. (1895) *Evolution in Art. As Illustrated by the Life-histories of Designs.* Walter Scott, London.

Hanson, H. J. (Editor) (1968) *European Folk Art in Europe and the Americas.* Thames & Hudson, London.

Hemenway, Priya (2008) *The Secret Code. The Mysterious Formula that Rules Art, Nature, and Science.* Springwood, Lugano, Switzerland.

Hess, Lilo (1954) *Christine the Baby Chimp.* Bell, London.

Joyce, Robert (1975) *The Esthetic Animal.* Exposition Press, New York.

Kelder, Diane (1980) *French Impressionism.* Artabras, New York.

Kellogg, Rhoda (1955) *What Children Scribble and Why.* Author's Edition, San Francisco.

Kellogg, Rhoda (1967) *The Psychology of Children's Art.* Random House, New York.

Kellogg, Rhoda (1969) *Analyzing Children's Art.* National Press Books, Palo Alto, California.

Kellogg, W. N. & Kellogg, L. A. (1933) *The Ape and The Child: A Comparative Study of the Environmental Influence Upon Early Behavior.* Hafner Publishing Co., New York.

Kluver, Heinrich (1933) *Behaviour Mechanisms in Monkeys.* University of Chicago Press, Chicago.

Komar, Vitaly & Melamid, Alexander (2000) *When Elephants Paint. The Quest of Two Russian Artists to Save the Elephants of Thailand*. HarperCollins, London.

Kriegeskorte, Werner (1987) *Giuseppe Arcimboldo*. Taco, Berlin.

Lader, Melvin P. (1985) *Arshile Gorky*. Abbeville Press, New York.

Ladygina-Kohts, Nadie (1935) *Infant Chimpanzee and Human Child*. Scientific Memoirs of the Museum Darwinianum, Moscow.

Ladygina-Kohts, Nadie (2002) *Infant Chimpanzee and Human Child*. Oxford University Press, Oxford.

Lassaigne, Jacques (1957) *Flemish Painting; the Century of Van Eyck*. Skira, Switzerland.

Lassaigne, Jacques & Argan, Giulio Carlo (1955) *The Fifteenth Century; from Van Eyck to Botticelli*. Skira, Switzerland.

Leason, P. A. (1939) 'A New View of the Western European Group of Quaternary Cave Art', *Proceedings of the Prehistoric Society*, vol. V, part 1, p.51–60.

Lenain, Thierry (1997) *Monkey Painting*. Reaktion Books, London.

Lewis-Williams, David (2002) *The Mind in the Cave. Consciousness and the Origins of Art*. Thames & Hudson, London.

Marshack, Alexander (1972) *The Roots of Civilization*. Weidenfeld & Nicolson, London.

Matheson, Neil (2006) *The Sources of Surrealism*. Lund Humphries, London.

Matthews, John (1999) *The Art of Childhood and Adolescence*. Falmer Press, London.

Matthews, John (2003) *Drawing and Painting. Children and Visual Perception*. Paul Chapman, London.

Matthews, John (2011) *Starting from Scratch. The Origin and Development of Expression, Representation and Symbolism in Human and Non-human Primates*. Psychology Press, London.

Mellaart, James (1967) *Catal Huyuk*. Thames & Hudson, London.

Mohen, Jean-Pierre (1990) *The World of Megaliths*. Facts on File, New York.

Moorhouse, Paul (1990) *Dali*. Magna Books, Leicester.

Morris, Desmond (1958) 'Pictures by Chimpanzees', *New Scientist*, 4, p. 609–611.

Morris, Desmond (1961) 'Primate's Aesthetics', *Natural History* (New York), 70, p. 22–29.

Morris, Desmond (1962) *The Biology of Art. A Study of the Picture-making Behaviour of the Great Apes and its Relationship to Human Art*. Methuen, London.

Morris, Desmond (1962) 'Apes and the Essence of Art', *Panorama*, Sept. 1962, p. 11.

Morris, Desmond (1962) 'The Biology of Art', *Portfolio*, 6, Autumn 1962, p. 52–64.

Morris, Desmond (1976) 'The Social Biology of Art', *Biology and Human Affairs*, vol. 41, no. 3, p.143–144.

Morris, Desmond (1985) *The Art of Ancient Cyprus*. Phaidon, Oxford.

Neal, Avon & Parker, Ann (1969) *Ephemeral Folk Figures*. Clarkson Potter, New York.

Oakley, K. P. (1981) 'Emergence of Higher Thought 3.0 – 0.2 Ma B. P.', *Phil. Trans. R. Soc. London*, B 292, p. 205–211.

O'Doherty, Brian (1973) *American Masters*. Random House, New York.

Otten, Charlotte M. (1971) *Anthropology and Art. Readings in Cross-Cultural Aesthetics*. The Natural History Press, New York.

Parker, Ann & Neal, Avon (2009) *Hajj Paintings. Folk Art of the Great Pilgrimage*. The American University in Cairo Press, Egypt.

Piery, Lucienne (2006) *Art Brut. The Origins of Outsider Art*. Flammarion, Paris.

Quinn, Edward (1984) *Max Ernst*. Ediciones Poligrafa, Barcelona.

Rainer, Arnulf (1991) *Primaten*. Jablonka Galeie im Karl Kerber Verlag, Köln/Bielefeld.

Rand, Harry (1981) *Arshile Gorky*. George Prior, London.

Ramachandran, V. S. & Hirstein, William (1999) 'The Science of Art', *Journal of Consciousness Studies*, 6, no. 6–7, p.15–51.

Raynal, Maurice (1951) *The Nineteenth Century; Goya to Gauguin*. Skira, Switzerland.

Rensch, Bernhard (1958) 'Die Wirksamkeit aesthetischer Faktoren bei Wirbeltieren', *Zeitschrift für Tierpsychologie*, 15, 4, p.447–461.

Rensch, Bernhard (1961) 'Malversuche mit Affen', *Zeitschrift für Tierpsychologie*, 18, 3, p.347–364.

Rensch, Bernhard (1965) 'Über aesthetische Faktoren im Elreben hoherer Tiere', *Naturwissenschaft und Medizin*, 2, 9, p.43–57.

Ricci, Corrado (1887) *L'Arte dei Bambini*. Nicola Zanichelli, Bologna.

Richardson, John (1991, 1996, 2007) *A Life of Picasso, Vols 1–3*. Jonathan Cape, London.

Riddell, W. H. (1940) 'Dead or Alive?', *Antiquity*, vol. 14, no. 54, p.154–162.

Ritchie, Carson I. A. (1979) *Rock Art of Africa*. Barnes, New Jersey.

Roethel, Hans K. (1979) *Kandinsky*. Phaidon, Oxford.

Rubin, William S. (1968) *Dada, Surrealism, and their Heritage*. Museum of Modern Art, New York.

Russell, John & Gablik, Suzi (1969) *Pop Art Redefined*. Thames & Hudson, London.

Sandler, Irving et al. (1987) *Mark Rothko 1903–1970*. Tate Gallery Publications, London.

Sawyer, R. Keith (2006) *Explaining Creativity. The Science of Human Innovation*. Oxford University Press, Oxford.

Scharfstein, Ben-Ami (2007) *Birds, Elephants, Apes and Children; an Essay in Interspecific Aesthetics*. Xargol Books, Tel Aviv.

Schiller, Paul (1951) 'Figural Preferences in the Drawings of a Chimpanzee', *Journal of Comparative Psychology*, XLIV, p.101–111.

Semen, Didier (1999) *Victor Brauner*. Filipacchi, Paris.

Shone, Richard (1980) *The Post-impressionists*. Octopus Books, London.

Sokolowski, Alexander (1928) *Erlebnisse mit Wilden Tieren*. Haberland, Leipzig.

Streep, Peg (1994) *Sanctuaries of the Goddesses*. Bulfinch Press, Boston.

Stuckey, Charles F. (1988) *Monet, A Retrospective*. Galley Press, Leicester.

Terrace, Herbert S. (1980) *Nim; A Chimpanzee who Learned Sign Language*. Eyre Methuen, London.

Tolnay, Charles de (1965) *Hieronymus Bosch*. Methuen, London.

Trevor-Roper, Patrick (1970) *The World Through Blunted Sight*. Thames & Hudson, London.

Twohig, Elizabeth Shee (1981) *The Megalithic Art of Western Europe*. Clarendon Press, Oxford.

Venturi, Lionello (1956) *The Sixteenth Century; from Leonardo to El Greco*. Skira, Switzerland.

Walsh, Grahame L. (1994) *Bradshaws; Ancient Rock Paintings of North-West Australia*. Edition Limitée, Geneva.

Whiten, Andrew (1976) 'Primate perception and aesthetics', in *Beyond Aesthetics; Investigations into the Nature of Visual Art,* ed. D. Brothwell. Thames & Hudson, London, p.18–40.

Willcox, A. R. (1963) *The Rock Art of South Africa*. Thomas Nelson, Johannesburg.

나라별 그림 목록

그림 출처

Photo Research Project Management Team: Tara Roberts, Jason Newman, Alexander Goldberg and Kieran Hepburn of Media Select International www.mediaselectinternational.com
Additional thanks to Valerie-Anne Giscard d'Estaing, Ann Asquith and Rick Mayston

찾아보기